V 2679.
c

25227

LE GUIDE
DU
COMPOSITEUR,
CONTENANT

DES REGLES SURES POUR TROUVER D'ABORD par les consonnances, ensuite par les dissonnances, la basse fondamentale de tous les chants possibles, & dans tous les genres de musique; avec les moyens les plus sûrs pour réussir dans la recherche & la connoissance du ton dans le sujet : ce qui forme une des plus grandes difficultés de la composition.

Ouvrage utile pour la connoissance & la pratique de la composition, & de l'accompagnement.

Par M. GIANOTTI.

A PARIS,

Chez DURAND, rue du Foin.
Et chez M. LE CLERC, rue S. Honoré, entre la rue du Roule & la rue de l'Arbre-Sec, à l'Image Ste Genevieve, au premier sur le devant.

M. DCC. LIX.
Avec approbation & privilège du roi.

PRÉFACE.

Dans un siècle aussi éclairé que le nôtre, les arts devoient nécessairement s'élever au point de considération où nous les voyons en France.

La musique y acquiert chaque jour un nouveau dégré de faveur.

Les grands l'aiment, la protégent & la cultivent.

Les philosophes en font un des objets de leurs spéculations.

Le goût s'étend même à tous les états.

Mais, plus la nation montre d'amour pour la musique, plus il est important de lui donner des règles sûres pour y acquérir des connoissances.

Avouons-le. La musique n'est bien connue que d'un petit nombre de vrais musiciens, qui ne sont parvenus à en saisir les principes, que par des veilles

pénibles & des réflexions profondes.

On s'expose à s'égarer, lorsqu'on se laisse conduire à une fausse lumière présentée par la présomption, & reçue par l'ignorance. Jetter au hazard, sur le papier, quelques notes auxquelles on donne le nom d'accords; suivre servilement non des règles, mais une routine enseignée autrefois, en tâtonnant, par des maîtres qui l'avoient apprise de même, c'est usurper le nom de musicien.

Etudier l'art dans ses principes fondamentaux, démêler sa route, & la succession des sons; distinguer la marche propre au sujet, chercher la source, les variétés, la place des différens accords; voilà ce qu'on doit appeller être musicien véritablement.

Le vrai musicien préfére la raison au caprice; il sçait voir le pourquoi, le quand, le comment; ce ne sont point là de vaines subtilités, ce sont des choses essentielles à l'art.

PRÉFACE.

Qu'on se garde bien de prendre pour l'effet du génie les boutades d'une imagination échauffée. Je plains un auteur qui s'y laisse emporter. Si, par malheur, il lui arrive d'être applaudi, il se croit déja sçavant; mais son triomphe est de peu de durée. Qu'il est à craindre qu'on ne le voie mettre le comble à son égarement !

Les idées les plus brillantes, la plus heureuse facilité, tous les dons de la nature réunis, ne donnent point la science. Pour réussir, il faut une étude profonde des principes & des bons modèles: il faut apprendre & bien apprendre.

Mais, ces principes d'après lesquels on doit partir, où les trouver ? Un homme (M. Rameau), dont le nom seul fait l'éloge, étoit bien capable de les établir. Content d'exposer nettement son systême, de le dévoiler, d'en démontrer l'utilité, il a cru pouvoir se dispenser des détails.

PRÉFACE.

Le génie créateur produit, expose, persuade. Sa vue passe, avec rapidité, sur les petits objets; il laisse aux autres le soin de les saisir, d'en combiner les rapports.

Si je suis parvenu à acquérir quelques connoissances, c'est à M. Rameau que je les dois. L'ouvrage que je donne aujourd'hui est le résultat des études que j'ai faites sous ses yeux. Ses soins ont daigné me guider. La réputation dont il jouit, la justice que l'Europe entière lui rend, autorisent ma confiance.

On ne trouvera ici ni dissertations, ni érudition; je n'écris que pour des musiciens de pratique. Je cherche à leur indiquer une voie simple & facile.

Ce qu'on a fait pour les autres sciences, pour les langues, par exemple, j'ose le tenter pour la musique.

Mon livre est proprement une grammaire, que je crois nécessaire.

Rien de plus important que l'unifor-

PRÉFACE.

mité dans la manière d'enseigner.

Rien n'applanit mieux les difficultés, dans les écoles, que d'y suivre toujours les mêmes règles, d'y employer les mêmes expressions.

Quels inconvéniens ne résulte-t-il pas des différentes méthodes employées par les différens maîtres ?

Les écoles de province ont sans doute, à leur tête, des maîtres habiles : mais, qu'il me soit permis de dire qu'il régne dans ces écoles un abus dangereux. On y suit des règles arbitraires ; chaque maître a les siennes, souvent en opposition avec celles d'un autre.

S'il arrive, comme on le voit souvent, que, dans le cours de dix années, une école vienne à changer trois ou quatre fois de maître, la tête des élèves se trouve remplie d'une foule d'opinions vagues ; les voilà livrés pour le reste de leur vie, peut-être, à l'incertitude & à la contradiction.

Au contraire, si les idées leur étoient toujours présentées sous la même forme, on viendroit à bout de faire violence aux dispositions même les moins favorables. Et quels progrès ne feroient pas les élèves que la nature a heureusement partagés !

Qu'on ne s'y trompe pas ; on peut avoir un génie supérieur, & ignorer l'art d'enseigner.

Je ne prétends point offenser les maîtres dont je parle. J'aspire à leur être utile ; je me flatte qu'ils recevront favorablement un ouvrage destiné à abréger leur travail : voilà mon principal objet.

Si mon livre peut faciliter les leçons qu'ils sont chargés de donner aux enfans, ils trouveront plus de temps pour contribuer, par leurs travaux, à la gloire de l'art.

Le titre de mon livre en annonce le dessein.

Enseigner à trouver la basse fonda-

PREFACE.

mentale de tout chant donné, & dans tous les genres de musique, voilà la fin que je me propose.

Je commence par les consonnances. Cet objet remplira la première partie.

Dans la seconde, je traite la même matière par les dissonnances.

La troisième donnera des règles pour trouver cette même basse fondamentale, par consonnances & dissonnances, dans le genre chromatique & l'enharmonique, avec un traité de la supposition & de la suspension.

Ce dernier objet me donnera lieu de dire un mot, en passant, de la basse continue, en attendant le livre dans lequel je traite cette matière à fonds, & auquel je travaille actuellement.

J'expose d'abord les principes les plus simples, ceux des consonnances.

Ils deviennent ensuite plus compliqués, à proportion des lumières que les premiers ont procurées.

PRÉFACE.

Ces principes ainsi liés, forment une chaîne, dont la plus légère interruption jetteroit dans le désordre, & peut-être dans l'erreur. Il faut donc lire de suite, & prendre garde sur-tout qu'une vérité connue ne fasse oublier celles qui y ont conduit, ou qui l'ont précédée.

La première & la plus triviale peut avoir son application à la fin de l'ouvrage.

Chaque chapitre est une leçon, chaque leçon est soutenue d'un exemple, & chaque exemple est expliqué par des observations relatives.

Mais le soin que j'ai pris seroit en pure perte pour le lecteur, s'il passoit d'un chapitre à un autre, avant que de s'être bien mis dans la tête le précédent.

Après avoir rendu compte de mon objet, de mon plan, de ma méthode, j'avouerai qu'il est encore un autre but que je me propose.

Quelques personnes s'efforcent de dé-

primer la méthode de la basse fondamentale.

Les uns l'accusent d'insuffisance; les autres d'inutilité.

D'autres encore y trouvent de la bizarrerie. Chacun enfin en parle plus mal, à proportion, peut-être, qu'il la connoît moins.

J'espère que ma méthode servira de réponse à tous ces reproches.

Qu'on daigne l'examiner sans partialité, l'étudier, la méditer, l'approfondir, on y trouvera la solution de toutes les difficultés.

On verra que la plus grande de notre art consiste à connoître le ton. On verra les moyens d'y réussir; ils sont simples, faciles & sûrs. C'est M. Rameau qui les a découverts.

Outre ce traité, & celui de la basse continue que j'ai annoncé, je compte donner encore un traité particulier, qui contiendra des règles pour se conduire

PRE´FACE.

dans les trio & les quatuor. Les ouvrages réunis formeront un traité complet de composition.

J'oserois presque me flatter que le livre que je donne au public, pourra mettre en état de se passer de maître, pour peu qu'on soit initié dans la musique.

En effet, étant une fois assuré de la perfection de la basse fondamentale, sous les chants qu'on aura imaginés, on le sera en même tems de toute l'harmonie, & des routes que doivent tenir les consonnances & les dissonnances. Le génie fait le reste.

INTRODUCTION PRÉLIMINAIRE.

SECTION I.

Des intervalles.

L'INTERVALLE en musique est, la distance qu'il y a d'une note à l'autre. Il y en a de deux especes ; l'intervalle *diatonique* & l'intervalle *harmonique*.

Echelle ou gamme des intervalles diatoniques.

ton. ton. dem. ton. ton. ton. ton. dem. ton.
ut, re, mi, fa, sol, la, si, ut, octave.

Cette échelle ou gamme renferme une *octave* dans son étendue. Cette octave est composée de huit notes diatoniques, qui forment entr'elles cinq *tons* & deux *demi-tons*. On a marqué au-dessus, l'intervalle qu'elles forment de l'un à l'autre. Cet intervalle se nomme aussi de seconde, & se

distingue en *majeure* & *mineure*. En commençant cette échelle ou gamme, de droite à gauche, par la dernière note, & finissant par la première, on trouvera tous les intervalles de *septième*. Mais ce n'est pas ici le lieu de parler de cette *dissonnance*. * Qu'il suffise à présent de sçavoir, que monter de seconde, ou descendre de septième, monter de septième ou descendre de seconde, sont des expressions équivalentes. C'est l'unique objet de cette observation.

Des intervalles harmoniques.

Le moindre intervalle harmonique est, celui de *tierce*.

La tierce composée de deux tons, se nomme majeure; elle est mineure, si elle n'est composée que d'un ton & d'un demi-ton.

Première échelle des intervalles harmoniques, par tierces.

Tierce majeure. Tierce mineure. t. ma, t. mi. t. mi. t. ma. t. mi.
ut, mi, sol, si, re, fa, la, ut, oct.

On observera dans cette échelle, que monter de *tierce* ou descendre de *sixte*,

* *Voyez la seconde partie, où l'on traite des dissonnances.*

Introduction préliminaire. xv

monter de *sixte* ou descendre de *tierce*, est une même chose.

Seconde échelle des intervalles harmoniques, par quintes.

ut, sol, ré, la, mi, si, fa, ut, oct.

Pour ne point fatiguer le lecteur par des préceptes qui ne peuvent encore avoir leur application, nous ne parlerons ici que de la *quinte* proprement dite.

Elle est composée de deux *tierces*, l'une *majeure*, l'autre *mineure*, c'est-à-dire, de trois *tons* & *demi*. Cet intervalle, lorsqu'il est complet, se nomme *accord parfait*, auquel, si l'on veut, on joint l'*octave* du premier *son*.

Ces quintes fournissent de plus, tous les *dièzes* & les *bémols* qui entrent dans les tons transposés ; ce qui fera le sujet de la troisieme section.

Cette échelle offre une suite de *quartes* consécutives en descendant, & commençant de droite à gauche ; d'où il suit que, monter de *quinte* ou descendre de *quarte*, & *vice versâ*, sont des expressions synonimes.

On ne sçauroit se rendre ces trois échel-

les ou gammes trop familières, puisqu'elles contiennent tous les intervalles possibles, & tous les accords propres à la basse fondamentale. La deuxième surtout, dans l'ordre de ces gammes, est de la plus grande utilité. Il faut s'accoutumer de bonne heure, à ne point penser à une note, sans avoir en même tems présentes à l'esprit, les deux *tierces* qui la suivent. Si l'on pense à *ut* par exemple, il faut que *ut*, *mi*, *sol*, se présentent ensemble à l'idée. Nous ne pouvons trop recommander cette pratique, on en reconnoîtra l'utilité par la suite.

SECTION II.

Du ton *, *ou mode*, & *des noms différens que l'on donne aux différens intervalles diatoniques.*

Le *ton* ou *mode*, est une succession de *sons* arrangés, relativement à un *son* arbitrairement choisi. Ainsi, le ton d'*ut* par exemple, lequel est renfermé dans les trois gammes précédentes, soit dans l'ordre diatonique, soit dans l'ordre harmonique, est celui sur lequel on a formé un chant, qui est propre à ce ton.

* *On se servira toujours de ce nom pour désigner les modes.*

Le

Introduction préliminaire. xvij

Le ton est *majeur* ou *mineur*; *majeur*, quand sa tierce est majeure, c'est-à-dire, composée de deux tons; *mineur*, quand sa tierce est mineure, ou composée d'un ton & d'un demiton.

Toutes les notes comprises dans l'étendue de l'octave de ce ton arbitrairement choisi, peuvent lui appartenir & portent des noms différens.

La note principale, celle que l'on a choisie pour être le fondement du mode, s'appelle *tonique*, la seconde note, *sus-tonique*. &c. Comme dans la gamme suivante, où l'on a choisi le ton d'*ut* pour exemple.

Dénomination des notes de la gamme.

Tonique.	Sus-tonique.	Médiante.	Sous-dominante.
ut,	re,	mi,	fa,
Dominante tonique.	Sus-dominante.	Note sensible.	
sol,	la,	si.	

Cette dénomination appartient également aux notes du chant, & à celles de la basse. Nous nous en servirons toujours dans le cours de cet ouvrage.

SECTION III.

Des tons naturels & transposés. De l'ordre & de la nature des dièzes ; des bémols & des bécares.

Le ton d'*ut* est le seul naturel & le *modele des tons majeurs*. Celui de *la*, est le modele des mineurs. Les autres, sont appellés *transposés*. Pour les conformer à leurs modeles, pour fixer ou varier leur genre de majeur ou mineur, on est obligé de placer à côté de la *clef*, des *dièzes* ou des *bémols*. Le dièze hausse la note d'un demiton ; le bémol la baisse d'un demiton, & le bécare la remet dans son état naturel.

Les dièzes ou bémols qui sont à la clef, influent sur toutes les notes sur lesquelles ils sont placés. Tous les dièzes qui ne sont point à la clef, & qui se rencontrent dans une piece de musique, sont nommés accidentels, & ne commandent que la note qui les suit, ou du moins n'étendent pas leur pouvoir au-delà de la mesure où ils sont placés.

Les dièzes se placent de *quinte* en *quinte* en montant ; le premier sur le *fa*, le second sur l'*ut*. On en trouvera tout d'un coup

la suite, en se rappellant la troisieme gamme qu'on commencera par *fa*.

Le premier bémol se place sur le *si*, le second sur le *mi*, & ainsi de quinte en quinte en descendant. La même gamme renversée ou prise à rebours, présente l'ordre de tous les bémols en commençant par *si*.

Nous avons dit, qu'excepté le ton majeur d'*ut*, & le ton mineur de *la*, tous les autres étoient appellés transposés.

On leur a donné ce nom, parce que pour plus de facilité, on est dans l'usage, bon ou mauvais, de transposer tous les tons majeurs en celui d'*ut*, & tous les mineurs en celui de *la*. * Mais cette transposition seroit presque impraticable, ou du moins plus difficile, si on ignoroit le nombre des dièzes & des bémols qui doivent entrer dans les différens tons, & constituer leur genre. On en dressera une table, d'autant plus volontiers, que tous les Musiciens ne sont pas généralement d'accord à cet égard ; les uns en mettent le juste nombre, les autres en mettent moins.

* *La méthode la plus ordinaire de transposer, est de nommer si, la note sur laquelle on pose le dernier dièze de la clef ; & fa, la note sur laquelle on pose le dernier bémol, & de supposer en suite une clef relative à ce changement.*

Table des dièzes.

Tons majeurs.	Tons mineurs relatifs.	Nombre des dièzes.
Sol.	Mi.	1. Fa.
Ré.	Si.	2. Fa, ut.
La.	Fa, dièze.	3. Fa, ut, sol.
Mi.	Ut, dièze.	4. Fa, ut, sol, re.
Si.	Sol, dièze.	5. Fa, ut, sol, re, la.
Fa, dièze.	Re, dièze.	6. Fa, ut, sol, re, la, mi.

Table des bémols.

Tons majeurs.	Tons mineurs relatifs.	Nombre des bémols.
Fa.	Re.	1. Si.
Si, bémol.	Sol.	2. Si, mi.
Mi, bémol.	Ut.	3. Si, mi, la.
La, bémol.	Fa.	4. Si, mi, la, re.
Re, bémol.	Si, bémol.	5. Si, mi, la, re, sol.

Une regle également simple & solide, confirme les tables que nous venons de donner. C'est que dans les tons majeurs, il faut autant de dièzes ou de bémols à la clef, que l'échelle diatonique du ton en contient en montant; & dans les tons mineurs, autant qu'elle en contient en descendant.

On remarquera dans ces deux tables au premier coup d'œil, que la tonique des tons majeurs, fait toujours la tierce mineure du ton mineur qui lui répond, & qui a le même nombre de dièzes ou de

Introduction préliminaire. xxj

bémols. Nous développerons dans la suite les rapports importans qui leur ont acquis le titre de relatifs.

Mais avant de finir cette section, il est à propos de faire une observation, dont l'omission pourroit jetter dans l'embarras ou dans l'incertitude. C'est que les tons mineurs montant diatoniquement depuis leur quinte jusqu'à l'octave, par les mêmes intervalles que leurs majeurs relatifs, sont obligés de prendre deux dièzes qui ne se placent point à côté de la clef, & qu'à cet effet on nomme accidentels. Voyez l'exemple à la fin de l'introduction.

Section IV.

De la mesure, & de la syncope.

On peut réduire les différentes mesures en usage, à deux; la mesure à deux tems, & celle à trois tems. Celle à quatre tems, doit être considerée comme composée de deux mesures à deux tems.

Le premier tems de quelque mesure que ce soit, s'appelle fort, les autres foibles.* Ainsi, dans la mesure à deux tems, il y

* On appelle *tems fort*, celui du frappé, & *tems foible*, celui du levé.

a un tems fort & un foible. Dans la mesure à quatre tems, deux tems fort & deux foibles. Dans celle à trois tems, un tems fort & deux foibles. Mais il faut remarquer que dans cette derniere mesure, le troisieme tems peut être considéré comme tems fort, relativement au deuxième; pourvu que la note qui le forme, ne continue pas dans le tems fort de la mesure suivante.

Toute note qui appartient à deux tems différens, est syncopée ou censée syncoper; il en est ainsi quand elle appartient à deux mesures différentes, sans remplir entiérement ces deux mesures. Telle seroit une note, qui, commençant au tems foible d'une mesure, finiroit sur le tems fort de la mesure suivante; ou, qui, commençant sur la partie foible d'un tems, finiroit sur la partie forte du suivant, ou, qui, commençant par la derniere moitié d'un tems, continueroit dans le tems suivant.

Delà il faut conclure, 1°. qu'une note qui rempliroit entiérement une, deux ou trois mesures, ne seroit point syncopée. 2°. Que la syncope, a deux valeurs différentes proportionnellement aux deux tems différens qu'elle comprend. 3°. Qu'une note qui contient les deux tems foibles

Introduction préliminaire. xxiij

d'une mesure à trois tems, & finit sur le tems fort de la mesure suivante, est censée syncoper. 4°. Qu'il est des occasions où on peut assujettir à la syncope, les deux tems foibles d'une mesure à trois tems, puisque nous avons dit que le troisième, pouvoit être regardé comme tems fort relativement au deuxième. 5°. Que dans les cas proposés, la syncope, pour n'être pas marquée d'un demi-cercle, n'en subsiste pas moins, & exige deux notes fondamentales différentes. Tout ceci est essentiel & aura bientôt son application.

Après cette introduction que nous avons crue indispensable, pour préparer le lecteur aux vraies connoissances de la basse fondamentale, nous allons entrer en matiere. Mais on ne doit point perdre de vue, que cette première partie est uniquement destinée aux consonnances.

Cette précaution suffit pour écarter toutes les chicanes qu'on pourroit faire sur certains principes, définitions ou divisions plus ou moins susceptibles d'étendue, de restriction ou de discussion.

xiv *Introduction préliminaire.*

EXEMPLE.

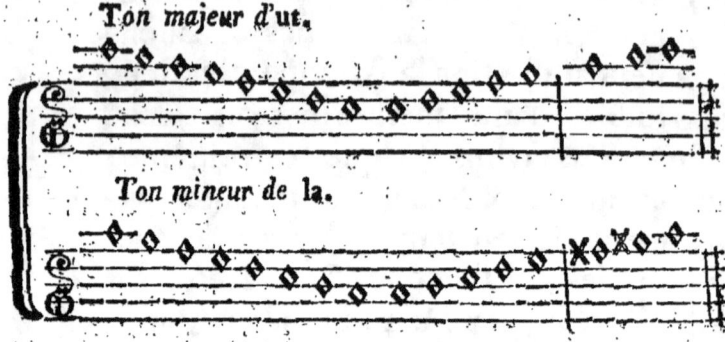

Observations sur cet exemple.

On voit dans cet exemple, que pour rendre l'intervalle du *mi* au *fa* du ton mineur, égal à celui du *sol* au *la* du ton majeur, & celui du *fa* au *sol* du mineur, égal à celui du *la* au *si* du majeur, on a été obligé d'avoir recours à deux dièzes accidentels, l'un sur le *fa*, l'autre sur le *sol* note sensible du ton, de laquelle à la tonique, il ne doit jamais y avoir plus d'un demiton d'intervalle. Remarquons de plus, que les degrés diatoniques du ton mineur, font les mêmes en descendant, que ceux du majeur. Cette observation aura son application dans son lieu.

Fin de l'introduction.

LE GUIDE

LE GUIDE
DU
COMPOSITEUR,
CONTENANT

DES REGLES SURES POUR TROUVER, PAR LES CONSONNANCES, LA BASSE FONDA-MENTALE DE TOUS LES CHANTS POSSI-BLES.

PREMIERE PARTIE.

CHAPITRE PREMIER.

De la basse fondamentale, de son harmonie, & de sa marche la plus parfaite.

LA BASSE fondamentale est le principe & la base de l'harmonie.

L'harmonie est l'union de plusieurs sons disposés par tierce dans l'étendue d'une octave : c'est ce qu'on appelle accord.

A

La basse fondamentale est la succession des notes les plus basses des accords qu'elle comporte.

Ces accords sont consonnans ou dissonnans. Il ne sera question, dans cette première partie, que des consonnans, appellés ainsi parce qu'ils sont formés de sons qui se marient agréablement.

La deuxième échelle ou gamme, *section I*, contient tous les accords consonnans, & qui sont propres à la basse fondamentale. Deux tierces, qui sont les moindres intervalles harmoniques, font une quinte; & c'est ce que l'on nomme *accord parfait*, auquel on peut joindre l'octave du premier son, si l'on veut. Cet accord est affecté particulièrement à toute note tonique, ou censée telle.

La plus parfaite marche fondamentale, est celle qu'offre la troisième échelle de l'introduction, c'est-à-dire, celle par quintes, soit en montant, soit en descendant.

Pour former une marche fondamentale, la tonique s'associe ses deux quintes; l'une au-dessus, l'autre au-dessous. Dans le ton d'*ut*, par exemple, la tonique est *ut*, sa dominante tonique *sol* est sa quinte au-dessus, & sa sous-dominante

DU COMPOSITEUR.

fa est sa quinte au-dessous. On peut imaginer la quinte au-dessous de la tonique, comme sa quarte au-dessus, par le moyen du renversement. Ainsi la quarte & la quinte au-dessus de la tonique, sont également ses deux quintes.

Chacune de ces trois notes est fondamentale, & porte avec elle sa tierce & sa quinte, c'est-à-dire, l'accord parfait; & ces trois accords parfaits de la tonique, de la dominante tonique, & de la sous-dominante, comprennent toutes les notes des trois gammes de l'introduction qui composent le ton d'*ut*. De-là il suit qu'il ne peut y avoir, dans chaque ton, que ces trois sons fondamentaux primitifs; sçavoir, la tonique & ses deux quintes. De-là encore, la nécessité d'avoir présentes à la mémoire les deux dernières gammes de l'introduction; la troisième, pour trouver tout d'un coup les trois sons fondamentaux primitifs de quelque ton que ce soit; la deuxième, pour trouver leurs accords parfaits: ensorte que, si l'on pense à la tonique *ut*, par exemple, *mi* & *sol*, qui forment avec elle son accord parfait, *sol si re* & *fa la ut*, qui sont ses deux quintes, avec leurs accords parfaits, doivent s'offrir en même temps à notre pensée.

A ij

CHAPITRE II.

Règles pour trouver la basse fondamentale d'un chant donné dans un seul ton.

Nos premiers exemples seront toujours dans le ton majeur d'*ut*. Nous l'avons préféré aux autres tons, comme étant le seul naturel dans lequel il n'entre ni *dièzes* ni *bémols*.

Le sujet *, quant à présent, ne doit former que la tierce, la quinte, ou l'octave de la note fondamentale qui répondra à l'une de ces consonnances. Lorsqu'il en sera tems, nous joindrons la dissonnance aux accords parfaits de la dominante tonique, & de la sous-dominante : ce qui sera le sujet de la seconde partie.

Mais, avant de passer plus avant, il est bon de faire observer qu'en examinant le sujet dont on suppose que le ton sera connu, il faut tâcher d'y distinguer la médiante & la note sensible, parce que la basse fondamentale de ces deux notes sera connue en même temps. La

* On se servira toujours de ce terme, pour désigner la partie supérieure.

médiante exige la tonique pour baſſe fondamentale, & la note ſenſible exige la dominante tonique.

Comme toute pièce de muſique doit commencer & finir par la note principale du ton, on ne peut courir riſque de ſe tromper, en donnant à la première note du ſujet, la tonique *ut* pour baſſe fondamentale.

On examinera enſuite dans quel accord des trois notes fondamentales ſe trouve la deuxième note du ſujet. Si elle ſe trouve dans celui de la tonique, on la conſervera; ſi elle dépend de l'accord de la dominante tonique, ou de la ſous-dominante, on paſſera à l'une ou à l'autre de ces deux notes fondamentales, & de-là on retournera à la tonique : bien entendu que le ſujet doit, de ſon côté, s'aſſujettir à cette marche fondamentale.

Remarquons, en paſſant, le privilège de la tonique, qui eſt la ſeule des trois notes fondamentales qui paſſe où l'on veut, & ſelon que le ſujet l'exige. Au lieu que la dominante tonique & la ſous-dominante ne doivent jamais ſe ſuccéder; non ſeulement parce qu'elles interromproient la marche par quintes, mais encore parce qu'elles nuiroient, par cet-

te marche, à la liaifon d'harmonie: liaifon indifpenfable dans toute pièce de mufique, depuis le commencement jufqu'à la fin, & qui confifte en des notes communes aux accords des différentes notes fondamentales qui fe fuccèdent à la quinte; comme entre l'octave de la tonique, & la quinte de la fous-dominante; & entre l'octave de la dominante tonique, & la quinte de la tonique.

Or, cette communauté de notes pourroit caufer de l'embarras, dans le cas où il regneroit de l'arbitraire entre deux notes fondamentales, fous une note du fujet qui feroit commune à leurs accords: mais la néceffité de la marche fondamentale, par quintes, diffiperoit l'embarras, pourvu cependant qu'on ne voulût s'obftiner à vouloir conferver la fous-dominante fous fa quinte *ut*, lorfque cette quinte eft fuivie diatoniquement.

Enfin, en confidérant attentivement les notes du fujet, & connoiffant parfaitement les accords parfaits des trois notes fondamentales primitives, on reconnoîtra aifément, 1º. que jamais deux notes, en degrés diatoniques, ne peuvent appartenir à la même note fondamentale; 2º. que les accords fondamen-

taux étant composés de tierces & de quintes, les notes du sujet qui suivent pareils intervalles, c'est-à-dire, qui marchent par tierces ou par quintes, peuvent toutes appartenir à la même note fondamentale ; & quoique le contraire puisse arriver, le soupçon n'en est pas moins légitime. Voyez *exemple* 1, *planche* 1.

Observation sur cet exemple.

Pour que le sujet marche par des intervalles diatoniques, chacune de ses notes a sa basse fondamentale particulière ; & lorsqu'il marche par des intervalles consonnans, comme aux lettres *A*. elles se trouvent comprises dans l'accord de la même note fondamentale ; & quand le contraire arrive, comme à *B*. cela se voit clairement. Si on conservoit la sous-dominante sous la note *C*. elle seroit suivie de la dominante tonique, contre la règle, laquelle doit être employée sous la note *D*. Or cette marche interromproit celle par quintes, & feroit cesser la liaison d'harmonie.

CHAPITRE III.

De quelques règles particulières de la basse fondamentale.

On doit se rappeller ici tout ce que nous avons dit de la syncope, *sect. IV.*

Première règle.

Toute note syncopée, ou censée telle dans le sujet, exige deux notes fondamentales différentes.

Seconde règle.

Les deux temps foibles d'une mesure à trois temps, ne sont pas censés syncoper, quoiqu'on puisse les y assujettir, pour procurer à la basse fondamentale sa marche légitime.

Troisième règle.

On doit éviter de faire syncoper la basse fondamentale, à moins qu'on n'y soit absolument forcé. Cependant elle peut syncoper en débutant, & sans tirer à conséquence, pourvu que le sujet com-

mence par un temps foible, lequel est toujours compté pour rien en pareil cas.

Elle peut encore syncoper, d'une mesure à l'autre, dans une mesure à trois temps, pourvu qu'on puisse réduire les deux mesures où elle syncope, en une seule. Voyez *exemple* 2, *pl.* 1.

Observations sur cet exemple.

La note du début dans le sujet se trouvant dans un temps foible, on la compte pour rien, & la basse fondamentale peut y syncoper, sans tirer à conséquence.

Les notes *A B* du sujet sont censées syncoper, quoiqu'elles ne soient pas liées d'un demi-cercle. Chaque valeur de ces syncopes doit avoir sa basse fondamentale particulière.

Si on conservoit la dominante *C* sous la note *D* du sujet, qui pourroit servir de quinte à cette sous-dominante, la basse fondamentale syncoperoit ; c'est pourquoi il faut qu'elle passe à la tonique *E*, dont la note *D* du sujet fait l'octave.

Mêmes observations aux mesures 8 & 9, 13 & 14.

On auroit pu conserver à *F* la tonique déjà employée dans la mesure précé-

dente; sans occasionner une syncope; & si on a employé la note du sujet comme quinte de la sous-dominante, c'est pour changer la basse fondamentale à chaque temps fort, lorsque le sujet le permet, pour conserver la même note fondamentale dans toute la mesure : ce que l'on doit toujours observer dans des cas arbitraires pareils à celui-ci. Il n'en est pas de même à la mesure 12, où le sujet force de conserver la sous-dominante déjà employée dans toute la mesure précédente.

Lorsque le cas est forcé, il faut s'y soumettre.

Si la tonique syncope à G, c'est qu'on peut réduire en une seule mesure les deux qu'elle occupe en cet endroit.

On peut suivre les notes où les guidons, dans la basse fondamentale, sous les premières lettres A B.

CHAPITRE IV.

Des cadences, ou repos, dans le sujet & dans la basse fondamentale.*

TOUT ce qui forme conclusion de chant dans le sujet, s'appelle cadence, ou repos.

Ces cadences sont formées généralement, dans le sujet, par deux notes diatoniques. La première de ces deux notes annonce la cadence; & la deuxième, qui tombe avec le temps fort, la termine.

Elles se forment encore très-souvent par un intervalle de tierce, sur la médiante & sur la note sensible.

Enfin elles se forment aussi, mais plus rarement, par une note syncopée, ou censée syncoper; parce que la dernière valeur de cette syncope qui tombe avec le temps fort, peut terminer un sens harmonique, & demande d'ailleurs une

* *Il ne sera question ici que de la cadence parfaite & de l'imparfaite. Dans la seconde partie, nous traiterons des cadences rompues & interrompues, & de leurs imitations.*

nouvelle note fondamentale.

On diſtingue les cadences, dans la baſſe fondamentale, en parfaite & imparfaite. La parfaite, ſe fait en deſcendant de quinte; la dominante tonique l'annonce, & la tonique la termine. L'imparfaite, ſe fait en montant de quinte ſur cette même tonique, ou ſur la dominante tonique. Dans le premier cas, c'eſt la ſous-dominante qui l'annonce; & dans le ſecond, c'eſt la tonique.

Comme il ne s'agit encore dans nos exemples, que d'un ſeul ton, les cadences ou repos ne peuvent y être bien ſenſibles qu'à la fin de ces exemples. Lorſqu'il en ſera temps, nous joindrons les lumières néceſſaires à ces premières notions. En attendant, ne nous laiſſons pas ſurprendre par les marches fondamentales par quintes, en les prenant pour autant de cadences. Elles ne doivent être priſes pour telles, que dans les endroits où le ſujet forme un repos ſenſible. Voyez *exemple 3. pl. 2.*

Obſervations ſur cet exemple.

Par-tout où la baſſe fondamentale deſcend ou monte de quinte ſur le temps fort, on pourroit prendre toutes ces mar-

ches pour autant de cadences : mais, comme le sujet ne forme de repos sensible qu'à *A, B, C, D,* on ne doit faire attention qu'à ceux-là.

Les cadences sont parfaites à *A B* & à *D*; la dominante tonique les annonce, & la tonique les termine.

Elles sont imparfaites à *E* & à *C*; la sous-dominante annonce la première, & la tonique la termine. Cette même tonique annonce celle qui se forme à *C*, & la dominante tonique la termine.

CHAPITRE V.

Des différentes marches fondamentales de la tonique.

La dominante tonique & la sous-dominante sont assujetties à la seule marche par quintes. Il n'en est pas de même de la tonique; ses routes vont se multiplier, tandis que les deux autres notes fondamentales suivront toujours la même.

Ces nouvelles marches de la tonique vont donner plus de variété au sujet, qui, sans cela, se trouveroit borné à un chant presque uniforme & monotone. Il faut

donc regarder désormais la tonique comme le mobile de la variété & de la beauté du chant, de l'harmonie & de la modulation : ce que nous tâcherons de prouver insensiblement par nos exemples.

ARTICLE PREMIER.

De la marche de la tonique, par seconde, en montant.

LA tonique peut monter de seconde sur une dominante, que nous appellerons *sustonique*, selon la dénomination de la seconde section.

Il n'y a, dans chaque ton, qu'une tonique & une sous-dominante. Mais il y a deux sortes de dominantes; la dominante tonique, qui précède toujours la tonique, & l'autre, que nous appellons simplement dominante, précède toujours une autre dominante.

La marche de ces dominantes doit être par-tout la même; elles doivent toutes descendre de quintes, & se succéder les unes aux autres jusqu'à la tonique précédée de sa dominante tonique.

Cette marche de seconde en montant, semble, du premier coup d'œil, interrompre la liaison d'harmonie sur laquelle nous

avons infifté dans le chapitre II ; puifqu'il ne paroit pas réellement y avoir liaifon d'harmonie entre *ut. mi. fol* & *re. fa. la*, & il n'y en a nulle en effet, quant à préfent: mais, lorfque la diffonance nous fera connue, on verra difparoître le défaut apparent de cette liaifon. On verra de plus alors, que ce nouvel accord fondamental n'eft formé que du renverfement de celui de la fous-dominante. En attendant, profitons de cette nouvelle marche de la tonique, pour varier nos chants & notre harmonie, & tâchons de porter l'un & l'autre à fa plus grande perfection.

La tonique ne devra monter de feconde, que dans le cas où elle ne pourroit obferver la marche par quintes, ou lorfqu'on fe verroit forcé par le fujet à faire fyncoper la baffe fondamentale, ou bien encore lorfque la fous-dominante feroit obligée de monter de feconde fur la dominante tonique. Voyez *exemple* 4, *pl.* 2.

Obfervations fur cet exemple.

La note fenfible à *B* exige la dominante tonique pour baffe fondamentale. Si l'on emploie cette même dominante fous la note *A* du fujet, la fyncope y fera formelle.

Si l'on emploie la fous-dominante à *C*,

elle sera forcée de passer à la dominante tonique qu'exige la note *D* du sujet, & la liaison d'harmonie y sera interrompue.

Même observation à *E F*.

Si l'on suit les guidons à la mesure 9, la basse fondamentale sera forcée de syncoper.

On voit, dans cet exemple, la nécessité de la marche de la tonique par seconde en montant, soit pour éviter la syncope dans la basse fondamentale, soit pour conserver la liaison d'harmonie.

Article II.

De la marche de la tonique par tierce, en descendant.

La tonique peut encore descendre de tierce sur une simple dominante, que nous appellerons *sus-dominante*, selon la dénomination de la seconde section.

Le cas le plus évident d'employer cette nouvelle dominante est lorsque la tonique seroit forcée de syncoper, même en débutant ; bien entendu que le sujet se prêtera pour lors à cette marche.

Cette nouvelle dominante sera assujettie, comme la sus-tonique, à descendre de quinte pour marcher de dominante en dominante

dominante jusqu'à la tonique, précédée de sa dominante tonique. Voyez *exemple* 5, *pl.* 2.

Observations sur cet exemple.

Dans le premier début, on peut faire descendre la tonique de tierce, puisque le sujet ne s'oppose pas à cette marche; au lieu qu'elle est forcée de syncoper dans le second par l'opposition formelle du sujet à la nouvelle marche indiquée dans cet article.

Le sujet oblige la tonique à descendre de tierce à *A*. puisque ni la sous-dominante, ni la sus-tonique, ne pourroit y être employée sans syncoper à *B*. Si l'on employe la tonique à *C*. elle y syncopera; voilà donc un cas absolu de la faire descendre de tierce sur la sus-dominante.

Arbitraire entre la sus-dominante & la sus-tonique, marquée d'un guidon à *D*.

B

ARTICLE III.

Dans les cas arbitraires, la marche par tierce en descendant, doit être préférée à celle par seconde en montant; d'où naît la nécessité de marquer, par des guidons, les différentes basses fondamentales possibles.

L'ARBITRAIRE en question règne dans toutes les notes d'un ton, excepté la note sensible. Car, outre ce que nous avons dit, chap. II, au sujet de la communauté des notes entre les accords des trois sons fondamentaux primitifs; cette communauté règne encore entre la quinte de la dominante tonique & l'octave de la sus-tonique, & entre la quinte de celle-ci & l'octave de la sus-dominante.

D'un autre côté, la sous-dominante a deux notes communes avec la sus-tonique & avec la sus-dominante. D'ailleurs, l'octave de la sus-dominante fait la tierce de la sous-dominante, & la quinte de la sus-tonique.

La même communauté règne encore entre l'octave de la tonique & la tierce de la sus-dominante, & entre la tierce

de cette même tonique & la quinte de cette sus-dominante.

Par cette analyse, on voit la nécessité de se mettre bien au fait de toutes ces notes communes à différentes notes fondamentales, par des exemples qu'on peut se faire soi-même, en rangeant de suite toutes ces notes avec leurs accords parfaits.

C'est de cette communauté de sons, que naît l'arbitraire en question. Ce qui suit ou précède une note commune, détermine presque toujours le choix de la note fondamentale qui y convient, en conséquence de la marche prescrite. Mais il ne faut jamais s'occuper de cet arbitraire dans la basse fondamentale, que lorsque plusieurs marches y sont régulières. C'est à cette occasion qu'il faut préférer les plus parfaites à celles qui le sont moins. Comme celle par quinte est plus parfaite que celle par tierce, & celle-ci plus que celle par seconde, cette connoissance doit nous guider dans le choix que nous devons faire. Cependant, comme la perfection consiste aussi dans la variété, dans le beau chant & dans l'esprit de ce chant, dans l'expression & dans le dessein, on est obligé

quelquefois, pour s'y foumettre, de tranfgreffer une règle moins confidérable. Voyez *exemple 5, pl. 2.*

Obfervations fur cet exemple.

Quoique nous ayons dit ailleurs que la médiante exigeoit naturellement la tonique pour baffe fondamentale, cela ne doit s'entendre qu'au cas que cette tonique ne foit pas déja employée immédiatement auparavant : car alors il eft libre d'employer la médiante comme quinte de la fus-dominante, puifqu'elle eft commune à ces deux notes fondamentales. Ainfi, pour varier l'harmonie, on peut fubftituer la fus-dominante marquée d'un guidon, à la tonique, fous la médiante *A* du fujet; au lieu de répéter cette même tonique déja employée.

Puifque la dominante tonique fe répéte dans la mefure 2, on peut d'abord employer la fus-tonique, marquée d'un guidon fous la note *B* du fujet, qui eft commune à ces deux notes fondamentales.

Même obfervation à la pénultième mefure.

Dès que la tonique fe répète dans la quatrième mefure, on peut fubftituer la

sus-tonique à la sous-dominante, qui est sous la note C, pour arriver, par une marche de dominantes, à la tonique, sous la note E : car la note C du sujet est commune aux accords des deux notes fondamentales en question, de même que la note D du sujet est commune aux accords de la tonique & de la dominante tonique.

Les différentes notes fondamentales, marquées par des guidons sous la note F du sujet, ne peuvent être imaginées que par la répétition de la sous-dominante précédée & suivie de sa tonique.

Les notes valent mieux que les guidons à G H, parce qu'en suivant les guidons, la tonique sous H seroit obligée de monter de seconde; & cette marche n'est pas si parfaite, ainsi qu'il a été dit, que celle par tierce.

On peut suivre indifféremment les notes de la basse fondamentale, ou les guidons, aux mesures 19 & 20 : l'une & l'autre marche y est également bonne. Cependant, en suivant les guidons, on prend la route des dominantes, qui est toujours la meilleure.

On voit, dans les guidons de cet exemple, la possibilité d'une deuxième basse

fondamentale, dont il faut sçavoir profiter dans l'occasion, soit pour varier l'harmonie, soit pour le goût du chant de la basse continue, soit enfin pour l'arrangement des autres parties.

CHAPITRE VI.

Des tons relatifs.

Chaque ton majeur en a un mineur qui lui est relatif. Ces deux tons relatifs entr'eux sont à la distance d'une tierce mineure, comme sont le ton majeur d'*ut* & le mineur de *la*.

Leur rapport se reconnoît ; 1°. dans le même nombre de dièzes & de bémols qui entrent dans l'un & l'autre ton *; 2°. par le grand nombre de notes communes à leurs accords. Car, puisque leurs toniques sont à une tierce mineure l'une de l'autre, il doit s'ensuivre que toutes les notes fondamentales de leurs tons sont à une pareille distance. Or, comme on doit sçavoir que les notes fondamentales, à la tierce l'une de l'autre, ont deux notes communes à leurs accords,

* *Voyez l'introduction, section III.*

chap. V, art. III, on concevra aifément que toutes les notes diatoniques de l'un des deux tons appartiennent également à l'autre, excepté les deux dièzes accidentels du mineur. Voyez *la fection déja citée, & l'exemple qui y répond.*

De ces deux dièzes accidentels, celui de la note fenfible eft le feul auquel il faille avoir égard, parce que l'autre ne paroît jamais fans être fuivi de celui-ci. Cette note fenfible du ton mineur, eft toujours formée d'un dièze ajouté à la quinte du majeur. De forte que, fi l'on voit, dans le fujet, cette quinte fans dièze, ce fera fûrement le ton majeur; à cela près, la baffe fondamentale eft arbitraire dans l'un de ces deux tons. Voyez *les exemples 7 & 8. pl. 3.*

Les autres tons relatifs à l'un de ces deux premiers, fe trouvent dans leurs dominantes & fous-dominantes, qui peuvent devenir toniques à leur tour, & dont le genre doit être le même que celui du premier ton auquel elles appartiennent.

De-là, cette règle importante : tous les tons, à la quinte l'un de l'autre, font de même genre ; & tous ceux à la tierce l'un de l'autre, font d'un genre différent.

LE GUIDE

Qui plus est, les tons relatifs ne doivent jamais avoir qu'un dièze de plus, ou un bémol de moins que le ton principal, sans faire attention aux dièzes accidentels du mineur; parce que c'est toujours sur le majeur qu'il faut se guider, pour ce qui regarde son ton mineur relatif.

Observations sur les deux exemples.

On peut faire descendre de tierce la tonique sous *A*, & la faire passer à sa dominante sous *B*, pour y éviter la triple répétition de la tonique, qui est cependant possible.

La cause de l'arbitraire, qui regne dans la basse fondamentale de ces deux exemples, vient de ce que la quinte du ton majeur ne paroît point dans le sujet, soit sans dièze, soit avec un dièze.

CHAPITRE VII.

Où l'on indique plusieurs moyens de connoître le ton dans le sujet.

Dans les chapitres précédens, nous avons montré suffisamment les routes fondamentales possibles dans un seul ton; celle par quinte, celle par tierce en descendant, celle par seconde en montant, & l'arbitraire qui règne entre ces différentes routes. Nous allons désormais entrelacer les tons relatifs au principal; &, dans cet entrelacement, nous découvrirons de nouvelles routes fondamentales, qui, quoique connues par la plupart des artistes, ou sont mal employées, ou sont mal définies. Mais auparavant, tâchons de remplir l'objet de ce chapitre, en indiquant les différens moyens de connoître le ton dans le sujet.

La musique, ainsi que le discours, a ses phrases & ses périodes, qui se distinguent par les fréquens repos qui s'y rencontrent, & dont on trouve naturellement la basse fondamentale. Mais, comme elle y est tantôt tonique, tantôt do-

minante tonique, selon l'exposé du chapitre IV, les signes visibles dans le sujet empêchent de s'y tromper; &, à leur défaut, les rapports, entre les tons successifs, dissipent le doute.

Premier Moyen.

Connoître le ton par la note sensible.

La note sensible, qui fait toujours la tierce majeure de la dominante tonique, est le plus sûr moyen de reconnoître le ton, surtout quand on a soin de placer à côté de la clef le juste nombre de dièzes ou de bémols nécessaires aux tons transposés, qui donnent à la règle suivante la plus grande évidence.

Dès qu'il paroît un nouveau dièze, ou un nouveau bémol, le ton change, s'il n'est déja changé. Si la note est dièzée, elle est note sensible; si elle est bémolisée, celle qui devroit avoir un bémol après elle, suivant l'ordre des bémols *, est pour lors note sensible. S'il y a plusieurs dièzes ou bémols de suite entre deux repos, c'est sur le dernier, dans l'ordre des dièzes, que l'on doit appliquer cette règle.

* *Voyez l'introduction, section III.*

DU COMPOSITEUR. 27

Deux nouveaux dièzes, en montant diatoniquement, sont toujours les accidentels d'un ton mineur, & le deuxième est toujours la note sensible. S'il se trouve un bécare aux plus bas des deux dièzes, c'est signe qu'il y avoit un bémol auparavant sur la même note. Les nouveaux signes du changement de ton, se présentent toujours d'un ton à l'autre, & l'on doit avoir égard aux signes qui ont précédé, lorsqu'on n'en voit point de nouveaux qui les suppriment. Voyez *exemple 9. pl. 3*.

Observations sur cet exemple.

On ne peut se méprendre en prenant les notes *A* pour des sensibles. Le bémol *B* pourroit appartenir au ton de *re*, annoncé par l'*ut* dièze qui le précède ; mais ce même *ut* paroissant sans dièze à *C*. le *si* bémol doit pour lors guider : &, en ce cas, *mi* est note sensible. Le bémol à *D* n'étant suivi ni précédé d'aucun dièze ni bémol, annonce *la* pour note sensible.

Le ton de *sol*, qui vient ensuite, est réputé mineur, à cause du *mi* bémol qui le précède, quoiqu'il dût

être majeur selon son rapport avec le principal: mais, outre cette raison, le ton de *re* mineur qui suit immédiatement celui de *sol*, exige que celui-ci soit du même genre, selon la règle donnée, chap. VI.

Si la note *E* n'a point de bémol, c'est qu'elle est pour lors le plus bas des deux dièzes accidentels du ton mineur de *re*.

Même observation au *fa* dièze, qui paroît ensuite.

Le bémol à *F*, indique *mi* pour note sensible; & cette même note paroissant ensuite sans bémol, suivie de la note sensible de *re*, fait assez reconnoître la note pour le premier dièze accidentel de ce ton mineur.

Le dièze disparoissant à *G*, prouve suffisamment que la note qui précède immédiatement, est note sensible.

Second moyen.

De l'incertitude où l'on doit être à l'égard de la note sensible des tons majeurs, & des intervalles propres à faire connoître le ton dans le sujet.

Puisque la note sensible des tons majeurs fait toujours la seconde des

tons mineurs relatifs *, cette espèce d'équivoque doit jetter des doutes sur le véritable ton, surtout quand on n'apperçoit point un nouveau dièze qui puisse décider.

Si effectivement il n'y en a point d'autre, & que la quinte du ton majeur indiqué par ce seul dièze, paroisse dans le sujet, on aura bien jugé en le prenant pour note sensible. Mais, si cette quinte ne paroît pas, le doute subsiste, & c'est pour lors au repos de la phrase qu'il faut avoir recours; ou, à son défaut, au rapport le plus intime entre les tons successifs. Mais ceci regarde plus particulièrement les moyens suivans.

A l'égard des intervalles propres à faire connoître le ton dans le sujet, ils consistent en deux espèces: 1º. les chûtes de tierce sur le temps fort, 2º. les intervalles de quarte ou de quinte.

Les notes sur lesquelles le sujet descend de tierce sur le tems fort, & où l'on sent le moindre repos, sont ou médiantes, ou sensibles. Elles peuvent aussi ne pas l'être: mais alors on le reconnoît aisément, soit parce que le repos que doit former cette chûte de tierce sera insensi-

* *Voyez l'introduction, section III.*

ble, soit surtout par le défaut des dièzes ou des bémols nécessaires au ton, qu'indiqueroient de pareilles médiantes ou notes sensibles.

D'un autre côté, deux notes à la quarte ou à la quinte dans le sujet, sont le plus souvent fondamentales du ton qui existe. Quelquefois il n'y en a qu'une des deux, & quelquefois aussi elles ne le sont ni l'une ni l'autre. Mais il est facile de ne s'y pas tromper, en faisant la même remarque que nous avons faite ci-dessus pour la médiante & pour la note sensible. Le plus sûr moyen de ne se point tromper entre deux tons douteux, c'est de remarquer, dans le sujet, deux notes entre lesquelles puisse se rencontrer le dièze ou le bémol nécessaire au ton que l'on croira préférable ; puis, après avoir chanté tout le sujet jusqu'au repos qui suit ces deux notes, on le recommence une seconde fois, en essayant de parcourir les degrés diatoniques contenus entre ces deux mêmes notes, sans altérer le mouvement ; &, si l'on y entonne naturellement, sans la moindre réflexion, le dièze ou le bémol en question, on aura auguré juste : sinon il faudra s'en tenir à l'autre ton. Voyez *exemple* 10. *pl.* 3.

Observations sur cet exemple.

Les notes *A*, où le sujet descend de tierce sur le temps fort, sont des médiantes; & les notes *B* sont des sensibles.

Si l'on prenoit la première note *B* pour une médiante, on seroit bien trompé; car, outre que la basse fondamentale seroit la même, on ne voit point à *C* le dièze nécessaire au ton qu'indiqueroit cette médiante mal imaginée; & d'ailleurs on seroit forcé de rentrer dans le ton dont elle est note sensible.

Quiconque prendroit les notes *D* pour des médiantes ou des sensibles, seroit détrompé par le défaut des dièzes ou des bémols nécessaires en pareil cas. Si la première note *D* étoit médiante, il faudroit un bémol au *mi* qui la précède, & il faudroit un dièze au *sol* qui paroît après la seconde note *D*, si celle-ci étoit aussi médiante. Si la troisième note *D* étoit médiante ou sensible, il faudroit un bémol au *si* qui la suit. On doit faire les mêmes observations aux autres notes *D*.

S'il se trouve quelques médiantes dont les repos soient insensibles, les notes *D*, qu'on croiroit pouvoir prendre pour telles,

n'en donnent pas de plus sensibles.

Des trois notes qui forment deux intervalles de quarte, mesures 4 & 5, la première est dominante tonique, & la deuxième est tonique.

Des deux notes à la quarte, mesures 10 & 11, la derniere est dominante tonique.

Les deux notes encore à la quarte, mesures 20 & 21, sont fondamentales, la première est dominante tonique, & la deuxième tonique.

Aucune des deux notes *E. F* n'est fondamentale, puisqu'elles forment un intervalle de fausse quinte, & non pas une quinte juste. D'ailleurs la note *E*, comme fondamentale, exigeroit un bémol à *F*, & celle-ci un dièze à la note *E*.

Les deux notes *G. H* sont fondamentales, l'une dominante tonique, l'autre tonique.

A l'égard du *si* bémol qu'exige le ton qu'elles indiquent, il suffit de chanter le sujet depuis la note avant *G*, jusqu'au tems fort de l'autre mesure qui suit la lettre *H*, tel qu'il est, & recommencer immédiatement, en remplissant tous les intervalles, on y entonnera le *si* bémol, qui fait le demi ton dont nous avons parlé.

Des

Des deux notes à la quarte en descendant, mesures 27 & 28, aucune n'est fondamentale; l'une est médiante, l'autre note sensible. Et des deux notes qui suivent ces deux-là, qui forment un intervalle de quarte en montant, la derniere est dominante tonique.

Il reste encore dans cet exemple, des intervalles de tierce, de quarte & de quinte, sur lesquels nos observations ne sont point tombées. La crainte de fatiguer le lecteur nous retient; d'ailleurs, il est bon de suivre de soi-même, la route que nous avons indiquée.

TROISIÉME MOYEN.

Connoître les tons successifs par leurs rapports.

Le sujet peut être tourné de façon, qu'aucun des signes évidens déja cités, n'y paroisse. C'est alors qu'il faut avoir recours au plus intime rapport entre les tons successifs.

Ces rapports consistent, en ce que deux tons qui se succédent immédiatement, doivent être à la quinte l'un de l'autre,

C

s'ils ne sont pas à la tierce comme le majeur & le mineur relatif; il faut de plus que les tons qui se succédent dans le courant d'une piece, soient relatifs entr'eux & le ton principal.

Cependant, dès que ces tons se trouvent tous relatifs au principal, ils peuvent donc se succéder à la seconde l'un de l'autre; mais pour lors la tonique du premier ton, descend toujours de tierce mineure, ou de quinte; de tierce mineure, pour passer au ton à la seconde au-dessus, & de quinte, pour passer au ton à la seconde au-dessous. De sorte que cette tierce ou quinte, pouvant être regardée comme une tonique passagere, mais relative à ces deux tons qui se succédent à la seconde; elle entretient les rapports nécessaires.

Jamais deux toniques à la seconde ne peuvent se succéder, que dans un cas où l'on supposeroit le sens absolument fini sur la premiere, de sorte que la seconde, en recommençât un tout nouveau, comme si c'étoit deux piéces de musique différentes. Mais cette observation n'est pas encore de la compétence de nos premieres regles.

Tous ces principes, une fois bien conçus, jettent de grandes lumieres pour se

conduire dans les cas douteux ; & il est impossibe qu'avec de tels secours, on ne vienne à bout de se relever de son doute. Car si une fois on est parvenu à connoître un ton par les secours indiqués, on parviendra aisément à connoître le douteux, par les rapports réciproques, entre les tons successifs, au défaut d'autres signes. *Voyez exemple* 2. *pl.* 1.

Au reste, comme le ton majeur d'*ut* & le mineur de *la*, sont les modèles de tous les autres tons, nous nous servirons indifféremment de l'un ou de l'autre de ces deux tons, dans nos exemples, étant facile d'y conformer les autres, quand on veut s'en servir, en mettant à côté de la clef, les dièzes ou les bémols qui leur conviennent.

Observations sur cet exemple.

Les chifres posés au-dessus des notes dans tout le cours de cet exemple, servent à marquer les repos, qui se font de deux en deux mesures ; mais celui qui se fait au chifre 4 est toujours beaucoup plus sensible, que celui d'auparavant.

Les deux notes du début étant communes au ton majeur & au mineur, le vé-

ritable ton paroîtroit douteux, si le repos sensible qui se fait sentir à la quatriéme mesure, ne décidoit pour le mineur. D'ailleurs la derniere note de cette même mesure, que l'on doit regarder comme le reste du repos, indique assez le ton mineur de *la*.

En examinant bien cette premiere phrase, on y trouvera deux notes à la quarte sous le chifre 3, qui ne peuvent être fondamentales dans le ton d'*ut*, au lieu que la derniere des deux, est dominante tonique du ton de *la*.

Le ton de *sol* à *A*, est passager ; le dièze qui l'annonce, est un des deux dièzes accidentels du ton principal, dont l'autre paroît ensuite : aussi le repos n'y est pas si sensible que celui qui se fait à *B*.

Le ton de *re*, quinte du principal, est visible à *C*. Il en est de même de celui d'*ut* qui finit à *D* ; celui-ci est à la seconde de celui de *re* qui le précéde : mais en examinant les guidons qui tiennent lieu de la basse fondamentale, on voit le premier descendre de quinte sur *sol*, & celui-ci sur *ut*, d'où les rapports nécessaires sont bien entretenus par des tons relatifs, entr'eux & le principal.

Le ton de *sol*, quinte d'*ut*, paroît à *E* ;

ensuite celui de *mi* à *F*: celui-ci est le mineur relatif du majeur de *sol*, & par conséquent à la tierce mineure du premier.

Le ton de *re* qui paroît ensuite précédé de celui de *mi*, & suivi de celui d'*ut*, tous trois à la seconde l'un de l'autre; mais en examinant les guidons, on les trouvera relatifs entr'eux & le principal: il faut cependant observer que les phrases en sont très-courtes, comme elles doivent l'être entre les tons qui se succèdent à la seconde.

Le ton de *fa*, quinte d'*ut*, paroît à *G*, d'où l'exemple continue par des tons assez visibles pour pouvoir les expliquer de soi-même.

Quatrieme Moyen.

Du moment précis où le ton change, & de la marche fondamentale en pareil cas.

Le ton ne change qu'après un repos ou cadence sur la tonique, ou sur sa dominante. C'est après ce repos, que l'on doit disposer la marche fondamentale pour arriver à la tonique du nouveau ton par les routes prescrites.

Si le même ton continue après le repos, il n'y a rien à favoir de nouveau.

Si le ton change, la note fondamentale du repos quelle qu'elle soit, doit être cenfée tonique, & l'on choifit parmi les différentes routes poffibles, celle qui convient, pour conduire à la tonique du nouveau ton.

On doit préférer ici comme ailleurs les plus parfaites marches fondamentales; celle par quintes eft la plus parfaite: fi celle-ci eft impraticable, on peut faire defcendre de tierce, la tonique qui a conclu le repos, ou faire monter de feconde, la dominante qui l'aura terminé; enfuite on paffe à un autre ton.

Cette même dominante, peut encore être fuivie de fa tonique, avant de paffer à un autre ton, fi le fujet le permet. Voyez *exemple* 12. *pl.* 4.

Obfervations fur cet exemple.

Le premier intervalle de quarte dans le fujet, pourroit indiquer le ton majeur d'*ut*, mais outre que le deuxieme doit faire pancher pour le mineur de *la*, le dièze qui fuit, détermine en faveur de ce dernier ton.

La dominante tonique termine le repos qui se fait à *A;* elle est suivie de sa tonique à la mesure suivante, qui devient à son tour dominante tonique de *re*, en conséquence du dièze.

La note *si* n'étant point bémolifée à *B*, annonce assez le ton d'*ut*, & pour y arriver, la tonique *re* descend de quinte sur *sol*, qui passe à la tonique *ut* selon la regle déja donnée, pour les tons qui se succèdent à la seconde. Remarquons, que dans le cas présent, *sol* ne peut pas être tonique après la tonique de *re* mineur, mais dominante tonique. Cette observation doit aussi servir pour une pareille succession, dans l'exemple précédent, avant la lettre *G*, & pour tout autre cas pareil qui pourroit se rencontrer par la suite, jusqu'à ce que la dissonance vienne dissiper le doute par l'addition du chifre.

Après avoir terminé le ton d'*ut* par la tonique, on prend une marche de dominantes, pour arriver à celle qu'indique la note sensible *C*.

Même observation & même marche fondamentale, pour arriver au ton indiqué par la note sensible *D*.

Ayant terminé le ton de *re* par la tonique, on la conserve sous la syncope du

C iv

sujet, pour y devenir dominante tonique de *sol*, indiqué dans le sujet par le repos sensible à *E*.

Après le ton de *sol*, vient celui d'*ut*, & ensuite celui de *fa*. La marche fondamentale est par-tout la même. Chaque tonique y devient par-tout dominante tonique, & les rapports s'y observent régulierement.

Deux raisons nous ont engagé à prendre le ton de *fa* à *F*, aulieu d'y continuer celui d'*ut*: la premiere, parce qu'il y a repos à *F*, & qu'un pareil repos, ne pouvant être formé que par une médiante ou par une note sensible, la note du sujet n'est ni l'une ni l'autre dans le ton d'*ut*. La seconde, parce que le ton mineur de *re*, annoncé par le dièze *G*, est le mineur relatif du majeur de *fa*, au lieu qu'il est à la seconde de celui d'*ut*. Cette derniere raison est plus que suffisante, lorsqu'à l'occasion d'un ton douteux, on a égard comme on le doit à celui qui le suit, & par rapport auquel on doit se conduire.

Du ton de *re* annoncé par la note sensible *G*, on passe au ton d'*ut* par les routes prescrites, d'où la tonique descend de tierce sur la tonique du ton principal à *H*, dont le ton continue jusqu'à la fin.

CHAPITRE VIII.

De la poſſibilité de paſſer d'une tonique à une autre par tous les intervalles conſonnans, & des toniques étrangeres ou paſſageres dans le ton qui exiſte.

UNE tonique pouvant paſſer à une autre tonique par tous les intervalles conſonnans, il ſuit, que la dominante tonique, la ſous-dominante & la ſus-dominante peuvent être cenſées toniques, puiſque tous ces intervalles ſont conſonnants.

On excepte cependant de cette regle, la ſous-dominante d'un ton mineur, laquelle ne peut jamais être cenſée tonique après ſa tonique. Mais ſi le ton de cette ſous-dominante ſe déclaroit en même tems qu'elle ſuit ſa tonique, on doit dans ce moment donner à celle-ci, la tierce majeure, & le ſujet ne manque pas de la donner en ce cas, comme à la cinquieme meſure du dernier exemple, où la tonique en finiſſant ſon ton mineur, reçoit cependant la tierce majeure, pour entrer dans le ton de ſa ſous-dominante. Par ce moyen, une tonique devient commune à

son ton & à celui qui suit, question que nous agiterons dans le chapitre suivant.

Si le sujet ne donnoit pas cette tierce majeure, comme cela peut arriver, & que par nécessité, on fut obligé de rendre tonique la sous-dominante d'un ton mineur, on seroit forcé alors de partager en deux valeurs la tonique qui la précéde, de lui supposer la tierce majeure à la deuxieme valeur. Bien entendu que ni l'une ni l'autre tierce ne paroîtroit dans le sujet; car on seroit forcé pour lors de se conformer à ce qu'il exigeroit, sans que la supposition avancée put avoir lieu.

Le cas le plus évident d'employer une tonique étrangere ou passagere, c'est, lorsqu'on a épuisé tous les moyens indiqués jusqu'à présent pour passer d'un ton à un autre. On peut dans ce cas en introduire jusqu'à trois en descendant de tierce, mais il faut absolument que la derniere employée, se trouve commune à son ton, & à celui dans lequel on entre, en y devenant dominante ou sous-dominante.

Lorsque le sujet fournit une note qui vaut plusieurs tems, ou plusieurs mesures, c'est un des cas où on peut lui donner pour basse fondamentale différentes toniques étrangeres.

Il reste à ajouter, qu'une tonique peut encore monter de tierce sur une autre tonique. Au reste il ne faut point abuser de toutes ces possibilités, & on ne doit point y avoir recours qu'à la derniere extrémité. Voyez *exemple* 13, *pl*. 5.

Observations sur cet exemple.

Si l'on conservoit la tonique principale sous les quatre premieres mesures, le chant du sujet paroîtroit insipide, au lieu qu'il sera plus agréable par la variété des deux toniques passageres *A B*, la derniere desquelles devient sous-dominante de la tonique principale.

Après avoir terminé le repos sur la dominante tonique à *C*, on passe à sa tonique, & de-là au ton d'*ut* par une marche de dominantes.

Les notes *D E F G*, sont toutes toniques passageres. Le ton de *re* à *F* y est étranger; c'est-à-dire qu'il n'est pas du même genre que le principal; car le dièze du sujet, n'est que le premier des deux accidentels du ton mineur de *la*; mais ce ton entretient pour lors les rapports qui sont tous à la quinte les uns des autres.

La dominante tonique termine encore

le repos après *G*, & se trouve suivie de sa tonique à *H*, d'où l'on marche par une suite de dominantes jusqu'à la tonique *I*, moyennant quoi, on n'a nul égard aux signes du sujet qui pourroient indiquer une autre basse fondamentale.

Ne voyant plus de dièze aux notes qui en avoient auparavant dans le ton de *mi*; le dièze *K* prouve suffisamment le ton de *re*, auquel on arrive par une marche de dominantes.

Du ton mineur de *re*, on voit passer le sujet au ton majeur d'*ut*; le *si* naturel *M* l'indique assez, & d'ailleurs on ne voit aucun dièze. Ces deux tons sont à la seconde, & n'ont aucun rapport; mais la tonique étrangere *L*, où l'on monte de tierce, les lie: car le ton de *fa* est le majeur relatif du mineur de *re*, & devient en même tems sous-dominante d'*ut*.

La dominante tonique *N* est censée tonique, puisqu'elle n'est pas suivie de la sienne. Ainsi l'on passe depuis le ton d'*ut*, jusqu'au ton de *mi*, par des tons relatifs toujours à la quinte.

Quoique ce ton de *mi* soit mineur, on le voit finir à *O* par la tierce majeure, pour se soumettre à la tonique du nouveau ton qui le suit: c'est le sujet du chapitre suivant.

CHAPITRE IX.

De la liaison d'harmonie.

L'OBJET le plus important qui doit occuper le compositeur, est sans contredit la liaison; elle consiste non seulement, comme on sçait déja, dans les notes communes aux accords de différentes notes fondamentales, mais encore dans une tonique ou censée telle, commune à son ton, & à celui qui suit.

Outre ce que nous avons dit chap. V, art. 3, au sujet de la communauté de sons dans les accords fondamentaux, on peut se représenter ici, que puisque les accords sont composés de tierces & de quintes, il s'ensuit, que l'une des deux notes fondamentales qui se succédent à la tierce, ou à la quinte, doit être comprise dans l'accord de l'autre.

Les deux notes fondamentales qui se succéderont à la seconde, seront exceptées en apparence de cette regle, jusqu'à ce que la dissonance nous soit connue.

Il reste donc à savoir de quelle maniere une tonique, ou censée telle, se rend com-

mune à son ton & à celui qui suit.

Pour être tout d'un coup au fait de cette liaison, il faut savoir que le moment du repos d'une phrase, qui en marque par conséquent la fin, peut être en même tems, le commencement de la phrase suivante. Ainsi la tonique, ou censée telle, peut dans le moment qu'elle termine son repos, prendre la qualité qui lui convient dans le ton qui la suit, & recevoir en conséquence l'harmonie convenable à son nouveau caractere.

C'est ainsi qu'on a vu dans les deux derniers exemples des toniques d'un ton mineur, finir leur ton par une tierce majeure, parce qu'elles deviennent dans le même moment, dominantes toniques du ton qui les suit.

Un repos peut finir par une note sensible appartenante au ton dans lequel on passe, & nullement à celui d'auparavant. Cependant après avoir bien examiné la phrase qui précéde cette note sensible, on pourra encore se tromper, si aucun signe évident ne nous rassure ; mais le rapport nécessaire entre les tons successifs, suffiroit alors pour lever le doute.

Le ton mineur existe jusqu'au moment du repos, où sa tierce marquée majeure,

annonce le commencement d'un autre ton, auquel cette tonique sert de dominante tonique. Ce cas peut arriver, sans que la tierce majeure paroisse dans le sujet, mais c'est à nous de la sous-entendre.

Si la tonique d'un ton majeur devient sous-dominante d'un ton mineur, & qu'on ne puisse répéter cette tonique, il faut la partager en deux valeurs, pour donner à sa premiere valeur la tierce majeure, & à la deuxieme la tierce mineure. Ceci est relatif à ce que nous avons déja prescrit chapitre VI, pour les tons qui se succèdent à la quinte.

Il reste à savoir, que la tonique d'un ton mineur, ne peut jamais devenir sous-dominante d'un ton majeur. Ainsi *la*, tierce mineure, ne peut jamais être censée sous-dominante de *mi*, tierce majeure.

Nous pouvons conclure de tout ce qui vient d'être dit, que toute tonique qui passe à sa dominante, peut en être regardée comme la sous-dominante ; & que toute tonique qui passe à sa sous-dominante, peut en être regardée comme la dominante tonique, mais avec plus de circonspection, car il faut pour lors, que le ton de cette sous-dominante, soit annoncée dans le sujet par un repos un peu sensible,

quand ce ne seroit qu'un repos passager.

Toutes ces réflexions jettent de grandes lumieres, sur tout ce qu'on a nommé jusqu'à présent licence, faute d'en connoître le principe. Voyez *exemple* 14, *pl.* 5.

Observations sur cet exemple.

La tonique *A* devient sous-dominante de la tonique *B*.

La tonique *C* finit son ton par la tierce majeure, & devient par conséquent dominante tonique de celle qui la suit à *D*; celle-ci prend la même qualité par rapport au ton qui suit. Ces deux notes sont donc toniques par rapport à leur ton, & dominantes toniques par rapport au ton qui les suit.

On imagine tonique la note *E*, en faveur du repos un peu sensible qui se forme dans le sujet en cet endroit, & pour lors la note qui précéde, devient dominante tonique de sa sous-dominante, imaginée tonique, laquelle descend immédiatement après de tierce, pour rentrer dans le ton d'où l'on étoit sorti par le moyen de cette supposition.

La tonique *F* devient dans sa deuxieme valeur, sous-dominante de la tonique *G*;

leur

leur ton eſt également majeur : mais celui de la tonique *H* étant mineur, la tonique *G* qui la précéde, devient ſa ſous-dominante, & reçoit par conſéquent la tierce mineure à ſa deuxieme valeur, pour ſe conformer à la regle preſcrite pour les tons qui ſe ſuccèdent à la quinte.

Dès qu'une tonique monte de quinte, la deuxieme jouit du même droit, & peut en faire autant, pourvu que le ſujet s'y prête; ſur tout lorſque le ton eſt indécis comme après *H*, juſqu'à ce qu'il ſoit parfaitement connu, comme à *I* où la derniere tonique, à laquelle la précédente a ſervi de ſous-dominante, devient de ſon côté dominante.

CHAPITRE X.

Des imitations de chant & de la baſſe fondamentale en conſéquence.

On diſtingue deux ſortes d'imitations de chant; les unes ſe font en conſervant le même ton; les autres en changeant de ton à chaque imitation.

Nous diſtribuerons en deux articles ces deux ſortes d'imitations. Dans le premier

nous traiterons des imitations de chant dans le même ton. Dans le deuxieme il sera question des imitations de chant dans différens tons.

Article I.

Des imitations de chant dans le même ton.

On reconnoît les imitations de chant dans le même ton, en voyant le sujet marcher toujours en montant, ou toujours en descendant d'une mesure à l'autre, de deux en deux, ou de quatre en quatre, par des intervalles pareils, sans qu'il paroisse aucun signe qui puisse faire soupçonner un changement de ton.

Lorsqu'on voit un chant pareil à la seconde au-dessus, ou au-dessous de celui qui précéde, la basse fondamentale marche généralement par quinte en montant, si l'imitation se fait en montant ; & par quintes en descendant, si l'imitation se fait en descendant.

Dans les imitations en montant, quelquefois une note sensible, une syncope, ou quelque autre signe évident, oblige la basse fondamentale à descendre de tierce, pour monter ensuite de quinte ou de quarte,

& toujours de même dans chaque imitation.

Les imitations se terminent généralement sur le tems fort; & si le contraire arrive, il faut pour lors suivre les premieres regles, sans s'obstiner à faire monter ou descendre continuellement la basse fondamentale par quinte; il est bon même de s'en tenir à ces premieres regles, dans le cas où il paroîtroit quelques imitations dans le sujet d'une mesure à l'autre; non qu'on ne puisse quelquefois la faire descendre de tierce, pour monter ensuite de quinte, lorsque l'imitation marche en montant. Mais dans ce cas comme en tout autre, lorsqu'on arrive à la derniere de ces imitations, il faut avoir égard au ton dans lequel elle finit, pour y soumettre la basse fondamentale, dont chaque note pouvant être censée tonique lorsqu'elle marche par quinte en montant, on donne à l'une de ces notes la route qui lui convient pour conduire à la tonique de ce ton.

L'inconvénient qui peut se rencontrer dans le sujet, occasionné par l'inégalité des intervalles dans les imitations, n'aura jamais lieu dans la basse fondamentale; car si sa marche peut être uniforme dans chaque imitation, on doit peu se mettre en peine d'un intervalle que le goût aura

introduit d'une imitation à l'autre.

La basse fondamentale doit servir partout de preuve. La régularité de ses imitations ne peut cesser, que lorsqu'on est forcé de changer la route d'une tonique, pour se soumettre au ton où la derniere imitation va finir.

Les imitations qui se terminent sur le tems fort, y introduisent toujours un repos plus ou moins sensible.

On doit savoir à présent, que dans le cas où la basse fondamentale descend de quinte, elle passe d'une dominante à une autre; & que lorsqu'elle monte de quinte elle passe d'une tonique à une autre. Dans le premier cas, la tonique d'où l'on part, peut dans sa deuxieme valeur prendre la qualité de dominante; & dans le second, celle de sous-dominante.

Lorsque la basse fondamentale descend de tierce pour monter ensuite de quinte, ces deux notes peuvent être censées toniques, quoique celle où l'on descend de tierce puisse être traitée comme dominante; du moins on peut la supposer telle dans sa deuxieme valeur.

Les tons étant presque toujours indécis dans les imitations en montant; cette incertitude suffit pour y adopter la mar-

che fondamentale par quinte en montant.

Si après une ou plusieurs imitations à la seconde en montant il en survenoit une à la tierce de celle-ci, on est forcé pour lors de faire descendre une tonique de tierce pour monter ensuite de quinte. Voyez *exemple 15. pl. 6.*

Observations sur cet exemple.

Les chifres posés au-dessus des notes du sujet, marquent la premiere note de chaque imitation.

Comme il faut toujours assurer le ton dans le début d'une piece de musique, la basse fondamentale est conforme à nos premieres regles depuis le commencement jusqu'à *A*; & quand même une autre y seroit arbitraire elle y conviendroit moins qu'ailleurs.

Les imitations à la seconde en montant depuis *A*, exigent une basse fondamentale par quintes en montant. Mais comme la troisieme de ces imitations est à la tierce de celle qui la précéde, on est forcé d'y faire descendre de tierce la basse fondamentale pour monter ensuite de quinte.

L'intervalle *B* de la troisieme imitation n'est point pareil à celui de la premiere

ni de la seconde; mais il suffit que les notes de cette mesure appartiennent au même accord, pour que la basse fondamentale y soit pareille à celle des imitations qui ont précédé celle-ci.

On pourroit suivre les premieres regles à *C* selon le guidon, sans le repos sensible qui se fait sentir en cet endroit, & qui va s'imiter à chaque imitation, lequel exige une cadence parfaite, où la sous-dominante est censée tonique, après laquelle la basse fondamentale est contrainte à descendre de tierce pour monter ensuite de quarte en conséquence de la note sensible *D*, ce qui s'observe encore dans l'imitation suivante.

La basse fondamentale ne peut pas suivre la même route à la quatrieme imitation, où le deuxieme intervalle n'est pas pareil à ceux des imitations qui ont précédé; mais quand même elle le pourroit, la note sensible *E* suffit, pour que la basse fondamentale conserve la seule note qui peut précéder cette note sensible.

La sous-dominante est censée tonique à *F*, non seulement parce que le repos y est sensible, mais pour se conformer à l'imitation qui a précédé.

Les imitations après *F* sont à la seconde

en descendant. La marche fondamentale par quinte y est autorisée, & pour y parvenir après la sous-dominante censée tonique à *F*, on voit la nécessité de la faire descendre de tierce en conséquence de la note sensible qui vient immédiatement après.

On est obligé de changer la basse fondamentale à chaque tems fort aux syncopes des imitations entre *G* & *H*; cependant on ne peut observer cette marche immédiatement après *G*, par la raison, que si on descendoit de tierce en cet endroit, on ne pourroit pas remonter de quarte, & on manqueroit par-là de conformer la basse fondamentale aux imitations du sujet.

La note sensible à *H* décide tout d'un coup ce que doit devenir la tonique qui est sous le chifre 4, laquelle ne peut arriver à la dominante tonique qu'exige cette note sensible que par une marche de dominantes, sans s'embarrasser de l'irrégularité de cette derniere imitation, par rapport à celles qui ont précédé.

Les imitations à *I* sont à la tierce en descendant; la basse fondamentale y descend par-tout de tierce sur des toniques passageres pour arriver au ton qui se déclare ensuite.

D iv

Il est libre de suivre la route des guidons ou celle des notes immédiatement après la lettre *L*.

Article II.

Des imitations de chant dans différens tons.

Les difficultés s'applanissent dans les imitations de chant dans des tons différens. La premiere de ces sortes d'imitations sert de guide aux suivantes. Même route partout & mêmes notes fondamentales à chaque tems des mêmes mesures relativement à la tonique de chaque ton.

Il y a des cas où l'on ne peut observer aucune liaison d'une imitation à l'autre, parce que le chant de ces imitations est tellement fini, que la basse fondamentale est forcée de commencer & de finir chaque imitation par la tonique. Remarquons bien que ce n'est jamais que dans un cas pareil, que l'on peut faire succéder deux toniques à la seconde l'une de l'autre. Voyez *exemple* 16, *pl.* 7.

Observation sur cet exemple.

Les imitations *A* & *B* sont à la seconde en descendant; la premiere dans le ton de *re*, la seconde dans le ton d'*ut*. Les notes de la basse fondamentale de la deuxiéme imitation, sont pareilles à celles de la premiere un ton plus bas. Chacune de ces imitations commence par la dominante de la dominante tonique dans la basse fondamentale.

Pour observer plus de liaison entre la note fondamentale de la premiere imitation *C* & celle qui la précéde, il est libre de la commencer par une tonique étrangere, quoiqu'on puisse aussi la faire commencer par la dominante de la dominante tonique, selon le guidon.

On peut pratiquer la même chose à *D*; mais cependant on fera mieux ici de préférer le guidon à la note, sans vouloir s'obstiner à suivre exactement l'imitation dans la basse fondamentale.

Les deux imitations *E F* commencent & finissent par la tonique de leur ton. Or comme elles sont à la seconde l'une de l'autre, il ne peut y avoir aucune liaison entre ces deux toniques qui se succédent

immédiatement. Voilà le seul cas, où l'on peut transgresser la regle donnée à l'égard de la liaison d'harmonie entre les tons successifs.

Il est libre de faire commencer la premiere des quatre dernieres imitations, par la tonique selon le guidon; mais il ne l'est pas, de vouloir rendre conforme la basse fondamentale des deux premieres; car comme elles sont dans le même ton, il faut y suivre ce qu'exige le sujet.

Lorsque les imitations se trouvent dans des tons différens, c'est souvent sur la deuxieme imitation qu'on doit regler la basse fondamentale des autres.

CHAPITRE XI.

Des cas où il faut partager une note du sujet en deux valeurs pour faciliter la marche fondamentale prescrite.

LORSQU'IL n'est pas possible d'observer la marche fondamentale prescrite, c'est là le cas où il faut partager une note du sujet en deux valeurs, pour donner à chacune de ces valeurs une note fondamentale différente.

La note du sujet que l'on doit partager ainsi, peut appartenir à la tonique du ton que l'on quitte, & à la note fondamentale du ton où l'on entre. De sorte que le choix de ces deux notes fondamentales dépend toujours ou de celle qui précéde, ou de celle qui suit cette note ainsi partagée (*a*).

Cette note ainsi partagée, fournit quelquefois le moyen de passer d'une tonique à une autre, qui pourra devenir commune à son ton, & à celui qui suit. On peut encore par ce moyen, passer de la tonique d'un ton majeur à celle de son ton mineur relatif, ou bien prendre la route des dominantes pour arriver à la tonique du ton connu.

Cependant si le sujet forme un repos sensible, immédiatement avant la note qu'on est forcé de partager, on peut en cet endroit interrompre la liaison, en faisant succéder deux toniques à la seconde l'une de l'autre, de même que dans les imitations. Car un repos sensible est en musique, ce que le point est dans le discours; il marque la fin d'une phrase qui

(*a*) Car souvent ce n'est pas la note du sujet qui termine le ton d'une phrase qu'il faut partager, mais celle qui suit.

peut n'avoir aucun rapport avec celle qui la suit.

Mais cette possibilité ne doit jamais autoriser l'abus qu'on en pourroit faire. Voyez *exemple* 17, *pl.* 8.

Observations sur cet exemple.

Si l'on ne donnoit deux notes fondamentales différentes à la note *A* du sujet, la basse fondamentale ne pourroit pas observer sa marche légitime. Aulieu que par ce moyen, on arrive d'une tonique à l'autre par une marche par quintes.

La note *B* du sujet se partage pour recevoir d'abord la tonique du ton majeur de *sol*, & successivement celle du ton mineur de *mi* son mineur relatif.

On partage la note *C* pour procurer à la basse fondamentale sa marche la plus légitime.

La basse fondamentale des deux imitations à la seconde est pareille dans chacune, en n'y comparant que la deuxieme noire sous *C*.

Si on retranche la premiere noire sous *A* & sous *C*, & la deuxieme sous *B*, la liaison d'harmonie sera interrompue. Ce défaut peut cependant être autorisé à la

faveur du repos sensible qui précéde, mais avec beaucoup de reserve.

CHAPITRE XII.

De la brêve & de la basse fondamentale en conséquence.

On appelle brêve toute note qui en suit une pointée.

On sçait assez que le point vaut la moitié de la valeur de la note qui le précéde, & que la brêve qui le suit ne vaut pas davantage. D'où il est aisé de remarquer, que le point & la brêve ensemble, ont précisément la même valeur que la note qui les précéde. Mais il faut faire attention d'avance, que plusieurs brêves dont la valeur est égale à celle d'une seule brêve ne doivent être considérées que comme une seule.

La brêve doit être comptée pour rien 1°. dans le cas où elle obligeroit la basse fondamentale de syncoper, surtout si cette basse fondamentale peut suivre sa route determinée sans avoir égard à la brêve. 2°. Lorsque cette brêve est suivie d'une note sur le même dégré, bien entendu,

que s'il se formoit un repos sur la dominante, dont la note du sujet qui le formeroit de son côté, seroit précédée d'une brêve sur le même dégré, & qu'il n'y eut pas moyen de donner à la basse fondamentale sa marche légitime sans avoir égard à cette brêve, il faudroit pour lors lui donner sa basse fondamentale particuliere.

Lorsqu'une brêve est suivie diatoniquement d'une note sur laquelle il y a repos, elle doit encore avoir sa basse fondamentale particuliere. Voyez *exemple* 18, *pl.* 9.

Observations sur cet exemple.

Comme il n'y a point de repos sur la note qui suit la brêve *A*, on peut la compter pour rien puisque la marche fondamentale n'en sera pas moins réguliere. Il est libre aussi de suivre l'autre route indiquée par le guidon.

Si l'on comptoit la brêve *B* pour rien, la cadence nécessaire au repos qui suit cette brêve ne pourroit avoir lieu.

On compte les brêves *C* pour rien, non seulement parce qu'il n'y a point de repos sur la note qui les suit, mais parce que la marche fondamentale n'en souffre point.

A l'égard des brêves *D* on les compte pour une feule, que l'on choifit parmi celles qui conviennent le mieux à la marche fondamentale.

Quelque fois il s'en trouve plus d'une qui dépendent de l'harmonie, comme cela fe voit en cet endroit.

La brêve *E* doit avoir fa baffe fondamentale particuliere, conféquemment au repos qui la fuit, & pour éviter d'ailleurs la fyncope qu'il y auroit en cet endroit.

On voit clairement la néceffité de faire porter harmonie aux brêves 1, 2 & 3.

Le repos fenfible terminé fur la note qui fuit la brêve *F*, met celle-ci au nombre de celles qui font comptées pour rien. On doit toujours en ufer de même en ae il cas.

Même obfervation à *G* qu'à *D*.

La brêve avant *H* exige fa baffe fondamentale particuliere, en conféquence du repos qui vient après fur la dominante.

Les autres brêves de cet exemple, font expliquées par les obfervations précédentes.

CHAPITRE XIII.

Du deſſein de la baſſe fondamentale en conſéquence de celui du ſujet.

Notre premiere attention doit ſe porter à ſaiſir l'eſprit du ſujet, ſur-tout dans les cas viſibles & ſenſibles.

Pour peu que le chant ſoit deſſiné, toutes ſes phraſes commenceront par le même tems de la meſure qu'aura commencé la premiere phraſe, & on y ſoumet la baſſe fondamentale autant qu'il eſt poſſible.

Souvent le goût de variété demande qu'on s'écarte de cette regle, ſur-tout dans les endroits où le repos n'eſt pas bien ſenſible, & qui pourroit faire prendre ce qui ſuit pour un commencement de phraſe.

On doit faire commencer chaque phraſe par une nouvelle note fondamentale autant que le ſujet le permet. Si cette note eſt la tonique d'un nouveau ton, laquelle ſe trouve précédée de la tonique du ton que l'on quitte & qu'il ſe trouve de l'arbitraire entre la ſucceſſion de ces deux toniques, & une ſuite de dominantes qui conduiſent

conduisent plus loin à la tonique de ce nouveau ton, celle-ci doit être préférée en conséquence de l'esprit du sujet.

Pourvu que la marche fondamentale soit bien observée, on peut conserver une tonique qui termine son ton, pour prendre la qualité qui lui conviendra dans celui qui suit.

S'il y a de l'arbitraire entre les tems de la mesure, où la tonique pourroit être employée, il faut, autant qu'on le peut, lui reserver le tems fort, à moins qu'elle ne servit à commencer la phrase avec le sujet.

On aura la même attention pour la dominante tonique, à moins que la tonique ne soit préferable.

S'il y a de l'arbitraire entre les deux tems foibles de la mesure à trois tems, on doit préférer le troisième, pourvu que l'esprit du sujet ne s'y oppose.

On doit aussi faire attention aux restes de repos dont nous avons fait mention aux observations de l'exemple du troisième moyen de connoître le ton, chap. VII. en examinant si on doit le prendre pour un reste, ou bien pour un commencement de phrase en conséquence du début.

On ne doit pas moins faire attention à

la note du sujet qui annonce un repos, & sur laquelle il y a un tremblement, car c'est à celle-ci qu'il faut appliquer la dominante tonique qui annonce la cadence parfaite, & reserver la dominante de cette dominante tonique, pour la note qui aura précédé sur le même degré, celle qui porte le tremblement. Voyez *les exemples 19. & 20. pl. 9*

Observations sur ces deux exemples.

On auroit pu conserver la tonique sous les notes *A B*. mais comme le sujet débute par le deuxième tems de la mesure, c'est pour se soumettre à ce dessein, que l'on a donné une nouvelle note fondamentale à ces deux notes du sujet qui sont d'ailleurs communes à l'accord de la tonique & à celui de la dominante tonique.

L'esprit du sujet pourroit exiger la même chose à *C*. puisque le commencement de la phrase s'y trouve arbitraire entre *C* & *D* ; mais il vaut cependant mieux employer la tonique à *D*. qui est réputé tems fort, relativement au deuxième.

Le tremblement n'est marqué que sur la dernière des deux notes *E F*. dans les

deux exemples ; & c'eſt là que la cadence parfaite doit être annoncée par la dominante tonique, précédée de la ſienne.

On ne peut ſuivre l'eſprit du ſujet dans le deuxième exemple, qui débute par le tems foible de la meſure, parce que le chant oblige preſque par-tout à conſerver la même note fondamentale dans chaque meſure. Mais ce défaut peut ſe corriger dans la baſſe-continue.

Les chiffres 1. 2. 3. marquent des imitations à la ſeconde en deſcendant.

En ſaiſiſſant la tonique du nouveau ton au tems foible *G*, on a eu égard à l'eſprit du ſujet ; au lieu que dans tout autre cas, il auroit fallu attendre le tems fort pour l'employer.

Quoique la baſſe fondamentale paroiſſe ſyncoper à *H*, cette ſyncope eſt évitée par la qualité que prend cette note fondamentale en devenant dominante tonique. Elle eſt d'abord tonique, en conſéquence de ſon rapport avec le ton qui la précede, & devient enſuite dominante tonique du ton de *re*, connu par le repos ſenſible à *I*.

Remarquons depuis *H*, juſqu'avant *K*, deux ſons fondamentaux communs aux tons de *la* & de *re*, leſquels peuvent être appliqués indifféremment, à l'un ou à

E ij

l'autre de ces deux tons, jusqu'à ce qu'on ne puisse douter de celui indiqué par la note sensible *K*.

CHAPITRE XIV.

De la modulation.

La modulation consiste dans une succession agréable de plusieurs tons relatifs. Leurs différentes transitions finement préparées ; leurs liaisons délicates, où l'art est d'autant plus admirable qu'il est plus caché, y jettent cette variété qui fait le charme de la musique. C'est aux entrelacements des tons ménagés avec goût, que nous devons ces tendres émotions, cette satisfaction interieure, ces transports doux & ravissans que nous éprouvons dans l'exécution d'un beau morceau. C'est lui qui jette dans l'ame, la terreur & l'effroi par des écarts imprévus, & des successions rapides d'harmonie, dont les rapports irréguliers en apparence, & souvent mal observés à dessein, font frémir l'auditeur.

Nous allons hazarder quelques règles générales de modulation, en faveur des jeunes éleves, en qui l'expérience cede souvent au génie.

De tous les tons qui peuvent se succéder dans une piece de musique, le ton principal doit avoir le pas sur les autres & y être le plus fréquent. Il est suivi généralement dans le début, du ton de sa dominante ; & s'il est mineur, de celui de son ton majeur relatif. Quelquefois, mais plus rarement, le principal peut être suivi de celui de sa sous-dominante, ou de celui de sa seconde au-dessus ; & s'il est mineur, de celui de sa seconde au-dessous. Le principal peut revenir ensuite pour un moment, avec lequel on entrelace tous les tons relatifs à son gré, en observant que moins ils sont relatifs au principal, & plus les phrases de ces tons doivent être courtes, & sur-tout lorsqu'ils se succédent à la seconde.

Il faut observer encore, qu'ayant passé par des tons qui contiennent plus de dièzes que le principal, il faut insensiblement revenir à d'autres qui en contiennent moins, pour qu'on puisse toujours conserver l'idée de ce principal, en entendant alternativement, des tons tantôt à la quinte au-dessus, tantôt à la quinte au-dessous, & tantôt relatifs à la tierce mineure de ces quintes aussi bien que du principal.

Les repos passagers se font sur la dominante tonique ; quelquefois sur la sous-dominante censée pour lors tonique. Les plus sensibles se font sur la tonique ; & si on fait ceux-ci sur la dominante tonique, les premiers appartiendront pour lors à la tonique.

Si dans une phrase un peu longue dans le même ton, sur-tout au début & à la fin d'une piece de musique, on trouve dans le sujet quelque repos, par le moyen duquel, on puisse changer ce ton pour un moment, il en faut profiter, afin d'ajouter à la beauté de l'harmonie & même à l'agrément du chant. D'ailleurs on évite par ce moyen, la monotonie, & on satisfait pleinement l'auditeur par cette variété.

Pour peu qu'on y fasse attention, il est presqu'impossible d'en manquer l'occasion. On en peut voir des modèles à la lettre G. de l'exemple 18, & à la lettre I. de l'exemple 20, où l'on entrelace le ton de la sous-dominante au milieu du principal, à l'occasion du repos plus ou moins sensible qui se forme en ces deux endroits.

Cette attention produira toujours un bon effet, sur-tout si le principal au milieu duquel on infere celui de sa sous-domi-

nante, est précédé par un autre ton qui contient un dièze de plus, ou un bémol de moins que le principal. Au lieu que s'il contient moins de dièzes, celui de sa dominante y conviendra mieux, bien entendu que le sujet s'y prêtera de son côté.

Enfin, lorsqu'on posséde la manière de faire succéder les tons les uns aux autres, on posséde l'art de la composition, & le moyen de se relever de bien des doutes. Voyez *exemple* 21. *pl.* 10.

Observations sur cet exemple.

Après le ton de *la* par où l'on a débuté, vient celui d'*ut* son majeur relatif à *A*. Celui de *sol* quinte d'*ut* à *B*, celui de *re* quinte de *sol* à *C*, lequel rentre dans le ton principal à *D*. Les phrases de tous ces tons sont très-courtes.

La phrase du ton de la dominante du principal, est plus longue; elle commence à *E*, & finit à *G*. Mais voyant un repos sensible à *F*, on en profite pour y saisir le ton majeur relatif, par le moyen d'une marche de dominantes d'une tonique à l'autre, après quoi on rentre dans le premier ton, dont la monotonie est détruite par ce mêlange.

E iv

Les chiffres 1, 2, marquent des imitations en descendant de seconde dans des tons différens.

Après le ton d'*ut* à *H*, on prend pour un moment celui de sa sous-dominante, & l'on rentre ensuite dans le premier.

Les imitations 1. 2., sont à la seconde en montant; la basse fondamentale monte successivement de quinte sur des toniques, dont la dernière à *I* reçoit plus de dièzes dans son ton, qu'il n'y en a eu depuis *H*.

Pour varier la phrase du ton principal après *I*, on profite du repos sensible à *K* pour y saisir le ton d'*ut*, & on y arrive par une marche de dominantes. On rentre ensuite dans le ton principal. Imitations à la quinte en descendant aux chiffres 1, 2, 3, 4, 5, 6, dans des tons différens, & où la basse fondamentale descend partout de quinte, malgré l'inégalité de quelques intervalles dans ces imitations.

A l'égard de la syncope de la basse fondamentale entre les mesures 14 & 15, il faut se rappeller ici, ce que nous avons dit à ce sujet à la troisieme règle du chap. III.

CHAPITRE XV.

Où l'on indique les moyens de trouver la basse fondamentale en rétrogradant.

LES règles données jusqu'à préfent pour trouver la baſſe fondamentale de tous les chants poſſibles par les conſonnances, devroient ſuffire pour conduire au but deſiré. Sçavoir bien diſtinguer les ſignes du ſujet; ſaiſir les momens où les repos s'annoncent; celui où le ton change; connoître les notes cenſées toniques; la poſſibilité des toniques paſſageres; les imitations du chant; la diviſion poſſible d'une note du ſujet en deux valeurs, & ſur-tout la marche fondamentale déterminée qui eſt la même dans chaque ton, & où le ſujet ne décide que pour la note qui doit ſuivre la tonique, ou cenſée telle.

Tous ces ſecours, ſoutenus d'un peu de patience & d'attention, ſont plus que ſuffiſans, pour réuſſir dans ſon entrepriſe. Cependant pour ne rien laiſſer à deſirer, nous ajouterons à toutes ces règles, les moyens de compoſer la baſſe fondamentale en rétrogradant, ce qui pourra ſervir

de preuve à l'opération que l'on auroit déjà faite dans l'ordre direct, & faire connoître d'ailleurs la chose dans toutes ses forces.

Dès que les difficultés se présentent, il faut s'arrêter à la dernière tonique connue, & tâcher de s'assurer du ton qui suit cette tonique par les moyens donnés chap. VII. Si le même ton continue, sa marche fondamentale en est bientôt trouvée.

Le nouveau ton étant connu, on en distingue la médiante, ou la note sensible dont la basse fondamentale est connue; on l'écrit au dessous de l'une ou de l'autre de ces deux notes. Si ces deux notes connues n'existent pas dans le sujet, on choisit la note qui termine le repos de ce nouveau ton, & après en avoir écrit la basse fondamentale au-dessous, on dit ; la tonique doit être précédée de sa dominante ou de sa sous-dominante, sinon d'une autre tonique. Toute dominante doit être précédée de la sienne, ou bien d'une tonique ; & toute sous-dominante doit être précédée ou suivie de sa tonique, à moins qu'on ne l'employe pour tonique ou pour dominante comme cela est possible. Et on marche ainsi d'une note à l'autre en rétrogradant, conformément à ce que le sujet exige.

Il faut examiner si le sujet permet de conserver la même note fondamentale, dans une ou plusieurs mesures consécutives. Il faut éviter de la faire syncoper, & même de la répéter dans un tems fort, à moins qu'elle ne puisse continuer dans toute la mesure.

Il faut éviter encore de monter de seconde en rétrogradant, parce qu'on descendroit par un pareil intervalle dans l'ordre direct.

On ne peut non plus descendre de tierce, à moins que les deux notes fondamentales ne soient également toniques ou censées telles.

Si l'on trouve une tonique au milieu de sa route, & qu'elle soit la tonique d'un nouveau ton, il n'y a rien à dire là dessus. Mais si c'est celle du ton qui existoit auparavant, il faut examiner, si depuis la note fondamentale où l'on s'étoit arrêté, jusqu'à celle-là, il n'y a point de signes dans le sujet, qui donnent l'exclusion à ce premier ton, & s'il ne s'en trouve point, on aura bien jugé. Si au contraire les signes du sujet concluent pour le premier ton, c'est signe qu'on s'étoit arrêté trop-tôt, & que l'on pouvoit encore continuer le premier ton, jusqu'à sa tonique

qui se présente ainsi au milieu de la route.

Les notes que le sujet parcourt pouvant être communes à plusieurs tons relatifs, cela peut quelquefois nous tromper, mais au défaut des signes les plus évidens, un repos un peu sensible, le rapport que doit avoir le ton imaginé avec celui qui le précède, & celui qui le suit; la marche fondamentale même, tout cela concourt à rectifier les idées, & à faire préférer le véritable ton qui existe dans le sujet.

Dès qu'on ne peut faire précéder une note fondamentale dans l'ordre prescrit, c'est là qu'il faut examiner s'il ne seroit pas possible d'inférer une ou deux toniques étrangeres.

Si la note fondamentale en question est dominante, elle peut être précédée d'une tonique, par quelque intervalle que ce soit, excepté de seconde en montant & de tierce en descendant. Si au contraire elle est tonique, elle peut être précédée d'une autre tonique, par tous les intervalles consonnans. Et si elle est sous-dominante, il faut la regarder pour lors comme censée tonique. On peut encore avoir recours à la possibilité de partager une note du sujet en deux valeurs, mais à la dernière extrémité.

Comme la note fenfible d'un ton majeur, peut auffi être feconde note du ton mineur relatif, il faut être fûr fes gardes pour ne pas s'y laiffer tromper.

Dans ce cas, il ne faut pas s'en rapporter au premier figne du fujet quelque évident qu'il paroiffe, mais examiner attentivement toute la phrafe, jufqu'à un repos fenfible.

Il ne faut pas non plus négliger le rapport néceffaire entre les tons fucceffifs, & pour lors on juge fi ce premier figne avoit indiqué jufte. Voyez *exemple* 22. *pl.* 11.

Obfervations fur cet exemple.

La note B, fans dièze, prouve fuffifamment que le ton de *la*, reconnu par l'intervalle de quinte du début, n'exifte plus, & d'ailleurs l'intervalle de tierce en defcendant fur le tems fort à C, prouve affez le ton d'*ut*. Ce ton étant connu, la note A, eft par conféquent fa note fenfible, fous laquelle on écrit la dominante tonique pour baffe fondamentale. On fçait que cette dominante doit être précédée de la fienne, ou de la tonique; en examinant le fujet on voit que c'eft fa

dominante qui doit la précéder, & on l'écrit au-deſſous, & comme elle ſe trouve dans le tems foible, on examine ſi elle peut ſe conſerver dans le tems fort, ſans que cela empêche de la faire précéder de la ſienne, ou de la premiere tonique, & on arrive ainſi d'une dominante à l'autre en rétrogradant, juſqu'à la tonique du début.

Le ton de *la* reconnu par l'intervalle de quarte à *D*, recommence par la tonique, précédée de celle d'*ut*. Dès que la tonique eſt une fois employée, il eſt inutile d'aller chercher la médiante, ou la note ſenſible de ce nouveau ton, pour compoſer en rétrogradant.

La baſſe fondamentale en rétrogradant, devient inutile depuis *D* juſqu'à *E*, où les ſignes du ſujet indiquent aſſez les tons que l'on y parcourt.

Voyant le ton de *mi* déclaré par ſa note ſenſible *F*, on peut écrire au-deſſous la dominante tonique de ce ton, & marcher en rétrogradant juſqu'à la tonique *ut*, où l'on auroit pû s'arrêter à *E*, le tout dans l'ordre direct.

La ſyncope à *G* doit engager à examiner la ſuite du ſujet, dans lequel on trouve après la ſyncope en queſtion, un intervalle de quarte, qui déclare le ton d'*ut*, le reſte

de la phrase s'y conforme jusqu'au dièze *H*, de sorte qu'on est dans le cas de prendre la tonique *ut* après celle de *mi*, sous la deuxiéme valeur de la syncope *G*.

L'idée qui pourroit naître en faveur des guidons de la basse fondamentale depuis *G* seroit bien insipide, en comparaison des toniques successives qui s'y rencontrent, & dont les deux premières sont inévitables & les deux dernières sont simplement passagères. Remarquons bien, que la dernière de ces deux, est commune à son ton & au principal de la phrase, en y devenant dominante de la dominante tonique.

La note sensible *I*, déclare le ton de *re* après avoir écrit au-dessous la dominante tonique pour basse fondamentale, on examine si celle-ci doit être précédée de la sienne, ou de sa tonique, & on trouve que le sujet indique la dernière, précédée par sa dominante, laquelle comparée à la tonique qui la précéde, & où l'on aura pu s'arrêter, se trouve à la seconde au-dessus selon la marche possible d'une tonique.

Le bémol à *K* décide pour le ton de *fa*, dont la médiante *L* exige la tonique, & le sujet fournit les moyens de la faire précéder par des dominantes jusqu'à la tonique d'auparavant.

Si la note *M* sans bémol fait soupçonner le ton d'*ut*, le dièze *N* déclare celui de *la*. Mais le rapport entre les tons successifs, doit déterminer en faveur de celui d'*ut* qui se présente entre le majeur de *fa*, & le mineur de *la*; car il les lie de manière à rendre leurs rapports agréables. D'ailleurs l'imitation de chant dans trois mesures consécutives, depuis la mesure *M* exige nécessairement une marche par quintes en descendant.

Le ton de *fa* est déclaré de nouveau par le bémol *P*, & par l'intervalle de tierce qui vient après. La note *Q* sans bémol, & le repos sensible qui vient après, prouve le ton de *la*. Remarquons ici, que malgré la variété des tons que l'on parcourt depuis *L*, la basse fondamentale marche toujours par des dominantes.

On doit préférer les notes aux guidons à la première des deux imitations, qui suit le repos en *la*, non seulement pour conformer l'imitation de la basse fondamentale à celle du sujet, mais pour lier le ton de *sol* à celui de *la* qui le précéde, par le moyen de la tonique étrangere sur laquelle on descend de tierce, & qui devient sur le champ sous-dominante d'*ut*. De sorte que la liaison se trouve parfaite entre ces trois tons,

tons, & les deux imitations bien réguliéres dans la basse fondamentale.

Le ton de *re*, après le chiffre 2, devroit être naturellement mineur, mais outre que cette tonique passagere n'est là que pour lier les tons succeffifs, c'est que la nécessité des deux dièzes accidentels qui montent à la tonique, doit l'emporter sur toute autre considération.

Le dièze R annonce le ton de *sol*, mais le ton de *la* qui précéde, doit plutôt faire soupçonner le ton de *mi* en conséquence de leur rapport. Tous les intervalles de quinte ou de quarte dans le sujet, se déclarent pour celui-ci, & un peu plus loin, le repos annoncé par sa note sensible, ne permet plus d'en douter. Cependant la marche des dominantes depuis la tonique *la*, jusqu'à la tonique *mi* à 5, peut faire regarder le ton de *sol* comme passager, si l'on n'aime mieux le traiter de dominante comme les autres, ce qui est libre.

Lorsque les suites de dominantes qui conduisent à un ton mineur, sont un peu longues, la tonique du ton majeur relatif s'y trouve toujours inférée ; & il est libre de traiter pour ce moment, le ton majeur de cette tonique, d'autant mieux qu'elle y est précédée de sa dominante tonique.

F

Ayant reconnu le ton de *mi* soit à R, soit par son rapport avec celui de *la* qui le précéde & le suit ; sa médiante après S, sera en même tems connue ; sous laquelle la tonique *mi* ayant été écrite, on marchera en rétrogradant par une suite de dominantes, jusqu'à la tonique *la*, où l'on se seroit peut-être arrêté, & que la marche directe auroit également donnée depuis ce même *la*. Cependant dès que le ton de *mi* est reconnu, on peut faire monter de seconde la tonique *la* sous R, pour arriver immédiatement après, à la tonique *mi* selon les guidons. Mais si l'on se souvient de la préférence que l'on doit donner à une marche plutôt qu'à une autre, on en sentira bien plus la force en cet endroit. Outre qu'on évite par ce moyen, de trop fréquens repos sur la même tonique.

Fin de la première Partie.

LE GUIDE
DU
COMPOSITEUR,
CONTENANT

DES REGLES SURES POUR TROUVER, PAR LES DISSONANCES, LA BASSE FONDAMENTALE DE TOUS LES CHANTS POSSIBLES.

DEUXIEME PARTIE.

CHAPITRE PREMIER.
De la dissonance en général & de sa basse fondamentale.

ON distingue la dissonance en majeure & en mineure. La majeure connue sous le nom de note sensible, n'étant pas dissonance par elle même, on ne doit s'occuper à présent que de la mineure.

La septième est la seule dissonance mineure relative à la basse fondamentale.

La basse fondamentale d'une septième est toujours une dominante, & il ne faut plus concevoir de dominantes, sans comprendre la septième dans leurs accords.

En ajoutant une tierce de plus dans l'ordre de la deuxième gamme, section première, à l'accord parfait d'une dominante, on aura un accord de septième divisé par tierces.

Nous allons distribuer par articles, la maniere dont on doit préparer & sauver cette dissonance, & la marche fondamentale en pareil cas.

ARTICLE PREMIER.

Règle pour préparer & sauver la septième.

La note du sujet qui forme une septième, doit généralement avoir formé auparavant une consonnance; comme la tierce, la quinte, ou l'octave. Cette note est pour lors commune aux accords de deux notes fondamentales différentes, qui se succèdent immédiatement; ce qui en forme la liaison. Cette liaison à l'égard de la dissonance, s'appelle préparation. Cette

dissonance doit descendre en suite diatoniquement, & c'est ce qu'on appelle sauver.

Remarquons que la septième se prépare & se sauve dans le sujet.

Article II.

De la marche fondamentale en conséquence de la septième préparée & sauvée.

La note fondamentale où se prépare la septième, doit descendre de tierce, de quinte ou de septième. On sçait assez que descendre de septième, ou monter de seconde est la même chose, selon l'ordre du renversement.

La tonique seule peut profiter de ces trois routes différentes, lorsqu'elle est basse fondamentale de la note qui prépare la septième. Ces routes doivent être connues à présent, aussi bien que la qualité des notes fondamentales qui suivent la tonique. On sçait que la sus-tonique est toujours dominante, que la sus-dominante l'est presque toujours; il reste à ajouter que la sous-dominante la devient aussi quelquefois. La dominante où se prépare la septième, descend généralement de quinte selon la route prescrite.

ARTICLE III.

Des consonnances qui préparent & sauvent la septième relativement à la basse fondamentale.

L'OCTAVE & la quinte de la tonique sont les consonnances qui préparent le plus généralement la septième. Sa tierce la prépare beaucoup plus rarement, parce que ce n'est que dans le cas où la sous-dominante devient dominante.

C'est généralement la tierce d'une dominante, qui en recevant sa septième, prépare celle de la dominante qui la suit. C'est généralement la tierce d'une tonique, ou d'une dominante qui sauve la septième.

CHAPITRE II.

Des notes syncopées dans le sujet.

Article Premier.

Des cas où la note syncopée dans le sujet doit former la septième.

Lorsque l'on voit une note syncoper dans le sujet, la deuxième valeur de cette syncope doit généralement former la septième de la basse fondamentale, pourvû qu'elle soit sauvée ensuite en descendant diatoniquement. Quelque tonique qui ait été employée sous la première valeur de la note syncopée, elle ne pourra jamais être suivie que de sa sous-dominante, de la sus-tonique, ou de la sus-dominante, qui seront autant de dominantes, & avec l'une desquelles, la deuxième valeur de cette note syncopée formera la septième.

On distinguera aisément par la longueur des phrases du chant, laquelle des trois dominantes indiquées, doit suivre la tonique. Si la tonique n'est pas employée sous la première valeur de la syncope, ce

sera surement une dominante, dont la marche est déterminée. Ainsi de quelque façon que le chant soit tourné, ces dominantes doivent se succéder les unes aux autres jusqu'à la tonique. Voyez *exemple 1, pl. 12.*

Observations sur cet exemple.

L'octave *A* de la tonique, prépare la septième *B* de la sus-tonique. La quinte *C* de la même tonique, prépare la septième *D* de la sus-dominante, & la tierce *E* de la même tonique, prépare la septième *F* de la sous-dominante. Par-tout où il y a plusieurs dominantes de suite comme à *G*, c'est toujours la tierce qui prépare la septième suivante.

D'un autre côté la septième se sauve par-tout en descendant diatoniquement sur la tierce, comme on le voit d'*F* à *G*, ainsi dans une suite de dominantes, la tierce qui sauve une septième prépare l'autre.

Le ton de *re* déclaré par le dièze *H*, force à rendre tonique, la dominante tonique *X* du ton d'*ut*, & pour la rendre telle, on donne la tierce majeure à la dominante *V*, qui par ce moyen devient sa dominante tonique.

DU COMPOSITEUR. 89

Les notes *I, K, L, M, N, R,* qui continuent d'un temps fort à l'autre, sont censées syncoper, à moins qu'elles ne puissent recevoir une nouvelle note fondamentale dans le temps foible, comme à *P*; quoiqu'on y puisse conserver aussi la même tonique selon le guidon, supposé que l'esprit du sujet l'exige.

A l'égard des toniques *S* & *T*, qui deviennent dominantes dans le temps foible de la même mesure, on doit regarder ce temps foible comme la première valeur de la syncope. Car dès qu'une note fondamentale change de nature, c'est comme si elle passoit effectivement à une autre note, soit dans le cas présent, soit dans le cas de la syncope fondamentale : ainsi cette tonique peut recevoir la septième dans sa deuxième valeur, pour devenir sa dominante. Mais, comme cette septième ne peut y être préparée, il faut du moins que la partie supérieure qui la formera, y arrive diatoniquement.

ARTICLE II.

La septième peut n'être pas sauvée immédiatement.

Après avoir formé une septième de la

deuxième valeur d'une syncope, si le sujet parcourt les différentes notes comprises dans l'accord de la dominante qui aura reçu cette septième, & qu'après ces autres notes, paroisse enfin celle où cette septième devoit descendre diatoniquement, c'est la même chose que si cette septième eût subsisté jusques-là.

C'est ici où il faut être sur ses gardes, pour ne pas se laisser surprendre par les intervalles harmoniques que parcourt le sujet. Pour cet effet, il faut se représenter l'accord complet de chaque note fondamentale que l'on veut employer, & examiner si celles du sujet sont toutes comprises dans son accord. Voyez *exemple 2, pl.* 12.

Observations sur cet exemple.

Que la septième continue dans toute la mesure *A*, selon les guidons, ou qu'elle passe à des notes dépendantes de l'accord de la dominante qui porte cette septième, cela est égal : la septième n'en subsiste pas moins dans toute la mesure, & elle est toujours sauvée en descendant diatoniquement sur la tierce *B* ; de même que si elle eût été sauvée immédiatement.

D'ailleurs la dominante sous *A* ne peut changer qu'à *B*.

Il en est de même partout où l'on voit des guidons dans le sujet, au-dessus des notes de cet exemple.

Quoique le repos soit peu sensible à *C*, on peut y saisir en passant, le ton de *re*, selon les notes de la basse fondamentale, plutôt que celui de *la* indiqué par les guidons. Le défaut de rapport entre les tons de *mi* & de *re* se corrige par la tonique *la*, qui les sépare & les lie, quoiqu'elle y devienne sur le champ dominante tonique; à moins qu'on ne voulût la rendre tonique selon les guidons.

Dans tous les cas où une tonique devient sur le champ dominante, on ne doit jamais la chifrer d'un 7, pour ne la point faire déroger au caractère qu'elle reçoit par ce qui la précéde; quoique cela se puisse dans sa deuxième & dernière valeur.

Article III.
La septième doit être traitée comme son harmonique.

Puisque la septième fait partie de l'accord d'une dominante, on doit en user à son égard comme à l'égard des consonnances de ce même accord. De sorte qu'après avoir employé une dominante, si on trouve

sa septième dans le sujet, on doit conserver cette même dominante : bien entendu que la septième se sauvera ensuite, soit immédiatement, soit après une ou plusieurs notes de son accord.

Dès que l'on peut conserver une note fondamentale qui commence par un temps fort, tant que le sujet continue à donner des notes de son accord, on doit accorder ce même droit à toute dominante, dont la septième, qui fait partie de son accord, paroît parmi les autres notes du même accord. D'ailleurs le 7, dont une dominante est d'abord chifrée, est censé subsister tout le temps que la note chifrée subsiste : de sorte qu'en quelque endroit que cette septième paroisse parmi les autres notes du même accord, l'effet en est toujours bon, pourvu qu'elle soit enfin sauvée. Voyez *exemple 3. pl. 13.*

Observations sur cet exemple.

Les septièmes *A*, *E* & *G*, comprises d'abord dans l'accord des dominantes qui les portent, & qui ne se montrent dans le sujet qu'à la fin de la mesure, se sauvent immédiatement à *B*, à *F*, & à *H*.

Les septièmes *C* & *I*, comprises égale-

ment d'abord dans l'accord des dominantes qui les portent, ne se montrent qu'après une ou plusieurs notes du même accord, & ne se sauvent à *D* & à *K* qu'après d'autres notes du même accord de la même dominante.

ARTICLE IV.

Des cas où la septième d'une dominante tonique n'exige aucune préparation ; de l'arbitraire qui regne entre la sous-dominante & la dominante tonique ; & des cas où l'on peut monter de tierce sur la dominante tonique.

Dans le cas où la tonique précéde sa dominante, la septième de celle-ci ne peut jamais être préparée, & cependant elle sera toujours bonne, de quelque façon que le sujet y arrive ; pourvu qu'elle soit sauvée selon les règles précédentes.

Par-tout où la dominante tonique, étant précédée de sa tonique, reçoit la septième sans préparation sauvée immédiatement, la sous-dominante peut lui être substituée. Et par-tout où la sous-dominante, précédée de sa tonique, reçoit d'abord son octave sauvée immédiatement sur la médiante, la dominante tonique peut lui être substituée,

La septième de la dominante tonique peut encore ne pas être préparée, lorsqu'elle est précédée d'une autre tonique que de la sienne. Mais, dans ce cas, il faut que le sujet arrive diatoniquement à cette septième, & pour lors la tonique du ton que l'on quitte monte de tierce sur la dominante tonique du nouveau ton, de même que si c'étoit une nouvelle tonique. Au reste, la septième d'une dominante précédée d'une autre dominante, doit toujours être préparée. Voyez *exemple 4, pl. 13.*

Observations sur cet exemple.

On voit regner, dans cet exemple *A*, *B*, *C*, *E*, l'arbitraire en question entre la sous-dominante & la dominante tonique.

Pour entrer dans le ton de *mi*, qui commence à *D*, il n'y a pas d'autre moyen que de faire monter de tierce la tonique *sol* sur la dominante tonique de *mi*, laquelle étant précédée d'une autre tonique que de la sienne, reçoit la septième sans préparation, mais à laquelle le sujet arrive diatoniquement.

La dominante tonique s'arroge ici les droits de la tonique; & la suite nous fera voir qu'elle n'en demeure pas là.

Article V.

Ce qui prépare & sauve la septième peut être sous-entendu.

Si la nécessité, ou simplement la possibilité, fait employer une dominante, dont la septième n'est pas préparée dans le sujet, il faut se rappeller toutes les notes de l'accord de la note fondamentale qui précéde immédiatement cette dominante: & si l'une de ces notes est la même que celle qui forme la septième, cela suffit; la préparation y est pour lors sous-entendue; & il est impossible que cela soit autrement dans une suite de dominantes, surtout quand on ne compose qu'à deux parties, où pour lors, des deux septièmes successives, la partie supérieure n'en pourra jamais préparer qu'une seule.

On peut observer la même règle à l'égard de ce qui doit sauver la septième, mais beaucoup plus rarement. Et si on est maître de changer le sujet en pareil cas, on doit le faire, à moins que la beauté du chant ou de l'expression ne l'emporte. Ceci s'appelle licence, qui tient cependant au fonds de l'harmonie, mais dont il ne faut point abuser.

Le cas dont il s'agit, arrive plutôt à une dominante tonique qu'à toute autre, non seulement parce que sa septième n'exige aucune préparation après une tonique, mais encore parce que la note sensible qui fait toujours partie de son accord, distrait de la succession obligée de la septième, & on ne s'occupe alors & on ne desire que la succession de cette note sensible.

Ainsi l'octave de la tonique où la note sensible doit monter naturellement, & la médiante où doit naturellement descendre la septième de la dominante tonique, deviennent arbitraires après l'un de ces deux intervalles.

Si même le sujet descendoit sur la quinte de la tonique dans un temps fort, après que la septieme & la note sensible se feroient mêlées dans le même accord, cela suffiroit pour les sauver; attendu que ce qui doit les suivre est sous-entendu avec cette quinte. Voyez *exemple 5, pl.* 13.

Observations sur cet exemple.

La préparation de la septieme *A* est sous-entendue dans la tierce de la note fondamentale qui précéde la dominante qui porte cette septième. On voit la même chose à *D*.
La

La tierce sous-entendue de la note fondamentale sous C, sauve la septième B, & la préparation de la septième C, est sous-entendue dans la tierce de la note fondamentale sous B. Voyez les guidons au même endroit.

Remarquons bien que c'est pour se prêter à la marche la plus parfaite des dominantes, jusqu'à la dominante tonique qu'exige la note sensible après C, qu'on profite de tout ce qui peut se sous-entendre dans le sujet ; & ce n'est qu'à cette condition qu'on en peut toujours user de même.

La quinte sous-entendue des notes fondamentales qui précédent les dominantes E, F, prépare la septième de ces deux dominantes. Le ton paroît douteux à G, après celui de *mi*. Son plus parfait rapport seroit celui du principal, & le sujet ne paroît pas s'y opposer : cependant la marche fondamentale prescrite ne le permettra jamais. Mais si on se représente qu'il seroit bon de varier la phrase du ton principal par un ton relatif, pour en diminuer la longueur, on trouvera le moyen à G d'entrer dans le ton majeur, relatif au mineur du principal, par la nouvelle route assignée à la dominante tonique. Le défaut de rapport entre les tons de *mi* & d'*ut* se corrige, & devient

plus agréable par celui qu'ils ont tous deux avec le principal, auquel ils se rapportent également par des côtés contraires ; l'un ayant plus de dièzes, l'autre ayant les accidentels de moins.

Ce qui doit sauver la septième *H*, & la note sensible *I*, ne paroît point à *K* ; mais le tout est sous-entendu avec la quinte de la tonique à *K*, qui doit nécessairement être entendue dans le temps fort.

Article VI.

Une note peut former septième, sans que le sujet syncope.

Dès qu'une note se répéte, ou peut se partager en deux valeurs, il est libre de former une septième de sa deuxième ou derniere valeur. Voyez *exemple 6, pl.* 14.

Observations sur cet exemple.

La note fondamentale *A*, sur laquelle on monte de quinte, est censée tonique : le ton change donc dès la seconde note du sujet, & le repos un peu sensible à *B*, fait prendre celui de la sous-dominante du principal.

La note *C* du sujet se répétant à *D*, on forme une septième de sa deuxième ou troisième valeur à liberté; &, par ce moyen, on observe la plus parfaite marche fondamentale par des dominantes.

La préparation de la septième de la dominante tonique *E* est sous-entendue dans l'accord précédent.

La division en deux valeurs de la note *F* du sujet, est indispensable. Celui de la note *H* peut s'éviter en faisant descendre de tierce la tonique *ut*, sur celle du nouveau ton, selon le guidon.

La règle la plus rigoureuse doit toujours l'emporter sur les autres. C'est pourquoi on attend la syncope *G*, pour en former une septième, quoique la même note ait déjà été répétée auparavant. D'ailleurs, la basse fondamentale auroit syncopée en cet endroit, si on en avoit usé autrement.

ARTICLE VII.

Récapitulation des articles de ce chapitre, concernant la septième, où l'on insère une nouvelle règle relative à la syncope du sujet, laquelle ne peut former septième, quoiqu'elle descende diatoniquement.

La deuxième valeur de la note syncopée

dans le sujet, doit généralement former la septième de la basse fondamentale, pourvu qu'elle soit sauvée en descendant diatoniquement.

L'octave & la quinte de la tonique sont les consonnances qui généralement préparent la septième; sa tierce ne la prépare que dans le cas où sa sous-dominante devient dominante.

Dans le premier ordre de l'harmonie, c'est toujours la tierce d'une dominante qui prépare la septième d'une autre dominante; & la tierce la sauve de tous côtés.

La septième peut n'être pas sauvée immédiatement, mais après une ou plusieurs notes du même accord de la dominante qui portera cette septième; & c'est alors le sujet qui en décide.

La septième, comme son harmonique d'une dominante, ne doit point empêcher le compositeur de conserver la même dominante, lorsque sa septième se rencontre dans le sujet parmi les notes de son accord; pourvu d'ailleurs qu'elle soit sauvée selon les règles données.

Dans le cas où la septième d'une dominante tonique précédée de sa tonique, descend d'abord diatoniquement, la sous-dominante peut être substituée à cette domi-

nante tonique ; &, dans le cas où l'octave de la sous-dominante descend immédiatement sur la médiante, la dominante tonique peut être substituée à cette sous-dominante.

Lorsque la dominante tonique se trouve précédée d'une autre tonique que de la sienne, sa septieme peut n'être pas préparée; &, dans ce cas, la tonique qui la précéde monte de tierce sur cette dominante tonique, & le sujet doit arriver à sa septieme par une marche diatonique.

La septième veut toujours être sauvée en descendant sur la tierce, excepté que si la note sensible se rencontre parmi les notes de l'accord de la même dominante, avant ou après cette septième, l'octave, ou la tierce, peut également suivre l'une & l'autre note.

Il y a plus : comme la marche fondamentale doit l'emporter sur toute autre considération, pourvu qu'on ne s'écarte point du ton, s'il arrivoit qu'après avoir parcouru plusieurs notes de l'accord d'une dominante tonique, parmi lesquelles se rencontreroient la septième & la note sensible, la derniere de ces notes peut passer à la quinte de la tonique sur le tems fort ; & alors la totalité de l'harmonie sous-entendue sauveroit ces dissonances.

Il suffit qu'une note du sujet se répéte, ou puisse se partager en deux valeurs, pour que sa deuxième ou dernière valeur forme la septième ; bien entendu que la marche fondamentale pourra suivre sa succession relativement au ton qui existe.

L'objet principal de la basse fondamentale est de se soumettre au ton : à plus forte raison encore les intervalles du chant, la syncope, & tout ce qui pourroit écarter de ce principe dans le sujet, doit y être soumis. C'est pourquoi si une note syncopée, dont on pourroit former la septième d'une dominante, parce qu'elle descend ensuite diatoniquement, conduit à un repos auquel la marche prescrite à cette dominante ne puisse arriver, c'est une preuve certaine qu'elle ne devoit pas former septième ; &, sans égard à cette syncope, on doit alors avoir recours aux premières règles. Voyez *exemple* 7, qui, outre cette nouvelle règle, récapitule toutes celles des articles de ce chapitre.

Observations sur cet exemple.

La note A, est censée subsister jusqu'à B, selon les guidons ; de sorte que la même dominante qu'on a employée d'abord sous

cette syncope, est forcée de commencer une nouvelle mesure, sans pouvoir la remplir.

Quoique la syncope *C* descende diatoniquement, on ne peut former une septième de cette syncope, sans déroger aux règles données, & sans s'écarter du ton de cette phrase. Qui plus est, si l'on employoit la note *C* comme septième, la marche des dominantes ne conduiroit jamais au repos qui la suit. Cependant lorsque la cadence interrompue & son imitation nous sera connue, nous aurons le moyen de faire une septième d'une pareille syncope.

Même observation à *D*, où l'imitation 2 annonce la même chose que la précédente.

La marche diatonique en descendant des notes fondamentales *E*, *F*, est forcée pour la régularité nécessaire entre les imitations. La tonique *E* termine sa phrase de façon, qu'elle peut n'avoir aucune liaison avec ce qui la suit ; & pour lors tout ce qui suit cette tonique est bon, pourvû qu'on s'y soumette d'ailleurs à l'esprit de l'imitation.

On voit à *G*, *H* & *I*, ce dont il a été fait mention à l'article 5.

Quoique la syncope *K* puisse former septième, puisque selon les guidons elle est

G iv

bien sauvée ensuite; cependant il y a plus de variété, & par conséquent plus de perfection dans les guidons de la basse fondamentale, où la nouvelle tonique sous *K*, suit celle du ton que l'on quitte.

Ce que l'on voit à *L.R.T.X.* est relatif à l'article 3.

Arbitraire entre la sous-dominante marquée d'un guidon, & la dominante tonique à *M* & à *N*.

La remarque *P* regarde l'article 5, & la remarque *Q* l'article 4.

Le ton de *re* ne subsiste plus à *S*; son plus parfait rapport, seroit celui de *la*; mais la marche fondamentale s'y refuseroit à *T*.

L'observation faite à la lettre *G* de l'exemple de l'article 5, est la même ici, où l'on évite la longueur de la phrase du ton principal, en le faisant précéder de deux tons peu relatifs au principal, & toujours par des côtés contraires. Ainsi voyant la note sensible entre *S* & *T*. on lui donne pour basse fondamentale la dominante tonique, & en examinant ce qui doit la précéder, selon la regle de la basse fondamentale en rétrogradant, on trouve que la tonique *re* est sa dominante; laquelle devient commune à son ton & à celui qui suit. Il reste à sçavoir si la septième *S* peut lui convenir;

c'eſt ce qu'on ne doit plus révoquer en doute, puiſque cette ſeptième ne fait que s'ajouter à ſon accord parfait, & qu'elle y entre de droit dans le moment qu'elle devient dominante. C'eſt pour lors un de ſes ſons harmoniques, & elle ſe trouve réguliérement ſauvée.

La remarque V eſt la même que celle déja faite aux lettres B, C, à l'exemple de l'article 5; mais avec cette différence, qu'on n'y arrive point ici par une marche forcée de dominantes, & qu'on peut ſelon les guidons, lui donner une baſſe fondamentale plus parfaite; quoique les notes de la même baſſe fondamentale ſoient également bonnes, & puiſſent ſervir dans le beſoin, ſoit pour ſe prêter au chant des autres parties, ſoit pour ſe prêter au deſſein.

CHAPITRE III.

De la septième diminuée, de son accord, de sa basse fondamentale, & de ses notes communes avec l'accord de la dominante tonique.

La septième diminuée n'a jamais lieu que dans les tons mineurs.

La sus-dominante la forme toujours dans le sujet, & la note sensible en est la basse fondamentale.

Son accord est composé de quatre notes divisées par tierces dans l'étendue de l'octave, comme les autres accords de septième, excepté que toutes les tierces en sont mineures. Dans le ton de *la* qui doit servir de modele pour tous les autres tons mineurs, cet accord est composé des notes *sol dièze, si, re, fa*; la note sensible *sol dièze*, en est la basse fondamentale, & la sus-dominante *fa* en forme la septieme diminuée.

D'un autre côté, l'accord de la dominante tonique de ce même ton mineur de *la*, est composé des notes *mi, sol dièze, si, re*, dont les trois dernieres sont les trois pre-

mieres de l'accord de la septième diminuée en question. De sorte que la communauté de ces trois notes, doit nous préparer à un arbitraire, qui ne peut manquer de régner entre la dominante tonique, & la note sensible prise pour fondamentale, lorsque le sujet fournira quelqu'une de ces notes communes à leurs accords. De-là il s'ensuit, que la note sensible peut être substituée à la dominante tonique, & celle-ci à l'autre par-tout où le sujet fournira des notes communes à leurs accords, puisqu'elles se représentent l'une l'autre dans les tons mineurs, & dans le cas de la communauté des notes.

Mais si l'octave de la dominante tonique s'y rencontre, elle donnera l'exclusion à la note sensible prise pour fondamentale ; de même si la sus-dominante s'y présente, la dominante tonique ne pourra y être employée pour basse fondamentale. A cela près ces deux notes fondamentales peuvent s'entrelacer au gré du compositeur.

ARTICLE I.

Quelles sont les notes fondamentales qui doivent précéder & suivre la note sensible & sa septième diminuée.

Pour ne point se tromper dans l'emploi que l'on voudra faire de la note sensible, comme fondamentale, il suffira d'imaginer qu'on va employer la dominante tonique. On sçait que celle-ci peut être précédée par quelque tonique que ce soit, par tous les intervalles consonnans, même en y montant de seconde ; & aussi par sa dominante. Ainsi en imaginant qu'on va l'employer, tandis qu'on a dessein de lui substituer la note sensible, celle-ci sera toujours bonne à la suite des mêmes notes fondamentales qui auroient pû précéder cette dominante tonique, & ne sera même bonne que dans ce seul cas.

La septième diminuée n'exige de préparation, que lorsque sa basse fondamentale, c'est-à-dire la note sensible, est précédée d'une dominante, qui dans ce cas, est toujours la sus-tonique. Mais ce qui n'est pas exigible, n'en est pas moins agréable. Ainsi dès que la septième diminuée peut être

préparée, on ne doit pas en manquer l'occasion, à moins qu'on ne l'évite exprès pour suivre le goût & l'esprit du chant.

Or toutes les fois que la sus-dominante syncope dans le sujet, la premiere valeur de cette syncope prépare la septième diminuée, qui doit être entendue dans le tems fort de la mesure suivante, & sa basse fondamentale sera la note sensible précédée de la sus-tonique. Cette septième diminuée doit se sauver en descendant diatoniquement sur la quinte de la tonique, soit immédiatement, soit après une ou plusieurs notes de son accord, dans lequel l'octave de la dominante tonique peut être comprise par le moyen de l'entrelacement indiqué, lequel donne lieu à la septième diminuée de pouvoir se sauver sur la médiante, soit immédiatement ou non. Cette médiante est justement la note qui doit sauver la septième de la dominante tonique.

Il y a donc de l'arbitraire dans les deux moyens indiqués, pour sauver la septième diminuée, soit sur la quinte de la tonique, soit sur la médiante, dès qu'elle ne se sauve pas immédiatement, & cela ne prouve que mieux, la représentation de la dominante tonique dans la note sensible. Mais comme l'octave de la dominante tonique, est

en même tems la quinte de la tonique, sur laquelle la septième diminuée doit naturellement se sauver & qu'il est libre d'entrelacer la dominante tonique avec la note sensible, on pourroit douter quelquefois si la note sur laquelle la septième diminuée doit descendre diatoniquement, est quinte ou octave; mais pour se relever de ce doute il faut toujours attendre le tems fort pour la tonique, & sur-tout celui où le repos est plus sensible; auquel cas, il est toujours mieux de faire précéder la tonique par sa dominante, plutôt que par sa note sensible qui n'annonce jamais si bien un repos final, que la dominante tonique. Voyez *exemple B. pl. 15.*

Observations sur cet exemple.

La premiere valeur de la syncope *A*, formée par la sus-dominante, prépare la septième diminuée & reçoit la sus-tonique pour basse fondamentale. La deuxième valeur de cette même syncope à *B*, forme la septième diminuée au-dessus de la note sensible qui en est la basse fondamentale.

Les deux notes du sujet entre *B* & *C*, étant communes aux accords de la dominante tonique, & de la note sensible, laiss-

sent de l'arbitraire entre ces deux notes fondamentales; au lieu que la note *C*, exige nécessairement la dominante tonique.

La septième diminuée devroit naturellement se sauver sur la note *C*, comme quinte de la tonique; mais comme cette même tonique doit terminer le repos qui vient immédiatement après, & qu'elle syncoperoit si on l'employoit sous la note *C*, on fait servir cette même note *C*, d'octave à la dominante tonique, & de cette sorte, la septieme diminuée *B*, se sauve en descendant, sur la tierce de la tonique, immédiatement après *C*.

La note *D* n'étant point du ton de *re* qui vient ensuite, oblige de conserver encore le précédent. Mais après la tonique *la*, dont la note *E* forme la tierce mineure, on ne peut passer à la tonique *re*, sans introduire à *F*, une tonique étrangere, mais relative aux tons de *la* & de *re*.

Voyant le ton de *mi* se déclarer après celui d'*ut*, on profite de la note *G*, en l'employant pour sus-dominante, pour former la septième diminuée, d'autant plus qu'elle y est préparée, quoiqu'on puisse lui substituer une tonique passagere selon le guidon; laquelle devient sous-dominante, & lie par conséquent les tons d'*ut* & de *mi*.

On pourroit prendre le ton de *re* d'abord après celui de *mi*, selon le guidon sous *H*, mais les rapports y seront mieux observés, en y traitant le ton de *la* ; & pourlors la sus-dominante *I* peut former la septième diminuée.

La sus-dominante *K* est forcée de former la septième diminuée, pour que la dominante qui la précéde dans la basse fondamentale puisse être suivie selon la regle. La note sensible qui suit cette dominante, la représente, & produit le même effet que si elle étoit répétée.

Il faut préférer les notes aux guidons sous *L*, pour éviter la monotonie de deux marches fondamentales pareilles.

Puisque le ton de *la* se déclare à *M*, la septième diminuée y est possible.

On est forcé de substituer la dominante tonique à *N*, à la note sensible qui la précéde, puisque la note du sujet en fait l'octave ; & on évite d'y employer la tonique, par la même raison qu'on a eu de l'éviter à *L*.

Quoique la septième diminuée soit encore possible à *Q*, la longueur de la phrase dans le même ton principal où l'on va finir, doit engager à y chercher d'autres routes ; & on voit à *P*, le moyen de marcher

cher par des dominantes selon les guidons qui conduisent au ton d'*ut*. La marche indiquée par les autres guidons quoique bonne, est la moindre de toutes.

La note sensible est forcée à se substituer à la dominante tonique sous *R*.

Nous n'avons point fait mention de l'arbitraire indiqué par les autres guidons, dans les observations de cet exemple, parce que les lumieres nécessaires à cet égard, doivent être à présent plus que suffisantes pour y suppléer de soi-même. D'ailleurs nous éviterons par-là les redites qui, quoiqu'instructives, sont toujours ennuyeuses. Nous agirons de même dans les observations suivantes, lorsqu'il ne s'y agira point de quelques regles nouvelles.

ARTICLE II.

De l'arbitraire qui regne entre la sous-dominante & la note sensible.

Le même arbitraire qui regne entre la dominante tonique & la sous-dominante, chap. II. art. 4. regne également entre la note sensible, & cette même sous-dominante, dans un cas pareil; c'est-à-dire, lorsque chacune de ces notes est immédia-

H

tement précédée & suivie de sa tonique, & lorsque la dissonance est immédiatement sauvée sans pouvoir être préparée. Mais outre que cet arbitraire avoit pour objet dans l'endroit cité, l'octave de la sous-dominante descendant immédiatement sur la médiante ; c'est qu'il regarde encore de plus ici, sa tierce ; c'est-à-dire la sus-dominante descendant immédiatement sur la quinte de la tonique. Voyez *exemple 9 pl. 16.*

Observations sur cet exemple.

Arbitraire à *A*, entre la note sensible & la sous-dominante marquée d'un guidon. Elles sont précédées & suivies de la tonique.

Cet arbitraire est impossible à *B*, puisque la tonique n'y précéde pas la sous-dominante, & que d'ailleurs la marche fondamentale y seroit mal observée.

On voit regner le même arbitraire à *C* qu'à *A*, & de plus, celui de la dominante tonique selon l'autre guidon.

Il est libre de partager la note *D* du sujet, en deux valeurs, pour entrer par une marche de dominantes dans le ton d'*ut* ; ou de lui donner une tonique passagere selon le guidon, laquelle devient sur

le champ sous-dominante, & par conséquent commune au ton qui précéde & à celui qui suit.

Le ton de *re* convient mieux selon les notes à *E*, que celui de *la* selon les guidons, en introduisant un repos passager après *E*, non seulement, parce que le sujet y descend de tierce sur le tems fort, mais encore pour observer la régularité nécessaire entre les deux imitations, où le repos est forcé après le chifre 2.

Ce ton de *re* devroit être naturellement mineur par son rapport avec le principal; mais le premier dièze accidentel de ce même principal, oblige de le rendre majeur pour ce moment.

C'est à quoi il faut toujours faire attention, lorsqu'on sent la possibilité d'un pareil repos, qui ne peut jamais avoir lieu, que lorsque ce premier dièze n'est pas suivi immédiatement de la note sensible.

Quoique les deux imitations après *E*, ne soient pas régulières en tout, puisque la première finit sur la tonique, & la deuxième sur la médiante; néanmoins la régularité nécessaire dans la basse fondamentale y est bien observée.

Si on n'avoit point d'égard à ces imitations, on trouveroit de l'arbitraire entre

les tons de *re*, de *la*, & d'*ut*, depuis F jufqu'à H. L'égalité des phrafes qui doit être obfervée dans les imitations, empêche de conferver le ton d'*ut*, jufqu'à H.

D'ailleurs il eft tems de rentrer dans le ton principal, dont la phrafe doit être plus longue que celle de fes tons relatifs. Ainfi on profite de la note *G*, que l'on employe comme fus-dominante du ton principal, en lui donnant la note fenfible pour baffe fondamentale, & fans qu'il foit poffible de lui en trouver une autre dans le même ton.

Article III.

Les règles précedentes appliquées à la note fenfible d'une dominante tonique.

Dans les cas, où la dominante tonique d'un ton mineur eft précédée immédiatement de fa tonique où de fa dominante, fur-tout fi elle annonce ou termine un repos, on peut la fuppofer tonique, & donner en conféquence l'harmonie convenable aux notes qui la précédent. La tonique fera pour lors réputée fa fous-dominante, & la fus-tonique fera réputée fa dominante tonique.

Sçachant l'arbitraire qui regne dans les

tons mineurs, entre la note fenfible & la dominante tonique, & entre cette même note fenfible & la fous-dominante; on profitera de ce même arbitraire à l'égard de la note fenfible de cette dominante tonique fuppofée tonique. Voyez *exemple 10. pl.* 16.

Obfervations fur cet exemple.

Le repos, quoique peu fenfible à *A*, fur la dominante tonique, peut la faire fuppofer tonique, & dès-lors fa note fenfible peut la précéder, & fe fubftituer à la véritable tonique réputée pour lors fa fous-dominante.

Le même repos, mais plus fenfible fur la dominante tonique à *B* & à *C*, permet d'en ufer de même qu'à *A*.

Si la note fenfible s'eft fubftituée à la dominante tonique depuis *B* jufqu'à *C*, felon les guidons; elle fe fubftitue à *D*, à la fus-tonique réputée pour lors dominante tonique de la véritable, en faveur du repos, quoique peu fenfible, fur la véritable dominante tonique.

On voit la même chofe à *E*.

La dominante tonique après *F*, annonçant un repos, on fubftitue la note fenfible

de cette dominante tonique, à la sus-tonique marquée d'un guidon sous *F*, & réputée pour lors sa dominante tonique. Mais si l'on employe la sus-tonique même, on doit plutôt lui donner l'harmonie convenable à son ton, que celle d'une dominante tonique; quoique l'un & l'autre se puisse à la rigueur, en faveur du chromatique dont il n'est pas encore question.

Il est libre de passer à la tonique, ou à la dominante tonique sous *H*. Si l'on passe à la tonique, celle qui la précéde, marquée d'un guidon sous *G*, devient sa sous-dominante, à laquelle on peut substituer la note sensible; & si l'on passe à la dominante tonique, on la fera précéder de la sus-tonique marquée d'un autre guidon.

Le repos un peu sensible à *K* sur la dominante tonique, peut la faire supposer tonique, d'autant plus, que le premier dièze accidentel du ton mineur de *la* à *I*, annonce effectivement son ton. Cela étant, la tonique qui précéde *I*, peut monter de seconde sur la dominante tonique marquée d'un guidon, & en ce cas la note sensible d'un autre guidon pour toute la mesure, peut lui être substituée. Au lieu que cette substitution ne peut avoir lieu dans la mesure suivante, à cause de l'octave de la do-

minante tonique qui lui donne l'exclusion.

La note sensible de la dominante tonique, est substituée à la sus-tonique marquée d'un guidon sous *L*.

Quoique la tonique puisse être continuée sous *M* & *N*, selon les guidons, il vaut mieux la faire descendre de tierce sous *M*, en conséquence de ce qui la suit; car ne pouvant mieux faire que d'employer la note sensible de la dominante tonique, pour basse fondamentale à *N*, on est forcé d'en traiter le ton immédiatement après celui du principal; c'est pourquoi l'on dièze la note fondamentale sous *M*.

La médiante *N*, réputée sus-dominante, en conséquence du ton qu'on y traite, donne l'exclusion à la dominante tonique représentée par sa note sensible; & l'octave *P* de cette dominante tonique, exclut cette note sensible pour basse fondamentale.

Si on avoit employé la note *P* du sujet comme quinte de la tonique, ou censée telle, celle-ci auroit été forcée de syncoper à *Q*; c'est donc là un cas forcé de substituer la dominante tonique à la note sensible qui la précéde & qui la représente; car la note *P* est son octave aussi bien que quinte de la tonique, ou censée telle. Et

il suffit que la sus-tonique sous P suive immédiatement la note sensible, pour qu'elle doive conserver tous les attributs d'une dominante tonique, pour laquelle elle a d'abord été prise.

Article IV.

Récapitulation des articles de ce chapitre concernant la septième diminuée.

La sus-dominante d'un ton mineur, forme toujours la septième diminuée. Cette sus-dominante ne peut jamais, en cette occasion, recevoir le dièze accidentel qui peut lui convenir dans un autre cas. Elle doit toujours faire dans le cas dont il s'agit, la tierce mineure de la sous-dominante, & la sixte mineure de la tonique.

La septième diminuée n'exige aucune préparation, quoiqu'elle soit plus agréable quand on peut la préparer : ce qui arrive lorsque la sus-dominante syncope, pour lors la deuxième valeur de cette syncope reçoit la note sensible pour basse fondamentale, & la première valeur la sus-tonique.

La septième diminuée se sauve en descendant diatoniquement sur la quinte de

la tonique. Elle peut se sauver aussi en descendant de quarte sur la médiante, d'autant que la quinte en question, y est sous-entendue. Mais comme cette quinte de la tonique, est en même tems octave de la dominante tonique, c'est au tems fort de la mesure, ou au repos prochain sur la tonique, à décider si la note qui sauve cette septième diminuée, doit être employée comme quinte, ou comme octave.

La basse fondamentale de la septième diminuée, est toujours la note sensible, laquelle représente par-tout la dominante tonique, & doit par conséquent être précédée & suivie des mêmes notes fondamentales, dont celle-ci est précédée & suivie. Elle peut aussi être précédée de quelque tonique que ce soit, pourvû que le rapport entre les tons successifs y soit observé.

La note sensible & la dominante tonique d'un ton mineur peuvent s'entrelacer au gré du compositeur. Elles ont trois notes communes dans leurs accords, & à l'octave près de la dominante tonique qui exige celle-ci pour basse fondamentale, aussi bien qu'à la sus-dominante près qui exige la note sensible, elles sont arbitraires.

Le même arbitraire regne encore entre

la sous-dominante & la note sensible, en conséquence de deux notes communes à leurs accords; car l'octave & la tierce mineure de la première, font en même tems la fausse quinte & la septième diminuée de la dernière. Au reste cet arbitraire ne peut exister entre ces deux notes fondamentales, que dans le cas où elles seroient précédées & suivies immédiatement de leur tonique.

Lorsque la tonique monte de quinte sur sa dominante, celle-ci est pour lors censée tonique, & la véritable tonique qui la précéde, est censée sa sous-dominante; par conséquent la note sensible peut se substituer à cette tonique censée sous-dominante, sous l'une des notes communes à leurs accords. Comme la dominante tonique ne peut être censée tonique qu'à de certaines conditions, la substitution de sa note sensible à la sus-tonique, réputée pour lors dominante tonique de la véritable, est moins conforme aux regles précédentes. On sçait que tout repos donne la qualité de tonique à la note fondamentale qui le termine, & alors de quelque façon qu'elle soit précédée de sa dominante, celle-ci peut être regardée comme dominante tonique, puisque celle qui la suit est censée tonique.

Il y a encore un autre cas où la véritable dominante tonique peut prendre la qualité de tonique ; c'est, lorsqu'elle annonce un repos. Dans ce cas, sa dominante prend pour lors celle de dominante tonique, & en conséquence la note sensible en question, peut être substituée à la sus-tonique, censée pour lors dominante tonique de la véritable. Mais cette sus-tonique ne pourra être réputée dominante tonique, que lorsque sa tierce ou sa quinte sera associée à un dièze, ou à un bécare dans le sujet.

Il y a plus encore ; comme il faut de la liaison par-tout, si la sus-tonique en question étoit précédée de sa dominante, laquelle doit être associée à un dièze, ou à un bécare dans le cas dont il s'agit ; on ne le pourra plus, si l'un ou l'autre signe ne lui est associé ; parce que ce qui est exigible dans les accords, ne l'est pas moins dans la succession immédiate de deux notes fondamentales. De sorte que si la quinte de celle où l'on passe doit être juste, & que cette quinte la précéde, elle doit être également juste. Or si le sujet s'oppose à ce que ce dièze, ou ce bécare soit joint à la dominante de la sus-tonique, il ne faut plus penser à rendre celle-ci domi-

nante tonique ; mais il ne s'y opposera jamais que lorsqu'il en donnera l'octave sans dièze ni bécare.

Nous finirons cet article, en proposant un moyen pour passer dans le ton relatif à la tierce mineure de celui qui existe, quoique le sujet ne paroisse pas changer de ton. Ce moyen consiste en ce que la sus-dominante d'un ton mineur, peut être prise pour la sous-dominante du ton majeur relatif; de sorte que, si elle peut faire septième diminuée d'un côté, elle peut faire septième naturelle de l'autre. Or, lorsque la sus-dominante d'un ton mineur, dont la phrase est un peu longue, descend diatoniquement, on peut en former la septième naturelle de la dominante tonique du ton majeur relatif, pourvû qu'on y arrive par une marche de dominantes. Voyez *exemple 11. pl. 17.*

Observations sur cet exemple.

Il est libre de prendre la tonique du nouveau ton à *A* & à *B* selon les guidons, au lieu d'y conserver celle d'auparavant.

On peut prendre pour octave de la sous-dominante du ton majeur relatif, la sus-dominante du ton mineur qui syncope de *C* à *D*; & pour lors, la note *D*, for-

mera la septième de la dominante tonique de ce ton imaginé majeur, selon la deuxième basse fondamentale. La différence de cette dominante tonique du ton majeur avec la note sensible du ton mineur relatif ne consiste que dans le dièze, par lequel ces deux tons peuvent se distinguer.

Il est libre aussi de conserver le premier ton, en suivant la première basse fondamentale; cependant le majeur doit l'emporter en cet endroit, tant par rapport à la variété, que parce que la marche fondamentale en est plus parfaite.

Les brèves $E. Q.$ sont comptées pour rien, parce que la marche fondamentale y est bien observée sans elles. Au lieu qu'on donne sa basse fondamentale particuliere à la brève L, tant pour éviter la syncope fondamentale que pour y observer la cadence nécessaire, exigée par le repos du sujet.

La sous-dominante marquée d'un guidon à F peut être traitée comme tonique, parce que sa note sensible fait la tierce majeure de la tonique qui la précéde.

On voit à G, la même chose qu'à D. où l'on préfére par la même raison le ton majeur relatif selon la deuxième basse fondamentale au mineur actuel que continue la première.

En voulant rendre dominante tonique, la sus-tonique *L* marquée d'un guidon dans la premiere basse fondamentale; sa dominante qui la précéde sous *H*, en fait la quinte juste par le moyen du dièze qu'on lui associe, & cela, parce que le sujet ne syncope pas. Au lieu que cela ne se peut à *R*, puisque le sujet en donne l'octave sans dièze; mais à *H*, où il en donne la tierce, il est libre d'associer le dièze, ou non, à la dominante de la sus-tonique en question, conformément aux deux basses fondamentales.

On peut continuer la dominante tonique sous *K*, selon la premiere basse fondamentale; ou bien y prendre la tonique selon la deuxième, le tout étant régulier de part & d'autre.

La dominante tonique censée tonique, peut monter de seconde à *M*, selon la deuxième basse fondamentale, ou passer à sa tonique selon la première; & pour éviter que celle-ci ne syncope, on employe la note sensible de sa dominante, sous la médiante *N*, laquelle représente pour lors, la sus-dominante du ton de cette dominante tonique.

Même observation à *P*, qu'à *H* & à *I*.

On fera attention dans le cours de cet exemple, à tous les arbitraires indiqués,

ou par les notes des deux basses fondamentales, ou par les guidons qui y sont répandus, & dont on peut tirer de grands secours.

CHAPITRE IV.

De la dissonance de la sous-dominante.

La dissonance de la sous-dominante consiste dans une sixte ajoutée à son accord parfait. Cette sixte doit toujours être majeure. Elle se forme toujours par la sus-tonique dans le sujet. Nous l'appellerons sixte ajoutée.

Il y a beaucoup de conformité entre cette sixte & la note sensible, en ce que toutes les deux doivent être sauvées en montant, sans pouvoir être préparées, quoiqu'elles ne soient pas dissonances par elles-mêmes ; car la note sensible, qui fait toujours la tierce majeure d'une dominante tonique, ne devient dissonance que relativement à la septième de cette même dominante, & l'autre ne la devient, que relativement à la quinte de la sous-dominante.

Article I.

Premiere règle. En quelle occasion on doit employer la sixte ajoutée.

Dans tous les cas, où l'octave de la tonique syncope dans le sujet, & qu'elle monte ensuite diatoniquement à la sus-tonique, & celle-ci à la médiante, la deuxième valeur de cette syncope, doit faire la quinte, & la sus-tonique qui suit immédiatement doit faire la sixte majeure de la sous-dominante. Celle-ci alors doit rester sous cette quinte & sous cette sixte majeure jusqu'à la médiante du sujet, qui reçoit la tonique pour basse fondamentale. Ainsi la sous-dominante se trouve précédée & suivie de la tonique, selon la règle générale. Voyez *exemple* 12, *pl.* 18.

Observations sur cet exemple.

La deuxième valeur de la tonique qui syncope dans le sujet à *A*, fait la quinte de la sous-dominante, & monte ensuite sur la sus-tonique *B*, qui en fait la sixte majeure, laquelle se sauve en montant sur la médiante *C*; & la sous-dominante se trouve
précédée

précédée & suivie de sa tonique, selon la règle donnée.

On voit la même chose à D, E, F, & à G, H, I.

Si on prenoit la note L pour une sus-tonique, on seroit bien trompé, puisque les signes nécessaires pour la faire adopter pour sixte majeure, n'existent point dans le sujet. Il faut donc suivre en cet endroit les règles générales, & y saisir le ton d'*ut* à K, pour lier celui de *la* qui le précéde, & celui de *fa* qui le suit. Cette tonique *ut* devient dominante tonique sous M, en recevant successivement des notes de son accord où sa septième N est comprise.

On doit toujours chifrer, dans le temps fort, l'intervalle qui caractérise la note fondamentale, quoique le sujet ne donne souvent le même intervalle que dans le tems foible. Ce qui doit nous apprendre que le fonds d'harmonie subsiste dès ce tems fort; mais qu'on n'a pas moins la liberté d'y employer l'intervalle que l'on veut, pourvu qu'il soit compris dans le même accord.

ARTICLE II.

Deuxième règle. En quelle autre occasion on doit employer la sixte ajoutée, même sur la tonique.

Il suffit de voir dans le sujet la sus-tonique monter à la médiante, pour en former la sixte majeure de la sous-dominante, pourvu que celle-ci soit précédée de sa tonique, ou d'une autre tonique qui descende de tierce sur cette sous-dominante, & qu'elle soit toujours suivie de la tonique.

D'un autre côté, dès que la tonique monte de quinte sur sa dominante, celle-ci peut toujours dans ce cas être réputée tonique.

Or, si le sujet monte diatoniquement de la sixte majeure à la note sensible, on peut imaginer pour lors être dans le ton de cette dominante; &, en ce cas, la véritable tonique sera reconnue pour sa sous-dominante, la sixte majeure pour sa sus-tonique, & la note sensible pour sa médiante : ainsi tout sera conforme à la règle donnée.

Ceci peut souvent avoir lieu, lorsque le sujet marche diatoniquement en montant sur les deux notes en question, c'est-à-dire,

sur la sus-tonique & sur la médiante, imaginées telles, à la faveur de cette marche diatonique du sujet. Et, quoique ce ton imaginé n'y soit pas reconnu pour le véritable, néanmoins, pourvu qu'il fournisse des liaisons suffisantes avec ceux qui le précédent & le suivent, l'idée en sera bonne. Ces liaisons consistent surtout en ce que la tonique du ton que l'on quitte puisse être commune à celui où l'on passe, en y devenant dominante ou sous-dominante. Voyez exemple 13, pl. 19.

Observations sur cet exemple.

La sus-tonique *A*, dans le sujet, peut former la sixte majeure de la sous-dominante, puisque cette sixte se trouve bien sauvée à *B* par la médiante où elle monte diatoniquement ; & la sous-dominante se trouve précédée & suivie de sa tonique, selon la règle.

En imaginant tonique la dominante tonique *D*, la note sensible du sujet sera reconnue pour sa médiante, & la note *C* pour sa sus-tonique : par conséquent la véritable tonique qui la précéde sera réputée sa sous-dominante, en lui donnant la note *C* du sujet pour sixte majeure. Et c'est à quoi il faut

bien faire attention toutes les fois que cela peut se rencontrer.

La marche diatonique E, F, G, du sujet peut faire imaginer le ton mineur de *si*, dont la note F est sus-tonique, & la note G médiante. Or, quoique le véritable rapport du principal auroit dû être le ton de *re* mineur indiqué par la note sensible F, l'écart occasionné par le défaut de rapport entre le ton de *la* & de *si*, loin de déplaire, produira un très-bon effet. Ainsi la dominante tonique réputée tonique sous D, devient véritablement tonique sous E, en y recevant la tierce mineure; elle se lie, par ce moyen, au ton mineur de *la* qui précéde, & au ton mineur de *si* qui va suivre. Mais elle se lie bien davantage à celui-ci, en y devenant sous-dominante, & en recevant la sus-tonique F pour sixte majeure. Ensuite la note *si*, après avoir été employée comme tonique sous la médiante G, devient dominante sous H de la même dominante tonique, d'où l'on étoit parti à D.

Il faut bien prendre garde qu'en voulant substituer un ton étranger & non relatif à un ton véritablement relatif & plus apparent, qu'on n'ait point pratiqué peu de tems auparavant un ton qui ait plus de bémols que celui d'où l'on sort, pour entrer

dans ce ton non relatif, parce que la disparate feroit pour lors trop grande.

Quoique le ton d'*ut* commence à *I*, on peut faire appartenir cette note encore au ton de *la*, & faire commencer le ton d'*ut* à *K*, où la tonique *la* descend de tierce sur la sous-dominante d'*ut*, & où la sus-tonique *K* monte à la médiante *L*, en devenant sixte majeure de la sous-dominante, laquelle passe ensuite à sa tonique sous *L*. Voyant ensuite la même sus-tonique monter diatoniquement sur la médiante d'*M* à *N*, & de *P* à *Q*, on ne doit point faire difficulté d'en former la sixte majeure de la sous-dominante; puisque celle-ci est partout précédée & suivie de sa tonique.

La phrase *R*, *S*, *T*, est la même que celle que l'on a vue à *E*, *F*, *G*, avec cette différence, que le ton étranger de *si* y est autrement précédé; mais non pas cependant, comme on l'a remarqué, par un ton qui ait plus de bémols que celui que l'on quitte pour y passer. Ici la tonique *ut* monte de tierce sur la tonique *mi* à *R*, & celle-ci devient sous-dominante de *si* à *S*; & la tonique *si*, après avoir paru à *T*, devient dominante comme auparavant.

Le peu de rapport entre les tons d'*ut* &

de *mi*, se trouve rectifié par celui qu'ils ont l'un & l'autre avec le principal.

Article III.

Des notes communes qu'introduit la sixte ajoutée dans différentes notes fondamentales.

Puisque la sixte ajoutée fait à présent partie de l'accord d'une sous-dominante, toutes les notes de son accord vont se trouver communes avec toutes celles de l'accord d'une sus-tonique, qui est toujours simple dominante. En effet, cet accord de la sus-tonique n'est composé que du renversement de celui de la sous-dominante. Par exemple, dans le ton d'*ut*, sa sous-dominante est *fa*; dont l'accord complet est *fa*, *la*, *ut*, *re*; mettons *re* au-dessous *fa*, nous aurons *re*. *fa*. *la*. *ut*. qui est précisément l'accord complet de la sus-tonique de ce même ton d'*ut* : ce qui doit nous préparer sur un double emploi, entre ces deux notes fondamentales, & qui fera le sujet de l'article suivant.

Mais, outre cette communauté entre toutes les notes de l'accord d'une sous-dominante, & toutes celles de l'accord d'une

fus-tonique dans le même ton, nous trouverons de plus que la sixte ajoutée entre en communauté avec la quinte de la dominante tonique, & avec la tierce de la note sensible rendue fondamentale dans un ton mineur. Plus, deux notes de l'accord complet de la sous-dominante, sont communes à deux de l'accord d'une dominante tonique ; & trois sont communes à trois de l'accord d'une note sensible, en tant que fondamentale dans un ton mineur. Bien entendu que les quatre notes fondamentales en question, sçavoir, la sous-dominante, la sus-tonique, la dominante tonique, & la note sensible, appartiendront au même ton.

On ne sçauroit trop s'appliquer à acquérir une parfaite connoissance de toutes ces notes communes à différentes notes fondamentales. C'est souvent à cette connoissance que l'on devra le plus beau chant possible, soit pour les parties que l'on voudra joindre au sujet, soit surtout pour celui de la basse continue.

Il faut d'ailleurs que ces notes communes aient leur succession déterminée partout où on les employe, pour que l'arbitraire puisse y régner. Il faut de plus que, dans cet arbitraire, la marche fondamen-

tale puisse y être légitime : règle qui est générale pour tous les cas pareils. Voyez exemple 14, pl. 19.

Observations sur cet exemple.

Remarquons d'abord que l'arbitraire en question ne regne presque jamais dans le tems fort de la mesure ; & quelque route qu'on tienne auparavant, c'est pour arriver généralement à la même note fondamentale, selon les règles de la premiere partie.

La note *A* du sujet est commune à trois notes fondamentales différentes ; à la sous-dominante de la premiere basse fondamentale, à la sus-tonique & à la note sensible de la deuxieme. De même, la note *B* est commune à la sous-dominante de la première basse fondamentale, à la dominante tonique, & à la note sensible de la deuxième. La marche de ces différentes basses fondamentales est par-tout conforme aux règles données.

On voit la même chose à *C*, *D*.

La deuxième basse fondamentale monte de quinte sur la dominante tonique à *E* ; elle est donc pour lors effectivement tonique. Il est donc libre de lui donner la tierce mineure au lieu de la majeure, puisqu'elle

ne passe pas à la tonique ; &, en ce cas, on peut passer à sa dominante sous *F*, à laquelle il est libre encore de donner la quinte juste ou fausse, parce qu'on peut y sous-entendre le dièze accidentel, ou non.

La note *F* du sujet, qui fait septième de la deuxième basse fondamentale, n'est point préparée ; mais on y arrive diatoniquement après une tonique.

Les repos successifs sur la dominante tonique, après *F*, & après *H* & *I*, doivent la faire imaginer tonique ; & dès-lors les arbitraires reconnus, relativement au ton mineur de *la*, se reconnoîtront également à *G*, *H*, & *I*, relativement au ton mineur de *mi*, lequel *mi* portera toujours néanmoins la tierce majeure, pour conserver par ce seul signe son caractère de dominante tonique. Dès-lors la note *H* du sujet est censée sus-tonique, & la note sensible qui la suit est censée médiante ; la tonique de la première basse fondamentale sous *H* & *I*, est censée sous-dominante, & ainsi du reste.

La première basse fondamentale sous *K*, *L*, vaut mieux que la deuxième ; la vraie dominante tonique y reçoit la septième à *L*, bien sauvée ensuite. Cependant il est libre de prendre le ton de *re*, sous *K*,

selon la deuxième basse fondamentale; & au lieu de la tonique *re* sous *L*, on peut employer la note sensible de la dominante tonique, comme elle se trouve également employée dans la première basse fondamentale, selon le guidon de part & d'autre.

La première valeur de la syncope *M*, forme la septième d'une dominante tonique; la deuxième valeur ne peut former que la septième diminuée de la note sensible de la dominante tonique du nouveau ton qui s'annonce en cet endroit; non seulement parce que la première dominante tonique auroit syncopé avec la septième, mais parce qu'elle auroit été forcée de passer ensuite à sa tonique après *M*, où elle auroit donné l'impression d'un ton bien opposé à celui qui s'y déclare.

La dominante tonique de la première basse fondamentale, sous *N*, ne doit être chifrée d'un 7, qu'au cas qu'elle passe à sa tonique sous *P*; car si elle passoit à sa note sensible marquée par trois guidons consécutifs, elle seroit pour lors censée tonique, & par conséquent il faudroit exclure la septième de son accord.

L'octave de la tonique dans le sujet, à *Q*, est commune à la note sensible & à la

fus-tonique, marquées toutes les deux d'un guidon dans la première baſſe fondamentale, auſſi-bien qu'à la ſus-dominante de la deuxième; car, en ſuppoſant que cette octave continue à R, ſelon le guidon du ſujet, on la verroit entrer dans les accords de ces trois notes fondamentales différentes. Et, en imaginant être dans le ton de la dominante tonique, on verroit que cette octave n'eſt autre choſe que l'octave de la ſous-dominante de ce ton imaginé, commune aux accords de la ſus-tonique, de la dominante tonique & de la note ſenſible.

La ſus-tonique de la deuxième baſſe fondamentale, ſous R, peut recevoir la tierce majeure ou la mineure: mais, comme elle deviendroit dominante tonique avec la majeure, pour lors celle qui eſt ſous S, ne ſeroit point chifrée d'un 7, parce qu'elle ſeroit cenſée tonique, de même que dans la première baſſe fondamentale, où elle eſt précédée de la tonique, cenſée ſa ſous-dominante, & où elle eſt également précédée de ſa note ſenſible.

Article IV.

Du double emploi entre la sus-tonique & la sous-dominante.

Ce qui a été démontré dans l'article précédent, que toutes les notes de l'accord d'une sous-dominante sont communes à celles de l'accord d'une sus-tonique, doit faire conjecturer que ce qui doit précéder & suivre l'une, peut également précéder & suivre l'autre; puisqu'il n'y a nulle différence entre les accords de ces deux notes fondamentales.

Mais, quoiqu'il n'y ait point de différence apparente, il y en a pourtant une réelle, puisque la note qui y est censée fondamentale, doit toujours se trouver dans la basse fondamentale. Cependant cette différence ne seroit pas une raison suffisante pour détruire l'arbitraire, s'il n'y en avoit pas de plus fortes qui dussent engager à y avoir égard. Nous allons les déduire.

1º. C'est toujours le sujet qui décide si c'est la sous-dominante ou la sus-tonique que l'on doit employer après la tonique.

2º. Dans une marche de dominantes, la

fus-tonique y tient son rang après sa dominante, & non pas la sous-dominante. 3°. Le plus bas des deux dièzes accidentels d'un ton mineur peut appartenir à la fus-tonique, & jamais à la sous-dominante; ce qui exclut absolument l'arbitraire entre ces deux notes fondamentales. 4°. Si le ton change par un nouveau dièze qui monte diatoniquement, & qu'il soit reconnu pour note sensible d'un ton majeur, il peut être également la fus-tonique du ton mineur relatif; &, en ce cas, il appartient à la sous-dominante de ce ton mineur, comme sixte ajoutée. 5°. Comme les dégrés diatoniques du ton mineur en montant, sont pareils à ceux du majeur, depuis la cinquième note, on peut dans cette marche imaginer majeur, le ton qui s'y trouve effectivement mineur, & employer la note sensible de ce ton imaginé majeur, comme sixte ajoutée à la sous-dominante du ton mineur relatif. Ce changement de ton de majeur en mineur, est ce qu'il y a de plus recherché & de plus compliqué dans la composition. 6°. Comme la succession de la septième de la fus-tonique, & celle de la sixte majeure de la sous-dominante, est totalement différente, en ce que l'une doit être sauvée en descendant, & l'autre en

montant; cette différence ne peut se reconnoître que par le moyen de la basse fondamentale, en s'assurant laquelle des deux, ou de la sus-tonique ou de la sous-dominante, doit s'y trouver en conséquence de ce qui suit l'une ou l'autre de ces dissonances. Si, par exemple, l'octave de la sus-tonique monte diatoniquement, elle doit être employée pour lors comme sixte ajoutée de la sous-dominante; & si la quinte de celle-ci descend diatoniquement, elle doit être employée pour lors comme septième de la sus-tonique. Pour rendre ceci plus intelligible, nous allons le distribuer en deux paragraphes, avec des exemples relatifs.

§. I.

Des cas où l'on doit préférer la sus-tonique à la sous-dominante, & celle-ci à l'autre, dans le même ton.

Lorsque le ton ne change point, on ne peut se tromper en employant la sus-tonique au lieu de la sous-dominante, ou celle-ci au lieu de l'autre; pourvu que ce qui doit les suivre se trouve conforme aux règles données. Si l'on reconnoît, par exemple,

que la tonique doit suivre, c'est la sous-dominante qui doit la précéder. Et si l'on reconnoît que la dominante tonique doit suivre, c'est la sus-tonique qui doit la précéder.

Si d'un autre côté, la sus-tonique monte diatoniquement dans le sujet, & qu'elle ne puisse former l'octave de la basse fondamentale, à moins qu'elle ne se répéte, elle doit appartenir à la sous-dominante, comme sixte ajoutée.

Par la même raison, si la tonique descend diatoniquement dans le sujet, & qu'elle ne puisse former l'octave de la basse fondamentale, soit par nécessité, soit pour varier davantage l'harmonie ; elle ne pourra former que la septième de la sus-tonique, & nullement la quinte de la sous-dominante. Voyez *exemple* 15, *pl.* 20.

Observations sur cet exemple.

Si l'on préféroit la sus-tonique à la sous-dominante sous *A* & *B*, on verroit bientôt qu'elle y tient lieu de la sous-dominante ; puisque le sujet exige ensuite la tonique, & que d'ailleurs cette sus-tonique monte diatoniquement dans le sujet, après *A*.

Si l'on préféroit la sous-dominante sous *C*, on verroit qu'elle y tient lieu de la sus-tonique, puisque le sujet exige ensuite la dominante tonique, & que l'octave de la tonique y descend diatoniquement sur la note sensible.

Pour conformer les imitations de la basse fondamentale à celles du sujet, on peut adopter comme médiante la note *E*; puisque l'on doit sçavoir à présent que le dièze accidentel de la note *E*, peut appartenir à un ton majeur passager, contre l'ordre de son rapport avec le principal. En suivant cette conformité, la note fondamentale, sous *D*, sera dominante tonique, de même que celle sous *F* : mais, comme il est libre aussi de ne pas se prêter à cette idée, on peut suivre le guidon & les chifres au-dessous de ces trois notes fondamentales; auquel cas la note fondamentale sous *D*, sera tonique avec la tierce mineure, & la sus-tonique sous *F*, portera telle tierce qu'on voudra.

La suite des dominantes exigeroit la sus-tonique sous la note *G* du sujet; mais la médiante qui suit, demande la tonique: voilà donc un cas absolu où la sous-dominante doit être préférée à la sus-tonique, le double emploi y est formellement décidé:

dé. Ce devroit être la ſus-tonique, par rapport à ce qui précéde, & ce doit être la ſous-dominante, par rapport à ce qui ſuit. Il eſt d'une grande conſéquence d'avoir tout l'égard poſſible à ce dernier double emploi ; lorſque, dans une marche de dominantes, on n'a pas le tems de lier la ſus-tonique à la tonique, par la dominante tonique, cette ſus-tonique doit être abſolument remplacée par la ſous-dominante.

Le dièze accidentel à *I*, exige la ſus-tonique pour baſſe fondamentale, & donne par conſéquent l'excluſion à la ſous-dominante marquée d'un guidon.

§. II.

Dans les changemens de tons poſſibles ou forcés, la ſous-dominante doit être préférée à la ſus-tonique.

Lorſque la phraſe d'un ton mineur eſt un peu longue, & que le ſujet fournit l'occaſion de paſſer à ſon majeur relatif, par le moyen de la ſous-dominante de celui-ci, il faut en profiter. En ce cas, la tonique du majeur deſcend de tierce ſur la ſous-dominante du majeur, pendant

que le sujet donne la sixte majeure, laquelle monte ensuite diatoniquement.

Lorsque dans le sujet on voit la médiante d'un ton majeur, monter à la note sensible de la dominante tonique de ce ton majeur, & que cette note sensible monte encore diatoniquement ; il semble par cette marche que l'on doive entrer dans le ton majeur de cette dominante ; mais en imaginant pour lors, cette note sensible comme sus-tonique de son ton mineur relatif, on la fera servir de sixte ajoutée à la sous-dominante du ton imaginé mineur, & où la tonique du premier ton majeur descendra de tierce.

D'un autre côté, lorsque les deux dièzes accidentels d'un ton mineur, montent immédiatement jusqu'à la tonique, on peut imaginer majeur ce ton mineur, & prendre en conséquence sa note sensible pour la sus-tonique de son ton mineur relatif, & cette sus-tonique formera comme auparavant, la sixte ajoutée de la sous-dominante du ton mineur relatif en question. Bien entendu que cette dernière supposition ne pourra se faire, qu'autant qu'on rentrera d'abord ensuite dans le premier ton mineur, ou dans celui de sa dominante, & pour lors la liaison des tons

successifs, se forme par des toniques communes à leur ton, & à celui qui les suit.

Si l'on ne descend pas de tierce sur la sous-dominante en question, la tonique ou censée telle qui aura terminé un repos sensible, deviendra elle-même sous-dominante du ton mineur relatif; puis après, la tonique de celui-ci, deviendra dominante dans le ton qui suit, mais plus communément sus-tonique.

Il faut dans tous ces cas, que le sujet soit formé d'une façon qui n'est pas commune, afin de pouvoir faire toutes ces suppositions.

Le double emploi qui regne ici, entre la note sensible du ton majeur, & la sus-tonique de son mineur relatif, peut faire adopter le premier ton, en employant la dominante tonique du majeur sous sa note sensible, au lieu de la sous-dominante du mineur. L'idée même, & l'oreille se portent d'abord du côté de cette dominante tonique; & il n'y a que l'expérience jointe à la connoissance, qui puisse en distraire à propos. Voyez *exemple 16. pl. 20.*

Observations sur cet exemple.

Le ton de *la* par où l'on a débuté,

paroissant continuer jusqu'à la huitième mesure, on profite à *A*. de l'occasion que le sujet fournit de passer dans son majeur relatif, en traitant la note *A* de sus-tonique, pour la faire servir de sixte ajoutée à la sous-dominante de ce ton majeur, & sur laquelle, la tonique du mineur descend de tierce. Si cette note imaginée sus-tonique n'eut monté diatoniquement à la médiante, il n'auroit pas fallu penser à l'employer comme sixte ajoutée.

Forcé de rentrer dans le ton de *la* on employe la note *B*. comme septième de la dominante tonique, sur laquelle la tonique du majeur monte de tierce. Et si cette septième n'est pas préparée, du moins on y arrive diatoniquement.

Après le ton majeur d'*ut*, on voit à *C*. la note sensible de sa dominante tonique; on l'imagine pour lors comme sus-tonique de son ton mineur relatif, en la faisant servir de sixte ajoutée à la sous-dominante de ce ton imaginé mineur, & sur laquelle, la tonique du majeur descend de tierce. Le guidon au-dessous de *C*. & ceux de la mesure suivante, prouvent qu'on peut également entrer dans le ton majeur indiqué par cette note sensible.

Pour préparer l'oreille sur le ton de *la*

qui suit celui de *mi*, on donne la tierce majeure à celui-ci à *D*, & l'on fait servir le premier dièze accidentel de *la*, de sixte ajoutée à l'accord de la tonique *E*, réputée pour lors, sous-dominante de sa dominante tonique imaginée tonique.

Le dièze *G* indique le ton mineur de *re*; on l'imagine majeur, & par ce moyen on employe ce dièze comme sus-tonique du ton mineur relatif à ce majeur supposé, en le faisant servir de sixte ajoutée à l'accord de la sous-dominante de ce ton mineur relatif.

Dès-lors, la dominante tonique censée tonique avant *F*, la devient effectivement en quittant la tierce majeure pour la mineure. Elle devient ensuite sous-dominante à *G*, & sa tonique sous *H* devient incontinent dominante pour rentrer non dans le premier ton indiqué par la note sensible *G*, mais dans celui de sa dominante où elle est sus-tonique.

On voit à *I*, *K*, *L*, la même chose qu'à *F*, *G*, *H*, à l'exception, que le ton indiqué par la note sensible *K* est majeur.

Article V.

Récapitulation des articles de ce chapitre, concernant la sixte ajoutée.

La sixte majeure, forme dans tous les tons, la dissonance de la sous-dominante. Elle s'ajoute à l'accord parfait de cette même sous-dominante, d'où elle tire le nom de sixte ajoutée. La sus-tonique la forme dans le sujet, laquelle doit monter ensuite diatoniquement sur la médiante qui la sauve & qui reçoit de son côté la tonique pour basse fondamentale.

Par-tout où la tonique syncope & monte ensuite diatoniquement à la sus-tonique & celle-ci à la médiante, on doit employer la deuxième valeur de cette syncope, comme quinte de la sous-dominante & la sus-tonique qui suit, comme sixte majeure de cette même sous-dominante, laquelle sixte doit être chifrée dès le moment que la sous-dominante existe, quoique le sujet ne donne cet intervalle que dans le tems foible, parce que le même fond d'harmonie subsiste en même tems avec la note fondamentale que l'on employe.

Il n'est pas toujours nécessaire que la tonique syncope & monte ensuite diatoniquement à la sus-tonique, pour employer la sous-dominante comme ci-dessus; il suffit de voir dans le sujet la sus-tonique monter diatoniquement à la médiante, pour en former la sixte ajoutée de la sous-dominante, pourvu que celle-ci soit précédée de sa tonique, ou d'une autre qui y descende de tierce, & qu'elle soit toujours suivie de sa tonique.

La tonique étant réputée sous-dominante de sa dominante tonique, lorsque la basse fondamentale y monte de quinte, elle peut recevoir la sixte ajoutée à la faveur d'une marche diatonique dans le sujet, où la sixte majeure pourra être prise pour sus-tonique, & la note sensible pour médiante du ton de cette dominante tonique imaginée tonique, pourvu que ce ton imaginé, fournisse des liaisons suffisantes avec ceux qui le précédent & le suivent.

Toutes les notes de l'accord d'une sous-dominante, sont communes avec toutes celles qui composent l'accord d'une sus-tonique, lorsque ces deux notes fondamentales appartiennent au même ton, ce qui occasionne entr'elles un double em-

K iv

ploi. Mais outre cette communauté, la sixte majeure & l'octave de la sous-dominante, se trouvent communes avec la quinte & la septième de la dominante tonique, & la même sixte majeure, avec l'octave & la tierce de la même sous-dominante, se trouvent communes avec la tierce, la quinte & la septième diminuée de la note sensible, lorsque ces quatre notes fondamentales, sçavoir, la sous-dominante, la sus-tonique, la dominante tonique & la note sensible appartiennent au même ton. Mais pour que l'arbitraire, que toutes ces notes communes peuvent occasionner, puisse avoir lieu, il faut qu'elles ayent leur succession determinée par-tout où on les employe.

Toutes les notes de l'accord d'une sous-dominante, y compris sa sixte ajoutée, étant communes, comme il a déjà été dit, à celles de l'accord d'une sus-tonique y compris sa septième, doit faire conjecturer, que ce qui doit précéder & suivre l'une, peut également précéder & suivre l'autre, puisqu'il n'y a nulle différence entre ces deux accords.

Mais s'il n'y a nulle différence entre ces deux accords quant au fond, il y en a quant à la forme, puisque celle qui y est

censée fondamentale, doit toujours se trouver dans la basse fondamentale.

Cependant cette différence dans la forme, ne détruiroit pas l'arbitraire qui y emporte le fond, s'il n'y en avoit pas de plus fortes qui dussent engager à y avoir égard. Or c'est toujours le sujet qui décide à laquelle de ces deux notes fondamentales il faut donner la préférence. Car si après avoir employé la tonique, il faut y revenir, ce sera la sous-dominante qui devra se trouver entre les deux toniques, & si on doit passer à la dominante tonique, ce sera la sus-tonique qui devra se trouver entre la tonique & sa dominante.

Dans une suite de dominantes, la sus-tonique y tiendra son rang après sa dominante, à laquelle on ne pourra pas substituer la sous-dominante.

Le plus bas des deux dièzes accidentels d'un ton mineur, doit appartenir à la sus-tonique & jamais à la sous-dominante, ce qui exclut absolument l'arbitraire entre ces deux notes fondamentales.

Si le ton change par un nouveau dièze qui monte diatoniquement à sa tonique, & que ce ton soit reconnu pour majeur, ce dièze peut être également pris pour sus-tonique du ton mineur relatif de ce ma-

jeur, & en ce cas, il appartient à la sous-dominante de ce ton mineur comme sixte ajoutée.

Les degrés diatoniques du ton mineur, étant pareils à ceux du majeur en montant depuis la dominante tonique, on peut, dans cette succession imaginer majeur le ton qui s'y trouve effectivement mineur, & employer la note sensible comme sixte ajoutée à la sous-dominante du ton mineur relatif à ce majeur, imaginé tel, à la faveur de cette marche diatonique, & c'est ce qu'il y a de plus recherché dans la composition.

La succession de la septième de la sus-tonique, & celle de la sixte ajoutée de la sous-dominante, étant entierement contraire, on n'en peut reconnoître la différence que par le secours de la basse fondamentale, pour s'assurer laquelle des deux notes fondamentales y doit exister, en conséquence de ce qui suit l'une de ces deux dissonances. Par exemple, si l'octave de la sus-tonique monte, elle doit être employée pour lors comme sixte ajoutée à l'accord de la sous-dominante ; & si la quinte de celle-ci descend, elle doit être employée pour lors comme septième de la sus-tonique. Donnons plus d'étendue à ces regles

& tâchons de les rendre auſſi intelligibles qu'il ſera poſſible.

Lorſque le ton ne change point, on ne pourra pas ſe tromper en employant la ſus-tonique au lieu de la ſous-dominante, & celle-ci au lieu de l'autre, pourvu que l'une & l'autre ſoit ſuivie ſelon les regles données; c'eſt-à-dire, que ſi le ſujet exige la tonique, c'eſt la ſous-dominante qui doit la précéder, & s'il exige la dominante tonique, la ſus-tonique devra la précéder.

D'un autre côté, lorſqu'on voit la ſus-tonique monter diatoniquement dans le ſujet, elle doit appartenir à la ſous-dominante comme ſixte ajoutée, à moins qu'elle ne ſe répéte, auquel cas, elle peut ſervir d'octave à la ſus-tonique de la baſſe fondamentale. Par la même raiſon, ſi l'on voit la tonique deſcendre diatoniquement dans le ſujet, elle devra former la ſeptième de la ſus-tonique, & nullement la quinte de la ſous-dominante, à moins que cette tonique ne puiſſe être employée comme octave de la baſſe fondamentale.

Dans le cas, où le plus bas des deux dièzes accidentels d'un ton mineur, monte immédiatement à la note ſenſible, l'arbitraire entre la ſous-dominante & la ſus-tonique ne peut jamais y avoir lieu. Ce

dièze doit pour lors appartenir à la fus-tonique.

Si dans une phrase un peu longue d'un ton mineur, le sujet fournit l'occasion de passer dans le ton majeur relatif, par le moyen de la sous-dominante, il faut en savoir profiter pour varier davantage. En ce cas, la tonique du mineur, descendra de tierce sur la sous-dominante du majeur, pendant que le sujet donnera la sixte majeure de cette sous-dominante, laquelle sixte majeure montera ensuite diatoniquement sur la médiante.

S'il paroissoit dans le sujet une note commune pour y saisir le ton majeur en question, la sus-tonique qui devra former la sixte ajoutée, n'en sera que mieux connue. Et si le passage dans ce dernier ton est possible, de quelque façon que le sujet soit tourné, on ne devra pas moins en profiter.

Lorsque la médiante d'un ton majeur, monte diatoniquement sur la note sensible de la dominante tonique, & tout de suite sur cette dominante, d'où il semble que l'on doive entrer dans le ton de cette dominante, on peut dans ce cas, imaginer la note sensible de ce ton majeur, comme sus-tonique de son ton mineur relatif, &

l'employer comme fixte ajoutée à la sous-dominante de ce ton imaginé mineur, & où la tonique du premier ton majeur descendra de tierce.

Dans le cas, où les deux dièzes accidentels d'un ton mineur, montent diatoniquement jufqu'à la tonique, on peut imaginer majeur ce ton mineur, & employer en conféquence de cette fuppofition, la note fenfible de ce ton imaginé majeur, pour fus-tonique de fon mineur relatif, laquelle formera comme auparavant la fixte majeure de la fous-dominante du ton mineur relatif en queftion.

Cependant cette dernière fuppofition ne pourra fe faire, qu'autant qu'on rentrera d'abord dans le premier ton mineur ou dans celui de fa dominante. Pour lors, la liaifon des tons fucceffifs fe forme par des toniques communes à leur ton & à celui qui fuit.

Si le fujet s'oppofe à ce que la baffe fondamentale defcende de tierce fur la fous-dominante en queftion, la tonique ou cenfée telle, qui aura terminé un repos plus ou moins fenfible, deviendra elle-même fous-dominante du ton mineur relatif; & puis la tonique de celui-ci, deviendra dominante dans le ton qui la fui-

vra, mais plus communément sus-tonique. Voyez *exemple* 17. *pl.* 21. sur lequel on pourra faire de soi-même, les observations nécessaires.

CHAPITRE V.

Des cadences rompues & interrompues, & de leurs imitations, où l'on rappelle à ce sujet toutes les marches fondamentales.

ARTICLE I.

De la cadence rompue.

PAR-tout où le sujet termine une cadence parfaite, on peut la rompre dans la basse fondamentale, en faisant monter de seconde la dominante tonique, au lieu de la faire descendre de quinte ; & c'est en quoi consiste la cadence rompue.

La note où la dominante tonique monte de seconde, est tonique ou dominante, selon ce qu'exige ce qui doit la suivre.

Dans les tons mineurs, cette dominante tonique ne monte dans le cas de la cadence rompue que d'un demi-ton.

On profite de cette liberté, soit pour

éviter deux cadences parfaites de suite sur la même tonique, sur-tout lorsqu'elles sont également finales ; soit pour se conformer à l'esprit du sujet, qui ne donne pas un sens fini à l'endroit où il exige une cadence parfaite ; soit enfin, lorsque le sujet imite la marche de la basse fondamentale dans son repos.

On rompt souvent la cadence dans le sujet, en rendant note sensible celle qui auroit du terminer le repos, & le ton y change pour lors. Si dans cette cadence rompue par le sujet, il se trouve deux notes sensibles de suite en montant, la basse fondamentale doit la rompre de son côté d'une note sensible à l'autre, & la parfaite qui vient immédiatement après, peut être encore rompue si l'on veut.

On ne doit s'attacher quant à présent, qu'aux cadences rompues par le sujet ; les autres qui ne sont que de goût, appartiennent plutôt à la basse continue. Voyez *exemple* 18. *pl.* 22.

Observations sur cet exemple.

Il est libre de rompre la cadence parfaite à *A*. selon le guidon. Le sujet rompt la cadence à *C*. pour passer dans le ton

de *re*; la basse fondamentale est obligée de son côté à s'y soumettre, en la rompant de même, de la dominante tonique *B*. à la dominante tonique *C*.

La marche naturelle de la basse fondamentale, n'est point interrompue par les cadences rompues dans le sujet de *D* à *E*. & de *K* à *L*. Tout ce qu'il y a seulement, c'est qu'on y peut rendre tonique, ou dominante tonique, la note fondamentale qui semble devoir annoncer la cadence parfaite du ton connu jusques-là à *D* & à *K*.

Ce qu'on a vu à *B*, *C*. se voit de même à *F*, *G*. dans un autre ton, & avec cette différence, que la cadence rompue de *B* à *C*. se termine sur la dominante tonique, aulieu qu'après s'être annoncée à *F*, elle se rompt, & s'annonce de nouveau à *G*, par deux notes sensibles de suite en montant, pour se terminer sur la tonique *H*. où l'on peut la rompre encore si l'on veut selon le guidon de la basse fondamentale.

On peut rompre la cadence à *I*. selon le guidon, puisque le sujet y imite la marche de la basse fondamentale.

Les nouvelles notes sensibles du sujet à *E*, & à *L*. rompent la premiere cadence annoncée par la note *D*. & par la

note

note *K*. Celles qui la rompent dans la baſſe fondamentale ſont toniques, excepté à *G*.

On examinera avec ſoin, tous les arbitraires marqués par des guidons, pour ſçavoir en profiter dans l'occaſion.

Article II.

De la cadence interrompue.

La cadence interrompue conſiſte dans le paſſage de la dominante tonique du ton majeur, à celle de ſon ton mineur relatif. Par conſéquent la dominante tonique du premier ton, deſcend de tierce mineure ſur celle du dernier. Et remarquons en paſſant qu'une dominante tonique ne doit jamais deſcendre de tierce majeure.

Cette cadence eſt toujours indiquée dans le ſujet, par une note qui paroiſſant devoir annoncer une cadence parfaite dans le ton qui a exiſté juſqu'à ce moment, continue d'un tems fort à l'autre, au lieu de monter ou de deſcendre diatoniquement ſur la tonique, ou ſur ſon octave.

Cette note qui ſyncope ainſi d'un tems fort à l'autre, eſt toujours la ſenſible, ou

L

la fus-tonique du ton qui exifte. Sa premiere valeur reçoit pour baſſe fondamentale la dominante tonique de ce ton qui exifte, & fa deuxième valeur reçoit celle du nouveau ton, où la cadence s'interrompt.

Quelquefois, on inſére par goût entre les deux valeurs de cette ſyncope, une brêve où l'on defcend d'abord, & qui remonte immédiatement après. Or cette brêve eft juftement la tonique du ton qui exifte, & c'eft ce qui prouve encore, que la cadence s'interrompt en cet endroit. Cette même brêve reçoit naturellement un dièze, qu'on doit compter pour rien ; & ſi au contraire, cette brêve eſt ſans dièze, elle pourroit bien annoncer une cadence imparfaite terminée ſur la dominante tonique du ton qui exifte, mais la ſuite du ſujet le fait ſuffiſamment reconnoître.

On peut fubftituer dans le cas préſent, la note ſenſible comme fondamentale, à la dominante tonique du ton mineur où l'on paſſe. Voyez *exemple* 19. *pl.* 22.

Obſervations ſur cet exemple.

La note *A* du ſujet, annonce une ca-

dence parfaite dans le ton d'*ut* qui y exiſte; mais la ſyncope *C*, ſeparée par la brève dièze *B*, interrompt cette cadence; deſorte que la dominante tonique du ton d'*ut*, deſcend de tierce mineure ſur la dominante tonique du ton mineur de *la* à *C*, & on y compte la brève pour rien.

Le ton de *ſol* eſt reconnu par l'intervalle de quarte qui précéde la note *D*, & par le dièze. Ce même dièze, ſemble annoncer une cadence parfaite dans le ton qui exiſte en cet endroit; cependant au lieu de monter diatoniquement ſur la tonique *ſol*, il ſyncope de *D* à *E*, & paſſe dans le ton mineur de *mi* relatif au majeur de *ſol*, deſorte que la cadence s'y niterrompt, en deſcendant de tierce mineure d'une dominante tonique à l'autre.

Comme le ton d'*ut* exiſte avant *F*, & continue encore après, l'oreille ne ſuggerera jamais un dièze à la brève *F*; par conſéquent elle doit avoir ſa baſſe fondamentale particuliere, puiſqu'elle annonce une cadence imparfaite ſur la dominante tonique.

On voit à *G*, *H*, *I*, ce qu'on a vû à *A*, *B*, *C*, mais avec cette différence, que l'on paſſe ici dans le ton mineur de *re* au lieu de paſſer dans le ton mineur de *la* re-

L ij

latif au majeur d'*ut* d'auparavant. Or pour que ce trait fut abſolument ſemblable au premier, il auroit fallu rendre la dominante ſous *L*. dominante tonique, ce qu'on eſt libre de faire, quoique nous n'en ayons fait qu'une ſimple dominante pour en indiquer la poſſibilité. Mais ceci regarde plus préciſément une imitation de cadence interrompue, dont la regle ſera expliquée dans l'article ſuivant.

Le ton de *re* declaré par la brêve dièzée à *L*. continuant encore après *M*. ſans pouvoir former une ſeptième de la note *M*. qui ne ſeroit pas ſauvée ; rend ce trait différent de ceux qui ont été précédés dans cet exemple par le même ton d'*ut*, dont celui-ci eſt précédé. Deſorte qu'on eſt forcé de rompre la cadence de *K* à *L*. pour pouvoir terminer la cadence parfaite à *M*. dont le ton déclaré s'y continue.

Par-tout où la dominante tonique du ton mineur interrompt la cadence, même à *L*. où on peut la rendre telle ; la note ſenſible peut lui être ſubſtituée.

Si les mêmes traits ſont trop ſouvent répétés dans cet exemple, c'eſt pour pouvoir y inſérer en abrégé, les différens incidens annoncés dans cet article.

ARTICLE III.

De l'imitation de toutes les cadences où l'on rappelle les différentes marches fondamentales.

L'imitation des cadences se reconnoît dans la marche de la basse fondamentale. Le passage d'une dominante à une autre, n'est que l'imitation de la cadence parfaite, puisqu'effectivement on descend de quinte de part & d'autre. Ces imitations ont souvent lieu, sans que le sujet annonce le moindre repos, & leur principal usage est de passer d'un ton à un autre. Il y a des cas où le ton change si subitement, qu'on est forcé d'y faire descendre de tierce, ou monter de seconde une simple dominante sur une autre, & où l'on imite par conséquent la cadence interrompue & la rompue.

La variété exige souvent une imitation de cadence rompue sans que le ton change : on rend pour lors la sous-dominante simple dominante, pour la faire monter de seconde sur la dominante tonique, ce qui est même nécessaire quelquefois pour éviter la syncope de la tonique, & l'on peut

encore, en pareil cas, faire monter la fus-tonique d'e seconde fur une simple dominante.

La cadence interrompue fera toujours imitée, lorsque l'une des deux dominantes dont elle se forme en descendant de tierce, n'est point dominante tonique; à plus forte raison encore, si ni l'une ni l'autre ne l'est, comme cela peut arriver. La cadence interrompue fera toujours imitée encore, dès que le sujet n'y annonce pas un repos, & dès que le nouveau ton où l'on passera, ne fera pas le mineur relatif au majeur d'où l'on sort.

Par ces nouvelles cadences & par leurs imitations, la dominante acquiert de nouveaux droits. On la voit à présent descendre de tierce, de quinte, ou monter de seconde. Si elle est simple dominante, elle doit toujours passer à une autre dominante; si elle est dominante tonique, elle doit passer à sa tonique, en descendant de quinte, dans le cas de la cadence parfaite.

Dans l'interrompue, elle doit toujours descendre de tierce sur une dominante tonique, ou simple dominante, selon le genre de cette cadence. Dans la rompue, elle doit monter de seconde sur une tonique, ou sur une dominante, selon ce qu'exige la suite du sujet.

Ainsi, la dominante s'arroge à présent une partie des droits de la tonique; mais toutes les fois qu'on y arrive après une tonique par un intervalle consonnant, on peut l'imaginer tonique, & sa marche, quelle qu'elle soit, devient alors légitime. Voyez exemple 20. pl. 23.

Observations sur cet exemple.

La sous-dominante rendue dominante à *A*, monte de seconde sur la dominante tonique, & forme une imitation de cadence rompue, mais nécessaire en cet endroit, pour éviter la syncope de la tonique qui précéde cette sous-dominante.

Quoiqu'on puisse conserver la tonique *ut*, sous la note *B*, du sujet, pour la faire monter ensuite de tierce sur la dominante tonique, ou la faire passer à la note sensible, selon l'un & l'autre guidon, sous *C*; cependant les notes de la basse fondamentale y valent mieux.

Quoique la cadence interrompue ne soit qu'imitée à *D*, on peut l'interrompre effectivement, en rendant dominante tonique, la dominante sous *D*, pour passer au ton mineur de *la*, relatif au majeur d'*ut*, dans lequel la cadence s'étoit annoncée, sans

L iv

que cela empêche d'entrer ensuite dans le ton de *sol*, reconnu par le repos qui vient après.

Si l'on suit les notes de la basse fondamentale à *E*, l'imitation de la cadence interrompue y sera forcée, tant pour y éviter la syncope de la tonique qui précéde, que pour entrer dans le ton de *mi*, qui paroît après celui de *sol*. Mais, en suivant les guidons, on passera d'une tonique à l'autre, sous la syncope *E*, & pour lors la tonique *mi*, marquée d'un guidon sous *E*, montera de seconde, selon la règle générale.

Imitation de la cadence rompue à *F. G.* où la sus-tonique précédée de sa tonique, monte de seconde sur une simple dominante. Il est libre aussi de la faire descendre de quinte sur la dominante tonique, marquée d'un guidon sous *G*, & où la cadence semble s'annoncer dans le ton qui a existé jusques-là : mais alors on sera forcé de la rompre effectivement, par rapport à la note sensible qui suit.

On voit la même chose à *H. I.* avec cette différence que, si l'on y suit le guidon, on peut le rendre note sensible de la dominante tonique qui vient après, auquel cas la note *si* ne portera pas de septième.

La note *K* de la basse fondamentale quitte son dièze pour faire sentir le nouveau ton qui commence en cet endroit.

On voit à *L*, selon les guidons, ce qu'on a vu à *A*; mais comme le ton est mineur ici, on peut dièzer la sous-dominante, selon la note, pour la rendre note sensible de la dominante tonique qui la suit.

CHAPITRE VI.

Des imitations de chant, auxquelles se joint la dissonnance.

Nous ajouterons ici, à ce qui a déja été spécifié à ce sujet, dans la première partie, chapitre X, que la dissonnance peut succéder dans toutes les imitations de chant; & il suffit qu'elle puisse convenir dans une imitation, pour en conclure qu'elle doit convenir dans toutes les autres.

Quelquefois une septième peut sembler ne pas convenir au ton, & se présenter dans une imitation, sans être préparée : mais si cette préparation n'est pas sous-entendue, on arrivera du moins diatoniquement à cette septième.

On sçait que la septième d'une dominante

tonique n'exige point de préparation, soit après une tonique, soit lorsque cette même dominante existe déja. On sçait de plus qu'une tonique peut devenir dominante, & recevoir en conséquence la septième après avoir passé comme tonique.

Or, dès que, dans une des imitations, l'une de ces marches est reconnue pour bonne, on en doit conclure qu'elle sera également bonne dans les autres.

Dès qu'on approche d'un repos, évitons avec soin d'employer la sous-dominante & la note sensible d'un ton majeur comme dominante. La sus-tonique & la dominante tonique doivent pour lors leur être substituées; sinon on sera forcé de porter ce repos dans le ton mineur relatif, & s'il y a défaut d'imitation dans la basse fondamentale, la basse continue y supplée.

L'imitation peut avoir lieu par-tout dans les tons mineurs, parce que la note sensible y passe comme dominante; &, en ce cas, elle peut être précédée de la sienne, qui sera la sous-dominante.

La sixte ajoutée a souvent lieu dans les imitations, où pour lors la basse fondamentale monte de quinte d'une tonique à une autre, chacune desquelles devient sous-dominante de celle qui la suit, en se ren-

DU COMPOSITEUR. 171
dant commune à son ton & à celui qui vient après.

Dès que les imitations se font à la tierce, à la quarte, ou à la quinte, on peut varier le chant de chaque imitation à son gré ; pourvu que ce chant ainsi varié appartienne au même fonds d'harmonie, puisque cela n'empêche pas de suivre par-tout les mêmes imitations dans la basse fondamentale. Voyez *exemple* 21. *pl.* 24.

Observations sur cet exemple.

La syncope des premières imitations en indique aisément la basse fondamentale. La deuxième valeur de chacune de ces syncopes y fait naturellement la septième, qui est bien sauvée ensuite, & chaque repos se termine sur la dominante tonique, censée pour lors tonique. Ce repos, avec les imitations nécessaires dans la basse fondamentale, occasionne des changemens de ton, mais relatifs au principal ; car les dominantes toniques n'y doivent être censées telles que par rapport au ton qui y existe.

Si on vouloit suivre la même imitation aux lettres *A, B, C, D,* en suivant les guidons au-dessous des notes fondamentales, on seroit forcé d'entrer dans le ton de

si bémol, qui non seulement n'est point relatif au principal, mais même les notes du sujet lui donnent l'exclusion. Le ton principal ne peut pas non plus y être traité. Il ne reste donc plus de ressource que dans le ton mineur relatif au majeur du principal, &, en ce cas, la dominante tonique censée tonique avant *A*, reprend sa qualité de dominante sous *B*, & reçoit ensuite la septième à *C*, qui se sauve sur la médiante *D*; après quoi on suit les plus parfaites marches de la basse fondamentale, relativement au ton qui se déclare, & l'on rentre par ce moyen, depuis *E*, dans l'ordre des premières imitations.

Les guidons de la basse fondamentale, depuis le début jusqu'à *A*, indiquent une route possible, qui cependant n'est bonne qu'au cas qu'on ne s'éloigne pas trop du ton qui se déclare ensuite.

On ne peut donc suivre cette route que jusqu'à *A*, comme celle des notes; & si cette route paroît opposée à l'esprit du sujet, ce défaut se rectifie dans la basse continue.

Ce qui suit jusqu'à *G*, a été spécifié dans le chapitre X de la première partie.

Imitation de la cadence rompue à *F*.

Si le chant des imitations, depuis *G*,

n'est pas semblable dans chacune, on peut, en suivant la route des guidons, les rendre toutes pareilles. Cette variété dans le chant n'empêche pas que chaque tonique dans la basse fondamentale, n'y devienne sous-dominante de celle qui la suit ; & que sa sixte ajoutée paroisse, ou non, dans le sujet, elle n'entre pas moins de droit dans son accord.

Après le ton de *mi*, avant *H*, on imagineroit devoir traiter le ton de *la* relatif à celui de *mi*, aussi-bien qu'au principal ; cependant, comme l'on va rentrer dans celui de *mi*, l'écart passager d'une modulation étrangère que l'on introduit ici, y est très-heureux.

On suppose donc que le ton mineur de *la* est majeur, & on prend sa note sensible pour la sus-tonique de son ton mineur relatif ; dès-lors la dominante tonique, censée tonique au repos *H*, prend effectivement la tonique avec la tierce mineure à *I*, & à laquelle on joint d'abord, si l'on veut, la sixte ajoutée ; car on peut ne l'ajouter que sous *K*, puisqu'on en a le temps. De sorte qu'elle se lie par ce moyen au ton mineur de *mi*, dont elle étoit dominante, & au mineur de *fa* dièze sous *L*, dont elle devient sous-dominante, le

quel *fa* dièze devient sus-tonique à *M*, en y changeant même sa quinte, de juste en fausse, pour faire pressentir le ton de *mi* où l'on va rentrer.

Dès que la septième, à la première imitation, se présente au-dessus de la dominante tonique à *N*, la même septième doit être également pratiquée sur des dominantes toniques, autant qu'on le peut, au même endroit de chaque imitation, comme à *P* & à *Q*.

Si de pareilles imitations se trouvoient en plus grand nombre, il ne seroit pas possible de rendre dominantes toniques toutes les dominantes; mais alors il faudroit se prêter au sujet, & au rapport des tons. Et c'est justement là le cas, où il faudroit éviter de rendre dominante la sous-dominante & la note sensible d'un ton majeur, c'est-à-dire, qu'on seroit forcé de descendre de tierce sur l'une des deux.

Si le chant de l'imitation *S*, est différent de celui de l'imitation *R*, on voit par les guidons qu'il est absolument semblable dans le fonds. C'est pourquoi on n'a point d'égard à la synco, e *S*, où l'on conserve la même dominante, pour suivre dans la basse fondamentale la même imitation.

CHAPITRE VII.

Des notes pour le goût du chant. Comment les distinguer de celles qui font de l'harmonie. Règles nécessaires à observer, pour en faire la distinction, soit lorsque le chant marche par des intervalles consonnans, soit lorsqu'il marche par degrés diatoniques.

Plus le mouvement d'une mesure est lent, plus on en parseme l'harmonie des notes du goût. Ainsi, au lieu d'une seule note pour chacun de ses temps, on y en insére quelquefois jusqu'à huit, qui ne comprennent que la valeur de cette seule note, & à laquelle seule doit se rapporter la basse fondamentale, en y comptant les autres pour rien.

On n'a point encore prescrit de règle qui fasse distinguer, avec certitude, les notes de goût, de celles d'harmonie; & si l'oreille & l'expérience en ont suggéré quelques-unes, elles ne peuvent s'appliquer à tous les cas possibles.

La connoissance nécessaire à cette dis-

tinction, appartient uniquement à la basse fondamentale; elle en est le seul guide assuré. La marche déterminée fait distinguer parmi plusieurs notes du sujet, celles de goût & celles d'harmonie.

Article I.

Première règle pour distinguer les notes pour le goût du chant, des notes d'harmonie, lorsque le chant marche par des intervalles consonnans.

Tant que le sujet marchera par des intervalles consonnans, lesquels appartiendront à l'accord d'une seule note fondamentale, on devra la conserver; pourvu qu'on y suive d'ailleurs sa marche déterminée, sans s'y laisser surprendre par des notes communes aux accords de différentes notes fondamentales.

La basse fondamentale ne doit changer tout au plus que d'un temps de la mesure à l'autre; à moins que le mouvement ne soit d'une lenteur excessive.

Ainsi, toutes les notes du sujet, contenues dans chaque temps, ne seront regardées que comme une seule, puisqu'elles appartiendront sans doute à la même note fondamentale.

Si

Si on étoit forcé de remplir un seul tems, par deux notes fondamentales différentes, ce ne pourroit être que dans le cas où les dernières notes de ce tems n'appartiendroient plus à l'accord de la première note fondamentale; ou bien, lorsqu'elles feroient communes aux accords de deux différentes notes fondamentales nécessaires: & c'est pour lors la marche fondamentale déterminée qui décide.

Si la septième d'une dominante se rencontre parmi les intervalles consonnans, on y arrivera généralement par un intervalle de tierce ou de quinte; & quand même on y arriveroit par un intervalle de septième, ou de seconde, il suffit de la reconnoître dépendante de l'harmonie de cette dominante, pour qu'on l'y reçoive.

Il en sera de même de la sixte ajoutée d'une sous-dominante, à laquelle le sujet peut monter diatoniquement dans l'espace d'un seul tems; mais on verra bientôt si la marche fondamentale prescrite, permet d'employer la sous-dominante sous cette sixte ajoutée, ou si elle l'est déja; si il permet de la conserver, surtout, si cette sixte ajoutée ne paroît que vers la fin du tems.

Pour s'assurer si cette septième & cette sixte ajoutée, conviennent aux notes fon-

M

damentales; à qui elles appartiennent ordinairement, il faut examiner si elles se trouvent sauvées dans le sujet, soit immédiatement, soit après plusieurs notes du même accord.

Quand même ces dissonnances ne paroîtroient pas exactement sauvées, il ne faudroit pas pour cela se désister de la note fondamentale employée; & si la marche fondamentale prescrite peut s'observer d'ailleurs, sans doute que ce qui doit sauver ces dissonnances, s'y trouvera sous-entendu; à moins que la septième ne montât d'abord diatoniquement sur un nouveau tems, & que la sixte ajoutée ne descendît de même, & où l'on ne pourroit pas conserver la même note fondamentale : hors cela, elles peuvent toujours être bonnes.

Si chaque intervalle est diatonique d'un tems à l'autre, la basse fondamentale y change généralement, à moins que ce ne soit la septième d'une dominante, où la sixte ajoutée d'une sous-dominante déjà employée, & dont l'accord subsistera dans les notes du sujet qui occupent le nouveau tems. Voyez *exemple 22. pl. 24.*

Observations sur cet exemple.

La note fondamentale de la deuxième mesure, étant reconnue pour dominante tonique, & celle de la troisième pour tonique ; on ne doit pas être surpris de voir la septième de l'une à *A*, & la sixte majeure de l'autre à *B*, puisque la septième entre de droit dans l'accord de la dominante tonique, & que la tonique pouvant être répétée sous-dominante de sa dominante tonique, elle peut recevoir en passant, la sixte ajoutée, dès qu'elle est bien sauvée ensuite.

Si les notes *C*, *E*, *F*, peuvent appartenir à la premiere note fondamentale déjà employée dans la même mesure, la note *D* lui donne l'exclusion ; ce qui doit engager à chercher une nouvelle note fondamentale, avec laquelle les quatre notes du sujet en question, puissent s'accorder. Et on voit que la dominante tonique du ton qui se déclare par sa médiante à *G*, est la seule qui puisse y convenir, quand même ces quatre notes seroient communes aux deux notes fondamentales de la même mesure. Ainsi, le sujet & la marche fondamentale déterminée, concourent éga-

ment à préférer une certaine note fondamentale.

Il suffit de voir la premiere note de chaque tems de la mesure *H*, appartenir à l'accord d'une dominante qui conduit à la dominante tonique nécessaire sous la note sensible *I*, pour la conserver dans toute la mesure, & on n'a point d'égard aux intervalles diatoniques du sujet qui se trouvent à chaque demi-tems, & qui pourroient engager à donner une nouvelle note fondamentale à chacun de ces demi-tems, selon les guidons; à moins que la fantaisie, le goût du chant de la basse continue, n'engage à faire le contraire. Cependant, moins l'harmonie sera précipitée, & plus elle sera agréable.

La quatrième note du premier tems de la mesure *K*, est si brève, qu'on peut la compter pour rien; mais comme la basse fondamentale peut s'y prêter, en montant de seconde sur la sus-tonique, il est libre de le faire selon le guidon.

La basse fondamentale change aux syncopes *L*, *M*, & par ce moyen, sa marche est conforme aux regles prescrites.

ARTICLE II.

Deuxième règle, pour diftinguer les notes pour le goût du chant, des notes d'harmonie, lorfque le chant marche par dégré diatonique.

Puifque les accords fondamentaux font divifés par tierces, dans l'étendue d'une octave, à l'exception de l'intervalle de quarte, qui fe trouve entre la quinte & l'octave de la tonique; & puifque l'harmonie ne doit changer tout auplus, que d'un demi-tems à un autre, on en doit conclure que, de deux notes qui fe fuccéderont diatoniquement dans l'efpace d'un demi-tems, l'une des deux eft d'harmonie, & l'autre de goût.

Si dans un feul tems, il y a plufieurs notes diatoniques de fuite, celles d'harmonie, qui doivent être à la tierce les unes des autres, s'y rencontreront de deux en deux.

Si entre l'octave & la quinte de la tonique, il fe trouve deux notes de goût, leur valeur qui fera double en viteffe de celle des autres, les fera aifément reconnoître.

Sinon, le passage des notes de goût, sera si rapide dans un seul tems, parce qu'il s'y en trouvera pour lors six, ou huit, que leur égalité ne pourra empêcher de les reconnoître toutes pour telles, sans qu'il faille se mettre en peine de distinguer celles d'harmonie.

Sans le secours de la basse fondamentale, il est presqu'impossible de ne pas se méprendre quelquefois, dans le choix nécessaire, entre deux notes diatoniques comprises dans un seul tems. La première des deux, est ordinairement celle d'harmonie; mais cela n'est pas si général, qu'on ne puisse quelquefois s'y tromper, puisque c'est souvent la deuxième.

Sçachant la route des dominantes, & celle de la sous-dominante, dès qu'on tient l'une ou l'autre de ces deux notes dans la basse fondamentale, on sçait ce qui doit les suivre; & quelle que soit pour lors la première des deux notes diatoniques, elle doit se soumettre à la note fondamentale qui doit suivre cette dominante, ou cette sous-dominante. Si elle est de goût, la deuxième sera d'harmonie & cela suffit.

L'incertitude sera plus grande après une tonique, parce que ses routes sont très variées ; mais en s'attachant d'abord

au ton, au moindre repos, aux différens signes du sujet, on verra que pour arriver à telle note fondamentale, il faut passer à telle autre après la tonique. Ainsi, pourvû que l'une des deux premieres notes diatoniques, entre dans l'accord de cette note fondamentale qui doit suivre la tonique, cela suffit encore.

Dès que la marche fondamentale est légitime, il ne faut jamais avoir égard à des brêves, quand même elles en pourroient fournir une également bonne, à moins que ces brêves n'annoncent un repos, ou que le goût de variété, du dessein, n'engage de les recevoir pour notes d'harmonie.

Une tonique qui passe à sa dominante, peut être réputée sa sous-dominante, & recevoir dans son harmonie, sa quinte & sa sixte mineure dans l'ordre diatonique ; mais ni l'une ni l'autre ne paroîtront point qu'elles ne soient suivies ensuite, soit effectivement, soit en sous-entendant, ce qui doit les sauver dans la note fondamentale qui suivra celle qui les aura portées. Voyez *exemple* 23. *pl.* 25.

Observations sur cet exemple.

Des quatre croches *A*, la troisième

n'est point d'harmonie.

La basse fondamentale seroit trop précipitée à *B*, si l'on donnoit à chacune de ces deux notes diatoniques, sa basse fondamentale particuliere.

A l'exception de la première & seconde note du premier tems de la mesure *C*, & de la première & troisième du second tems, toutes les autres sont de goût.

Il est libre de conserver la tonique dans toute la mesure *D*, selon le guidon, puisque la deuxième & la quatrième note du second tems, sont de son harmonie; on peut aussi la faire monter de seconde sur la sus-tonique, selon la note fondamentale, pour plus de variété, puisque la première & la deuxième note du même tems, sont de son harmonie. Même observation à *E*, qu'à *A*.

Quelque basse fondamentale que l'on choisisse à *F*, il n'y aura jamais que la deuxième & la quatrième note qui seront de l'harmonie. Mais il n'y a point à balancer; ce choix doit tomber sur la dominante tonique, qui doit être préférée ici, à cause du repos sensible qui se fait sentir à *G*, & qui ne peut être annoncé que par cette dominante.

La note fondamentale sous la syncope

H, y vaut mieux que celle qui y eſt indiquée par le guidon, pour l'aſſujettir à la deuxième imitation, où les guidons ne pourroient avoir lieu, parce qu'il faudroit rendre dominante tonique, la note fondamentale ſous *K*, dont le ſujet forme la tierce mineure. Cependant, il dépend de la fantaiſie de ſous-entendre la tierce majeure à la deuxième valeur de la ſyncope de la meſure *K*; mais l'harmonie y ſera bien précipitée.

La premiere croche à *I*, n'eſt pas de l'harmonie de la dominante tonique, mais la deuxième en eſt, & cela ſuffit pour que cette dominante doive reſter juſqu'à la tonique qui vient enſuite, laquelle n'auroit pû être employée auparavant, ſans ſyncoper.

On voit la même choſe à *L*.

Si l'on employe la ſus-dominante au premier tems de la meſure *M*, la première valeur de la ſyncope ſera comptée pour rien; mais du moins l'harmonie y ſera plus variée de cette façon, que ſi l'on y employoit la ſus-tonique marquée d'un guidon.

On pourroit faire appartenir les quatre croches du dernier tems de la meſure *N*, à la dominante tonique; mais on eſt obli-

gé d'y revenir à *P* ; desorte qu'il y auroit trois marches pareilles à chaque tems fort; monotonie qu'il faut éviter quand on le peut.

La marche fondamentale prescrite, oblige à donner à la brêve avant *P*, sa basse particuliere.

Les mesures *Q*, *S*, sont remplies moitié d'intervalles consonnans, moitié de diatoniques ; la basse fondamentale n'y change point, dès qu'une des deux notes diatoniques est de son harmonie. Elle y monte successivement de quinte, & se regle par-là, aux imitations du sujet.

Aux mesures *R*, *T*, les croches passent diatoniquement à la sixte ajoutée de chaque tonique, qui deviennent sous-dominantes dans leur deuxième valeur.

Pour varier pour un moment l'harmonie, on préfére la note au guidon, sous le tems *V*, pour passer dans le ton de *si*, en faisant servir l'*ut* dièze du sujet, de sixte ajoutée. Ce ton de *si* doit être majeur, conséquemment à celui de *mi* qui suit, & dont cette note *si* devient sa dominante tonique dans sa deuxième valeur. En suivant la note, il y aura deux notes dans le sujet, qui seront de son harmonie ; & en suivant le guidon il y en aura trois,

DU COMPOSITEUR. 187

Malgré tous les changemens visibles & sensibles aux mesures X & Z, il suffit d'avoir employé la dominante tonique à X, & de voir à $\&$, la médiante qui exige la tonique, dont cette dominante doit être suivie, pour qu'on puisse n'avoir aucun égard, à toutes ces brèves qui y conduisent, & dont les changemens du ton qu'elles occasionnent, sont si subits, que la même note sensible qui étoit à X, revient encore à Z. Pour donner à toutes ces brèves leur basse fondamentale, de deux en deux, puisqu'elles marchent par tierces, il faudroit suivre les guidons; mais plus il y a de notes dans le sujet, plus le fond d'harmonie doit être simple.

Même observation à la deuxième imitation, chifre 2.

La premiere valeur de la syncope (aa) est comptée pour rien.

En suivant les guidons chaque demi-tems porte harmonie aux mesures (bb) (cc) (dd). Si l'on peut continuer le ton mineur de *la* dans la mesure (cc), il vaut encore mieux y prendre le majeur d'*ut* son relatif, tant pour s'y conformer aux imitations de chant du sujet, que pour éviter la monotonie de plusieurs repos sur la même tonique.

CHAPITRE VIII.

Règles à observer, dans le cas où le sujet semble représenter deux parties différentes.

LE sujet représente généralement deux parties différentes, lorsqu'il marche par quintes, fausses quintes, sixtes & septièmes dont une des deux suffit pour guider le Compositeur.

Tout se trouvera soumis aux règles données, si faisant abstraction des notes inférieures, on porte toute son attention du côté des supérieures, en s'imaginant qu'elles sont seules, & qu'elles continuent toujours pendant les inférieures.

Mais après avoir porté toute son attention du côté des notes supérieures, on s'attachera aussi aux inférieures, comme si elles étoient seules à leur tour, & qu'elles continuassent toujours pendant les supérieures, parce que cela sert pour lors, à determiner le ton, & l'arbitraire, qui sans cette marche opposée en apparence, pourroit regner dans la basse fondamentale.

Si une de ces notes supérieures, ou in-

férieures, fait consonnance, on doit moins s'obstiner à la conserver jusqu'à sa voisine du même côté, que si elle faisoit dissonnance; parce que les successions de la consonnance étant arbitraires, il se pourroit, qu'en la supposant continuer, elle s'opposât à la marche légitime de la basse fondamentale; mais avant que d'en venir à cette extrémité, il faut bien examiner, si il n'y auroit aucun moyen d'y assujettir la basse fondamentale.

Toutes ces notes supérieures & inférieures, en les supposant continuer jusques à leur voisines du même côté, marchent presque toujours diatoniquement. S'il y a des dissonnances, on les voit préparées & sauvées au moyen de cette supposition.

Avec ces dissonnances, quand ce ne seroit que la sixte ajoutée, il y a toujours imitation de chant, dont on sçait que la basse fondamentale est facile à trouver. Elle y marche généralement par quintes, soit en montant, soit en descendant.

Parmi ces notes jugées diatoniques, en conséquence de la supposition indiquée, il peut s'en trouver pour le goût du chant qui les sépareront; mais elles n'y paroîtront jamais que comme des brèves entre

les tems de la mesure, aulieu que celles d'harmonie, se trouveront dans les tems principaux. Voyez *exemple 24. pl. 27.*

Observations sur cet exemple.

La note supérieure *A*, est censée continuer jusqu'à *C*, pendant la marche des notes inférieures; donc elle syncope, & par conséquent elle doit faire septième au-dessus de la note *B*, laquelle se sauve après la note *C*.

La note inférieure *B*, est censée continuer jusqu'à *D*.

La note supérieure après *C*, où s'est sauvée la premiere septième, est censée continuer; donc elle syncope, & par conséquent elle doit faire septième à *D*, bien sauvée ensuite au commencement de la mesure suivante.

La note fondamentale *E*, évite la syncope, en portant d'abord la tierce mineure, & ensuite la majeure.

La note supérieure *F*, est censée continuer jusqu'à *H*, de même que la note inférieure *G*, jusqu'à *I*; les observations précédentes y sont les mêmes.

Il se forme des imitations de chant depuis *F*, jusqu'à la fin des dominantes de

la basse fondamentale, & où elle descend par conséquent toujours de quinte.

Si l'on s'obstinoit à vouloir conserver la note *K*, qui fait consonnance, jusqu'à la note *L*, on seroit forcé d'interrompre la marche des dominantes qui conduit à la tonique du ton déjà déclaré.

On peut se dispenser de donner une basse fondamentale à la brêve *M*, en conservant la tonique dans toute la mesure.

Comme la syncope *N*, se trouve au milieu de la mesure, on peut se dispenser d'y changer l'harmonie, selon la nouvelle tonique marquée d'un guidon pour la deuxième valeur de cette syncope.

Par la même raison, il vaut mieux conserver la dominante tonique sous les syncopes de la mesure *Q*, que d'y suivre les guidons. Quoique la note *N*, soit consonnance, elle est censée continuer jusqu'à *P*, où elle se répéte, sans qu'on puisse y en sous-entendre d'autre; par conséquent elle syncope & doit faire septième. Le ton qui se déclare ensuite, oblige à l'imitation d'une cadence rompue dans la basse fondamentale.

Les notes de goût depuis *R*, jusqu'à *S*, sont assez variées, quoique le fond y soit le même. Si les intervalles y sont conson-

nans, ils appartiennent aux mêmes accords ; si ils sont diatoniques, ils sont de goût.

Le dièze *S.* est de goût ; sa briéveté doit le faire compter pour rien, & ne doit point déranger la marche des dominantes, pour passer dans le ton qu'il indique.

Il est libre de conserver la même tonique sous le tems *T.* ou la faire monter de seconde sous la deuxième valeur de ce tems, selon le guidon.

Fin de la seconde Partie.

LE GUIDE
DU
COMPOSITEUR,

CONTENANT DES REGLES SURES *pour trouver la basse fondamentale du genre chromatique, & du genre enharmonique; avec deux chapitres particuliers, où l'on enseigne l'origine & la pratique de la supposition & de la suspension. On a ajouté la basse continue au-dessus de la fondamentale, dans les exemples de ces deux chapitres, pour former une démonstration complette des règles qu'ils contiennent.*

TROISIEME PARTIE.

CHAPITRE PREMIER.
Du chromatique en général.

DE tous les genres de musique, le chromatique est celui dont la pratique est la plus facile, parce qu'il n'arrive jamais, sans occasionner un changement de ton, & dans ce changement, le dièze & le bé-

mol jouissent des mêmes droits qui leur ont été attribués jusqu'à présent.

Le chromatique consiste dans un demi-ton moindre que le diatonique. On sçait assez que le demi-ton diatonique comme de *mi* à *fa*, ou de *si* à *ut*, s'appelle majeur. Il reste à sçavoir, que le demi-ton chromatique comme d'*ut* à *ut* dièze, ou de *si* à *si* bémol, s'appelle mineur.

Tout genre de musique qui marche par demi-tons, soit en montant, soit en descendant, s'appelle chromatique. Mais il n'y a jamais naturellement deux demi-tons chromatiques de suite ; ils sont toujours entrelacés de chromatiques & de diatoniques.

Le ton change toujours avec le dièze ou le bémol chromatique ; c'est ce qui en rend la pratique aisée.

Les deux dièzes accidentels d'un ton mineur, forment généralement le chromatique, soit en montant, soit en descendant.

Nous allons distribuer en trois articles les différentes pratiques du chromatique, soit en montant, soit en descendant. Et nous donnerons en même tems les règles les plus sures pour en trouver la basse fondamentale, dont la perfection assure celle de toute l'harmonie.

Article I.
Du chromatique en montant.

Ce chromatique se traite généralement par des dissonnances, c'est-à-dire que la basse fondamentale de chaque demi-ton chromatique, est une dominante tonique suivie de sa tonique. Avec cette différence que, le plus bas des deux dièzes accidentels, dont ce chromatique est formé, peut être pris indifféremment pour note sensible, ou pour sus-tonique, & que par conséquent il peut former la tierce majeure, ou la quinte de la basse fondamentale, selon que le rapport des tons successifs l'ordonne. Si on prend ce premier dièze pour note sensible, le ton qu'il indiquera se rapportera au principal, & si on le prend pour sus-tonique, il se rapportera au ton qui suit.

Si ce chromatique n'est pas formé des deux dièzes accidentels d'un ton mineur, on y reconnoît aisément les tons majeurs qui s'y déclarent.

Il y a toujours repos, plus ou moins sensible, sur la note du sujet où monte le demi-ton chromatique. Voyez *exemple 1. pl. 28.*

Observations sur cet exemple.

Si on prenoit la note du début dans le sujet, pour note sensible, on seroit bientôt detrompé par les dièzes qui suivent, qui font assez connoître le ton de *la* pour principal.

Le sujet débute donc contre la règle générale, par une note de l'accord de la dominante tonique. Mais le début d'une piece de musique est arbitraire, sur-tout lorsqu'elle commence par un tems foible & il dépend de la fantaisie du Compositeur, de débuter par la tonique, ou par la dominante tonique, dans un cas pareil. Si la septième de la dominante tonique ne convient point dans un début, il dépend de l'esprit de la chose de l'y admettre.

Si on suit les notes de la basse fondamentale à *A*, la note du sujet qui y répond, sera employée comme note sensible du ton de *re* quinte du principal, & si on suit les guidons au même endroit, cette même note sera employée comme sus-tonique du ton de *si*, quinte de celui qui suit.

Si on prenoit la note *B* du sujet pour note sensible, on s'éloigneroit trop du ton

principal, ou de son ton majeur relatif qui a regné jusques-là. Il convient donc mieux de prendre le ton de *fa* à *B*, non seulement parce que *fa* est quinte d'*ut* qui précéde, mais encore pour préparer les voyes au bémol qui est à *D*. Ainsi les guidons de la basse fondamentale au-dessous des lettres *C. D.* n'y valent rien.

Imitation de cadence rompue aux lettres *E. F.*

Même arbitraire à *G* qu'à *A*.

Partout où il s'agit de chromatique dans cet exemple, on voit qu'il est formé par les deux dièzes accidentels du ton mineur, & si le ton doit être majeur au bécare après la note *D*, on peut l'imaginer mineur jusqu'à la tonique qui suit immédiatement, & à la répétition de cette même tonique, on le rendra majeur.

Les repos sont presqu'également sensibles sur toutes les notes du sujet qui sont précédées d'un demi-ton diatonique.

ARTICLE II.

Du chromatique, en descendant par consonnances.

Le chromatique en descendant se forme

par des notes naturelles qui descendent d'un demi-ton mineur sur leur bémol, ou par des notes dièzées qui descendent de même sur leur bécare.

Le ton change toujours à chaque nouveau signe ; c'est-à-dire à chaque bémol ou à chaque bécare. Chacune de ces notes qui descendent chromatiquement, a généralement une tonique pour basse fondamentale. Et cette tonique peut rester encore sous la note du sujet qui reçoit le bémol ou le bécare, pour devenir sous-dominante. Sa tierce s'y change pour lors de majeure en mineure ; ou bien cette même tonique, au lieu de rester sous le bémol ou le bécare, peut monter de tierce sur une autre tonique, selon le droit qui lui a été accordé dans la premiere partie chap. VIII, laquelle tonique deviendra également sous-dominante, excepté qu'on ne voulut changer le genre du ton de majeur en mineur, ce qui est libre.

Remarquons bien, qu'une tonique ne reçoit jamais la tierce mineure après la majeure, que pour devenir sous-dominante, de même qu'elle ne reçoit jamais la tierce majeure après la mineure, que pour devenir dominante tonique.

Si on étoit forcé de rendre dominante

la basse fondamentale d'une note du sujet qui descendroit chromatiquement, cette basse fondamentale seroit d'abord dominante tonique, & deviendroit ensuite simple dominante, & pour lors sa tierce s'y changeroit de majeure en mineure, conformément aux notes chromatiques du sujet qui donneroit nécessairement ces deux tierces. Or comme le ton change à chaque demi-ton chromatique, la dominante tonique ne pouvant passer à sa tonique au moment que sa tierce majeure descend chromatiquement, elle est forcée de rester comme simple dominante, pour se prêter au nouveau ton qui se déclare. Voyez *exemple 2. pl. 28.*

Observations sur cet exemple.

Le repos sensible qui se fait sentir à *A*, fait adopter d'autant plus volontiers la dominante tonique comme tonique, que la basse fondamentale y monte de quarte. Cette même dominante tonique censée tonique, continue sous *B*, pour y devenir sous-dominante; & sa tierce s'y change de majeure en mineure. Faisons ici une remarque utile, & sur laquelle on pourroit glisser, faute d'être bien au fait de nos principes.

Si l'on se souvient que la sus-tonique & la sous-dominante se représentent par leur harmonie commune, on découvrira, entre *A* & *B*, une imitation de cadence interrompue. En effet, il n'y a qu'à s'imaginer que la dominante tonique, censée tonique sous *A*, descend de tierce sur la sus-tonique représentée par la sous-dominante sous *B*, & l'on verra que c'est la même chose dans le fonds.

En observant les guidons sous *B* & sous *C*, on verra que la dominante tonique, censée tonique sous *A*, peut aussi monter de tierce sur une autre tonique, laquelle deviendra sur le champ dominante.

On voit monter de tierce la tonique *C*, sur la tonique *D*, laquelle devient sur le champ sous-dominante, & peut recevoir en conséquence la sixte ajoutée. L'addition de la sixte sur cette tonique, où une autre tonique monte de tierce, ne rend leurs rapports que plus parfaits. Car c'est comme si l'on ajoutoit simplement la septième à la première tonique, lorsque la deuxième tonique devient sous-dominante. La première à la tierce au-dessous de celle-ci, devient par conséquent sus-tonique; & l'harmonie complette de ces deux notes étant semblable, ce qu'on ajoute à l'une,

ne se lie que mieux à l'autre.

Tous ces rapports doivent être bien présens, pour en savoir faire de justes applications. C'est là-dessus principalement que se fonde la belle variété; & c'est aussi de ces rapports ignorés que naissent toutes les incertitudes où nous jettent les règles en usage.

La tonique sous la lettre E, devient dominante à F, où elle reçoit sa septième. Cette dominante est suivie d'une dominante tonique à G, laquelle ne pouvant passer à sa tonique, est forcée de se répéter à H, en y devenant simple dominante. Le chromatique G, H, du sujet, occasionnant un changement de ton forcé, oblige en même temps la dominante tonique sous G, de s'y prêter, en devenant simple dominante sous H. Cette différence ne consiste que dans le changement de la tierce majeure G, en la mineure H.

Même observation à I, K, qu'à C, D.

Si l'on suivoit les guidons sous K & L, on s'éloigneroit trop des tons qu'exige ensuite le chromatique M, N, P, au lieu que les guidons sous M & N, peuvent être suivis; parce que le ton de *sol* s'y lie mieux avec le ton de *re*, qui le précéde & le suit,

Lorſque la baſſe fondamentale monte de tierce dans le chromatique en deſcendant, cette tierce y eſt toujours mineure; & quoique la première tonique d'où l'on monte à une autre de tierce, y porte la tierce majeure, le paſſage n'en eſt pas moins poſſible.

Article III.

Du chromatique, en deſcendant par des diſſonnances.

Tout l'art du compoſiteur, en voulant pratiquer le chromatique par des diſſonnances, ne conſiſte qu'à rendre dominantes toniques toutes les notes ſucceſſives de la baſſe fondamentale, en formant une ſeptième de toutes les notes chromatiques du ſujet.

Pour lors la tonique qui doit ſuivre ſa dominante tonique, eſt rendue ſur le champ dominante tonique auſſi. Ce qui peut s'exécuter autant de temps que dure le chromatique; & la note ſenſible qui fait la tierce majeure d'une dominante tonique, deſcend pour lors ſur la ſeptième de ſa tonique, & la force par cette marche à devenir dominante tonique.

Quoique le ton ne change qu'à chaque

demi-ton chromatique, on peut le faire changer à tous les demi-tons, par une marche continuelle de dominantes, jusqu'au dernier demi-ton diatonique, où pour lors la tonique du ton qui s'y déclare, doit paroître.

Pendant que le sujet forme des demi-tons diatoniques, il s'en forme de chromatiques dans la succession des autres parties dépendantes de l'harmonie des dominantes toniques, moitié dans une partie, moitié dans une autre alternativement.

Le chromatique en descendant, peut donc se pratiquer, comme on le voit, par des consonnances ou par des dissonnances ; ce qui est très-souvent arbitraire. Cependant il y a des cas où l'un doit être préféré à l'autre, pour se soumettre au ton déclaré par le dernier demi-ton diatonique. Et si le ton peut encore paroître arbitraire à ce dernier demi-ton, c'est pour lors sur son rapport avec celui qui le suit ; sur la liaison & sur la marche fondamentale qui en résultera, qu'on doit se déterminer.

Ici, comme ailleurs, la note sensible d'un ton mineur comme fondamentale, peut tenir lieu de la dominante tonique, en la considérant pour lors comme étant la dominante qui doit naturellement suivre celle

qui la précéde. Cette note sensible rendue dominante, ne différe que par le dièze qu'on lui associe, de celle qui auroit dû suivre naturellement cette autre dominante qui la précéde.

Si la note *sol*, par exemple, doit suivre la note *re*, joignons un dièze à *sol*, ce sera la note sensible en question; & si la tonique doit la suivre, on peut rendre encore celle-ci dominante tonique dans le cas dont il s'agit.

Il y a souvent de l'arbitraire entre le ton majeur & son mineur relatif dans le cas présent, où pour lors il ne s'agit que de joindre ou de ne pas joindre ce dièze à la note fondamentale en question, après laquelle cet arbitraire se présente. Car, si après la note *re*, on prend la note *sol*, comme dominante tonique, on entrera dans le ton majeur d'*ut*; au lieu que si on joint un dièze à ce *sol*, on entrera dans le ton mineur de *la*, son relatif. Or, la préférence que mérite l'un de ces deux tons, dépend du rapport de celui qui suit; & c'est à quoi il faut bien faire attention. Voyez *exemple* 3, *pl*. 29.

Observations sur cet exemple.

Les notes placées entre les demi-tons chromatiques du sujet, étant comprises dans l'accord des notes fondamentales déja employées sous les demi-tons diatoniques, ne changent rien au fonds, puisque la basse fondamentale marchera toujours de même, qu'elles y soient ou non.

La route des dominantes toniques A, B, C, est indispensable, pour lier les tons successifs à celui qui y régne principalement. Au lieu qu'à D, E, le choix y est arbitraire, pouvant passer indifféremment, ou dans le ton mineur de *la*, indiqué par les guidons, ou dans le ton majeur d'*ut* son relatif, selon les notes de la basse fondamentale; parce que l'un & l'autre se lie également au ton qui suit.

Remarquons bien que cet arbitraire qui peut régner dans le chromatique, soit en montant, soit en descendant, n'existe jamais qu'entre le ton majeur & son mineur relatif à la tierce.

La note fondamentale sous F, étant dominante tonique, celle sous G peut être rendue tonique, puisqu'il n'y a point de chromatique, entre les notes du sujet, qui

répondent à ces deux notes fondamentales. Cependant, en rendant dominante tonique la note fondamentale sous G, comme cela se peut, on pratiquera une imitation de cadence rompue de G à H; si l'on se souvient que la note sensible représente la dominante tonique; & le chromatique indiqué par les deux dominantes toniques F, G, peut exister dans une autre partie qui préviendra, par ce moyen, celui qui règne dans le sujet, de G à H.

Si le dièze de la note fondamentale H, annonce le ton mineur de *re*, retranchons ce dièze, nous aurons le ton majeur de *fa*, son relatif, l'un & l'autre indiqué par la note du sujet qui y répond. Cependant, voyant le ton de *sol* se déclarer à K, le ton de *re* doit être préféré, parce qu'il a plus de rapport avec celui qui le suit.

Le ton de *re* se termine par la tierce majeure à K, contre l'ordre du bémol H, du sujet, & contre son rapport avec le principal. Aussi n'avons-nous regardé le dièze K, que comme annonçant le ton de *sol*. Mais, en y faisant bien attention, on verra qu'il n'est là que comme le plus bas des deux dièzes accidentels du ton mineur de *la*, & qu'il prépare l'oreille à ce ton, par une imitation de chant qui va conduire à

l'autre dièze, à *M*. D'ailleurs, la marche fondamentale ne peut conduire qu'au ton de *re*, d'*H* à *K*; ainsi tout concourt à le préférer.

On voit à l'imitation 2 d'*L* à *M*, la même chose qu'on a vu d'*F* à *H*. Les observations y sont conformes.

On peut suivre la route des dominantes toniques, à *N*, *P*, *Q*, parce que les demi-tons du sujet sont chromatiques. Mais à *R*, *S*, où ils sont diatoniques, si on y suivoit la même route, on ne le pourroit sans une extrême *disparate*, sans trop de disproportion entre les tons successifs. Car, outre qu'on seroit forcé de partager la note *R* du sujet en deux valeurs, la première des deux dominantes, sous cette note partagée en deux valeurs, auroit *si* bémol pour septième, & la deuxième dominante auroit *la* dièze pour tierce majeure; ce qui est absolument exclu de toute succession diatonique & chromatique. Le quart de ton, entre *si* bémol & *la* dièze, appartient au genre enharmonique, qui tire sa source d'une autre cause, & nullement au genre diatonique, ni au genre chromatique. Voyez le chapitre suivant.

Mais, puisque les demi-tons *Q*, *R*, *S*, ne sont pas chromatiques, suivons la route

des consonnances indiquée par les guidons, depuis *N*, où la note fondamentale sera tonique, en recevant la tierce mineure après la majeure *M*; & tout sera dans l'ordre.

CHAPITRE II.

Du genre enharmonique.

LE genre enharmonique consiste dans un quart de ton, exclu des instrumens à touches; ce qui n'empêche pas que l'effet ne puisse en être rendu sensible à la faveur du tempérament.

L'origine de ce genre de musique, se tire de la succession de deux modes non relatifs, par le moyen d'une harmonie commune à tous les deux.

Supposons le ton mineur de *la*; prenons sa note sensible comme fondamentale, pour y pratiquer un accord de septième diminuée; représentons-nous les quatre notes à la tierce mineure l'une de l'autre, qui composent cet accord. Ces quatre notes peuvent devenir fondamentales, chacune à leur tour, en y changeant cependant le nom de quelques-unes. Par exemple, au lieu

lieu de *sol dièze, si, re, fa,* on peut prendre *si* pour note fondamentale, & dire, *si, re, fa, la bémol* au lieu de *sol dièze;* car *la bémol* & *sol dièze* ne font qu'un même son dans le tempérament, quoique dans la pratique de la chose, il y ait un quart de ton de différence. Or le premier de ces deux accords appartient au ton mineur de *la*, & le second au ton mineur d'*ut*, entre lesquels il n'y a aucun rapport. Mais ce défaut se trouve réparé par un grand nombre de notes communes à tous les deux. Au reste, ce qui se fait entre ces deux sons, peut se faire également entre tous les quatre; cela même procure le moyen de passer dans douze tons différens, comme il est aisé de s'en convaincre soi-même, en se formant des exemples sur cet article.

Article I.

Moyens pour pratiquer l'enharmonique.

Premier Moyen.

En rendant septième diminuée la note sensible du ton mineur qui existe, la tierce de cette note sensible devient elle-même note sensible; &, par ce moyen, on passe

d'un ton mineur à un autre, à la tierce mineure au-dessus de celui qu'indiquoit la première note sensible.

SECOND MOYEN.

En rendant note sensible, la septième diminuée de la note sensible du ton mineur qui existe, on passera dans un nouveau ton mineur, à la tierce mineure au-dessous de celui qui existoit déjà. Ce passage est bien plus dur que l'autre, mais cependant tolérable.

Ainsi, la pratique de l'enharmonique la plus supportable consiste dans le passage de deux tons, à la tierce mineure l'un de l'autre.

La note sensible, soit celle qui existe déjà dans le premier ton mineur, soit celle qu'on lui substitue, est toujours fondamentale, & représente par conséquent la dominante tonique, laquelle peut être substituée à la nouvelle note sensible que l'on aura imaginée; ce qui ajoute même beaucoup de douceur à ce passage.

Donnons plus de jour & d'étendue à ces deux règles.

Par exemple, après la tonique d'un ton mineur déclaré, si on passe à la note sensi-

ble de sa dominante, on prend la tierce de cette note sensible pour basse fondamentale; & dès-lors il existera un nouveau ton mineur à la tierce au-dessus de celui qu'indiquoit la première note sensible.

Si l'on passe au contraire à la note sensible de la sous-dominante de ce même ton mineur, on prendra la septième diminuée de cette note sensible, laquelle deviendra elle-même note sensible; & dès-lors il existera un nouveau ton mineur à la tierce au-dessous de celui qu'indiquoit la première note sensible.

Cependant, il est nécessaire de réparer promptement ces écarts, & revenir du côté du ton principal, dont l'idée doit être entretenue par les rapports les plus intimes, du commencement jusqu'à la fin.

Il faut de plus assigner leur place aux notes, & leur donner les signes convenables au ton indiqué par la nouvelle note sensible.

Si par exemple, de la tonique du ton mineur de *la*. on passe à la note sensible de sa dominante, & qu'on lui substitue sa tierce pour nouvelle note sensible, la premiere note sensible deviendra *mi bemol* au lieu de *re dièze* qu'il étoit auparavant, &c.

En voulant pratiquer l'enharmonique

O ij

proposé, il est très important d'observer les deux règles suivantes.

PREMIÈRE REGLE.

Si c'est le ton de *la* par exemple, qui précéde la note sensible de sa dominante, il doit être précédé lui-même par celui de *re*, qui est sa sous-dominante.

SECONDE REGLE.

Si ce même ton de *la* précéde la note sensible de sa sous-dominante, il faut le faire précéder lui-même par celui de *mi*, qui est sa dominante.

Il faut observer de plus, que les phrases de ces différens tons enharmoniques, doivent être très courtes, afin que leur brièveté, fasse rester encore quelqu'impression du ton qui a précédé celui de la tonique, après lequel on passe à l'une des deux notes sensibles proposées. Voyez *exemple 4. pl 29.*

Observations sur cet exemple.

En pratiquant l'enharmonique à *B*, *C*, & à *G*, *H*, on prend la précaution de faire

précéder le ton qui y conduit, par un autre ton conforme aux règles données, & relatif à cet enharmonique.

En effet le guidon sous *C*, tenant lieu de la note sensible de la tonique marquée d'un autre guidon sous *D*, on lui substitue sa tierce par une nouvelle note sensible sous *C*, laquelle indiquant le ton de *sol mineur*, on a eu soin d'insérer à *A*, immédiatement avant le ton qui conduit à l'enharmonique sous *C*, un autre ton qui lui est relatif, celui de *ré*, dominante de *sol*, & sous-dominante de *la* qui précéde celui de *sol*.

Dès que l'occasion se présente de rentrer dans le ton principal, on en profite ; comme on le voit à *E*, en rendant le ton de *sol* majeur, de mineur qu'il étoit auparavant ; & de-là on passe à son ton mineur relatif, note dominante du principal.

Il est libre de prendre le ton de *mi* sous *F*, en rendant tonique la note fondamentale, avec la tierce mineure, & en suivant le guidon après *F*; mais cependant il vaut mieux profiter des imitations de chant 1, 2, & y traiter des tons passagers, dont les rapports avec l'enharmonique qui vient ensuite, le rendent plus supportable.

Etant rentré dans le ton principal à G, on passe de sa tonique à la note sensible de sa sous-dominante marquée d'un guidon sous H, à laquelle on substitue sur le champ, sa septième diminuée, en lui assignant la place de *la dièze*, au lieu de *si bémol* qu'elle avoit comme septième diminuée, & par ce moyen on entre dans le ton mineur de *si*, à la tierce mineure au-dessous de celui qu'indiquoit la premiere note sensible. De même que le ton de *sol* mineur indiqué par la note sensible sous C, se trouve à la tierce mineure au-dessus de celui qu'indiquoit le guidon sous C.

Pour rendre le ton de *si* plus supportable, on a fait précéder celui de *la*, qui précéde celui de *si* immédiatement, par celui de sa dominante, laquelle est sous-dominante de *si*.

Quoique les deux passages d'enharmonique inférés dans cet exemple, se trouvent tous les deux précédés de la tonique du ton principal, cela n'en exclut pas toute autre tonique d'un ton mineur, pourvu qu'on y observe les mêmes regles. C'est en dire assez, que d'indiquer les routes,

ARTICLE II.

Du diatonique enharmonique dans une seule partie en descendant.

Lorsqu'on voit un chant composé d'un ou de plusieurs demi-tons diatoniques de suite en descendant, ce chant s'appelle, diatonique enharmonique, tel que seroit celui-ci; *fa, mi, re dièze,* ou bien, *si bémol, la, sol dièze.*

Si ce chant n'est pas plus long, il n'exige rien d'extraordinaire dans la basse fondamentale, pourvu que les notes *fa, mi,* par exemple, appartiennent au ton mineur de *la,* & *re dièze,* au ton mineur de *mi.* Car *fa* naturel n'entre point dans le ton de *mi,* il y faut un dièze. Mais si les notes *fa, mi,* appartiennent au ton mineur de *la,* la chose est aisée comme on l'a déjà dit.

Quelquefois cependant, on peut rencontrer ces trois notes de suite, dans une phrase du ton mineur de *mi,* sans pouvoir se distraire de ce ton, & pour lors le *fa* sans dièze, n'en est pas moins sus-tonique de ce ton mineur de *mi,* comme si elle avoit le dièze nécessaire à ce ton. Mais

une pareille note ne peut être destituée de son dièze nécessaire que par fantaisie, ou dans le dessein d'y pratiquer le diatonique enharmonique. Voyez *exemple 5. pl. 30.*

Observations sur cet exemple.

Les notes *A*, *B*, de l'imitation 1. pouvant encore appartenir au ton mineur de *la*, n'exige rien d'extraordinaire dans la basse fondamentale. Mais si un pareil trait de chant appartenoit absolument au ton mineur de *mi*, le *fa* même sans dièze du sujet seroit fondamental.

Les imitations de chant 1, 2, 3, 4, ne sont point semblables en tout. Il n'y a que la seconde & la troisième de pareilles. L'imitation 1. est composée de demi-tons diatoniques, & l'imitation 4, quoique pareille en partie, est différemment suivie à son repos 1. Par conséquent on ne peut assujettir la basse fondamentale à ces imitations, qu'à la deuxième & à la troisième. Et ce sera en conséquence de cette imitation, qu'elle pourra passer dans le ton d'*ut*, selon les guidons sous les notes du sujet *D*, *E*, *F*, dont la marche sera pareille à celle de la deuxième imitation.

Après la tonique *ut* sous la note *F* du sujet, on pourroit imaginer la note *G* comme sous-dominante du ton de *fa*, à l'occasion de son bémol, & dans le dessein même d'y conformer la basse fondamentale aux imitations 2 & 3; mais outre qu'on ne pourroit arriver par une marche permise à la dominante tonique sous *I*, après la tonique *fa* sous *H*, c'est que le ton de *re* convient mieux avant le ton de *la* que celui de *fa*; au moyen de quoi la basse fondamentale marche toujours par quinte selon les guidons, depuis *D* jusqu'à la tonique *re* sous *H*, laquelle monte de seconde sur la dominante tonique de *la* à *I*.

D'un autre côté, si nous suivons les notes fondamentales depuis *C*, jusqu'à *I*, nous remarquerons que la tonique *re* sous *C*, devient sur le champ sous-dominante de *la*. Puis étant arrivé de nouveau à cette même tonique *la* sous *F*, il ne nous sera plus possible d'abandonner son ton en conséquence de la note sensible *I* qui étant trop prochaine, ne nous permet pas de nous en distraire. Et si le bémol *G* est absolument étranger au ton de *la*, voyant néanmoins qu'il conduit à cette note sensible par des demi-tons diatoniques, nous

devons le regarder comme sus-tonique de ce ton de *la*, de même que si elle n'eut point de bémol, lequel ne lui est associé que pour y pratiquer le diatonique enharmonique.

ARTICLE III.

Du véritable diatonique enharmonique, tant en montant qu'en descendant.

Le véritable diatonique enharmonique est, celui où toutes les parties marchent par semi-tons diatoniques, excepté la basse fondamentale.

Dans ce genre de musique en montant, la basse fondamentale descend alternativement de tierce majeure, & de quinte, sur des toniques successives.

Les notes où la basse fondamentale descend de tierce majeure, y portent partout la tierce mineure, & celles où elle descend de quinte, y portent par tout la tierce mineure, comme on peut le voir à l'*exemple 6. pl. 31.* où le *fa dièze A*, tient lieu de *sol bémol* dans la basse fondamentale, & où par conséquent, le *la dièze, l'ut dièze*, & le *fa dièze* du sujet, tiennent lieu des notes qui les précédent immédiatement.

Dans le diatonique enharmonique en descendant, la basse fondamentale monte de quinte & de tierce majeure alternativement.

Les notes où la basse fondamentale monte de quinte, y portent partout la tierce majeure, & celles où elle monte de tierce, y portent par tout la tierce mineure, comme on peut le voir à l'*exemple 7. pl. 31.* à qui cet article même sert d'observation.

Article IV.

Du chromatique enharmonique.

Un chant composé de demi tons chromatiques dans toutes les parties, est celui dont il s'agit ici.

Dans ce genre de musique en montant, la basse fondamentale marche alternativement de tierce mineure en descendant, & de tierce majeure en montant. La premiere tonique y porte la tierce mineure & puis la majeure. Si le chromatique continue de monter, cette tonique descend de tierce mineure sur une autre tonique, qui reçoit d'abord la tierce mineure, puis la majeure comme auparavant. Si le chro-

matique continue encore de monter, cette derniere tonique monte de tierce majeure sur une autre tonique, laquelle reçoit d'abord la tierce mineure, & puis la majeure, comme on peut le voir à l'*exemple 8. pl.* 31. où le *re bémol* & le *si bemol* à B, tiennent lieu d'*ut dièze* & de *la dièze* qui est l'unique observation relative à cet exemple.

Dans le chromatique enharmonique en descendant, la basse fondamentale marche alternativement de tierce mineure en montant & de tierce majeure en descendant.

La première tonique de la basse fondamentale y porte d'abord la tierce majeure & puis la mineure. Si le chromatique continue de descendre, cette derniere tonique monte de tierce mineure, sur une autre tonique, laquelle reçoit d'abord la tierce majeure & puis la mineure. Et si le chromatique continue encore de descendre, cette derniere tonique descend de tierce majeure sur une autre tonique, qui reçoit d'abord la tierce majeure, ensuite la mineure, comme on peut le voir à l'*exemple 9. pl.* 31. où le *fa dièze* & le *re dièze* à C, tiennent lieu de *sol bémol* & de *mi bémol*.

CHAPITRE III.

De la suppofition.

La fuppofition, felon l'auteur des élémens de mufique théorique & pratique, page 130. tire fon origine du frémiffement de la douzième & de la dix-feptième au-deffous du fon principal, ou fondamental. Ce qui autorife à joindre en certains cas, la quinte ou la tierce au-deffous de ce même fon fondamental, lefquelles repréfentent la douzième & la dix-feptième.

Ces notes ajoutées une quinte ou une tierce au-deffous d'un fon fondamental, appartiennent à la baffe continue & nullement à la fondamentale, dont les accords ne font compofés que de trois ou quatre notes au plus, comme il eft aifé de s'en convaincre par tout ce qui a été demontré jufqu'à préfent.

Il refte à fçavoir, quelles font les notes fondamentales que l'on peut fuppofer dans la baffe continue, par le moyen de cette tierce ou quinte ajoutée au-deffous de la fondamentale, & c'eft ce que nous allons examiner dans autant d'articles,

qu'il y a des cas de fuppofition.

Mais comme dans tous les exemples qu'il nous refte à donner dans la fuite de cet ouvrage, la baffe continue s'y trouvera au-deffus de la fondamentale, il faut, avant de parler de la fuppofition, fçavoir comment cette baffe continue fe tire de la fondamentale. Quels intervalles elle forme avec le fujet & comment elle fe chifre. Ce que nous ferons le plus brièvement qu'il nous fera poffible, nous refervant à donner l'étendue néceffaire aux règles de la baffe continue, dans le traité particulier que nous avons promis dans la préface de celui-ci.

CHAPITRE IV.

Comment la basse continue se tire de la fondamentale, & des intervalles qu'elle forme avec le sujet.

Article I.

Dès que l'on sera assuré de la perfection de la basse fondamentale sous le sujet, il faudra se représenter chaque accord fondamental dans sa totalité, & choisir la note que l'on voudra de chaque accord pour la basse continue; soit la note fondamentale même, soit sa tierce, sa quinte, ou sa septième si la note fondamentale est dominante.

Article II.

Du renversement de l'accord parfait.

Les accords fondamentaux doivent être à présent renversés de toutes les façons possibles. Il faut les combiner, & comparer toutes les notes qui les composent, les unes avec les autres, pour juger des

intervalles qu'elles forment entr'elles, & entre la basse continue & le sujet.

L'accord parfait produit par son renversement, deux sixtes; dont une accompagnée de la tierce, & l'autre de la quarte consonnante.

EXEMPLE.

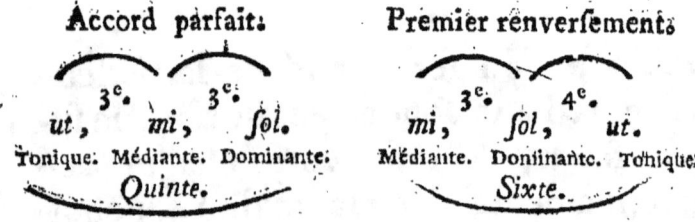

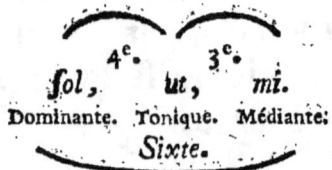

Tous les intervalles relatifs à la note fondamentale étant directs, on voit que la tierce de la tonique étant comparée à la quinte de cette même tonique, forme une nouvelle tierce qui n'est pas directe. Si la tierce est dans la basse continue & la tonique dans le sujet, c'est un intervalle de sixte. Si la quinte est dans la basse continue & la tonique dans le sujet, ce sera un intervalle

intervalle de quarte, & si la tierce directe est dans le sujet & la quinte dans la basse continue; cet intervalle formera une nouvelle sixte.

Il ne suffit donc pas de sçavoir que, la sixte est renversée de la tierce, il faut sçavoir encore, de quels intervalles directs est composée cette sixte. Car puisque l'accord parfait est composé de deux tierces dont une n'est pas directe, il s'en forme par conséquent deux sixtes. Mais si l'on a la basse fondamentale sous les yeux, on ne pourra pas se tromper à toutes ces différences.

Article III.

Du renversement de l'accord de simple dominante.

L'accord de simple dominante, produit par renversement, trois sixtes, dont une accompagnée de la tierce & de la quinte, l'autre accompagnée de la tierce & de la quarte. Et l'autre de la seconde & de la quarte.

P

EXEMPLE.

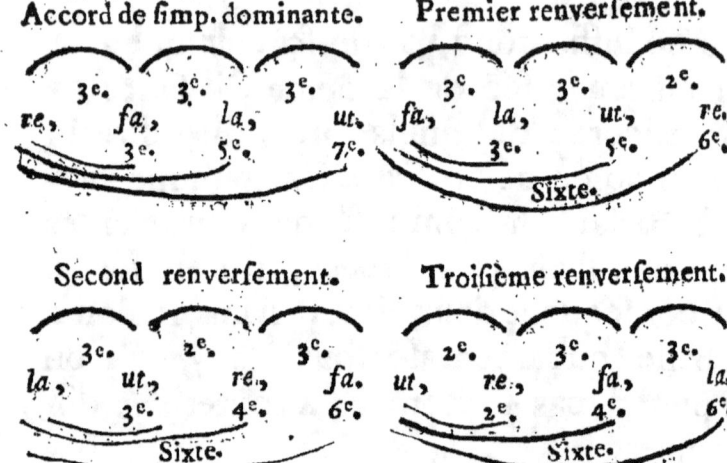

A l'exception de l'accord de seconde que donne le renversement de la septième en supposant celle-ci à la basse continue, tous les autres intervalles prennent les mêmes formes entre la basse continue & le sujet que ceux qui naissent du renversement de l'accord parfait. Mais comme dans l'accord de septième il y a une tierce & une quinte de plus que dans le parfait, il y aura une sixte & une quarte de plus par renversement, comme cela se voit dans l'exemple précédent.

En reconnoissant que les notes du sujet & celles de la basse continue, sont

tirées d'un accord dont la basse fondamentale est prescrite, on se mettra à l'abri de tout le detail qu'exige ce renversement; Pourvu que l'on ait soin de remarquer, dans quelle partie se trouve la dissonnance pour lui donner sa succession légitime. D'ailleurs cette remarque n'exige pas une grande attention.

Article IV.

Du renversement de l'accord de la dominante tonique.

L'accord de dominante tonique, produit par renversement trois sixtes, dont deux majeures & une mineure. Des deux majeures, l'une est accompagnée de tierce & quarte & l'autre de seconde & quarte superflue, appellée triton. A l'égard de la sixte mineure, elle est accompagnée de tierce & de fausse quinte.

Exemple.

Accord de domin. tonique. Premier renversement.

 3ᵉ. 3ᵉ. 3ᵉ. 3ᵉ. 3ᵉ. 2ᵉ.
sol, si, re, fa. si, re, fa, sol.
 3ᵉ. 5ᵉ. 7ᵉ. 3ᵉ.
 Fausse quinte. Sixte.

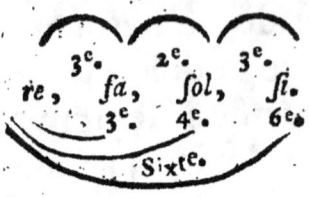
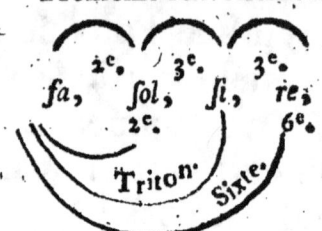

Tout est pareil ici, aux autres accords de septième, à l'exception de la fausse quinte & du triton que donne ce renversement. Dans cet accord la seule tierce directe est majeure, les deux autres sont mineures. Et c'est du renversement de ces deux dernieres, que proviennent les deux sixtes majeures *re si*, & *fa re*. Parmi ces sixtes, il n'y a que celle qui est formée par la note sensible qu'il faut considérer. On lui a même donné le nom de petite sixte pour la distinguer des autres.

Article V.

Du renversement de l'accord de septième diminuée.

L'accord de septième diminuée, produit par renversement, trois sixtes majeures, dont l'une s'accompagne de tierce mineure

DU COMPOSITEUR.

& fausse quinte ; l'autre de tierce mineure & quarte superflue ; & la derniere de seconde superflue ; & quarte superflue.

EXEMPLE.

Accord de septième diminuée.

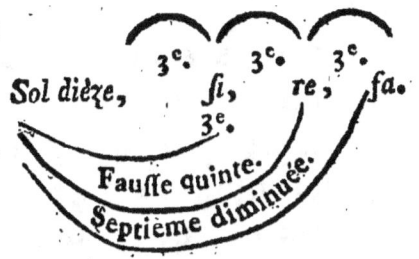

Premier renversement.

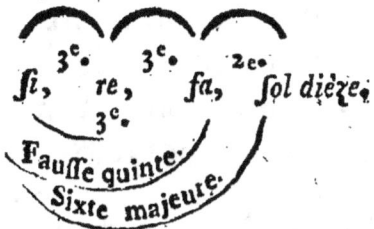

Second renversement.

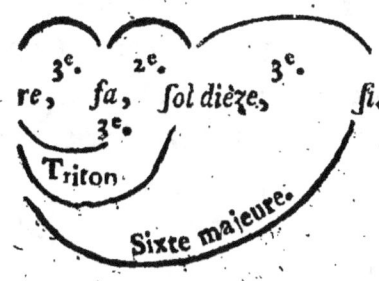

P iij

Troisième renversement.

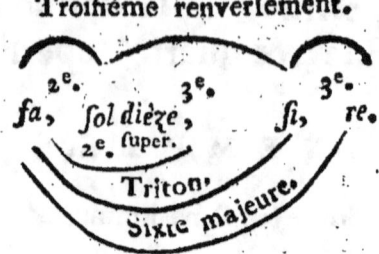

Puisque toutes les tierces dont cet accord est composé, sont mineures, il s'ensuit non seulement que toutes les quintes sont fausses, mais que le renversement des unes, donne des sixtes majeures, & celui des autres donne des quartes superflues ou tritons.

Il se rencontre très-souvent, dans l'accord de septième sur la sus-tonique des tons mineurs, une fausse quinte relativement à la note fondamentale, & par conséquent un triton par renversement. Mais ce n'est ni le triton, ni la fausse quinte de l'accord où la note sensible a lieu. Mais n'y prenons point le change; suivons la route qui dictera la basse fondamentale, & ne nous mettons pas en peine de ces intervalles altérés par la nature du mode qui les exige tels.

Au reste si le chant d'un ton mineur, monte diatoniquement de la dominante à la tonique, il est composé pour lors des

deux dièzes accidentels de ce même ton mineur, & dont le plus bas des deux, rend sa justesse à la quinte en question. De sorte qu'elle est tantôt juste, tantôt fausse, selon la tournure du chant du sujet, ou de celui de la basse continue.

Il y a de certaines tournures de chant qui exigent qu'on rende dominantes, la sous-dominante des tons majeurs & la médiante des tons mineurs, & dont les septièmes sont superflues. Mais comme elles ne se rencontrent telles, que dans une suite de dominantes, leurs septièmes doivent y être traitées de même que les autres, sans s'attacher à leur différence, non plus qu'à leur renversement.

A l'égard de l'accord d'une sous-dominante, avec sa sixte majeure ajoutée, comme les notes qui le composent, sont les mêmes que celles qui composent l'accord de la sus-tonique avec sa septième, le renversement de cet accord, produit les mêmes intervalles que celui d'un accord de septième, & pour ne s'y pas tromper, il faut toujours en avoir la basse fondamentale présente.

CHAPITRE V.

Comment la basse continue doit être chifrée.

C'est sur la basse fondamentale & par conséquent sur son harmonie, que se regle le chifre de la basse continue. Si cette basse occupe les mêmes notes que la fondamentale, elle se chifre de même à peu de chose près pour la sous-dominante seulement. Sinon, elle se chifre de l'intervalle quelle forme au - dessus de la fondamentale selon les renversemens précédens.

ARTICLE I.

Chifres de l'accord parfait, & de son renversement.

La tonique ne doit être chifrée du dièze ou du bémol, qui en marque la tierce majeure ou la mineure, que lorsque cette tierce devient majeure ou mineure accidentellement, & que ces deux signes ne se trouvent pas posés après la clef.

Il y a des cas, où la tonique pouvant être douteuse, il faut pour lors la chifrer

ou d'un 3, ou d'un 5, ou d'un 8. Chacun de ces signes désigne l'accord parfait. Et s'il est nécessaire d'associer un dièze au 3, on retranche pour lors le 3. On retranche de même le 3, s'il est nécessaire de lui associer un bémol, parce que le dièze & le bémol au-dessus d'une note de la basse, tiennent lieu du 3.

Chifres du renversement de l'accord parfait.

Médiante 6 Accord de sixte simple.

Dominante tonique . . . $\begin{smallmatrix}6\\4\end{smallmatrix}$ Accord de sixte quarte.

Dans l'accord de sixte simple sur la médiante, la tonique en fait la sixte. Dans l'accord de sixte quarte sur la dominante tonique, la tonique en fait la quarte. On doit toujours joindre la sixte à cette quarte dans le chifre, pour la distinguer de la quarte dissonante qui se chifre d'un 4 seul.

Article II.

Chifres d'un accord de septième de simple dominante, & de son renversement.

Dominante 7 Accord de septième.

Tierce $\genfrac{}{}{0pt}{}{6}{5}$ Accord de quinte & sixte, ou grande sixte.

Quinte 6 Accord de petite sixte mineure.

Septième 2 Accord de seconde.

Chifres d'une sous-dominante avec la sixte ajoutée, & de son renversement.

Sous-dominante $\genfrac{}{}{0pt}{}{6}{5}$ Accord de quinte & sixte.

Tierce . . , 6 Accord de petite sixte.

Quinte 2 Accord de seconde.

La sixte ajoutée d'une sous-dominante, ne s'employe jamais comme telle dans la basse continue, car elle y représente pour lors la sus-tonique, à la faveur du double emploi dont il a été fait mention dans la deuxième partie chap. IV. art. IV.

C'est pour nous conformer à l'usage que nous barrons la petite sixte, quoique cet usage ne soit pas reçu généralement, non seulement par toutes les nations où la musique est en recommandation ; mais en France même, où les uns ne la barrent que lorsque la note sensible fait partie de son accord ; d'autres partout où elle doit l'être ; & d'autres enfin la confondent

avec la sixte simple. Cette diversité doit jetter souvent dans l'erreur & retarder les progrès dans l'accompagnement. Pour obvier à cet inconvenient, il nous semble que les chifres $\frac{7}{3}$ designeroient mieux cet accord, que le chifre en usage. Il indiqueroit la même chose que, $\frac{7}{5}$ adopté généralement, en ce que le plus bas des deux chifres y marque la dissonnance, & le plus haut la basse fondamentale. Le même objet y seroit distinctement présenté, en faciliteroit beaucoup l'opération, & soulageroit infiniment l'accompagnateur.

Article III.

Chifres de l'accord de septième de la dominante tonique, & de son renversement.

Dominante tonique 7 Accord de septième.

Tierce \flat Accord de fausse quinte.

Quinte $\times\flat$ Accord de petite sixte majeure.

Septième \times 4 Accord de triton.

Comme il n'y a qu'une dominante tonique dans chaque ton, il n'y a non plus que certaines notes de ce ton, qui en fas-

sent la tierce, la quinte & la septième; & il est indispensable de les bien connoître, puisqu'en les connoissant on en connoît le chifre.

Article IV.

Chifres de l'accord de septième diminuée, & de son renversement.

Note sensible ♯7 Accord de septième diminuée.

Tierce ×6♭5 Accord de fausse quinte, & sixte majeure.

Fausse quinte ×4♭ Accord de triton, tierce mineure.

Septième diminuée ×2 Accord de seconde superflue.

Que l'on retranche la dominante tonique de l'accord précédent, & la sus-dominante de celui-ci; on trouvera les mêmes notes du ton dans tout le reste, portant de chaque côté le même chifre qui désigne la note sensible, auquel se joint ici, celui qui désigne la septième diminuée. La différence de la septième diminuée avec la fausse quinte au-dessus de la note sensible, c'est que le ♯ l'indique d'un côté comme fondamentale, & la 5 de l'autre

l'indique comme tierce de la dominante tonique.

Article V.

Chifres des accords par supposition.

Tonique × 7 Accord de septième superflue.

Tonique d'un ton min. . . . × 7 Accord de sep-
6 tième superflue,
& sixte mineure.

Sus-tonique 9 Accord de neuvième,
4 & quarte.

Sous-dominante, ou médiante d'un ton
majeur 9 Accord de neuviè-
7 me.

Médiante d'un ton mineur . . . × 5 Accord de
quinte su-
perflue.

Médiante d'un ton mineur . . . × 5 Accord de
4 quinte su-
perflue, &
quarte.

On joint un dièze au chifre qui désigne ici la note sensible, au lieu de le barrer, pour y faire distinguer la supposition. Il y a des auteurs qui joignent un bémol à la sixte dont on accompagne la septième superflue dans les tons mineurs, mais cela est fort inutile ; d'autant plus, qu'il ne peut désigner que la sixte mineure, & qu'elle est toujours telle naturellement.

Article VI.

Chifres des accords, par suspension.

Dominante tonique 6 Accord de sixte,
4 & quarte.

Tonique ou dominante . . . 4 Accord de quarte.

Tonique 9 Accord de neuvième.

La neuvième par suspension, se distingue de la neuvième par supposition, en ce que celle-ci, ne se fait jamais sur la tonique.

L'accord de sixte & quarte a deux objets, toujours néanmoins sur la même note de basse indiquée & que l'on apprendra par la suite.

Article VII.

Chifres des suspensions successives.

Si un accord par supposition, ou par suspension, comporte deux ou trois dissonnances mineures, on peut les sauver l'une après l'autre, en commençant par la plus haute dans l'ordre des tierces, relativement à la basse fondamentale ; en chifrant

la suite de la diffonnance, la confonnance qui la fauve, & en tirant au-deſſous de cette confonnance, des petites lignes qui répondent horifontalement aux autres diffonnances, pour marquer qu'elles continuent encore, comme ci-après.

Dominante tonique 6 5
4 —
4 5
Sus-tonique 9—8
7 — —
Sous-dominante, dominante ſimple,
ou médiante d'un ton majeur 9 8
7 —
Tonique 9—
4 3

Les ſimples dominantes qui reçoivent ici la neuvième, ne devroient avoir à la rigueur que la ſeptième puiſqu'elles ſont fondamentales. Mais comme leur octave entre de droit dans leurs accords, on peut la ſuſpendre pour un moment par la neuvième.

Lorſque les diffonnances mineures ſe ſauvent l'une après l'autre au-deſſus de la tonique, il faut retrancher pour lors la note

sensible de son accord, qu'on doit chiffrer partout ailleurs d'une *7.

Au reste on ne doit s'occuper de ces trois derniers articles, que lorsqu'on sera au fait des chapitres suivans.

Après l'exposition de ces détails préliminaires au sujet de la basse continue, & qui nous a paru indispensable, nous allons entrer en matiere & traiter de la supposition & de la suspension en autant de chapitres, & chacun de ces chapitres sera divisé en autant d'articles, qu'il y a de cas de supposition & de suspension. Nous espérons ne rien laisser à desirer aux curieux qui en voudront faire leur profit.

CHAPITRE VI.

Quelles sont les notes fondamentales qui doivent être supposées.

LA dominante tonique & la sus-dominante de la basse fondamentale, sont les seules notes que l'on puisse supposer dans la basse continue. C'est-à-dire que ce sont les seules au-dessous desquelles, on puisse ajouter une note à la tierce ou à la quinte.

Si

Si on pratique la suppofition fous d'autres dominantes que les deux que nous venons de prefcrire, l'harmonie en fera toujours dure, & l'on n'en tirera aucune beauté, ni pour le chant, ni pour la variété, ni pour le deffein.

La feptième de la baffe fondamentale formera dans le cas préfent, la neuvième ou la onzième dite quarte, de la note ajoutée dans la baffe continue.

On confondroit aifément cette neuvième & cette quarte, avec la feconde & avec la quarte confonnante, fi par les fecours de la baffe fondamentale on ne favoit pas y reconnoître la fuppofition.

Ces accords contiennent chacun cinq notes différentes, puifqu'il y en a déjà quatre dans l'harmonie d'une dominante, au-deffous de laquelle on en ajoute une cinquième.

La baffe continue doit toujours monter fur la note qui fuppofe la dominante fondamentale, pour contracter avec le fujet, qui fyncope pour lors & defcend enfuite.

ARTICLE I.

De la neuvième, par supposition.

Lorsqu'on voudra pratiquer la neuvième par supposition, il n'y aura qu'à placer dans la basse continue, une note à la tierce au-dessous d'une des dominantes indiquées au commencement de ce chapitre. La septième de ces dominantes, formera pour lors la neuvième de la note qui les supposera dans la basse continue. Cette supposition ne pouvant se faire que relativement à la dominante tonique, ou à la sus-dominante, comme il a déjà été dit, il n'y aura par conséquent que la médiante & la sous-dominante qui puissent les supposer dans la basse continne.

La basse continue doit généralement monter diatoniquement à la note par supposition ; excepté que la tonique peut y monter de quarte. Ainsi sachant que la dominante tonique ne peut être précédée en ce cas, que de la sus-tonique qui est sa dominante, on saura en même tems, que la médiante qui suppose cette dominante tonique dans la basse continue, ne pourra y être précédée non plus, que de cette

même sus-tonique. De même, en sâchant que la sus-dominante ne peut être précédée dans le même cas, que de sa toniqne on saura en même tems, que la sous-dominante qui suppose dans la basse continue cette sus-dominante, ne pourra y être précédée non plus, que de cette même tonique, ou de sa tierce.

On peut conserver la note par supposition de la basse continue, dans le nouvel accord qui la suit ; ou la faire descendre de tierce sur la note fondamentale ; ou bien encore, mais beaucoup plus rarement, la faire monter de tierce. La tournure du chant décide ordinairement, à laquelle de ces trois successions on doit donner la préférence.

Si la septième des dominantes supposées par la basse continue se trouve dans le sujet, elle y sera préparée à la rigueur par une syncope, pour pouvoir former la neuvième par supposition. Voyez *exemple 10. pl. 31.*

Observations sur cet exemple.

La syncope B du sujet, formant la septième de la sus-dominante de la basse fondamentale, bien préparée à *A*, & ne

pouvant employer que la tonique ou fa tierce dans la baſſe continue, ſous la première valeur de cette ſyncope, on y choiſit celle que l'on veut, d'où l'on monte enſuite ſur la ſous-dominante qui ſuppoſe la ſus-dominante de la baſſe fondamentale à la tierce au-deſſous de laquelle elle eſt ajoutée. Remarquons bien, qu'à l'exception de la tonique, qui peut monter de quarte à la note par ſuppoſition, la baſſe continue doit toujours monter diatoniquement.

La ſyncope *C*, *D*. fournit encore le moyen d'employer la neuvième par ſuppoſition, puiſque la deuxième valeur de cette ſyncope, forme la ſeptième de la dominante tonique de la baſſe fondamentale, bien préparée à *C*. & on employe la baſſe fondamentale même à cette préparation dans la baſſe continue, d'où l'on monte enſuite diatoniquement ſur la médiante, qui ſuppoſe la dominante tonique de la baſſe fondamentale, & qui eſt juſtement la tierce ajoutée au-deſſous de cette dominante tonique.

On jugera par cet exemple, que la note fondamentale qui précéde la dominante, ſous laquelle on veut pratiquer la ſuppoſition, doit toujours être employée

ans la basse continue, & que sa tierce ne peut lui être substituée, que lorsqu'elle est tonique, parce que de cette tierce on monte diatoniquement, & que c'est sur tout, la marche la plus convenable à la basse continue dans le cas de la neuvième.

On voit la même supposition à E, F, dans le ton de *sol*, relativement à la dominante tonique de la basse fondamentale. Les observations déjà faites à C, D, y sont les mêmes.

La même supposition se voit encore dans le ton mineur de *re* à L, M, N, P, relativement à la sus-dominante & à la dominante tonique de la basse fondamentale. Mais comme la tierce majeure de cette dominante tonique, forme un intervalle de quinte superflue au-dessus de la médiante employée par supposition dans la basse continue, au-dessous de la note P du sujet, il est d'usage de chifrer différemment cet accord de neuvième, & si nous l'avons chifré tel qu'on le voit, c'est pour faire remarquer que cet accord n'est autre que celui de la neuvième, à la quinte près.

Remarquons bien, que dans tous les cas de supposition de neuvième, la septième de la basse fondamentale dont cette

neuvième est formée, est par-tout régulierement préparée & sauvée, sans quoi la supposition ne pourroit avoir lieu. Remarquons de même, que la note de supposition dans la basse continue, descend par-tout de tierce sur la note fondamentale, parce que c'est généralement la plus parfaite succession qu'elle puisse avoir dans le cas présent.

La septième de la dominante tonique, est employée à G dans la basse continue pour y observer une marche diatonique jusqu'à la dominante tonique I qui annonce la cadence parfaite. Et c'est pour la même raison qu'on introduit la brève sous la note H du sujet qui n'est point de l'harmonie.

Pour procurer encore une succession diatonique à la basse continue jusqu'au repos passager qui se fait sentir après K, on fait servir de septième la note K du sujet, sous laquelle, la note qui la précéde immédiatement dans la basse continue auroit du se conserver. Et si cette septième n'y est pas préparée, sa préparation est sous-entendue dans l'accord qui la précéde. Car toute dominante tonique pouvant être précédée de sa dominante, aussi bien que de sa tonique, on en profite en cet endroit

à la faveur de cette septième qui y est possible.

D'ailleurs ce qui fournit le plus beau chant, doit l'emporter sur la plus parfaite succession fondamentale, comme étant le premier objet qui frappe l'auditeur.

Plusieurs raisons doivent engager à traiter la note sensible Q du sujet, comme note de goût ; surtout si on a eu égard comme on le doit, à l'esprit du chant & à la succession fondamentale.

1° Parce qu'il y a repos, peu sensible à la verité, sur la note qui suit immédiatement la note Q, & qu'il n'y en a point du tout sur celle qui la précéde ; & que c'est à ce repos qu'il faut employer, où la tonique, ou la dominante tonique pour basse fondamentale.

Mais comme la note S du sujet exige la tonique, cette tonique doit donc occuper aussi le tems fort R ; sa dominante doit en ce cas la précéder, & commencer également la mesure par le tems fort. Or comment pourra-t-on employer la même dominante sous la note sensible Q puisqu'elle y syncoperoit ?

2° Il est vrai qu'à la rigueur, la tonique pourroit occuper la place que nous avons assignée à sa dominante après Q,

mais on arriveroit de la même façon deux fois de suite à cette même tonique selon les guidons de la basse fondamentale, & cela occasionneroit infailliblement de la monotonie; d'autant que le repos final qui va paroître, exige encore la tonique. Il vaut donc mieux laisser passer cette note sensible pour le goût du chant, & par ce moyen, il se trouve plus de variété dans la succession harmonique, & dans les repos, conséquemment à l'esprit du sujet.

3° En pratiquant le repos passager sur la dominante tonique après la note Q plutôt que sur la tonique, le rapport des tons y sera mieux observé. Car le ton de *re* d'auparavant, se rapporte beaucoup plus au ton de *sol* qu'à celui d'*ut*. Et quoique *sol* ne soit ici que dominante tonique, il se lie toujours mieux à *re* que ne feroit *ut*.

4° Enfin, puisque le repos final se termine sur la tonique, celui d'auparavant qui n'est que passager, doit se faire sur la dominante tonique, selon ce qui en a été dit à ce sujet au chapitre XIV de la premiere partie.

Toutes ces raisons sont plus que suffisantes, pour qu'on doive dans des cas semblables, suivre la route que nous te-

nons ici. Par ce moyen, la tierce de la note fondamentale sous Q, prépare dans la basse continue une septième qui se sauve à R. Cette septième aide à la liaison d'un sens harmonique, où le repos est presque insensible, & fournit le moyen d'achever la phrase par un chant agréable, & où les guidons conviennent également.

C'est ainsi qu'on doit en agir, toutes les fois que le cas se présente de traiter des notes de goût, toutes celles qui, dans un tems foible de la mesure, s'opposent à une certaine succession fondamentale, dont on peut tirer avantage pour la basse continue.

Remarquons à T, qu'on anticipe, quand on veut, l'harmonie que peut exiger la brève qui suit une note pointée, en imaginant que la valeur de cette brève commence dès le point de la note précédente.

Article II.

De la onzième, dite quarte, par supposition.

Pour pratiquer un accord de quarte par supposition, il faut ajouter une note à la quinte, au-dessous des mêmes dominantes où se pratique la neuvième. La septième

de ces dominantes formera pour lors la quarte par suppofition au-deſſus de la note de la baſſe continue, qui ſuppoſe la note fondamentale.

A l'égard de la marche de la baſſe continue, on doit toujours employer la baſſe fondamentale avant & après la note par ſuppoſition.

La ſeptième de la ſimple dominante fondamentale, doit y être préparée régulièrement. Celle de la dominante tonique ne peut l'être.

Ces deux articles, celui de la neuvième, & celui de la quarte diſſonnante, ſont donc conformes à peu de choſe près.

Dans le premier, on ajoute la tierce au-deſſous d'une dominante; dans le ſecond, on ajoute la quinte. Là, la ſeptième d'une dominante forme la neuvième; ici elle forme la quarte diſſonnante. Là, on peut employer la note fondamentale avant & après la note, par ſuppoſition de la baſſe continue; ici on le doit. Là, il faut généralement monter diatoniquement ſur la note par ſuppoſition; ici, on ne le doit qu'à l'égard de celle qui y ſuppoſe la ſus-dominante. Là, il faut toujours préparer la diſſonnance par une ſyncope; ici, on ne le doit qu'à l'égard de la même ſus-domi-

nante. Ainsi la différence de ces deux articles, ne regarde principalement que la dominante tonique.

La tonique doit toujours précéder, dans la basse continue, la note où l'on pratique la supposition de la quarte dissonnante. Elle monte de seconde sur la sus-tonique, qui suppose pour lors la sus-dominante de la basse fondamentale ; & la septième de celle-ci doit absolument être préparée par une syncope. La tonique reste au contraire, pour supposer sa dominante, dont la septième pour lors ne peut être préparée, selon ce qui a été dit au chapitre II, artic. IV, de la seconde partie, dans le cas où la dominante tonique se trouve précédée & suivie de sa tonique. Ainsi la tonique se conserve dans la basse continue, pendant que dans la basse fondamentale, elle passe à sa dominante, & que celle-ci retourne à la tonique.

La sus-tonique se conserve également dans la basse continue, après avoir supposé la sus-dominante. Cela est tout simple : car, puisque ces dominantes sont supposées par leurs quintes au-dessous, & puisqu'elles en doivent être naturellement suivies dans la basse fondamentale, ces quintes au-dessous doivent donc se conserver,

pour les suivre après les avoir supposées.

Au reste, les suppositions de la quarte dissonnante, ne se font généralement que dans un début, ou du moins au commencement d'une phrase, après un repos bien sensible. Voyez *exemple* 11, *pl.* 32.

Observations sur cet exemple.

La première observation que l'on doit faire dans cet exemple, est qu'on a la liberté d'employer la supposition de la neuvième, ou de la quarte dissonnante, sous la septième de la sus-dominante de la basse fondamentale, puisqu'elle est uniforme dans ces deux suppositions différentes. On y voit également la tonique descendre de tierce sur la sus-dominante d'A à B, dans cet exemple & dans le précédent ; & l'on a pour lors la liberté d'y choisir pour la basse continue, la tierce ou la quinte au-dessous de cette sus-dominante, quoique la tierce y soit toujours plus agréable, & par conséquent la neuvième. La quarte dissonnante convient mieux, lorsqu'on compose à trois parties au moins. Nous ne l'employons donc ici que pour faire remarquer le dégré qu'elle doit occuper, & les notes qui doivent la précéder & la suivre.

En effet, on voit dans cet exemple, la tonique de la basse continue monter de seconde d'*A* à *B*, sur la sus-tonique, qui suppose la sus-dominante de la basse fondamentale, à la quinte au-dessous de laquelle, elle est ajoutée. Cette sus-tonique se conserve à *C*, où elle devient fondamentale.

La dominante tonique *D*, de la basse fondamentale, ne pouvant être supposée que par la tierce au-dessous dans la basse continue, en conséquence de la marche prescrite en pareil cas, on ne manque pas l'occasion d'en profiter, pour donner à cette basse continue une marche diatonique opposée à celle du sujet. Ici, la médiante de la basse continue suppose la dominante tonique à *D*, & se conserve à *E*; au lieu de descendre de tierce, comme dans l'exemple précédent, & cela, pour se prêter de côté & d'autre, à une imitation de chant qui rend cette basse plus agréable.

Pour conserver la succession diatonique de la basse continue jusqu'à la dominante *G*, qui annonce le repos, on évite de faire entendre cette même dominante à *F*, en lui préférant sa dominante dans la basse fondamentale. Aussi le repos du sujet ne s'annonce précisément qu'à la note *G* de ce même sujet.

La dominante tonique *I*, de la basse fondamentale, précédée de sa tonique *H*, peut être supposée par la quinte au-dessous, dans la basse continue. Ainsi la tonique qui la précéde, & qui doit la suivre, se conserve dans la basse continue d'*H* à *K*, en supposant sa dominante à *I*.

On ne doit pas être surpris de voir ici la quarte dissonnante sans être préparée; elle ne peut jamais l'être dans le cas présent, & nous en avons dit la raison dans le cours de cet article. Bien plus; aucune des dissonnances dont cet accord est composé, ne peut non plus y être préparée.

Article III.

Des dissonnances superflues occasionnées par la supposition.

Dans le cas où la tonique suppose la dominante tonique à la quinte au-dessous, la tierce majeure de celle-ci forme une septième superflue au-dessus de l'autre. Et, lorsque la médiante d'un ton mineur suppose la dominante tonique du même ton mineur, à la tierce au-dessous, la note sensible qui fait toujours la tierce majeure de la dominante tonique, forme au-dessus de

la médiante, une quinte superflue.

De-là on doit conclure que c'est toujours avec la quarte diffonnante, au-dessus de la tonique par supposition, que se rencontre la septième superflue ; de même, que c'est toujours avec la neuvième, par supposition au-dessus de la médiante d'un ton mineur, que se rencontre la quinte superflue.

Il est d'usage d'employer des chifres différens de ceux dont nous nous sommes servi à la lettre *P* du premier exemple, & à la lettre *I* du second. Nous en avons dit la raison dans le cours des observations du premier exemple. On pourra consulter encore l'article V du chapitre III, pour se mettre au fait du chifre convenable à ces deux notes de la basse continue.

Or, ces diffonnances superflues formées par la note sensible, doivent par conséquent se sauver en montant diatoniquement, quoiqu'elles puissent, comme ailleurs, monter à la médiante ; sur-tout lorsque la basse continue, ou une autre partie, fait entendre la tonique.

On peut rompre la cadence d'un ton mineur, pour passer dans celui de sa sous-dominante, à la faveur de la quinte superflue, & par le moyen du chromatique.

Pour lors, la tonique de ce ton mineur, qui doit naturellement terminer la cadence parfaite de son ton dans la basse fondamentale, devient sur le champ dominante tonique du nouveau ton. Voyez *exemple* 12, *pl.* 32.

Observations sur cet exemple.

La dominante tonique *B* de la basse fondamentale, peut être supposée à la quinte au-dessous, dans la basse continue, puisque cette dominante tonique est précédée & suivie de sa tonique à *A* & à *C*. La note sensible *B* du sujet, forme au-dessus de la note par supposition de la basse continue, une septième superflue qui se sauve à *C*, selon sa marche naturelle.

La note *D* de la basse fondamentale, ayant terminé le repos passager dans le ton où elle étoit auparavant dominante tonique, devient tonique sous *E*, en recevant la tierce mineure. La basse continue arrive diatoniquement au repos *D*, non seulement parce que le repos est passager, mais parce qu'on doit toujours en user ainsi dans une imitation de la cadence parfaite que termine la dominante tonique : car la cadence parfaite est effectivement imitée à *D*, puisque

puifque la dominante qui précéde la dominante tonique dans la baffe fondamentale, porte la tierce mineure.

La note *G* qui termine le ton de *mi*, dans la baffe fondamentale, devient fur le champ dominante tonique du nouveau ton. Dès-lors le chromatique exifte entre cette dominante & celle qui la précéde à *F*; puifque la tierce majeure de celle-ci defcend chromatiquement fur la feptième de la dominante *G*, & c'eft-là le cas où l'on peut rompre la cadence dans la baffe continue, en faifant monter diatoniquement la dominante tonique *F* fur la médiante *G* du nouveau ton; laquelle médiante fuppofe la dominante tonique à la tierce au-deffous de la baffe fondamentale, & dont la note fenfible du fujet forme la quinte fuperflue bien fauvée à *H*.

Repréfentons-nous le ton dans lequel on va rompre la cadence, par le moyen de la fuppofition, & nous verrons que la dominante tonique *F* eft effectivement la fus-tonique du ton où l'on entre; & felon cette idée, ce fera la fus-tonique fondamentale qui montera diatoniquement à la médiante.

La même fuppofition fe voit encore à *K*, avec cette différence, qu'il n'y a ni

R

cadence rompue, ni changement de ton, ni chromatique. C'est la sus-tonique *I* de la basse continue qui monte diatoniquement à la médiante du ton qui existe dans la phrase, laquelle suppose, comme auparavant, la dominante tonique de la basse fondamentale ; & la note sensible *K* du sujet, forme encore ici la quinte superflue au-dessus de cette médiante.

Cette quinte superflue n'est pas sauvée rigoureusement ; mais la basse continue y supplée, en donnant la note qui devoit suivre naturellement la sensible. D'ailleurs, cette note sensible monte à la médiante *L*, selon la règle donnée dans la seconde partie.

Il y a plus encore ; cette même médiante sauve deux dissonnances différentes en même tems ; l'une majeure, l'autre mineure : car la septième de la dominante tonique *K* de la basse fondamentale, est sous-entendue avec la quinte superflue du sujet, & se sauve sur cette même médiante. Ainsi, quelle que soit la dissonnance dans le sujet, la succession de la basse fondamentale, & celle de la basse continue, sont toujours les mêmes dans la supposition.

ARTICLE IV.

Les diffonnances mineures & superflues au-dessus des notes, par supposition de la basse continue, peuvent être sous-entendues dans le sujet.

De quelque façon que le chant soit tourné, il suffit que la basse fondamentale qu'on aura imaginée au-dessous de ce chant, soit pareille à celle des suppositions des articles précédens, pour qu'on puisse les sous-entendre, & les pratiquer.

Si, par exemple, la dominante tonique de la basse fondamentale est immédiatement précédée & suivie de sa tonique, voilà le cas de la supposer dans la basse continue, à la quinte au-dessous; & voilà le cas où la quarte dissonnante & la septième superflue subsistent dans le fonds d'harmonie, sans que ni l'une ni l'autre paroisse dans le sujet.

Si d'un autre côté, la tonique descend de tierce dans la basse fondamentale sur la sus-dominante, réputée pour lors dominante, voilà le cas de la supposer dans la basse continue, par la sous-dominante, à la tierce au-dessous, ou par la sus-tonique à

la quinte au-dessous; & voilà le cas où la neuvième subsiste dans le fonds d'harmonie, au-dessus de la sous-dominante, & où la quarte dissonnante subsiste au-dessus de la sus-tonique, pendant que le sujet ne formera que des consonnances au-dessus des notes par supposition de la basse continue.

Si, d'un autre côté encore, la dominante tonique est précédée de la sienne dans la basse fondamentale, c'est-là le cas de la supposer dans la basse continue par la médiante à la tierce au-dessous; & c'est là le cas aussi où la neuvième subsiste dans le fonds d'harmonie au-dessus de cette médiante, & où la quinte superflue subsistera de plus, si c'est la médiante d'un ton mineur.

Dans tous ces cas, les dissonnances qui doivent être préparées & sauvées, le seront naturellement, sans qu'on doive s'en mettre en peine. Il faut cependant observer que, dans tous les cas proposés, la supposition ne doit être pratiquée que sur le tems fort. Il faut qu'elle soit amenée généralement par un chant agréable & diatonique, excepté le cas où la tonique peut monter de quarte sur la sous-dominante; ce qui n'est pas à négliger. Il faut d'ailleurs n'employer la quarte dissonnante qu'au début d'une pièce de musique, ou après le

sens fini d'une phrase ; quoi qu'on puisse transgresser cette règle à l'égard de la sus-tonique qui suppose la sus-dominante fondamentale ; mais rarement. On le peut aussi, dans ce qu'on appelle point d'orgue, & dont nous donnerons l'idée nécessaire dans le traité de la basse continue. Il faut enfin n'employer ces suppositions qu'avec beaucoup de goût, d'esprit & de discernement ; ne les point rendre trop fréquentes, & attendre qu'elles se présentent naturellement plutôt que de les chercher.

Une observation encore plus essentielle est, que les consonnances de l'accord fondamental forment des dissonnances au-dessus de la note par supposition de la basse continue ; comme par exemple, la quinte de la note fondamentale, qui forme la septième de la note de la basse continue, qui la suppose à la tierce au-dessous ; & comme la tierce & la quinte de cette même note fondamentale, qui forment la septième & la neuvième de la note de la basse continue, qui la suppose à la quinte au-dessous. Or, quoique ces dissonnances ne soient telles que relativement à la supposition, on ne doit pas y avoir moins d'égard que si elles naissoient du fond d'harmonie. Ainsi, partout où la septième de la basse fondamen-

tale doit être préparée par une syncope, celles-ci doivent l'être également de même, & de plus sauvées régulièrement. Et, si elles se présentoient d'une autre façon dans le sujet, il faudroit absolument s'y désister de la supposition. Voyez *exemple* 13, *pl.* 33.

Observations sur cet exemple.

La succession fondamentale d'*A* à *B*, suffit pour former la supposition de la basse continue sous *B*, sans que le sujet y fournisse aucune dissonnance.

La succession fondamentale encore, de *C* à *D*, où la dominante tonique est précédée de la sienne, suffit de même pour supposer cette dominante tonique à la tierce au-dessous, dans la basse continue, quoique le sujet n'y forme aucune dissonnance.

Voyant la dominante tonique *F* de la basse fondamentale, précédée & suivie de sa tonique à *E* & à *G*, il est libre de la supposer dans la basse continue par sa quinte au-dessous; & quoique le sujet forme ici une dissonnance avec la basse continue, remarquons qu'elle ne peut y être préparée dans le cas présent, parce que la dominante tonique de la basse fonda-

mentale se trouve immédiatement précédée de sa tonique, mais elle est bien sauvée. Remarquons encore, que cette supposition n'a lieu qu'après un repos sensible.

La basse fondamentale sous H & I, paroît se présenter plus naturellement selon les guidons, que selon les notes employées. Sur-tout si on se souvient, que dans le cas où il y a de l'arbitraire entre la tonique & sa dominante sur le tems fort, c'est la première qui doit l'emporter. Cependant si on veut avoir égard au chant de la basse continue & à la variété ; les notes doivent être préférées aux guidons, d'autant plus qu'elles fournissent une succession diatonique à la basse continue, qui suppose à I, la dominante tonique à la tierce au-dessous.

Les deux octaves K, L, permises par le repos final terminé à K, dont la phrase n'a aucune liaison avec celle qui commence à L. Ici la tonique dans la basse fondamentale descend de tierce sur la sus-dominante d'L à M, & la basse continue peut supposer cette dominante à la tierce ou à la quinte au-dessous. Le choix dépend uniquement du chant le plus agréable qui en naîtra pour la basse continue. La quinte au-dessous doit donc l'emporter, puis-

qu'elle fournit au chant diatonique jusqu'à la dominante tonique qui annonce le repos final.

En concluant pour la quinte, il est nécessaire de remarquer, que le sujet forme la septième de la basse continue à M. Cette septième n'en est cependant pas une relativement au fond d'harmonie, c'est une consonnance qui ne devient dissonnance qu'à l'égard de la supposition. Or si cette septième n'étoit pas préparée à L par une syncope, & sauvée ensuite à P, il auroit fallu se désister d'une pareille supposition, & y préférer celle du début de cet exemple, ou les abandonner toutes les deux.

Cette septième M du sujet, aulieu de se conserver sous N comme elle auroit dû, passe à une autre note de l'harmonie fondamentale, selon la regle donnée ailleurs à l'égard de la septième qui ne se sauve pas immédiatement. Cependant puisque cette septième M n'en est pas une quant au fond, cette regle ne peut lui être appliquée qu'accidentellement.

A l'égard de la supposition qui se fait à P, elle n'auroit rien valu, si le sujet eut passé à la septième marquée d'un guidon, sans être préparée par une syncope,

ARTICLE V.

Dans tous les cas où l'on suppose la dominante tonique des tons mineurs, la note sensible fondamentale peut lui être substituée.

On doit sçavoir à préfent, que la note fenfible d'un ton mineur, peut être fubftituée à la dominante tonique de ce même ton mineur, dans la baffe fondamentale; pourvu que le fujet n'occupe pas l'octave de cette dominante tonique, & que s'il en occupe la fus-dominante, cette fubftitution y eft pour lors forcée.

Ainfi lorfqu'on a deffein de fuppofer cette dominante tonique, foit à la tierce, foit à la quinte au-deffous, on peut imaginer que la note fenfible occupe fa place dans la baffe fondamentale, & agir en conféquence.

Si la note fenfible eft réellement dans la baffe fondamentale, & qu'on ait deffein de former un accord de fuppofition au-deffus de cette note fenfible, il faut imaginer pour lors, que la dominante tonique occupe fa place dans la baffe fondamentale, & agir conféquemment; parce

que la supposition ne se fait jamais dans le cas présent, que relativement à la dominante tonique. Le chifre qui résulte de cette supposition dans la basse continue, fait aisément connoître laquelle des deux notes fondamentales on a voulu supposer.

Tout ceci peut s'imaginer effectivement, toutes les fois que le sujet donne des notes communes à ces deux accords, & hors les cas cités ci-dessus, & les reserves indiquées dans l'article précédent, on a la liberté de faire ce qu'on veut. Voyez *exemple 14. pl. 34.*

Observations sur cet exemple.

En employant la sus-dominante *A* du sujet, comme septième diminuée de la note sensible de la basse fondamentale, cela n'empêche pas la supposition de la basse continue, à la quinte au-dessous de la dominante tonique, représentée par la note sensible.

En suivant le guidon de la basse fondamentale sous *A*, la supposition ne peut plus y avoir lieu.

La note *B* du sujet étant commune aux deux accords en question, on est libre d'y

choisir la note fondamentale que l'on veut.

La syncope C, D, du sujet, exige à D la note sensible pour basse fondamentale, & si on veut y pratiquer la supposition dans la basse continue, on imagine que la dominante tonique occupe la place de la note sensible; laquelle dominante tonique étant précédée de la sienne à C, ne peut être supposée qu'à la tierce au-dessous par la médiante, à laquelle la basse continue monte diatoniquement, & dont le chifre fait distinguer aisément la note sensible pour basse fondamentale.

La dominante tonique F, précédée & suivie de sa tonique E, G, autorise la supposition à la quinte au-dessous de la dominante tonique, & comme le sujet n'occupe que des notes communes aux accords de la dominante tonique & de la note sensible, on choisit celle que l'on veut pour basse fondamentale, en observant de chifrer la basse continue relativement à la note fondamentale que l'on aura choisie.

La supposition H, ainsi que celle de la mesure 6 & de la mesure 14, est relative au premier article de ce chapitre.

Pour peu que les intervalles qui forment les notes des accords fondamentaux

au-dessus de la basse continue, soient familiers, on y reconnoîtra aisément que, par-tout où la note sensible est substituée à la dominante tonique, comme à *A*, *B*, *D*, la sixte mineure tient lieu de la quinte au-dessus de la tonique de la basse continue, & que la quarte tient lieu de la tierce au-dessus de la médiante *D*.

CHAPITRE VII.

De la suspension.

La suspension consiste, dans le retardement de la note qu'on auroit dû entendre naturellement au-dessus d'une certaine note fondamentale, dans une succession par quinte.

L'origine de la suspension est souvent la même que celle de la supposition; mais dans la pratique, il vaut mieux s'attacher à la consonnance qui la sauve (& qui est justement celle qu'on auroit dû entendre d'abord,) qu'à la suspension même, qu'il ne faut considérer pour lors, que comme note de goût.

Cette note de goût, n'est jamais que

quarte diffonnante, ou neuvième. La quarte suspend la tierce, & la neuvième suspend l'octave. Quelques artistes donnent l'épithete de petite onzième à la première, & de petite neuvième à la dernière.

Ces diffonnances qui doivent toujours être préparées dans le sujet, se sauvent naturellement sur les consonnances qu'elles suspendent.

C'est pourquoi, il ne faut avoir égard qu'à ces consonnances dans les suspensions, préférablement aux diffonnances, que dans ce cas il faut compter pour rien.

Article I.

De la quarte diffonnante, suspendant la tierce.

Si la quarte diffonnante suspend la tierce, son accord n'est donc autre que le parfait, où la quarte est introduite au lieu de la tierce. Par conséquent, il est toujours composé de l'octave de la note de la basse où on le pratique, de la quinte & de la quarte; laquelle doit être suivie de la tierce qui rend à cet accord sa construction naturelle.

Ainsi sur quelque note de la basse que

se forme la suspension, imaginons qu'elle doit porter l'accord parfait, & que l'intervalle par suspension qui y est introduit, ne fait que retarder la consonnance qui doit suivre immédiatement.

Article II.

De la sixte & de la quarte, suspendant la quinte & la tierce.

La sixte ne doit être mise au rang des suspensions, que lorsque la médiante dans le sujet, oblige de faire syncoper la tonique dans la basse fondamentale.

Alors cette tonique, aulieu de syncoper dans la basse continue, monte de quinte sur la dominante tonique, dont l'accord est pour lors le même que celui que portoit la tonique qui la précéde.

Cet accord forme au-dessus de la dominante tonique, l'octave, la quarte & la sixte. Celle-ci y suspend la quinte, & la quarte y suspend la tierce, lesquelles devant paroître immédiatement après, rendent à cette dominante son accord parfait, tel qu'il devoit être d'abord, & auquel se joint la septième, si cette dominante est suivie de la tonique.

Article III.

De la marche fondamentale, & de celle de la basse continue dans les cas de suspension.

Dans tous les cas de suspension, la basse fondamentale, ou syncope, ou monte de seconde de la tonique à la sus-tonique. Mais si on y considére la suspension comme note de goût, il se trouvera que la basse fondamentale monte de quarte ou de quinte. Car à dire vrai, la suspension n'a point de basse fondamentale; & si on lui en donne une, ce n'est que pour voir le plus souvent, qu'elle tire son origine de la supposition. Or comme cette connoissance ne sert de rien dans la pratique, il vaut mieux en reconnoissant la note de suspension, la compter pour rien, & lui donner pour basse fondamentale celle que doit avoir la consonnance suspendue.

La marche de la basse continue, sera la même que la fondamentale, dans le cas dont il s'agit. Excepté qu'on peut lui choisir la note que l'on veut dans l'accord qui précéde la note où elle montera de

quarte ou de quinte, laquelle recevra de suite, la suspension & la consonnance suspendue.

Il vaut mieux monter à la note de la basse continue qui reçoit la suspension, que d'y descendre; quoique le contraire puisse se pratiquer avec succès.

Dans la marche en montant de quinte, on passe d'une tonique à une autre, & la deuxième peut devenir sur le champ dominante & sur tout dominante tonique.

Dans la marche en montant de quarte, on passe d'une dominante à une autre; ou pour mieux dire, c'est généralement la sustonique qui passe à la dominante tonique.

Ces suspensions peuvent se continuer pendant plusieurs successions pareilles, soit en montant toujours de quinte, où chaque note sera censée tonique & jamais sous-dominante; soit en montant toujours de quarte, où chaque note sera toujours dominante, mais bien plutôt dominante tonique. Pourvu néanmoins, qu'on n'excéde pas les bornes des tons relatifs.

Chacune de ces notes successives recevra de suite, la suspension & la consonnance suspendue, à laquelle on joindra la septième si la note de la basse est dominante.

Dans

ARTICLE IV.

La suspension peut se sous-entendre de même que la supposition. Quels sont les chifres en usage à l'égard de la suspension.

Dans une marche fondamentale de quinte ou de quarte en montant, on peut toujours sous-entendre la suspension au-dessus de la note où l'on aura monté par un pareil intervalle, quoique le sujet ne la fournisse pas. Bien entendu que cela se pratiquera sur le tems fort, & que la consonnance supposée suspendue, ne se fera pas entendre en même tems dans le sujet : car ce qui suspend & ce qui est suspendu, ne doivent jamais être entendus ensemble.

A l'égard des chifres de la basse continue par-tout ce qui regarde la suspension, il faudra consulter les articles 6 & 7 du chapitre III de cette partie, dont l'essentiel se réduit à sçavoir que, dans la suspension de quarte on chifre 4 & 3 ensuite. Si la sixte est jointe à la quarte, on chifre $\frac{6}{4}$ & $\frac{5}{3}$ ensuite. Si c'est une suspension de neuvième, on chifre 9 & 8 ensuite.

On verra pour lors si le sujet répond au

chifre, & s'il est possible d'y sous-entendre la suspension & la consonnance suspendue.

Comme la valeur de la suspension peut l'emporter sur la valeur de la consonnance suspendue, il suffit de trouver un moment où la consonnance qui doit la suivre, puisse avoir lieu au-dessus de la même note de la basse continue, pour qu'il soit libre de l'y sous entendre.

ARTICLE V.

De la quarte & de la sixte, par suspension, au-dessus de la dominante tonique.

La note fondamentale où se pratique le plus fréquemment la suspension de la quarte, est la dominante tonique ; sur-tout dans le moment, où elle va annoncer une cadence parfaite. Mais cette suspension ne peut lui convenir, qu'autant qu'elle est immédiatement précédée de sa tonique, ou de sa dominante qui est la sus-tonique parce qu'autrement la quarte n'y seroit pas préparée.

On peut joindre à la quarte, la sixte par suspension, pourvu que le sujet ne donne pas en même tems la quinte, que cette sixte suspend.

Par tout où la basse fondamentale est forcée de syncoper, c'est un cas de suspension nécessaire, si elle n'y est pas forcée. Elle y est simplement possible, si le sujet ne fournit pas dans le tems fort, la consonnance suspendue.

L'octave de la tonique, ou la septième de la sus-tonique, préparent toujours la quarte par suspension au-dessus de la dominante tonique, & c'est toujours la médiante dans le sujet, qui forme la sixte par suspension.

Le seul cas que l'on puisse excepter au sujet de la syncope fondamentale, est celui où la tonique peut passer à la sus-tonique dans un tems fort, & à laquelle on peut presque toujours substituer la dominante tonique. Et c'est là le cas aussi, où la suspension a plus de rapport à la supposition.

Dans ce dernier cas, la tierce & la quinte de cette sus-tonique excluent la suspension en question. Son octave & sa septième au contraire, engagent à l'employer. Si le sujet occupe l'octave, on ne peut sous-entendre que la quarte au-dessus de la dominante tonique, parce que l'octave de la sus-tonique fait en même tems la quinte de la dominante to-

S ij

nique. Mais s'il en occupe la septième qui fait la quarte de cette même dominante tonique, la sixte de celle-ci, peut y être sous-entendue, ou non; le tout au gré du compositeur.

Dans tous les cas où la septième de la sus-tonique syncope dans le sujet, la deuxième valeur de cette syncope peut former la quarte de la dominante tonique; bien plus, elle le doit, si celle-ci annonce immédiatement après une cadence parfaite. Voyez *exemple 15, pl. 35*, où la basse fondamentale occupera les mêmes notes que la basse continue, dans tous les cas de suspension. Cependant pour ne rien laisser à desirer, on a marqué par des guidons, les notes fondamentales telles qu'on les auroit imaginées s'il n'eut été question de suspension.

Observations sur cet exemple.

La syncope *A*, du sujet, exige la sus-tonique pour basse fondamentale, sinon la tonique y syncope; voyez les guidons. Voilà donc le cas de la suspension de la quarte, en substituant la dominante tonique à la sus-tonique marquée d'un guidon; d'autant plus que cette dominante

tonique, après avoir reçu la quarte à *A*, annonce immédiatement une cadence à *B*, où se sauve cette quarte.

On peut sous-entendre la sixte avec la quarte à *A*, puisque le sujet y occupe la septième de la sus-tonique, ou l'octave de la tonique. Si on y sous-entend la sixte, la tonique en sera pour lors la basse fondamentale ; sinon, ce sera la sus-tonique.

Même observation à *K*.

Dans tous les cas de suspension, les dominantes fondamentales se dépouillent d'une partie de leur harmonie, & ne conservent que leur septième, pour se conformer à la suspension de la basse continue. Ce qui marque la différence entre la suspension & la supposition, où l'harmonie est toujours complette.

Voyant la dominante tonique à *D* annoncer une cadence parfaite, cela doit nous engager à sous-entendre la suspension immédiatement auparavant à *C*, où il est libre d'employer pour basse fondamentale ou la sus-tonique ou la dominante tonique. Cette suspension sous-entendue, ne peut être que la quarte seule, puisque le sujet en donne la quinte. Ainsi la sus-tonique en est la basse fondamentale selon le guidon. Il en est de même à *E*, *F*.

La suspension de sixte & quarte est forcée à G, puisque la médiante qui syncope dans le sujet, oblige la tonique de la basse fondamentale, de syncoper de son côté; quand même la dominante tonique n'annonceroit ensuite aucune cadence.

Quoique cette même médiante ne syncope point à H, elle n'oblige pas moins la tonique de la basse fondamentale d'y syncoper, par conséquent la suspension de sixte & quarte y est également forcée.

Il seroit ridicule, & même contre le bon goût, de composer un chant parsemé d'autant de cadences parfaites dans le même ton, qu'il y en a ici. Mais s'il s'en trouve un peu trop, c'est pour mettre en abrégé sous les yeux du lecteur, tous les cas possibles de la suspension réelle ou sous-entendue de la quarte seule, ou de la sixte & quarte. D'ailleurs, on rompt celle qui se forme à I, comme étant la plus prochaine de la finale.

ARTICLE VI.

De la quarte, de la sixte & quarte, & de la neuvième, par suspension, au-dessus d'une tonique.

DÈs qu'une tonique est précédée immédiatement de sa dominante, on peut pratiquer indifféremment au-dessus de cette tonique, la quarte ou la neuvième par suspension. La quarte, comme on doit le sçavoir à présent, suspend la tierce, & la neuvième suspend l'octave, lesquelles doivent paroître ensuite.

Ces suspensions peuvent se pratiquer toutes les deux à la fois au-dessus de la tonique; mais, dans ce cas, la dominante tonique y syncope, & forme au-dessus de la tonique, l'accord complet de la quarte par supposition.

C'est le sujet qui détermine l'arbitraire qui regne entre ces suspensions. S'il occupe la tierce de la tonique dans le tems fort, on ne peut y pratiquer que la neuvième. S'il en occupe l'octave, on ne peut y pratiquer que la quarte. Mais s'il occupe la quinte, on peut y pratiquer ou la quarte seule, ou la neuvième seule, ou toutes les deux ensemble.

La dominante tonique peut aussi dans

ce cas, avant de passer à la tonique, recevoir sa suspension particuliere de quarte seule, ou de sixte & quarte; le tout au gré du Compositeur, & selon que le sujet en décide.

C'est souvent pour détruire l'effet d'un repos sensible, qu'on pratique ces sortes de suspensions sur la tonique. Quelquefois aussi, elles y sont forcées, sur-tout celle de la neuvième. Nous aurons lieu d'en parler par la suite.

La quarte par suspension, peut se pratiquer encore sur la tonique précédée de sa sous-dominante, mais il faut que celle-ci puisse y être censée tonique; car jamais dans ce cas, elle ne peut y porter sa sixte ajoutée. La raison en est toute simple : parce que la sixte majeure devant monter diatoniquement à la médiante, détruiroit l'effet de la suspension de la quarte qui doit y descendre.

Dans ce dernier cas, la tonique peut recevoir la sixte par suspension jointe à la quarte. Au lieu que la quarte seule lui convient mieux lorsqu'elle est précédée de sa dominante.

Toutes ces suspensions peuvent se sous-entendre de la même façon qu'on a déjà spécifié pour celle de la quarte.

On doit s'appercevoir à préſent, que dans tous les cas de ſuſpenſion, ſoit ſur la tonique, ſoit ſur la dominante tonique, la baſſe continue y monte fondamentalement de quinte ou de quarte. On doit ſçavoir auſſi que la dominante tonique, peut être rendue tonique, lorſque ſa tonique y monte de quinte, & qu'en cette qualité, elle peut recevoir les ſuſpenſions attribuées à la tonique, ou à la dominante tonique, ſelon le caractere qu'on veut lui imprimer. Ainſi tout ce qu'il y a de nouveau dans cet article, ne concerne que la tonique précédée de ſa dominante, où toutes les ſuſpenſions peuvent ſe pratiquer au gré du Compoſiteur. Voyez *exemple* 16, *pl.* 35.

Obſervations ſur cet exemple.

La note *A* du ſujet, forme la quarte par ſuſpenſion au-deſſus de la dominante tonique, ſauvée à *B*.

La note *C* du même ſujet, forme la neuvième par ſuſpenſion au-deſſus de la tonique, ſauvée par l'octave à *D*.

Si on vouloit former une ſeptième de la note *C* du ſujet, la baſſe fondamentale y deſcendroit de tierce & occaſionneroit

une cadence interrompue, ou son imitation.

Cela seroit fort mal imaginé; parce que non seulement on s'éloigneroit mal à propos du ton principal, mais encore, il n'y auroit pas moyen de donner à la basse fondamentale la succession légitime en conséquence de la syncope *E*, pour rentrer dans le ton principal, ou dans celui de sa dominante comme l'indique le sujet. Ainsi, ou il faut employer la note *C* du sujet simplement comme neuvième, ou bien y pratiquer l'accord parfait de la quarte par supposition, comme l'indique le guidon de la basse fondamentale sous *C*.

On voit par le moyen de la basse fondamentale, que la neuvième à *E* & à *G*, tire son origine de la supposition, de sorte que l'harmonie y est pour lors complette. Mais la neuvième n'y est pas moins sauvée de l'octave.

La neuvième par suspension est sous-entendue à *F*, & on ne peut pas y sous-entendre la quarte, puisque le sujet en donne la tierce.

La suspension de neuvième est encore sous-entendue à *H*. Elle y est si précipitée, qu'on est obligé de partager la note de la basse en deux valeurs, pour qu'elle

puisse y être sauvée de l'octave. Une pareille suspension, se fait le plus souvent dans une partie sans en faire mention dans le chifre.

On sous-entend la quarte par suspension à *I*. La neuvième ne peut y être sous-entendue, puisque le sujet donne l'octave de la basse.

On doit juger par le moyen de la basse fondamentale, que la note *K* de la basse continue, est de goût. Si on vouloit la faire dépendre de l'harmonie, il faudroit pour lors que la basse fondamentale montât de quinte sur une tonique le plus souvent inutile.

Le dièze *L* est reconnu d'abord pour note sensible du ton mineur de *sol*, en conséquence du ton mineur de *re* qui le précéde & le suit. Mais en imaginant ce ton de *sol* majeur, le dièze *L* sera traité comme sus-tonique de son ton mineur relatif. Ainsi après avoir terminé le repos sur la dominante tonique de *re* avant *L*, cette même dominante devient tonique en recevant la tierce mineure, & successivement sous-dominante de *mi* sous *L*.

La tonique *mi* n'est pas plutôt arrivée à *M*, qu'elle devient sus-tonique de *re*, en recevant surtout la fausse quinte qui

marque le bémol par lequel le ton de *re* se distingue.

Il est libre d'employer la quarte seule par suspension à *N*, au-dessus de la tonique, ou d'y pratiquer l'accord complet de la quarte par supposition, dans lequel entre la note sensible, & qui se chifre d'un *7.

La dominante tonique sous *P*, censée tonique, reçoit la quarte par suspension sous-entendue. La tonique qui la précéde & qui y monte de quinte, est prise dans ce moment, pour sous-dominante de sa dominante censée tonique, à la faveur de cette marche. C'est de la sorte que, toute tonique ou censée telle, peut recevoir cette quarte même avec la sixte, quand le sujet ne s'y oppose pas comme ici. Cette sixte peut de même se sous-entendre à *A* avec la quarte, & non ailleurs, parce que le sujet donne par-tout la quinte. Mais à *Q* où le sujet donne la sixte par suspension au-dessus de la tonique, la quarte y est sous-entendue de droit, parce que la sixte n'est jamais seule, lorsqu'elle est employée par suspension.

ARTICLE VII.

Moyens pour pratiquer la suspension sur des dominantes successives. L'accord de la note sensible fondamentale prépare la suspension de sixte & quarte, formée sur la tonique.

Dans une marche de plusieurs dominantes successives, on peut pratiquer sur chacune d'elles, la quarte ou la neuvième par suspension. L'accord de la neuvième peut toujours être complet au-dessus d'une dominante, quoique par suspension ; pourvu qu'il ne s'y agisse point de chromatique ; lequel ne peut supporter que la simple suspension de quarte, de sixte & quarte, ou de neuvième.

Dans tout autre cas que le chromatique, chaque dominante est censée tonique, excepté la première. Or comme le chromatique ne peut détruire ce que la nature a d'abord imprimé à la tonique, les suspensions qui lui ont été affectées dans l'article précédent, peuvent lui tomber toujours en partage, de quelque façon qu'on la déguise.

Par-tout où l'on peut employer la note

sensible d'un ton mineur, comme fondamentale, & spécialement lorsqu'elle est note sensible d'une dominante tonique, la suspension de quarte, ou de sixte & quarte, convient toujours à la tonique qui suit cette note sensible, pourvu que le sujet n'ordonne pas le contraire.

Si la tonique qui suit cette note sensible, n'est pas la dominante tonique, elle peut la devenir à l'instant; & c'est-là le cas le plus convenable d'employer la suspension en question. Voyez *exemple* 17, *pl.* 36.

Observations sur cet exemple.

On peut sous-entendre la quarte par suspension, au-dessus des dominantes A, B; puisque cette quarte se sauve naturellement par la tierce de la dominante qui se répéte dans le tems foible. On ne peut y joindre la sixte, parce que le sujet y forme la quinte; & d'ailleurs cette sixte ne peut y être préparée.

La quarte sous-entendue à B, est un triton causé par la nature de la modulation: elle est par conséquent très-dure, quoique possible dans le besoin; cependant on fera toujours bien de l'éviter.

On ne peut sous-entendre à C, D, que

la neuvième par suspension, parce que le sujet y forme la tierce. Ces accords de neuvième y sont complets, de même que dans la supposition; parce que la neuvième, en se sauvant immédiatement après sur l'octave, rend à chaque dominante son accord fondamental de septième.

Les dominantes qui précédent & suivent celles qui portent des suspensions, n'en peuvent recevoir elles-mêmes, non seulement parce qu'elles n'occupent qu'un tems de la mesure, & que la suspension y seroit trop précipitée; mais parce que l'esprit du sujet s'y oppose.

La note sensible E de la dominante tonique, est fondamentale. Sa septième diminuée qui syncope à F, ne peut former que la sixte par suspension, au-dessus de la dominante tonique. On peut aussi substituer la tonique du ton principal à cette note sensible, & n'employer celle-ci qu'à F. Il y a plus encore: en employant la tonique à E, la deuxième valeur de la syncope F pourra recevoir une simple dominante qui montera de seconde à la dominante tonique, & formera une imitation de cadence rompue. Voyez les guidons.

Les suspensions G, H, sont reconnues par les syncopes de la basse fondamentale,

selon les guidons. Le chromatique que l'on pratique en cet endroit, oblige la basse continue à monter de quinte à *G*, & de quarte à *H*, pour recevoir ces suspensions; en imaginant que la dominante tonique de la basse fondamentale, tient la place de sa tierce dans la basse continue.

A *G*, on peut sous-entendre la sixte avec la quarte, puisque la tonique qui précéde, la prépare, mais non pas l'accord complet de la quarte par supposition; au lieu qu'à *H*, on peut sous-entendre cette harmonie complette, parce que la dominante tonique qui précéde, l'annonce & la rend par conséquent possible. Cette harmonie ne doit se conserver complette, que lorsque la note sensible en fait partie, & sur-tout, si elle y est employée ailleurs que dans la basse continue.

Ainsi la note *H* de la basse continue, peut recevoir par suspension, ou l'harmonie complette de la quarte, ou la quarte seule, ou même la sixte & quarte.

On peut sous-entendre la neuvième par suspension, au-dessus des notes *I*, *K*, de la basse continue, réputées toniques. On peut même y ajouter la septième après cette suspension, en les imaginant dominantes, selon que le sujet l'exige.

La

La supposition *L* regarde l'article premier du chapitre IV.

Pour lier le ton d'*ut* (qui finit immédiatement avant *M*), à celui de *mi*, qui se déclare à *N*, on employe la tonique *la*, qui est relative à ces deux tons. On pourroit aussi y employer la dominante marquée d'un guidon sous *M*; mais de quelque façon qu'on s'y prenne, la suspension sera toujours forcée au-dessus de la dominante tonique *N*.

Il est vrai qu'on pourroit continuer la tonique *ut* dans toute la mesure, pour la faire passer ensuite à une dominante, sous la note *N* du sujet, qui en formeroit la septième. Mais la liaison marquée d'un demi-cercle au-dessus des deux notes *N* du sujet, indiquant un coulé dans le chant, doit faire regarder ce coulé comme note de goût, plutôt que comme note d'harmonie, pour peu qu'on ait l'oreille formée à ces sortes de coulés.

L'harmonie de la quarte par supposition, peut être complette à *P*, puisque la dominante tonique qui l'annonce, peut syncoper à *P*, selon le guidon de la basse fondamentale.

On ne peut sous-entendre que la neuvième par suspension à *Q*, parce que le sujet

y occupe la tierce de la basse.

Sans la liaison au-dessus des deux notes *S* du sujet, qui doit faire prendre la première des deux pour un coulé, on pourroit employer la note sensible sous la deuxième valeur de la syncope *R*, *S*, pour en faire la septième diminuée ; mais ce même coulé indiquant une suspension, on employe la note sensible sous *R*, pour passer à la tonique sous *S*, laquelle reçoit la suspension de sixte & quarte indiquée par le sujet.

En conservant comme tonique les notes fondamentales, qui commencent les deux mesures *T*, *V*, les notes de la basse continue qui occupent le deuxième tems de chacune de ces mesures, seront des notes de goût. Mais, si on rend dominantes ces mêmes notes fondamentales dans leur deuxième valeur ; celles dont il s'agit dans la basse continue, en formeront la septième, & par conséquent elles seront d'harmonie.

En donnant la septième à la deuxième valeur des notes fondamentales en question, il se formera une imitation de cadence parfaite à *T*, & une véritable cadence rompue à *V*.

Il est aisé de connoître par la marche de la basse fondamentale, que les notes qui

commencent le premier & le deuxième tems de la mesure *X* dans le sujet, sont des notes de goût. Et si à *Y*, elles sont toutes les deux d'harmonie, c'est le goût du chant de la basse continue qui l'ordonne ainsi.

A l'égard de la double suspension qu'on a dû remarquer à *F*, nous en allons donner les éclaircissemens nécessaires dans l'article suivant.

Article VIII.

Par-tout où il se forme deux suspensions à la fois, on peut les sauver l'une après l'autre. Ceci peut se pratiquer encore à l'égard de la supposition & de la septième diminuée.

Dans tous les cas où la suspension est double, comme lorsqu'on pratique la quarte & la sixte ensemble, ou la quarte & la neuvième ensemble, on peut les sauver l'une après l'autre, en gardant toujours la quarte pour la dernière.

Dans ce cas, il faut supposer la valeur de trois tems, au moins, à la note de la basse continue qui reçoit ces suspensions; parce qu'elle doit toujours se conserver au-dessous de la consonnance qui les sauve.

T ij

C'est ce que l'on a dû remarquer à la lettre *F* de l'exemple précédent, où la sixte se sauve d'abord sur la quinte, pendant que la quarte reste, & se sauve ensuite sur la tierce; tandis que la même note de la basse continue se conserve jusqu'à la consonnance qui sauve toutes ces dissonnances.

On peut agir de même dans tous les cas où se rencontrent deux dissonnances à la fois, comme dans les accords de supposition, où d'un côté se rencontre la septième & la neuvième, & de l'autre, la quarte dissonnante de plus; ou encore, comme dans un accord de quinte superflue, où entre la quarte.

A l'égard de la septième diminuée, lorsque la note sensible qui la porte, est suivie de la dominante tonique, la septième diminuée se sauve d'abord seule sur l'octave de la dominante tonique, & la fausse quinte de la note sensible reste pour former la septième de cette même dominante tonique. Ainsi, les deux dissonnances se sauvent l'une après l'autre.

Dans les accords de supposition, lorsqu'on veut sauver, l'une après l'autre, les dissonnances dont ils sont formés, il faut toujours sauver la plus haute la première; sçavoir, la neuvième, quand elle en est

l'objet. A l'égard de la onzième ou quarte diffonnante, où fe rencontrent trois diffonnances mineures, lorfque la note fenfible en eft exclue; il n'y a qu'à arranger par tierces l'accord fondamental, pour y faire defcendre fucceffivement les notes les plus hautes; de forte que la quarte fe fauvera d'abord, enfuite la neuvième & enfin la feptième.

Si au contraire, la note fenfible fait partie de ce dernier accord, ce fera la neuvieme qui devra fe fauver d'abord, pour pratiquer dans ce moment le fimple accord de quarte par fufpenfion. Et fi on vouloit d'abord fauver cette quarte, il faudroit retrancher la note fenfible de cet accord, pour employer la neuvieme qui refteroit, comme un fimple accord de fufpenfion.

Par la même raifon, on doit retrancher la note fenfible de l'accord de la médiante d'un ton mineur, lorfque cette médiante fuppofe la dominante tonique, & qu'on veut y fauver la neuvième & enfuite la feptième.

Remarquons bien que l'accord de quarte par fuppofition, tient beaucoup de la fufpenfion, en ce que la note de la baffe continue fur laquelle on le pratique, doit toujours refter pour recevoir les confonnan-

ces qui doivent suivre. Que ce soit la sus-tonique ou la tonique, chacune de ces deux notes par supposition reste, & devient fondamentale de l'accord où se sauve la supposition.

Dès qu'on sauve une dissonnance à la fois, tout devient suspension dans la supposition même, au-dessus de la même note de la basse continue. Il n'y a que dans l'accord de neuvième par supposition, que la basse continue puisse changer, au moment que la neuvième s'y sauve.

Si dans un accord de septième superflue, on sauve d'abord la neuvième, la dominante tonique syncopera dans la basse fondamentale, tandis que la tonique dans la basse continue, portera simplement l'accord de quarte par suspension.

Pour s'assurer de la succession des dissonnances, dont un accord par supposition est composé, & pour ne point s'y tromper, il faut s'imaginer que la basse fondamentale descend toujours de tierce d'une dominante à une autre jusqu'à la tonique, lorsque celle-ci doit se trouver à la fin, comme quand la note sensible s'est mêlée dans la supposition.

Au reste, comme il faut le concours de plusieurs parties ensemble, pour pratiquer

les suspensions & les suppositions conformément à ces dernières regles; en composant à deux parties on ne pourra que les sous-entendre, lorsque la note de la basse continue par supposition, restera assez long-temps pour les recevoir, & que celles du sujet ne s'y opposeront pas. Voyez *exemple 18, pl. 38.*

Observations sur cet exemple.

On peut sous-entendre la sixte par suspension avec la quarte à *A* & à *S*. La note de la basse continue où se forme cette suspension, ayant la valeur de deux temps, on sauve d'abord la sixte sur la quinte, pendant que la quarte reste avec cette même quinte & se sauve ensuite sur la tierce à *B* & à *T*. En suivant cette double suspension à *A*, la basse fondamentale y syncope d'abord & monte ensuite à la sus-tonique, qui sert de basse fondamentale à l'accord de la quarte par suspension. Voyez les guidons de la basse fondamentale à l'endroit cité.

La supposition de la quarte dissonnante à *C* est sous-entendue. La note du sujet ayant la valeur de deux tems, fournit le moyen de sauver ces dissonnances l'une

après l'autre. D'abord la quarte se sauve par la tierce à *D*, tandis que la neuvième reste encore & se sauve ensuite sur l'octave à *E*, où la note de la basse continue devient fondamentale, & dont la septième qui fait partie de son accord, se sauve à son tour à *F*.

Si la note du sujet & celle de la basse continue qui y répond, n'eussent pas eu la valeur de deux tems, il n'auroit pas fallu songer à cette succession. On voit donc ici la nécessité de la marche fondamentale par tierce en descendant, sans qu'il s'y agisse ni de changement de ton, ni de cadence interrompue, mais simplement de suspension volontaires dictées par le goût.

Au reste, la supposition à *C* n'a été imaginée que pour le goût du chant de la basse continue, qui par ce moyen monte toujours diatoniquement jusqu'à *G*, où s'annonce la cadence parfaite, & oppose sa marche à celle du sujet.

Tout accord de supposition où entre la note sensible, ne peut souffrir aucun entrelacement de nouvelles suspensions. Ainsi la quinte superflue à *F*, & la neuvième à *P*, doivent être sauvées suivant les regles données aux articles où l'on a fait

mention de ces accords au chapitre IV.

On ne peut fous-entendre que la quarte feule par fufpenfion à *G* & à *K*, puifque le fujet y donne la quinte de la baffe continue. Et à *Q* on ne peut en fous-entendre aucune, le fujet formant la tierce de cette même baffe continue.

On voit à *H* la feptième diminuée fe fauver feule à *I*, pendant que la fauffe quinte refte pour fe fauver enfuite fur la première note de la mefure fuivante.

Dans l'accord de neuvième par fuppofition à *L*, on voit la même chofe qu'on a vu à *C*. Ici la neuvième fe fauve d'abord fur l'octave, pendant que la feptième refte à *M* & fe fauve enfuite à *N*. C'eſt encore le goût du chant qui en décide, & la marche par tierce en defcendant de la baffe fondamentale qui en prouve la poffibilité.

Remarquons le double emploi qui regne dans la baffe fondamentale, entre la fous-dominante & la fus-tonique marquée d'un guidon à *R*, conféquemment à la marche fondamentale la plus légitime avec ce qui précéde.

On fubftitue la note fenfible à la dominante tonique à *V*, puifque le fujet l'exige, & on la fuppofe dans la baffe continue par la tonique. Dès-lors la fixte mi-

neure se trouve jointe à la septième superflue au-dessus de cette tonique. Cette sixte se sauve d'abord à *X*, où la dominante de la basse fondamentale prend la place de la note sensible, & où le reste de l'accord subsiste au-dessus de cette dominante tonique. En sauvant ces dissonnances l'une après l'autre, on se conforme à ce qu'exige la syncope *Y*. Celle qui se forme à *Z* & exige de nouveau la septième superflue avec un pareil changement. Or, pour varier cette harmonie trop monotone, au lieu de conserver le même accord de part & d'autre comme cela se pourroit, on pratique le simple accord de quarte par suspension à *Y*, & celui de simple neuvième à *&*.

Remarquons bien que, lorsqu'on veut pratiquer l'accord de neuvième par suspension, après celui de septième superflue sur la même tonique, il faut retrancher la note sensible de ce dernier accord, & le chiffrer de $\frac{9}{4}$ pour prévenir la suspension qui le suit, & éviter la méprise. Par ce moyen, la neuvième est sauvée seule à *Y*, & la quarte seule à *&*.

ARTICLE IX.

Des cas où la suspension peut être sauvée sur une nouvelle note fondamentale.

La quarte & la neuvième par suspension, peuvent être sauvées sur une note fondamentale différente de celle qui aura reçu ces suspensions.

On suppose que la note fondamentale qui aura reçu la quarte par suspension, est une dominante censée tonique, laquelle au lieu de rester pour recevoir la tierce qui doit sauver cette quarte, descend de tierce sur une dominante tonique, & cette tierce qui sauve la quarte forme la quinte de la dominante tonique en question.

La basse continue peut suivre la même route, ou monter chromatiquement sur la note sensible de cette dominante tonique. Cette derniere route est celle qui lui convient le mieux; surtout lorsque la quarte n'est point sous-entendue dans le sujet.

Dans le cas de la suspension de la neuvième, comme elle ne doit se pratiquer que sur la tonique, la note fondamentale qui aura reçu cette suspension, descendra de tierce sur une dominante tonique ou

simple dominante, au lieu de rester pour recevoir l'octave qui doit sauver cette neuvième. Pour lors cette octave formera la tierce de la dominante en question, où la tonique aura descendu de tierce. Dans le cas présent, la basse fondamentale doit toujours monter de quinte ou de quarte.

En jugeant tonique, la note qui reçoit la suspension, & dominante tonique celle où cette tonique descend de tierce, on passera toujours d'un ton majeur à un ton mineur à la seconde au-dessus, dans le moment que la suspension se sauve.

Si au contraire, cette note jugée tonique, descend de tierce sur une simple dominante, ce sera pour rester dans le même ton, ou pour passer à celui de la quinte au-dessus.

Ici comme ailleurs, on peut sous-entendre toutes ces suspensions, & sur-tout celle de la neuvième sur la tonique, comme on le verra dans l'exemple.

On ne sçauroit donner trop d'attention à tous ces moyens de suspension, & en bien remarquer la différence d'avec la supposition, soit dans les notes de la basse qui n'y sont pas les mêmes, ou qui n'y sont pas précédées de même ; soit dans les notes du sujet, qui en sont assez reconnoî-

tre la différence, en ce qu'ici, la diffonnance forme une espece de coulé pour passer ensuite à la consonnance qu'elle suspend. Toute la différence qu'il y a, c'est que le coulé ordinaire n'est qu'une petite brêve, le plus souvent sous-entendue, au lieu qne le coulé dont il s'agit, peut quelquefois occuper une demi-mesure.

Au reste, pour ne s'y point tromper on peut faire usage des règles suivantes.

1° La suspension se fait généralement sur la dominante tonique de la basse continue, & jamais la supposition.

2° Dans tous les cas où la basse fondamentale est forcée de syncoper, la suspension y est forcée pour lors de son côté.

3° Par-tout où il est possible de pratiquer la suspension, il y a repos sur la consonnance suspendue. Ce repos, quoique souvent peu sensible, n'échappera jamais aux oreilles formées au goût du chant. Au lieu que la supposition n'est jamais susceptible d'un pareil repos; puisqu'au contraire, elle n'est introduite que pour lier le sens harmonique de la basse continue, à celui du sujet; & pour opposer sa marche à la sienne.

4° Par-tout encore, où il est possible de pratiquer la suspension, il est possible

aussi de faire monter la basse fondamentale de quinte ou de quarte, en faisant abstraction de la suspension, & en lui substituant la consonnance suspendue.

Cette possibilité de la marche fondamentale, se reconnoît de deux façons. La tonique ou la sus-tonique sera forcée de syncoper; ou bien la sus-tonique occupera un tems fort, en précédant la dominante tonique qui pourra lui être substituée, en voulant pratiquer la suspension.

5.° Enfin, la suspension ne se pratique jamais sur la tonique, que lorsqu'elle est précédée de sa dominante. Et si on peut l'y pratiquer en y montant de quinte, c'est qu'elle n'est censée tonique que dans ce moment; ayant été jusques-là, dominante de celle qui la précéde. Voyez *exemple 19, pl. 39.*

Observations sur cet exemple.

La dominante censée tonique qui reçoit la quarte par suspension à *A*, descend de tierce à *B* dans la basse fondamentale, sur la dominante tonique du nouveau ton ; pendant que la basse continue monte chromatiquement sur la tierce de cette dominante tonique, où se sauve la quarte pré-

cédente. Cette confonnance qui fauve la quarte, fait d'un côté la quinte de la nouvelle note fondamentale, & de l'autre la tierce de la baſſe continue.

On peut ſubſtituer l'accord complet de ſuppoſition, à celui qui ſe forme à *C* de ſimple ſuſpenſion, puiſque la baſſe fondamentale y ſyncope & que le ſujet ne s'y oppoſe pas.

Les notes de goût, mêlées parmi celles d'harmonie, dans la baſſe continue à *D*, ne ſont imaginées que pour conduire cette baſſe par un chant diatonique, juſqu'à la dominante tonique qui annonce le repos à *E*.

La valeur de la note du ſujet à *F* permet d'y ſous-entendre la neuvième par ſuſpenſion. La baſſe continue peut reſter ſur la même tonique qui reçoit la neuvième, ſelon le guidon, ou deſcendre de tierce ſur la note fondamentale *G*. Dans l'un & l'autre cas, cette neuvième ſous-entendue, ſe ſauvera ſur une conſonnance de la nouvelle note de la baſſe.

La neuvième ſous-entendue à *H*, ſe ſauve ſur une nouvelle note de la baſſe fondamentale. Cette nouvelle note étant dominante tonique, la baſſe continue monte chromatiquement à *I* ſur la note

qui sauve la neuvième. Mais si cette neuvième existoit réellement dans le sujet, ou dans une autre partie, la basse continue devroit suivre la marche fondamentale, indiquée par le guidon sous *I*. Car en suivant la route des notes, la note sensible de la basse continue, formeroit l'octave de la consonnance qui sauveroit la neuvième. Or cette octave ne conviendroit point, si c'étoit la note sensible, laquelle ne doit jamais être doublée.

Le chant que forme le sujet après *K*, peut être pris indifféremment pour le majeur d'*ut* ou le mineur de *la*. Mais comme il n'y a rien ensuite qui puisse déterminer en faveur de l'un ou de l'autre de ces deux tons, on doit toujours conclure pour le ton principal, à la fin d'une piece de musique qui se termine de même.

FIN.

TABLE DES MATIERES.

PREMIERE PARTIE.

CHAPITRE PREMIER. *De la basse fondamentale, de son harmonie, & de sa marche la plus parfaite*, page 1

CHAP. II. *Règles pour trouver la basse fondamentale d'un chant donné dans un seul ton*, 4

CHAP. III. *De quelques règles particulières de la basse fondamentale*, 8

CHAP. IV. *Des cadences, ou repos, dans le sujet & dans la basse fondamentale*, 11

CHAP. V. *Des différentes marches fondamentales de la tonique*, 13

ARTICLE PREMIER. *De la marche de la tonique, par seconde, en montant*, 14

ART. II. *De la marche de la tonique, par tierce, en descendant*, 16

ART. III. *Dans les cas arbitraires, la marche par tierce en descendant, doit être préférée à celle par seconde en montant; d'où naît la nécessité de marquer, par des guidons, les différentes basses fondamentales possibles*, 18

CHAP. VI. *Des tons relatifs*, 22

CHAP. VII. *Où l'on indique plusieurs moyens de connoître le ton dans le sujet*, 25

CHAP. VIII. *De la possibilité de passer d'une tonique à une autre par tous les intervalles consonnans, & des toniques étrangeres ou passageres dans le ton qui existe*, 41

CHAP. IX. *De la liaison d'harmonie*, 45

V.

CHAP. X. *Des imitations de chant, & de la basse fondamentale en conséquence,* 49
ART. I. *Des imitations de chant dans le même ton,* 50
ART. II. *Des imitations de chant dans différens tons,* 56
CHAP. XI. *Des cas où il faut partager une note du sujet en deux valeurs, pour faciliter la marche fondamentale prescrite,* 58
CHAP. XII. *De la brève & de la basse fondamentale en conséquence,* 61
CHAP. XIII. *Du dessein de la basse fondamentale en conséquence de celui du sujet,* 64
CHAP. XIV. *De la modulation,* 68
CHAP. XV. *Où l'on indique les moyens de trouver la basse fondamentale, en rétrogradant,* 73

SECONDE PARTIE.

CHAPITRE PREMIER. *De la dissonnance en général, & de sa basse fondamentale,* 83
ART. I. *Règle pour préparer & sauver la septième,* 84
ART. II. *De la marche fondamentale en conséquence de la septième préparée & sauvée,* 85
ART. III. *Des consonnances qui préparent & sauvent la septième, relativement à la basse fondamentale,* 86
CHAP. II. *Des notes syncopées dans le sujet,* 87
ART. I. *Des cas où la note syncopée dans le sujet doit former la septième,* ibid.
ART. II. *La septième peut n'être pas sauvée immédiatement,* 89
ART. III. *La septième doit être traitée comme son harmonique,* 91
ART. IV. *Des cas où la septième d'une dominante tonique n'exige aucune préparation; de l'arbitraire qui regne entre la sous-dominante & la dominante tonique; & des cas où l'on peut monter de tierce sur la dominante tonique,* 93
ART. V. *Ce qui prépare & sauve la septième peut être*

sous-entendu, 95
ART. VI. *Une note peut former septième, sans que le sujet syncope,* 98
ART. VII. *Récapitulation des articles de ce chapitre, concernant la septième, où l'on insère une nouvelle règle relative à la syncope du sujet, laquelle ne peut former septième, quoiqu'elle descende diatoniquement,* 99

CHAP. III. *De la septième diminuée, de son accord, de sa basse fondamentale, & de ses notes communes avec l'accord de la dominante tonique,* 106
ART. I. *Quelles sont les notes fondamentales qui doivent précéder & suivre la note sensible & la septième diminuée,* 108
ART. II. *De l'arbitraire qui regne entre la sous-dominante & la note sensible,* 113
ART. III. *Les règles précédentes appliquées à la note sensible d'une dominante tonique,* 116
ART. IV. *Récapitulation des articles de ce chapitre, concernant la septième diminuée,* 120

CHAP. IV. *De la dissonnance & de la sous-dominante,* 127
ART. I. *Première règle. En quelle occasion on doit employer la sixte ajoutée,* 128
ART. II. *Deuxième règle. En quelle autre occasion on doit employer la sixte ajoutée, même sur la tonique,* 130
ART. III. *Des notes communes qu'introduit la sixte ajoutée dans différentes notes fondamentales,* 134
ART. IV. *Du double emploi entre la sus-tonique & la sous-dominante,* 140
§. I. *Des cas où l'on doit préférer la sus-tonique à la sous-dominante, & celle-ci à l'autre dans le même ton,* 142
§. II. *Dans les changemens de tons possibles ou forcés, la sous-dominante doit être préférée à la sus-tonique,* 145

V ij

ART. V. *Récapitulation des articles de ce chapitre, concernant la sixte ajoutée,* 150
CHAP. V. *Des cadences rompues & interrompues, & de leurs imitations, où l'on rappelle à ce sujet toutes les marches fondamentales,* 158
ART. I. *De la cadence rompue,* ibid.
ART. II. *De la cadence interrompue,* 161
ART. III. *De l'imitation de toutes les cadences où l'on rappelle toutes les différentes marches fondamentales,* 165
CHAP. VI. *Des imitations de chant, auxquelles se joint la dissonnance,* 169
CHAP. VII. *Des notes pour le goût du chant. Comment les distinguer de celles qui sont de l'harmonie. Règles nécessaires à observer, pour en faire la distinction, soit lorsque le chant marche par des intervalles consonnans, soit lorsqu'il marche par dégrés diatoniques,* 173
ART. I. *Première règle pour distinguer les notes pour le goût du chant, des notes d'harmonie, lorsque le chant marche par des intervalles consonnans,* 176
ART. II. *Deuxième règle, pour distinguer les notes pour le goût du chant, des notes d'harmonie, lorsque le chant marche par dégré diatonique,* 181
CHAP. VIII. *Règles à observer, dans le cas où le sujet semble représenter deux parties différentes,* 188

TROISIEME PARTIE.

CHAPITRE PREMIER. *Du chromatique en général,* 193
ART. I. *Du chromatique en montant,* 195
ART. II. *Du chromatique, en descendant par consonnances,* 197
ART. III. *Du chromatique, en descendant par des dissonnances,* 204
CHAP. II. *Du genre enharmonique,* 208
ART. I. *Moyens pour pratiquer l'enharmonique,* 209
ART. II. *Du diatonique enharmonique dans une seule*

DES SOMMAIRES.

partie, en descendant, 215
Art. III. *Du véritable diatonique enharmonique, tant en montant qu'en descendant*, . . . 218
Art. IV. *Du chromatique enharmonique*, . . . 219
Chap. III. *De la supposition*, 221
Chap. IV. *Comment la basse continue se tire de la fondamentale, & des intervalles qu'elle forme avec le sujet*, 223
Art. II. *Du renversement de l'accord parfait*, ibid.
Art. III. *Du renversement de l'accord de simple dominante*, 225
Art. IV. *Du renversement de l'accord de la dominante tonique*, 227
Art. V. *Du renversement de l'accord de septième diminuée*, 228
Chap. V. *Comment la basse continue doit être chifrée*, 232
Art. I. *Chifres de l'accord parfait, & de son renversement*. 232
Art. II. *Chifres d'un accord de septième de simple dominante, & de son renversement*, . . . 233
Art. III. *Chifres de l'accord de septième de la dominante tonique, & de son renversement*, . 235
Art. IV. *Chifres de l'accord de septième diminuée, & de son renversement*, 236
Art. V. *Chifres des accords par supposition*, . 237
Art. VI. *Chifres des accords par suspension*, . 238
Art. VII. *Chifres des suspensions successives*, . 238
Chap. VI. *Quelles sont les notes fondamentales qui doivent être supposées*, 240
Art. I. *De la neuvième, par supposition*, . . . 242
Art. II. *De la onzième, dite quarte, par supposition*, 249
Art. III. *Des dissonnances superflues occasionnées par la supposition*, 254
Art. IV. *Les dissonnances mineures & superflues au-dessus des notes, par supposition de la basse continue*,

peuvent être sous-entendues dans le sujet, 259
Art. V. Dans tous les cas où l'on suppose la dominante tonique des tons mineurs, la note sensible fondamentale peut lui être substituée, 265
Chap. VII. De la suspension, 268
Art. I. De la quarte dissonnante, suspendant la tierce, 169
Art. II. De la sixte & de la quarte, suspendant la quinte & la tierce, 270
Art. III. De la marche fondamentale, & de celle de la basse continue dans le cas de suspension, 271
Art. IV. La suspension peut se sous-entendre de même que la supposition. Quels sont les chifres en usage à l'égard de la suspension, 273
Art. V. De la quarte & de la sixte par suspension, au-dessus de la dominante tonique, 274
Art. VI. De la quarte, de la sixte & quarte, & de la neuvième par suspension au-dessus d'une tonique, 279
Art. VII. Moyens pour pratiquer la suspension sur des dominantes successives. L'accord de la note sensible fondamentale prépare la suspension de sixte & quarte formée sur la tonique, 285
Art. VIII. Par-tout où il se forme deux suspensions à la fois, on peut les sauver l'une après l'autre. Ceci peut se pratiquer encore à l'égard de la supposition & de la septième diminuée, 291
Art. IX. Des cas où la suspension peut être sauvée sur une nouvelle note fondamentale, 299

Fin de la table.

De l'Imprimerie de Moreau.

CATALOGUE

Des ouvrages de M. GIANOTTI.

I^{re}. Œuvre. Sonates à violon seul, avec la basse, 12 liv.

II. Sonates à violon seul, avec la basse, 12 l.

III. Sonates en trio pour deux violons & la basse, 7 l.

IV. Sonates en trio pour deux violons & la basse, 7 l.

V. Sonates pour la flûte, avec la basse, 4 l. 10 f.

VI. Sonates en trio pour deux violons, avec la basse, 9 l.

VII. Sonates à deux violons, sans basse, 6 l.

VIII. Les soirées de Limeil, pièces pour les vielles, musettes, violons, &c. 4 l. 4 f.

IX. Sonates en trio pour deux violons & la basse, 9 l.

L'école des filles, cantatille à voix

seule, avec accompagnement
de violon, 1 l. 16 f.
X. Sonates en trio pour deux violons, & la basse, 9 l.
XI. Sonates à deux violons sans basse, 6 l.
XII. Sonates à deux violoncelles, ou deux violles, &c. 6 l.
XIII. Sonates en trio pour deux violons, & la basse, 7 l.
XIV. Les petits concerts de Daphnis & Chloé, sonates en trio pour les vielles, musettes, &c. 6 l.
XV. Concertini à quatre parties, 7 l. 4 f.
XVI. Nouveaux duo pour deux violons, ou deux pardessus de viole, 6 l.
XVII. Les amusemens de Terpsicore, en six sonates en trio, 6 l.

Ces Œuvres se vendent chez M. LE CLERC le cadet, rue S. Honoré, entre la rue du Roule & la rue de l'Arbre-sec, à l'image sainte Geneviéve, au premier sur le devant.

APPROBATION

EXEMPLES RELATIFS
aux Regles contenues dans la premiere partie
du Guide du Compositeur.

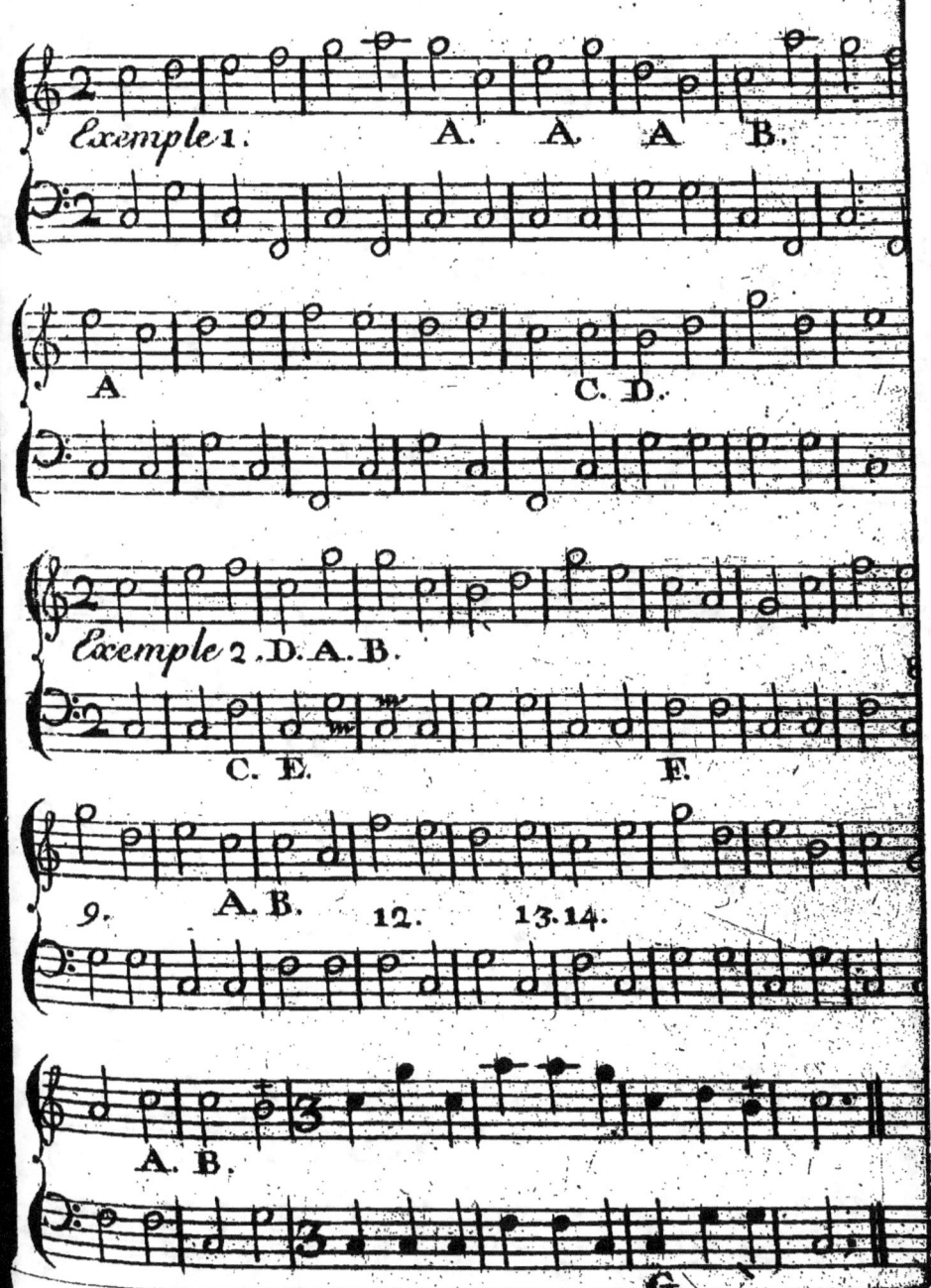

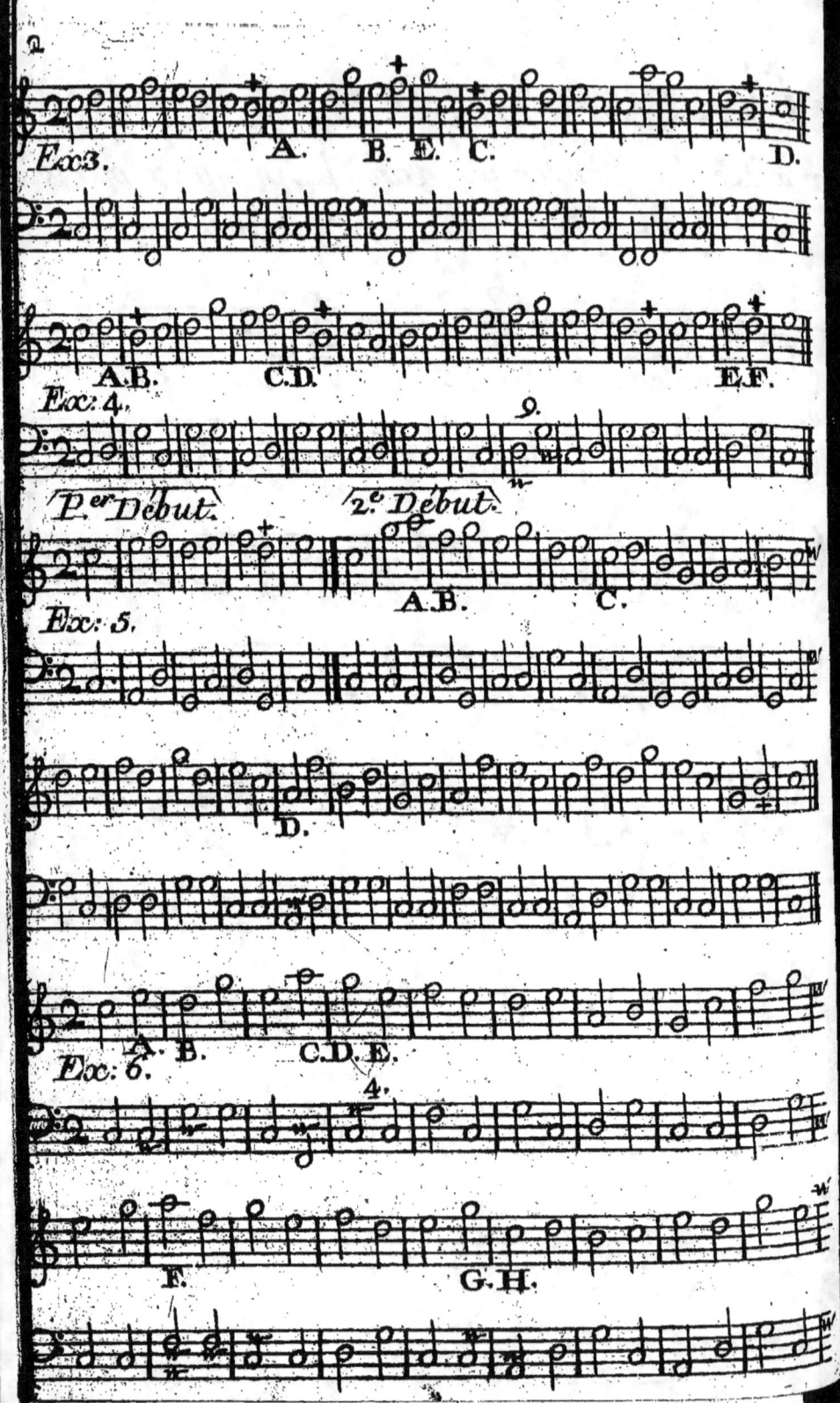

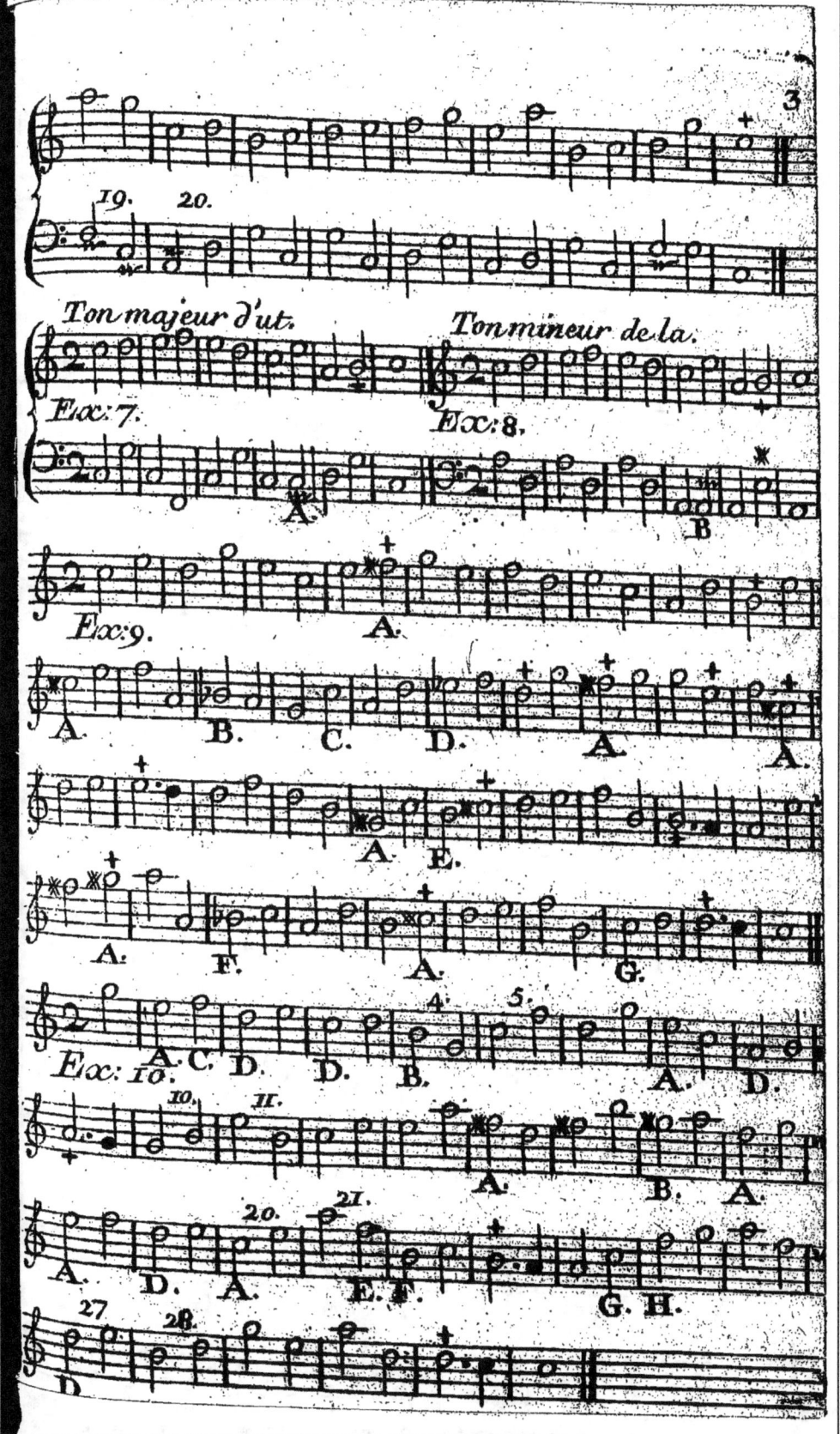

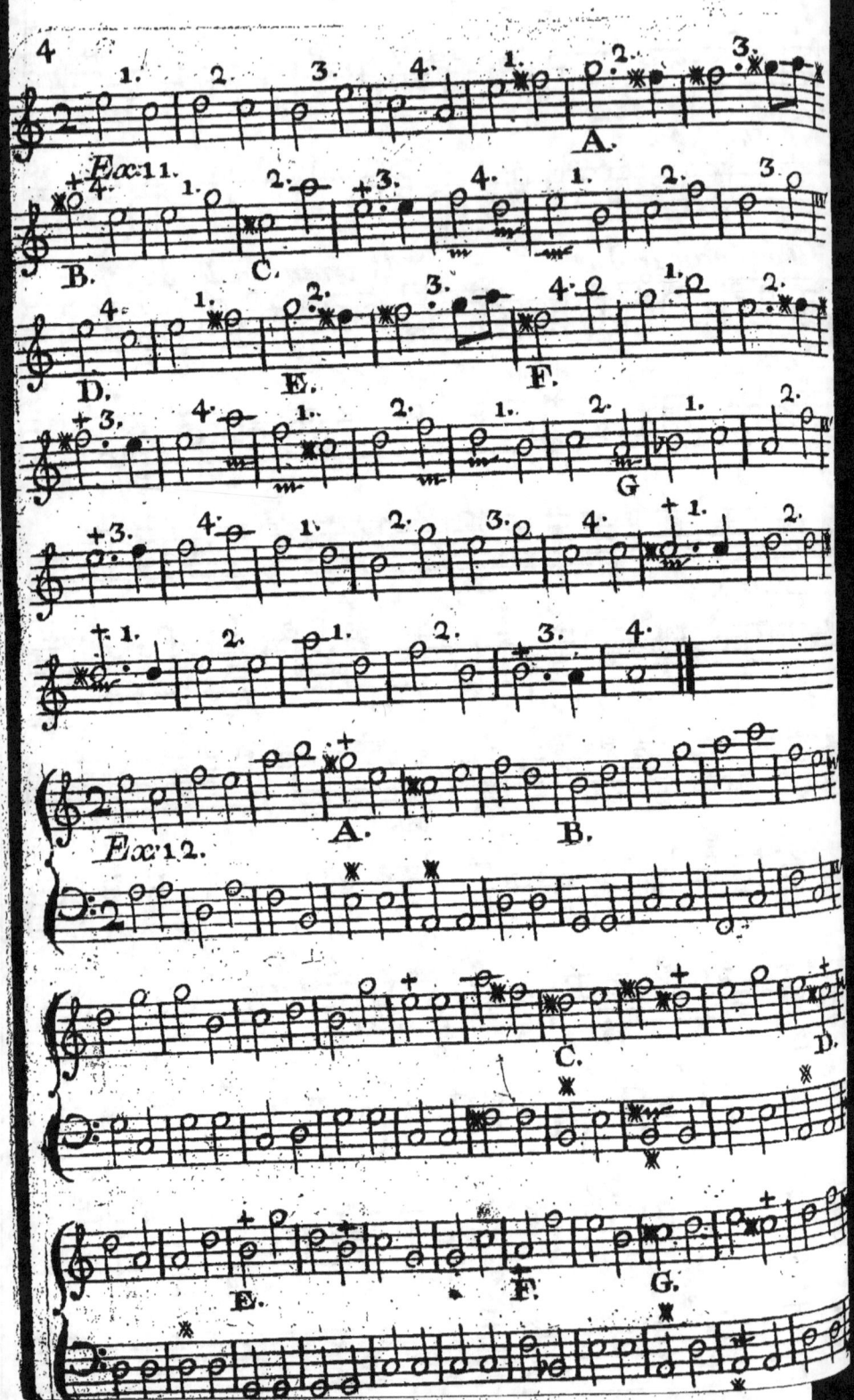

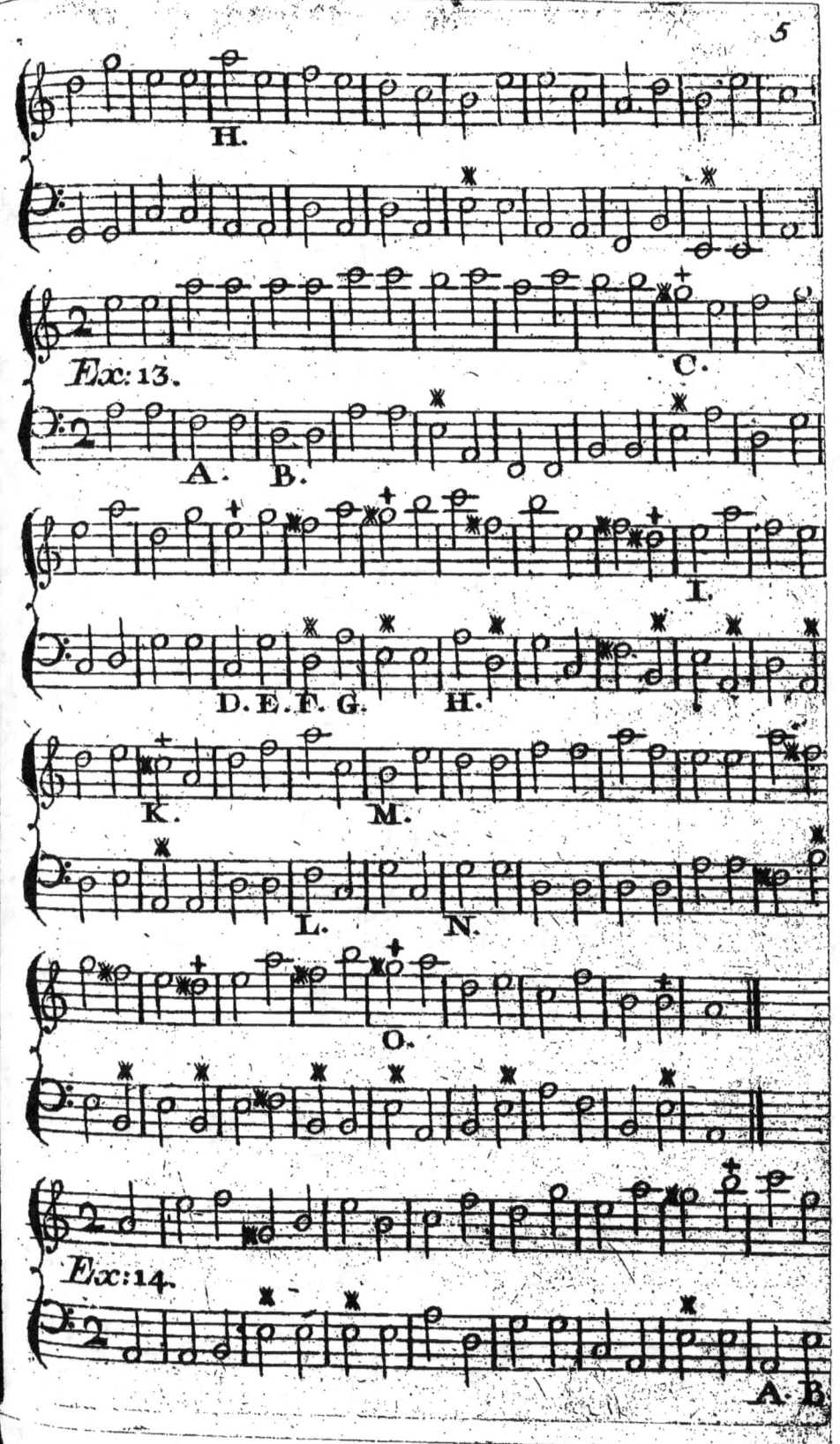

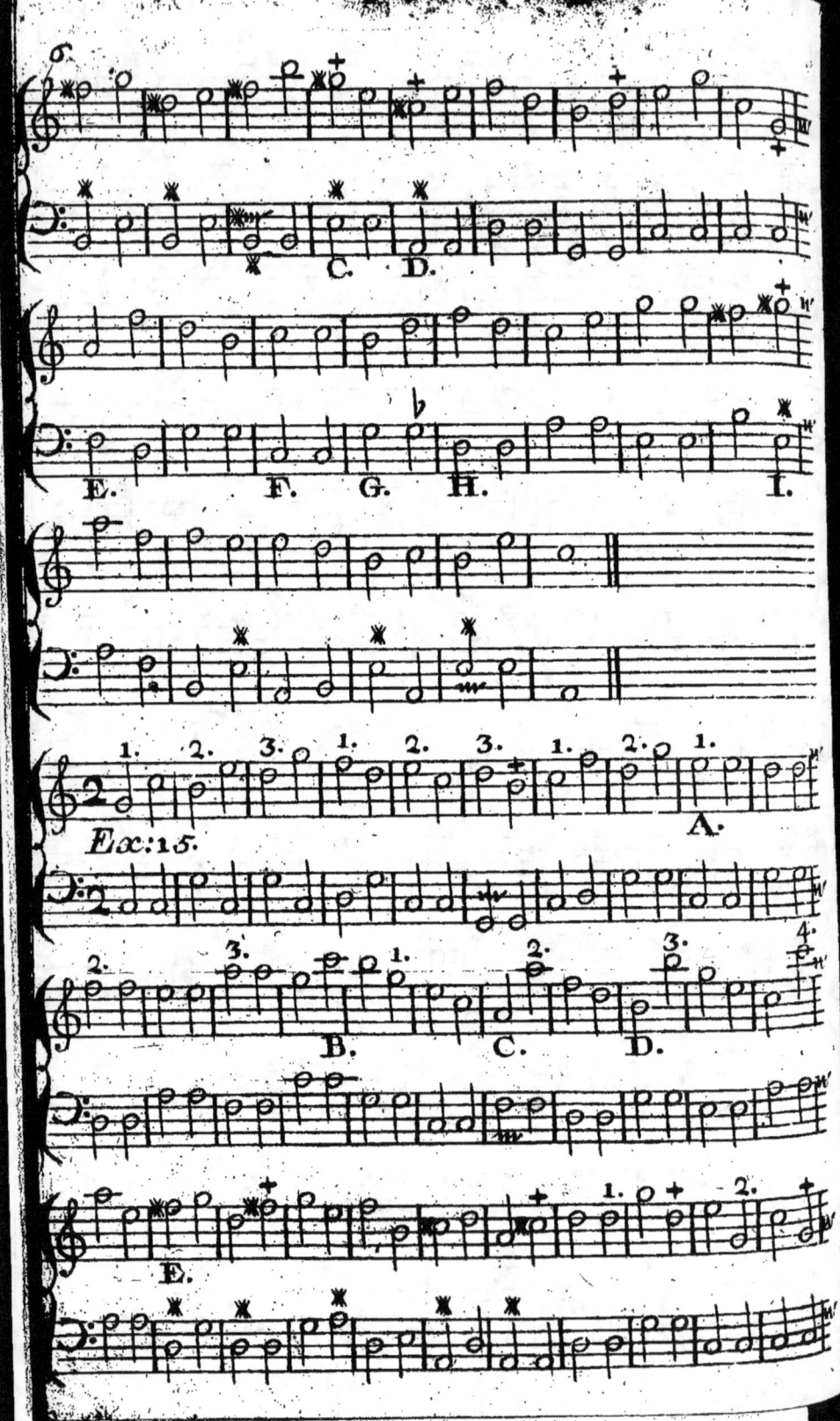

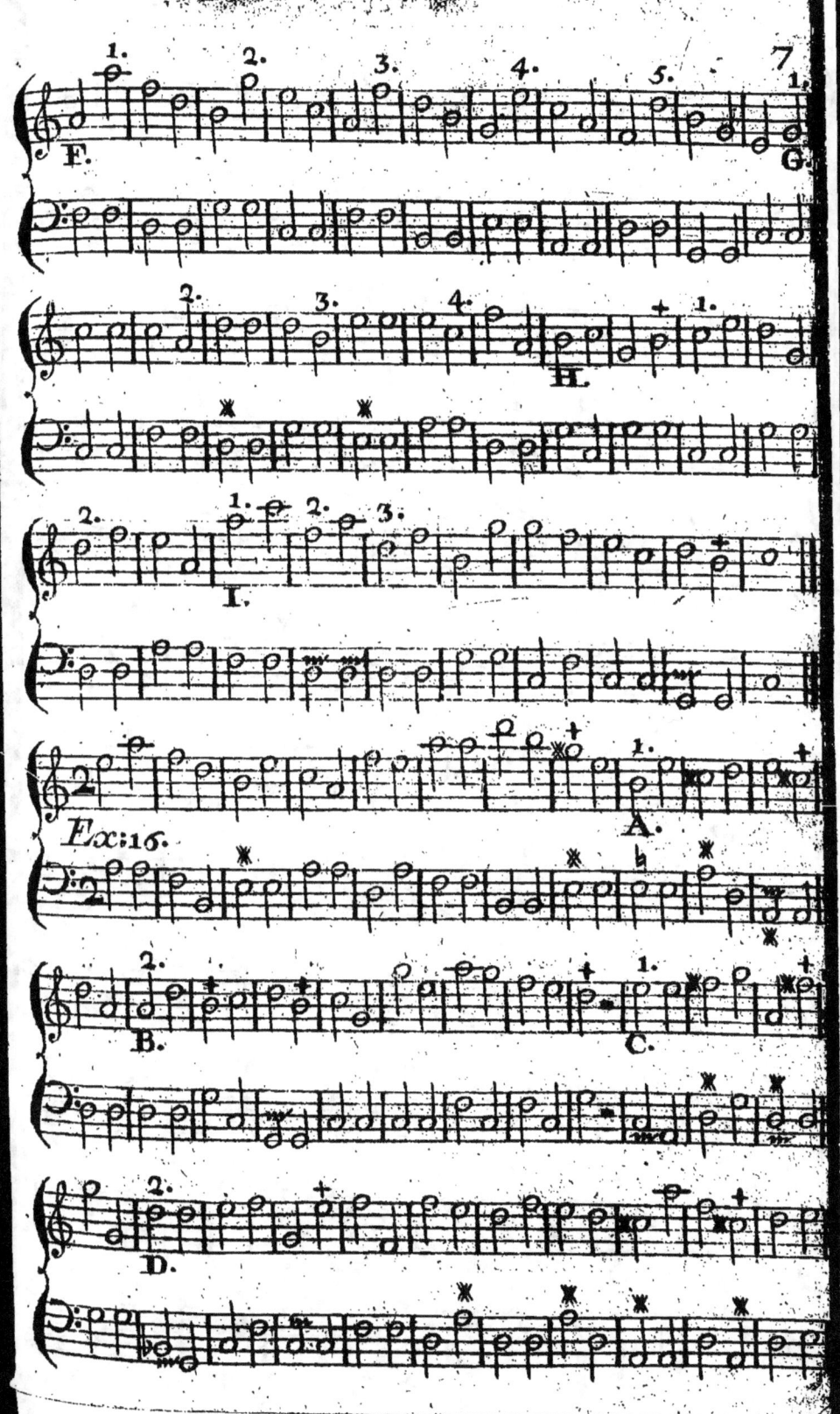

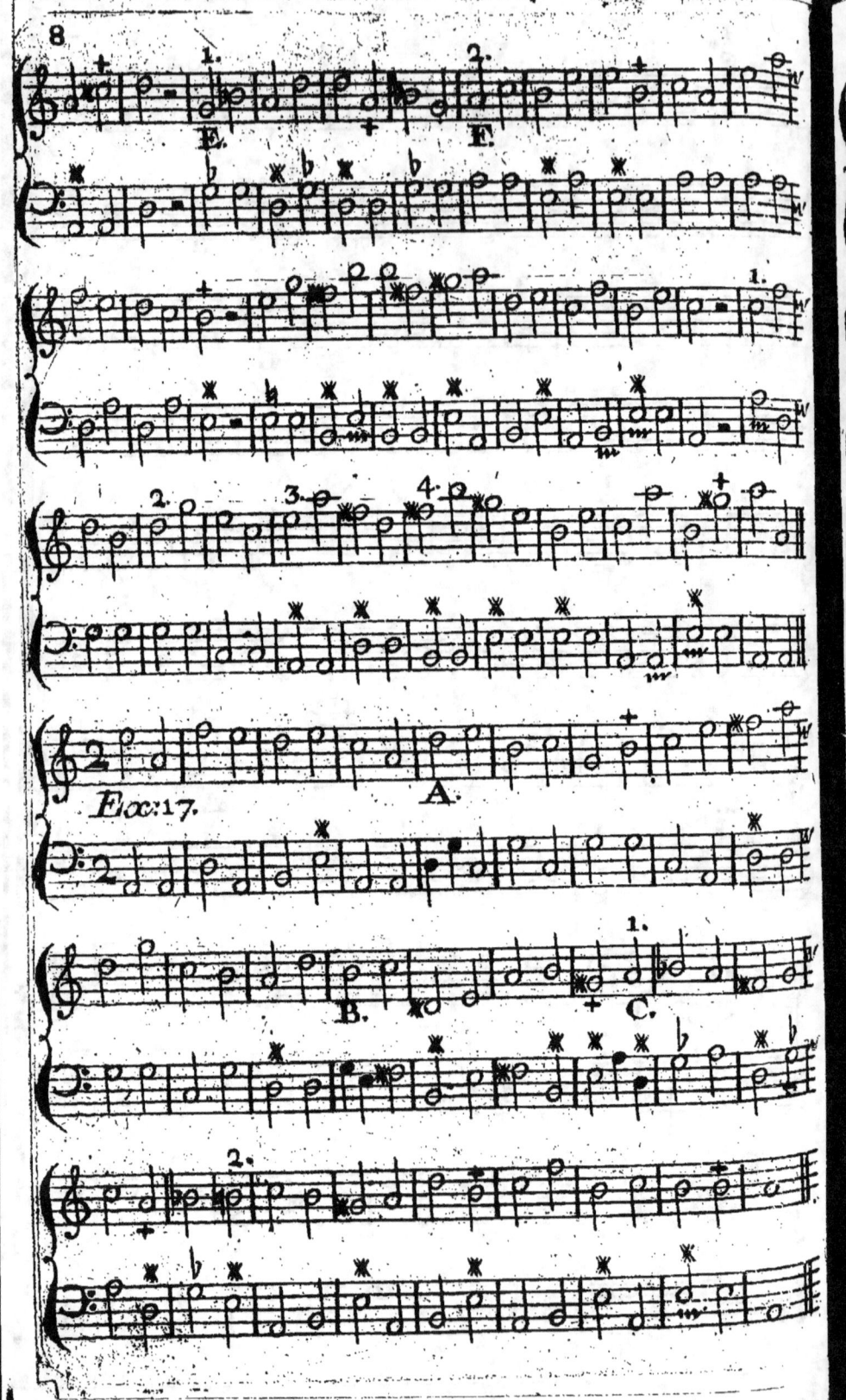

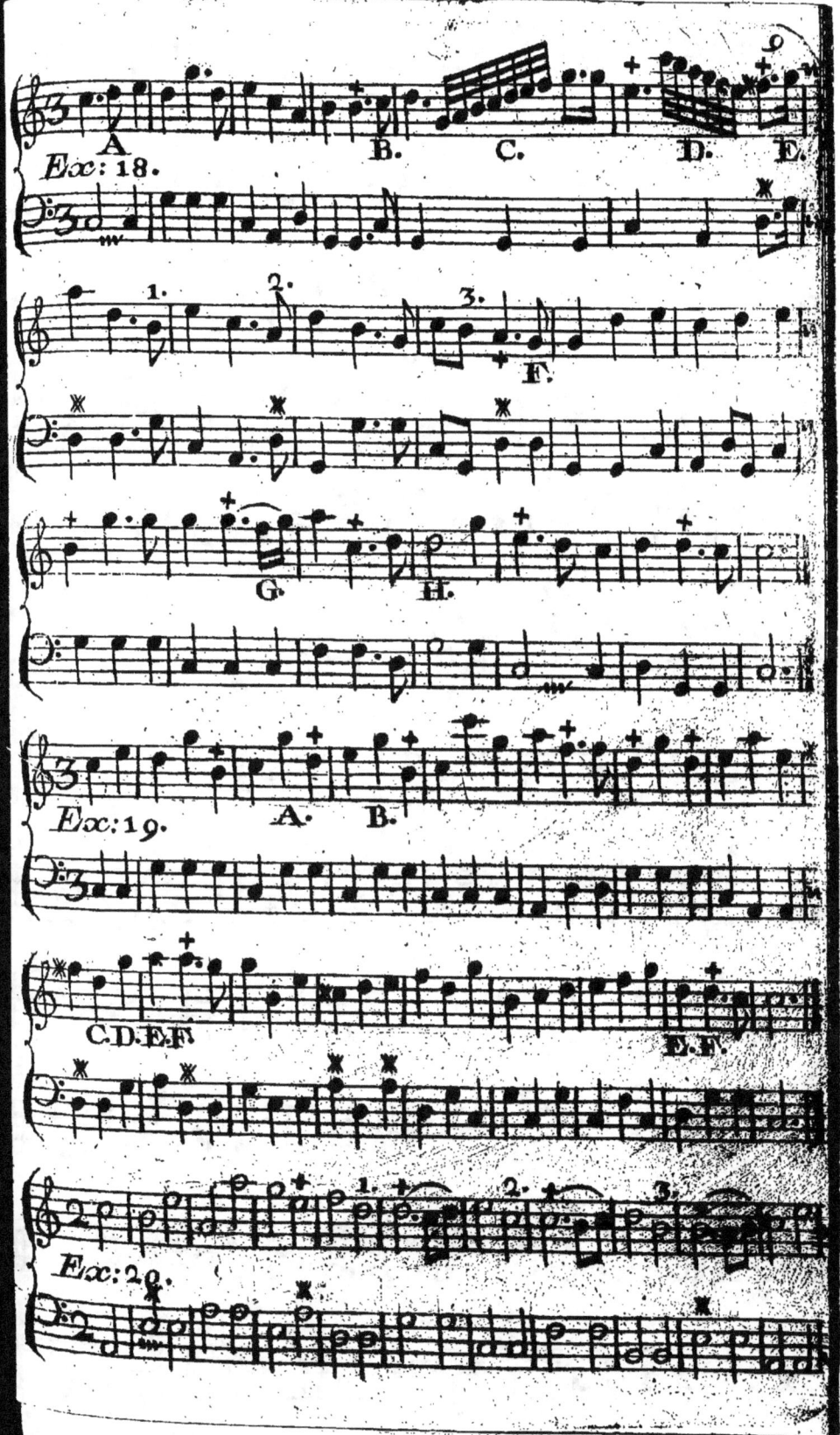

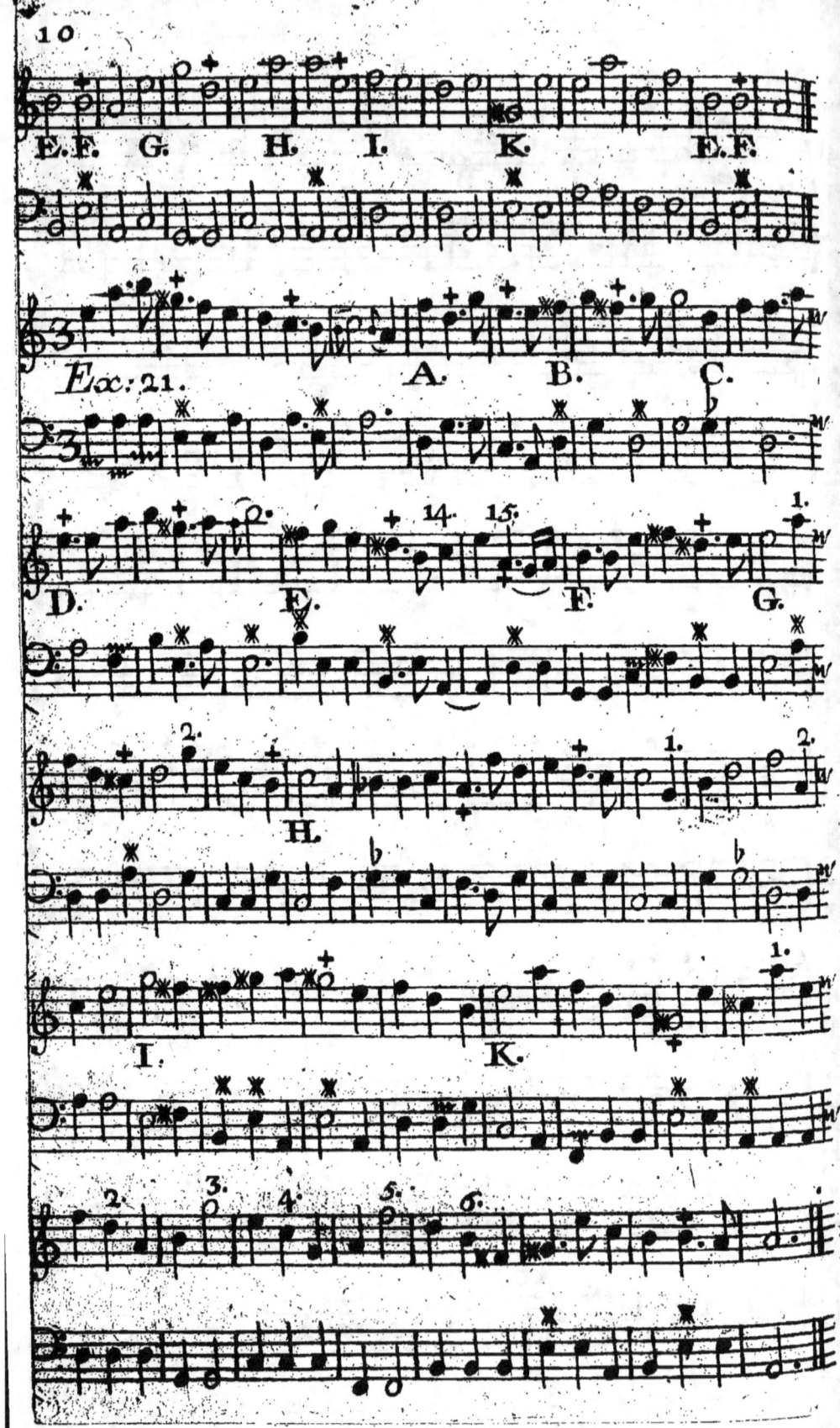

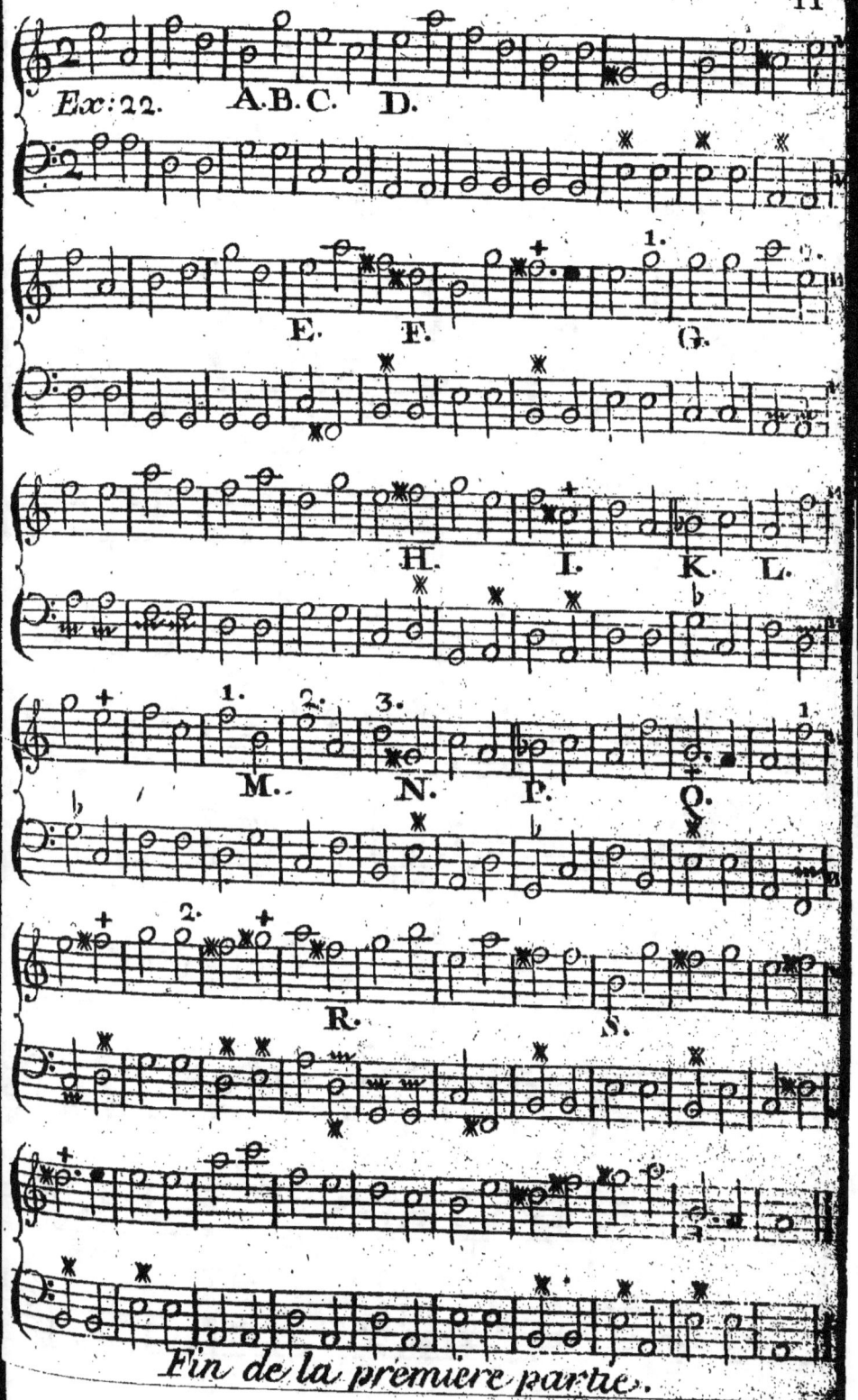

EXEMPLES RELATIFS

aux Regles Contenues dans la Deuxieme Partie du Guide du Compositeur.

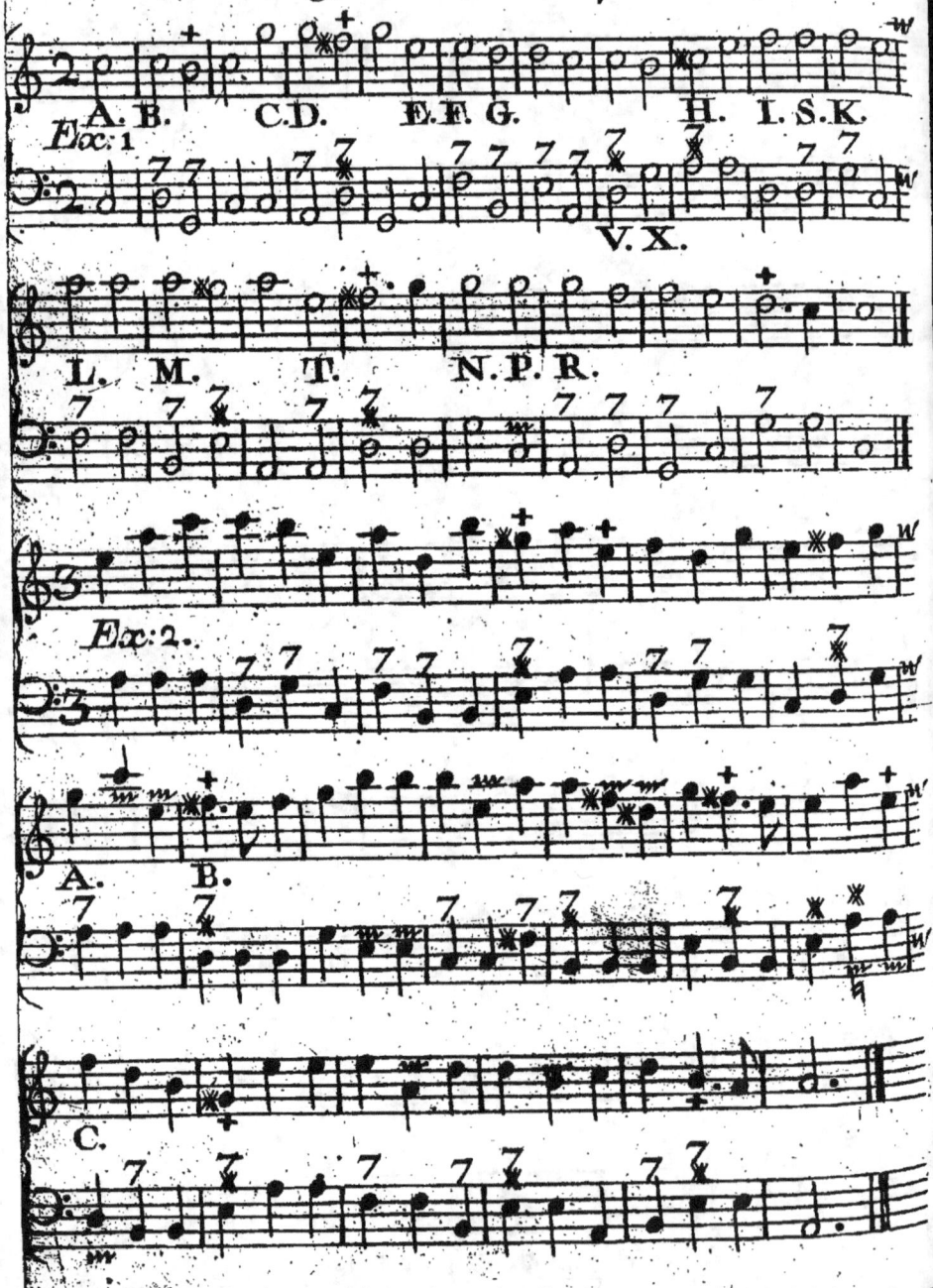

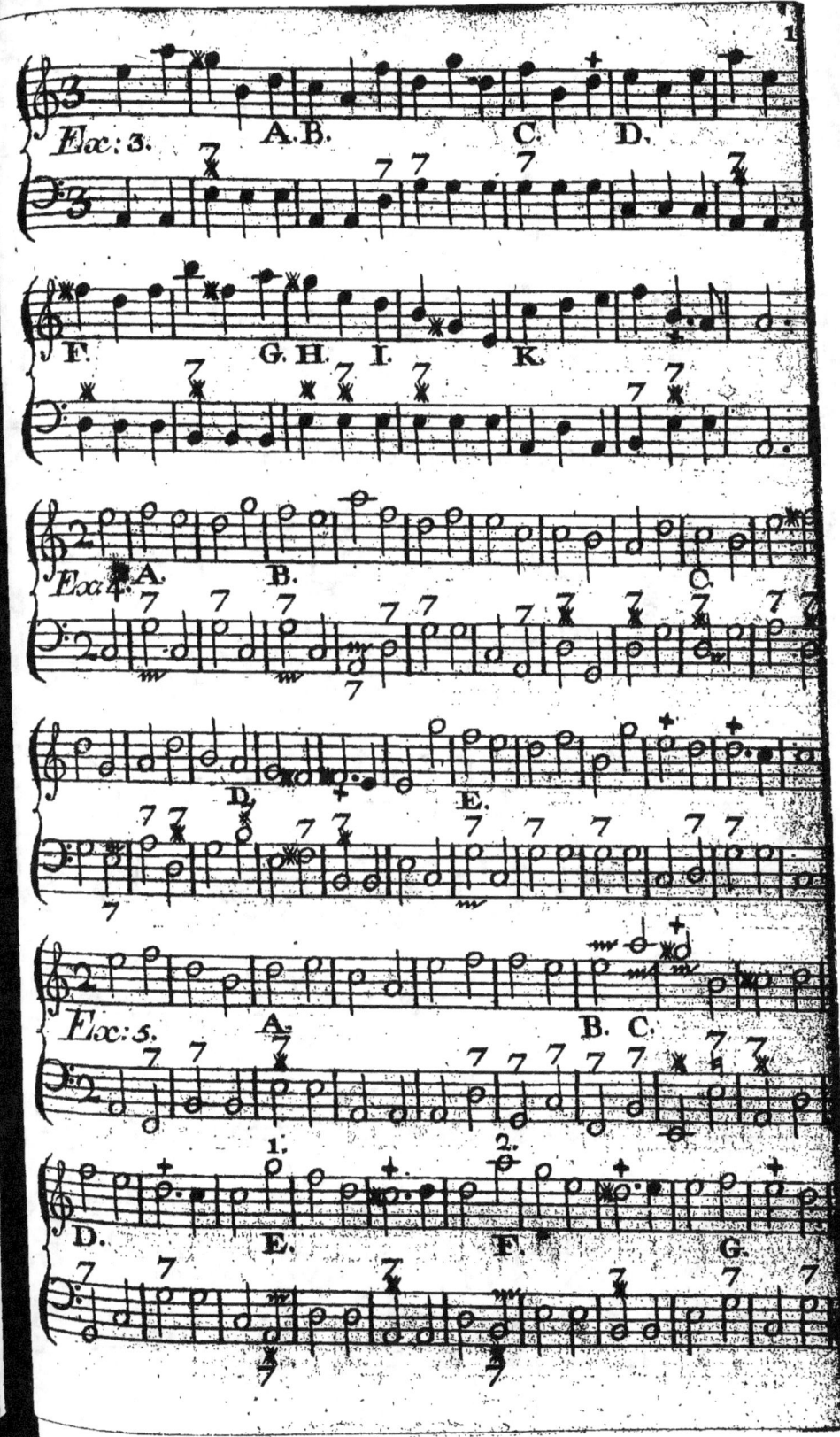

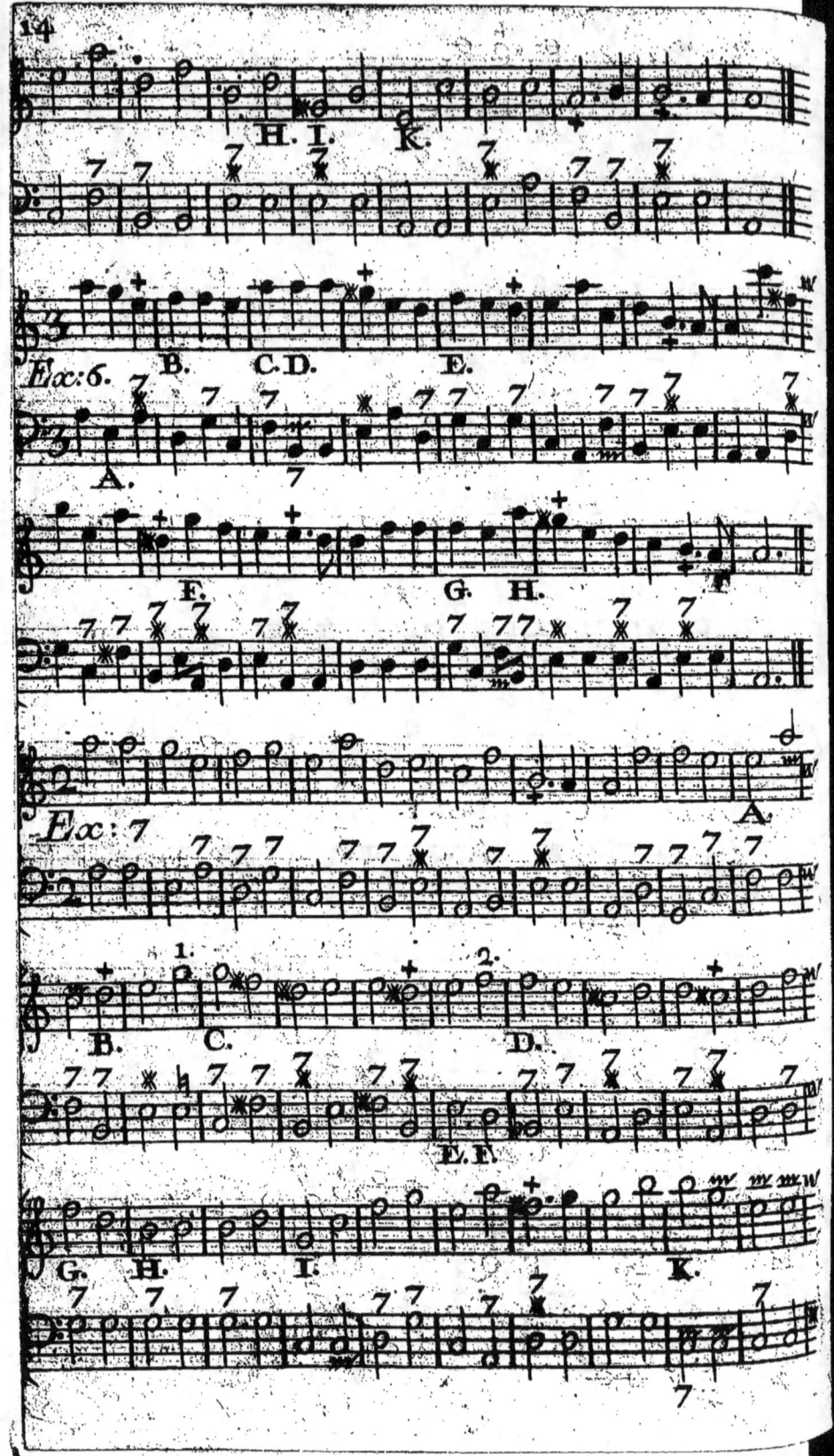

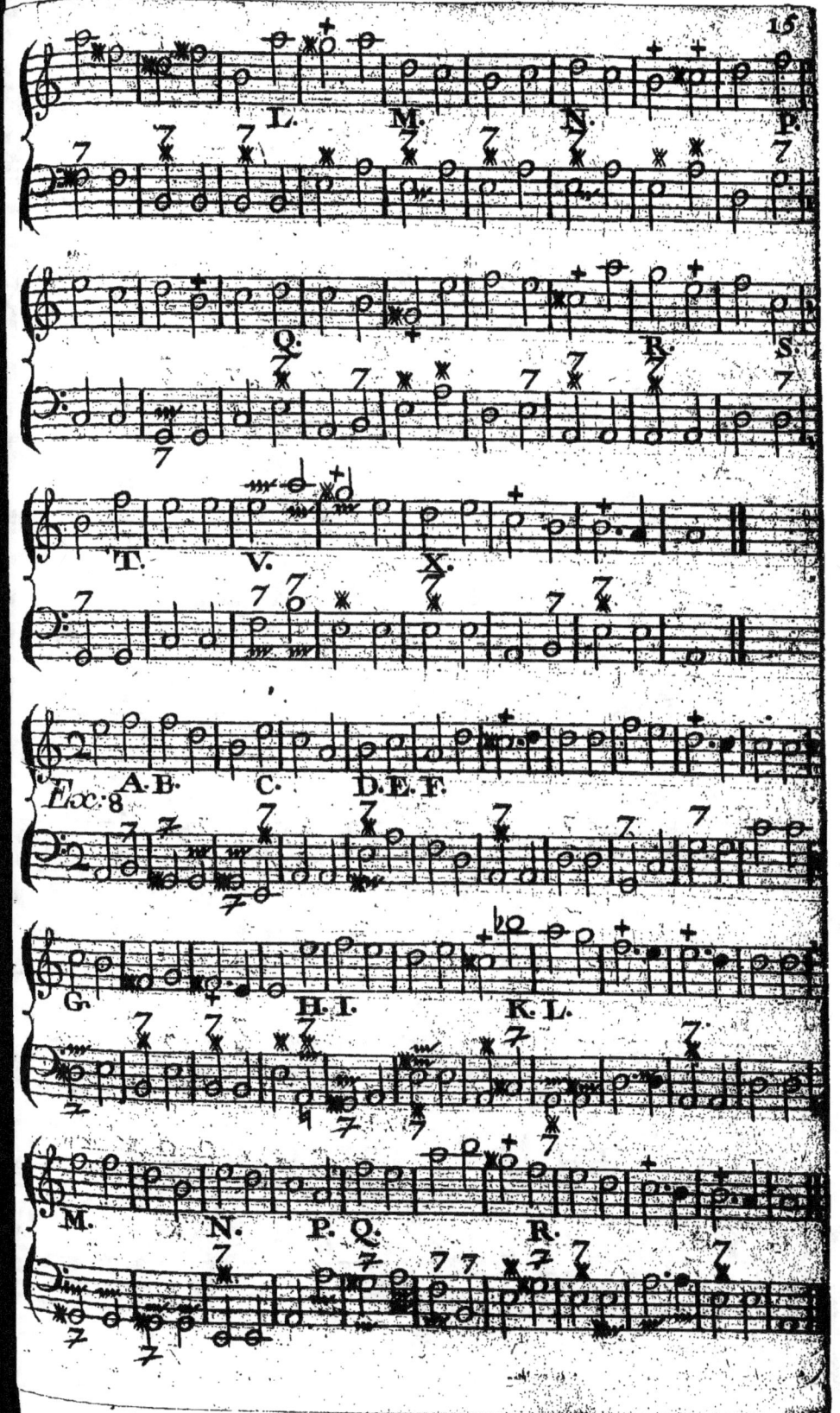

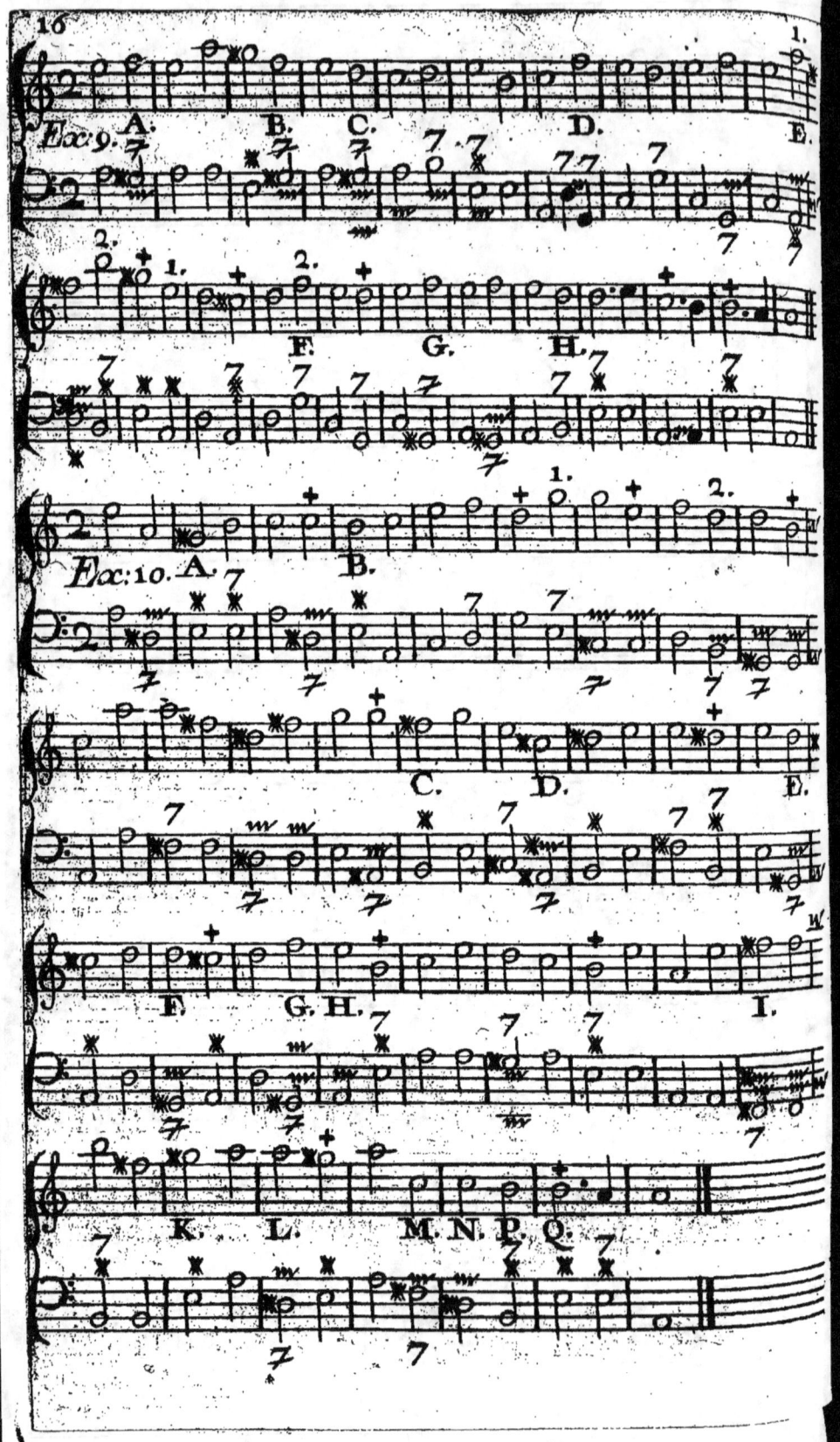

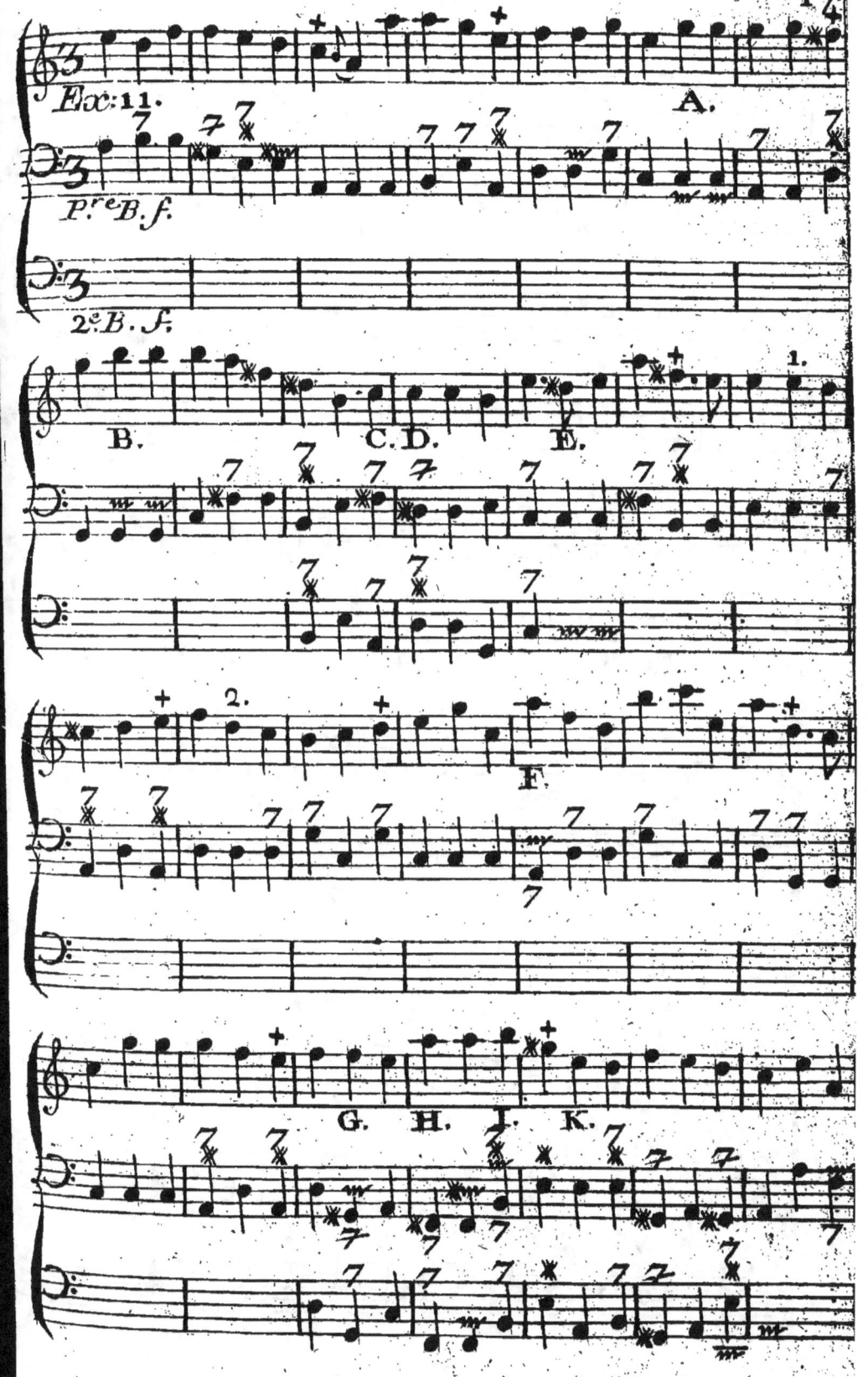

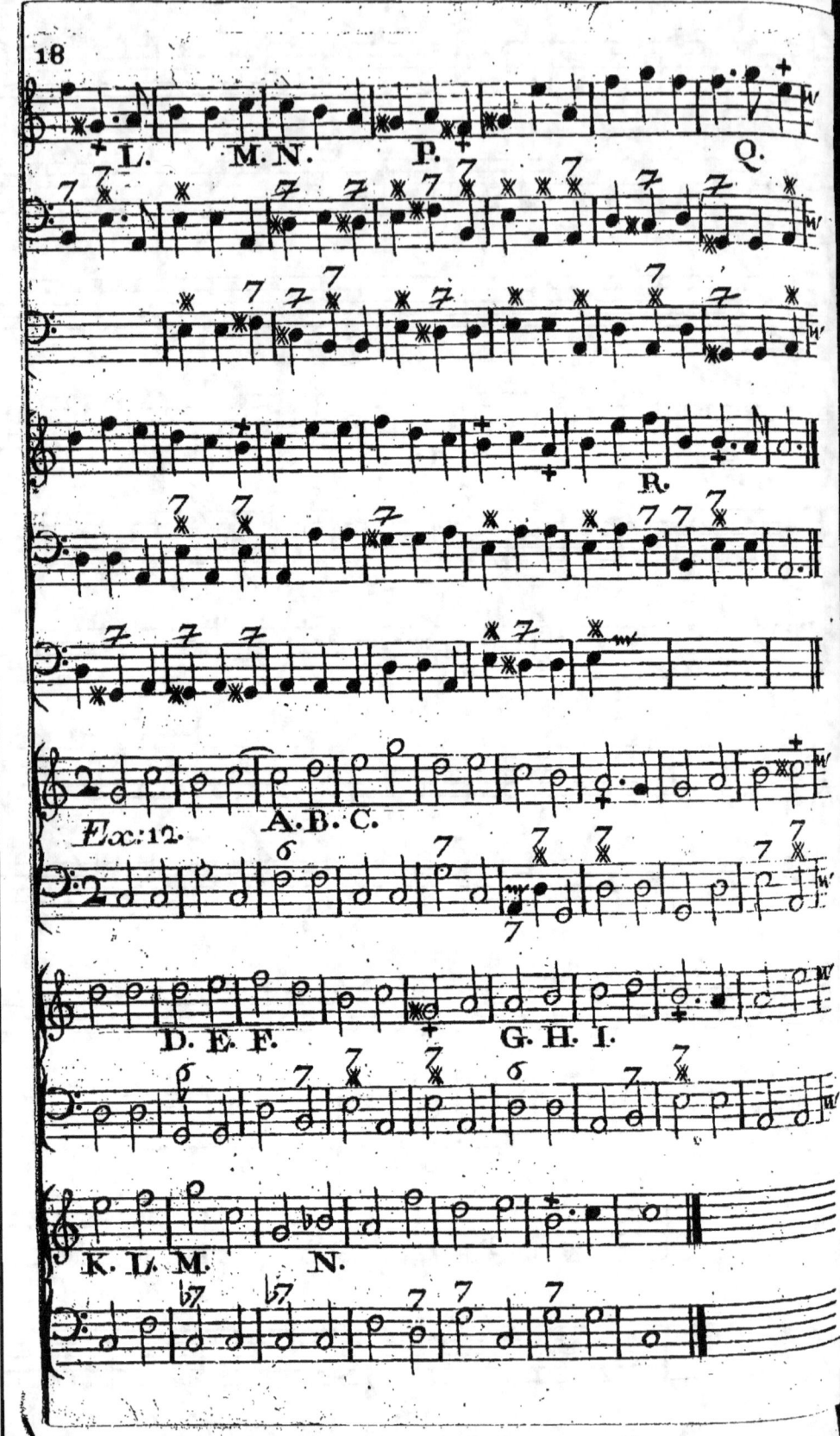

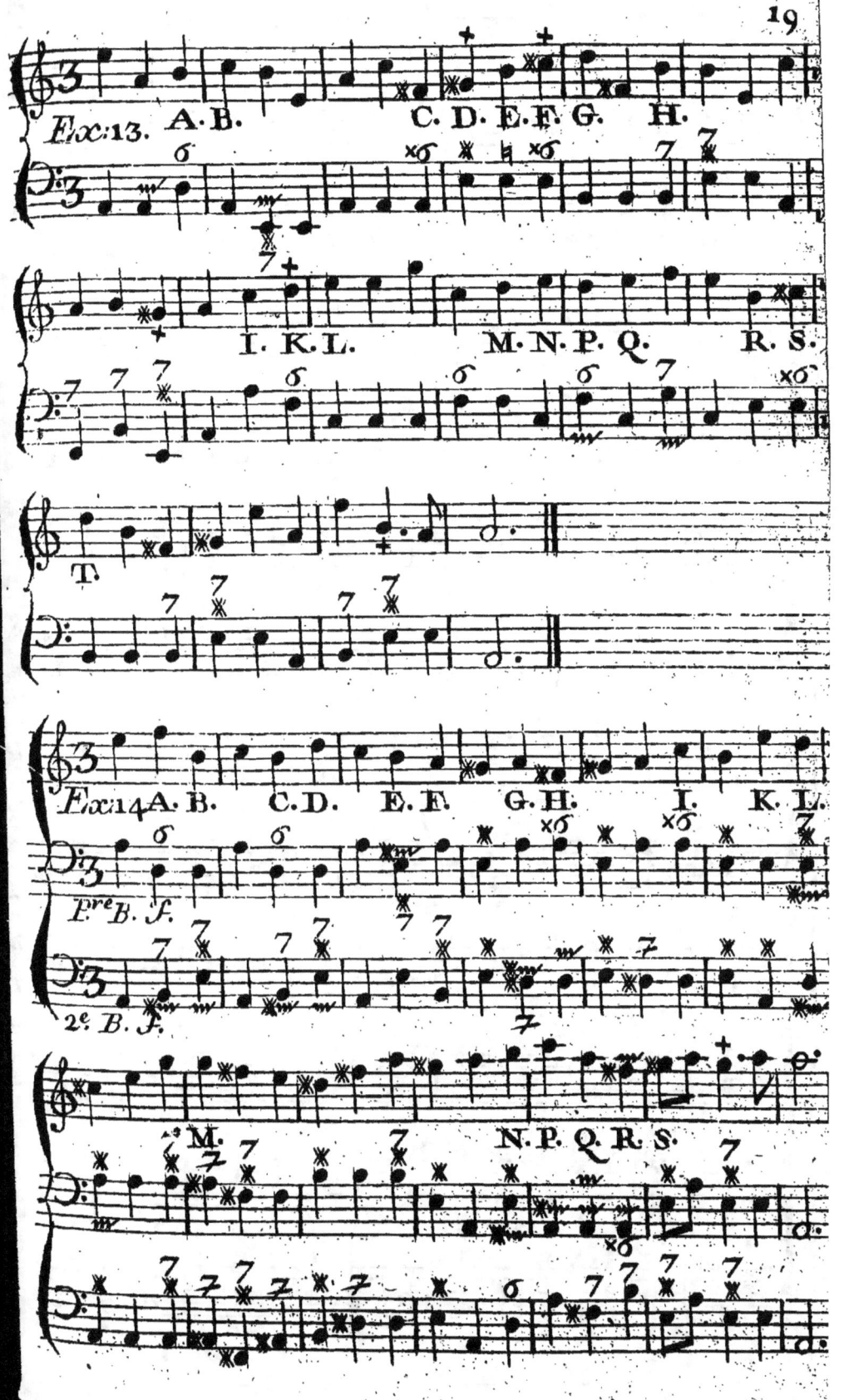

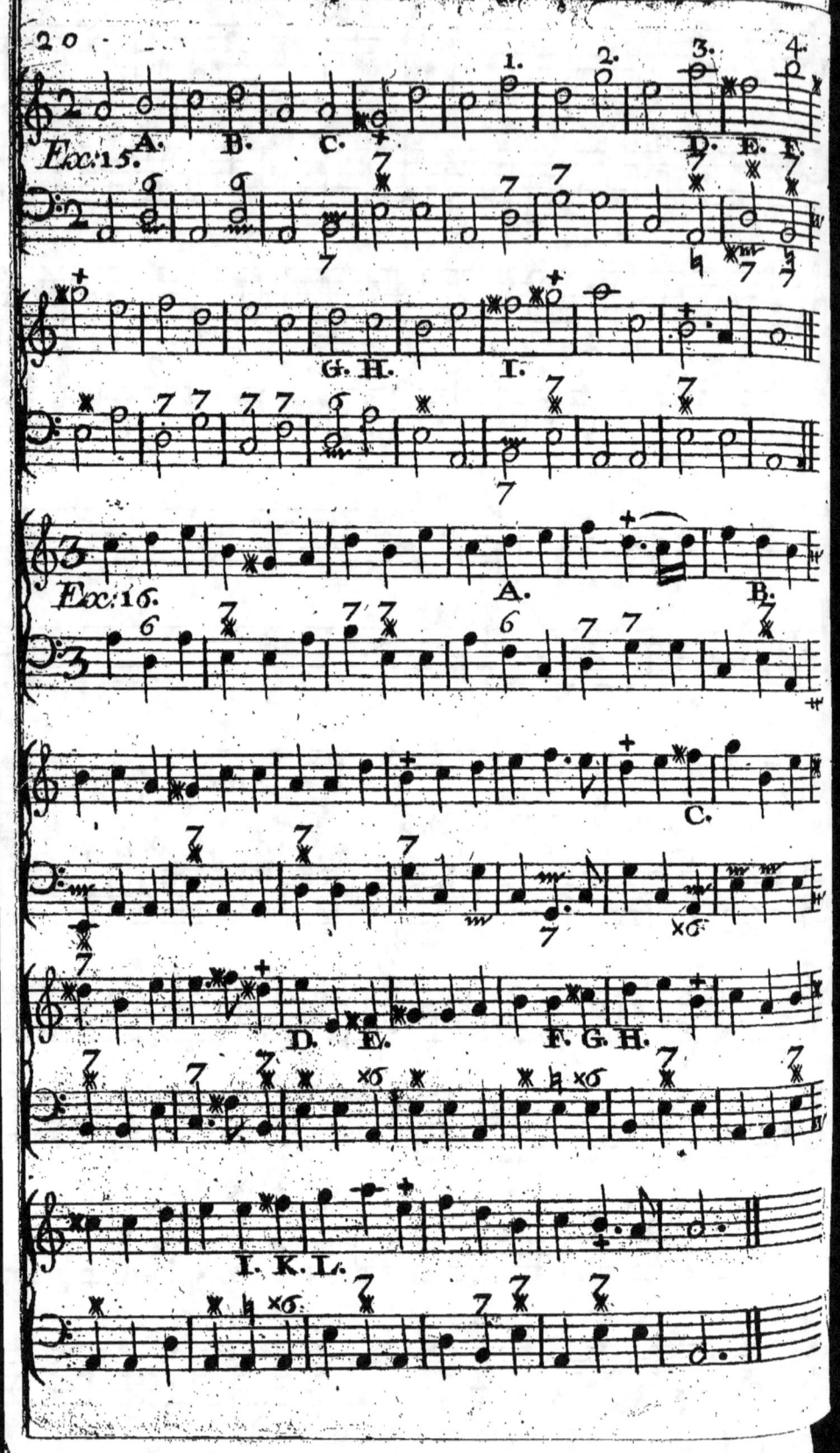

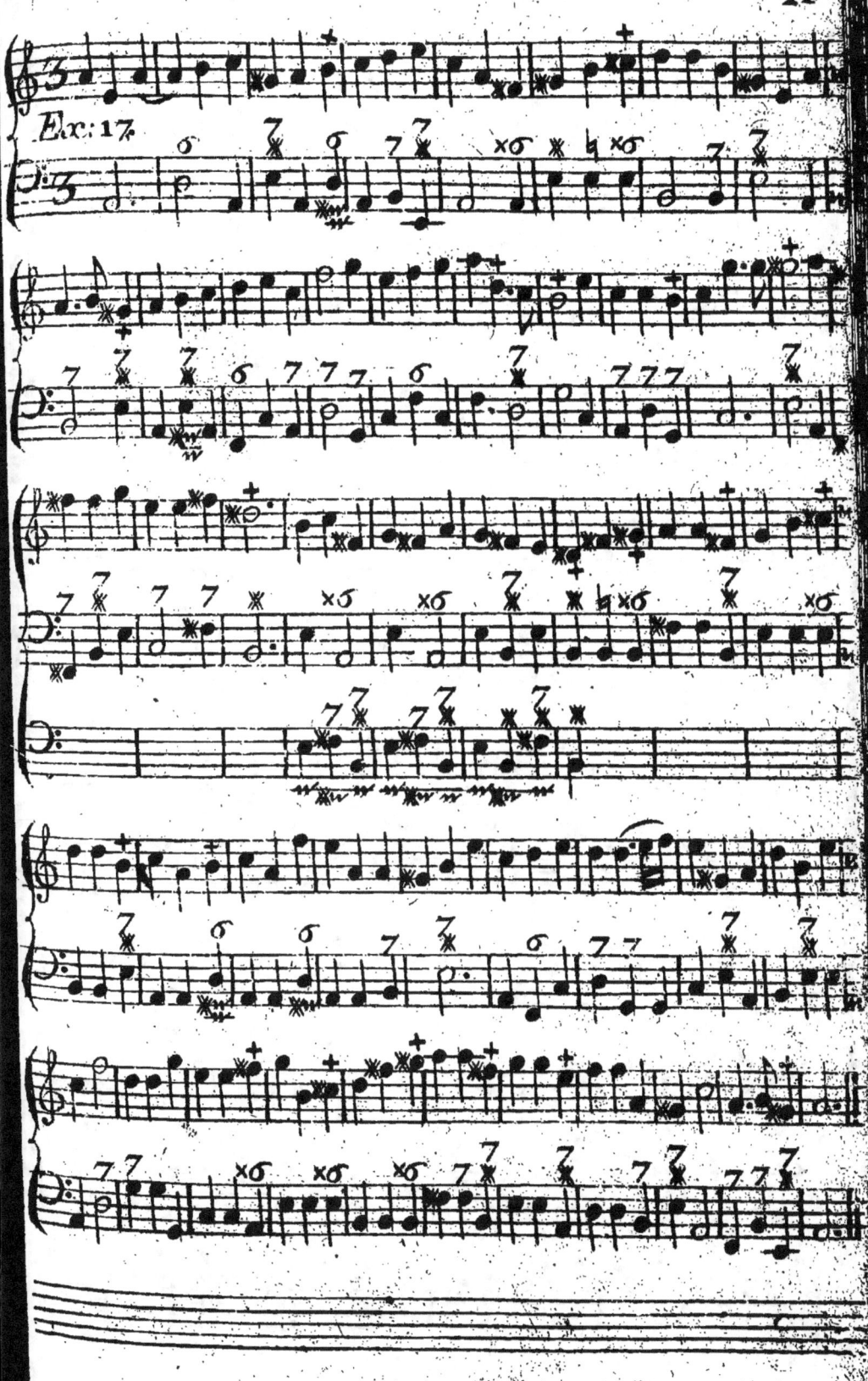

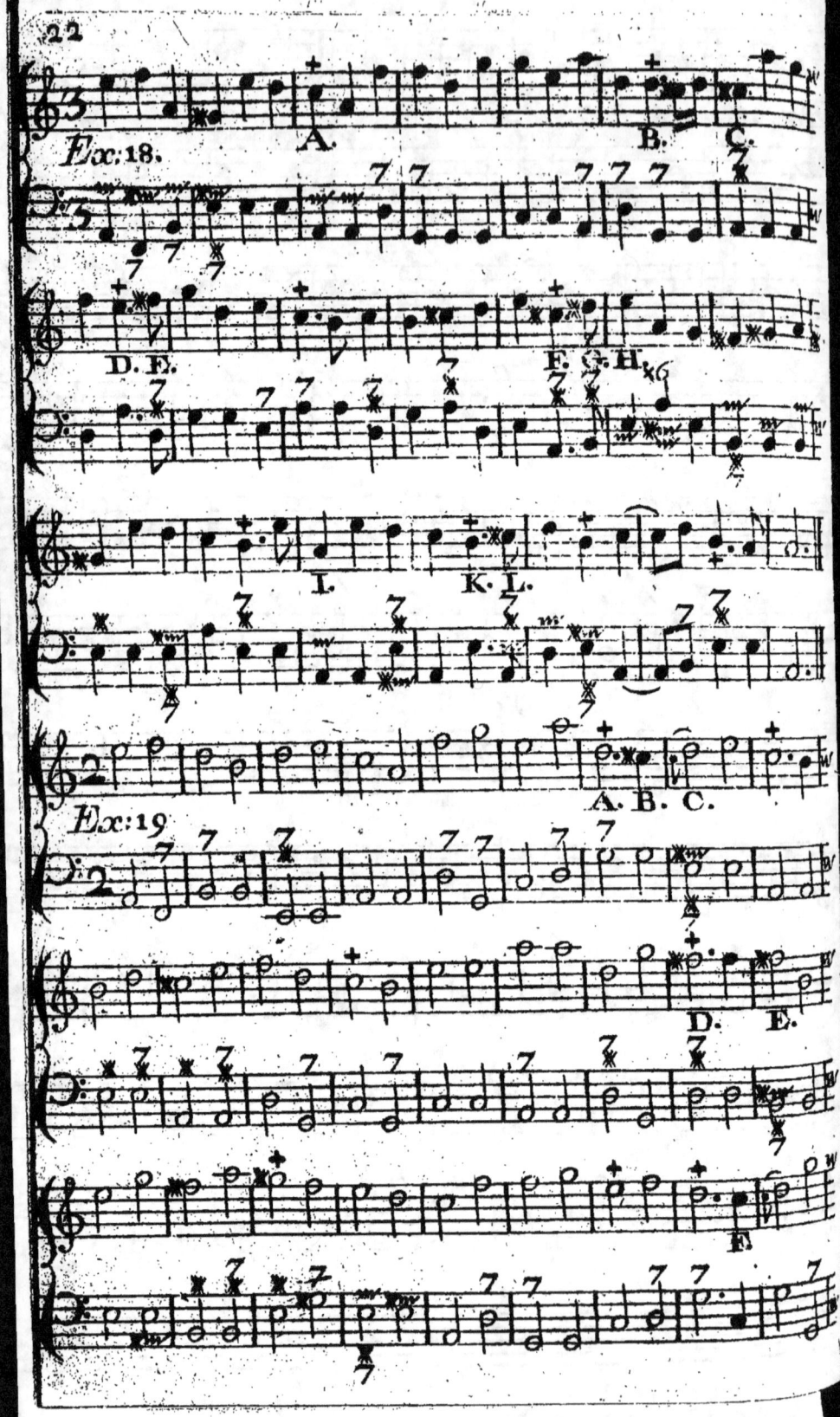

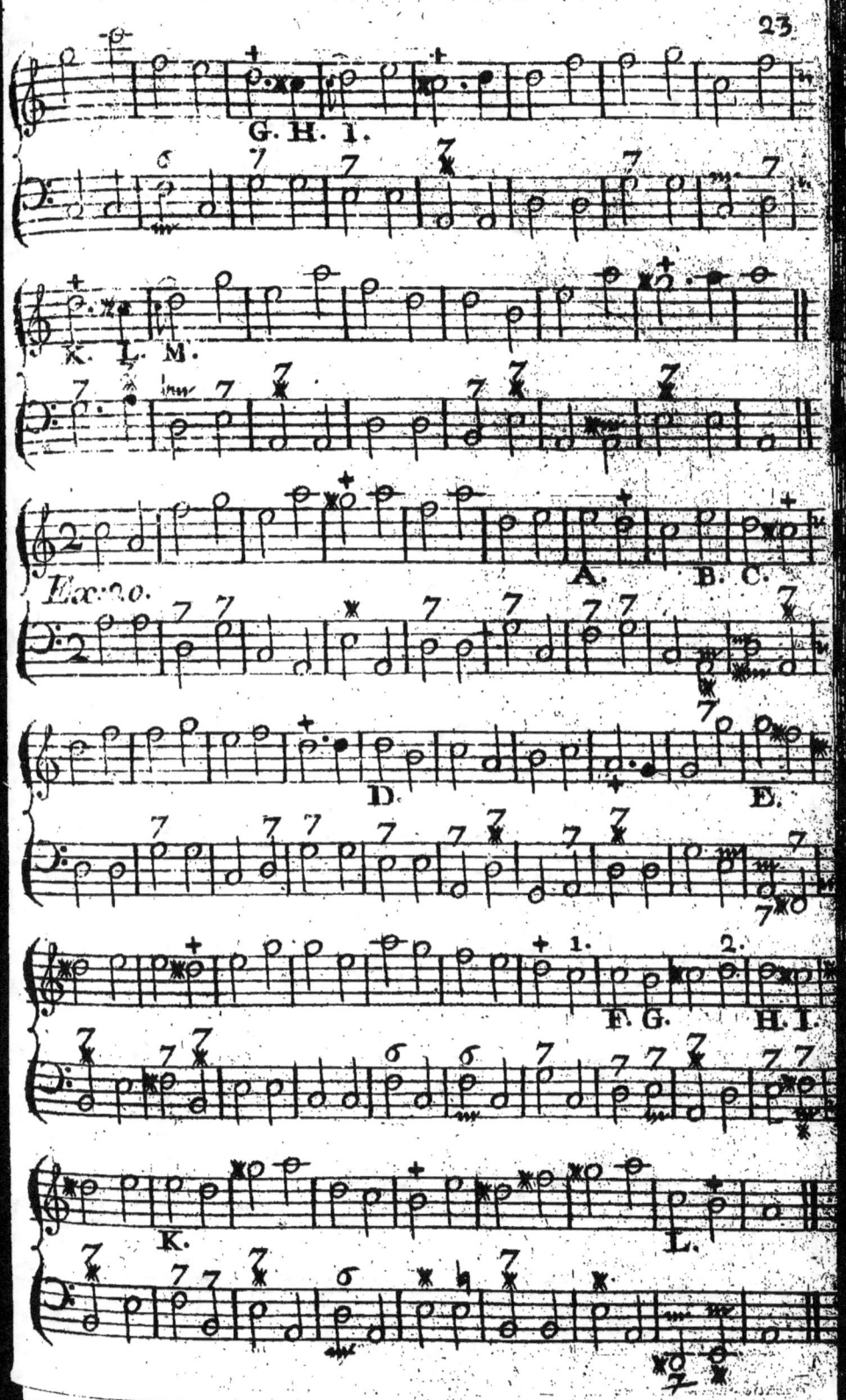

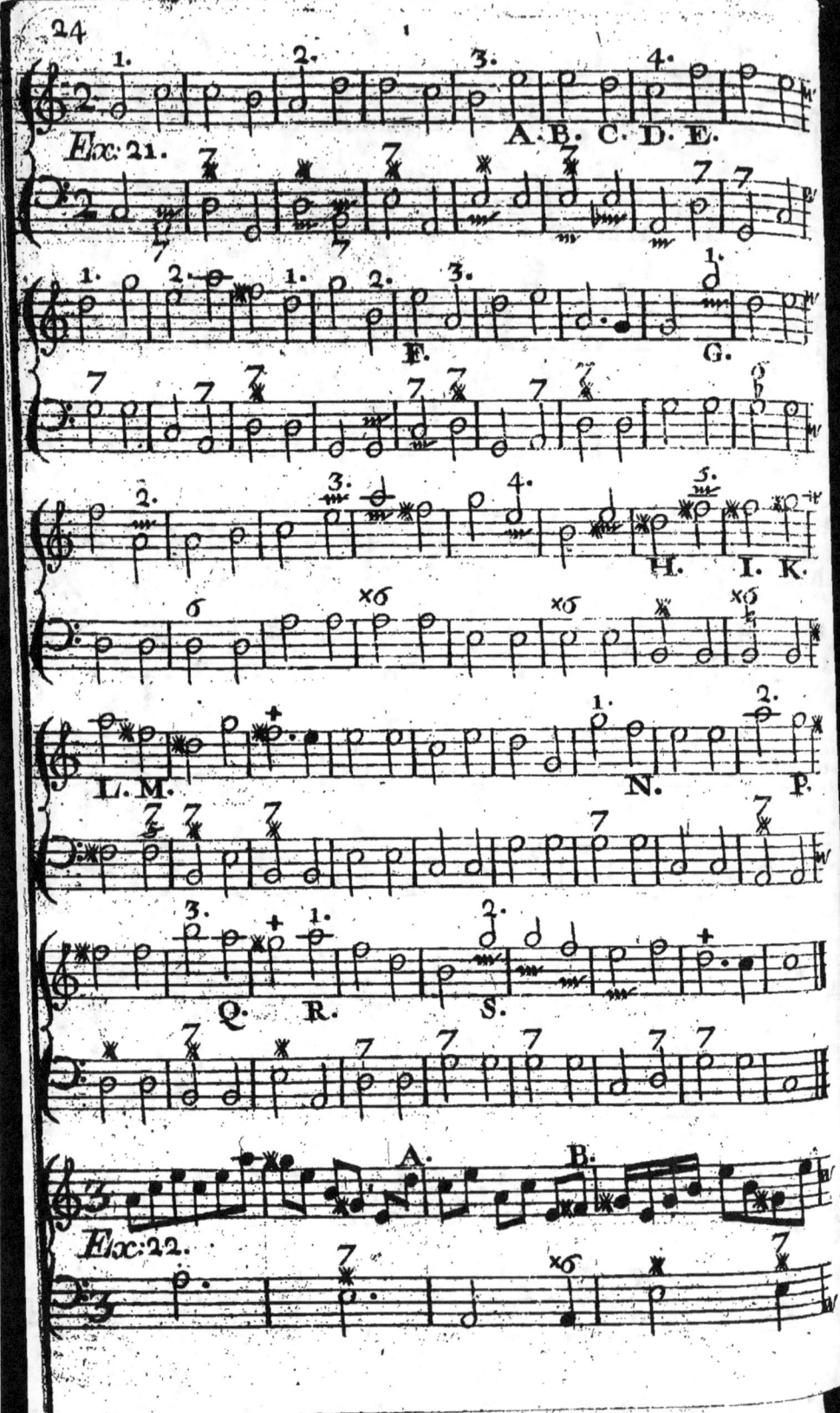

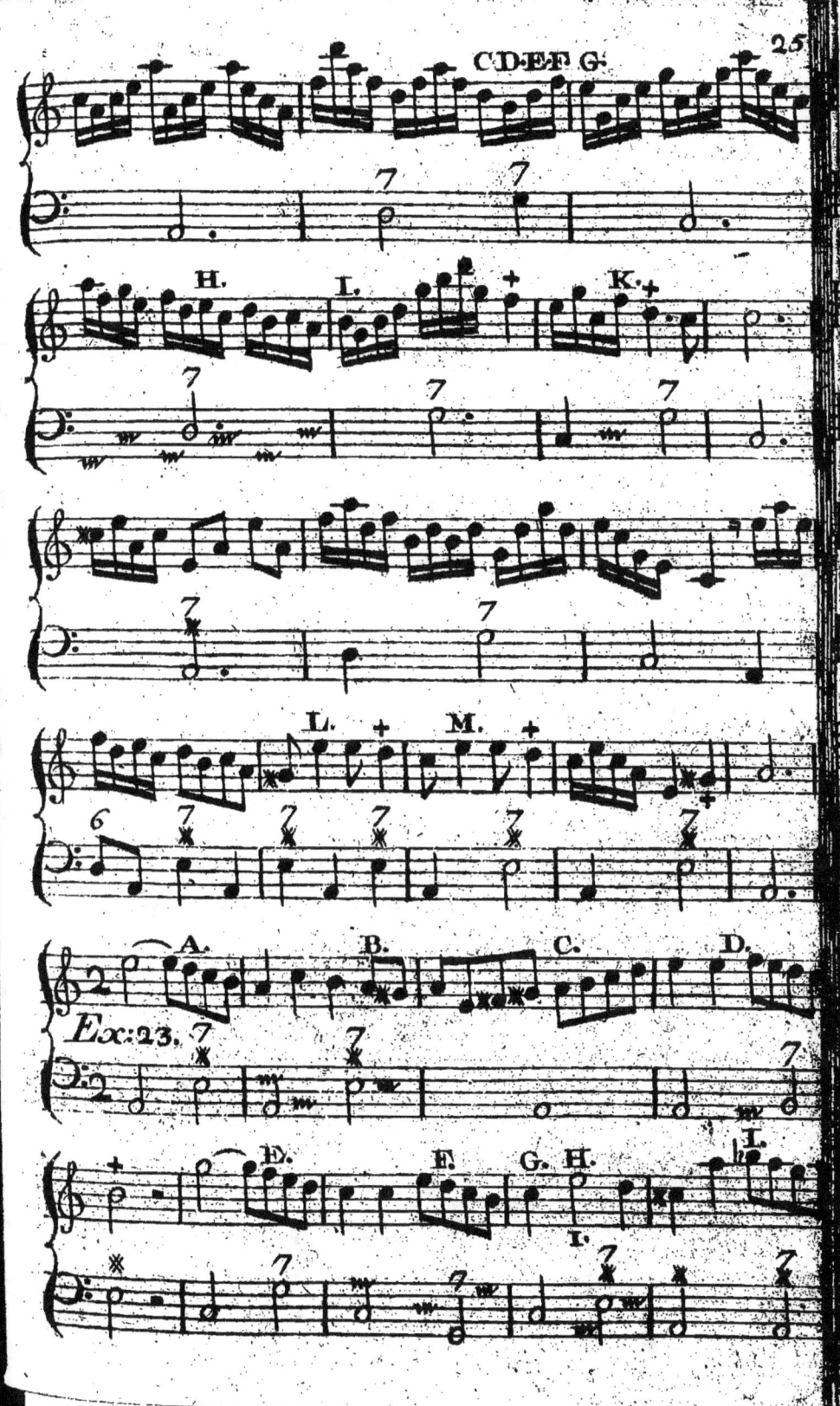

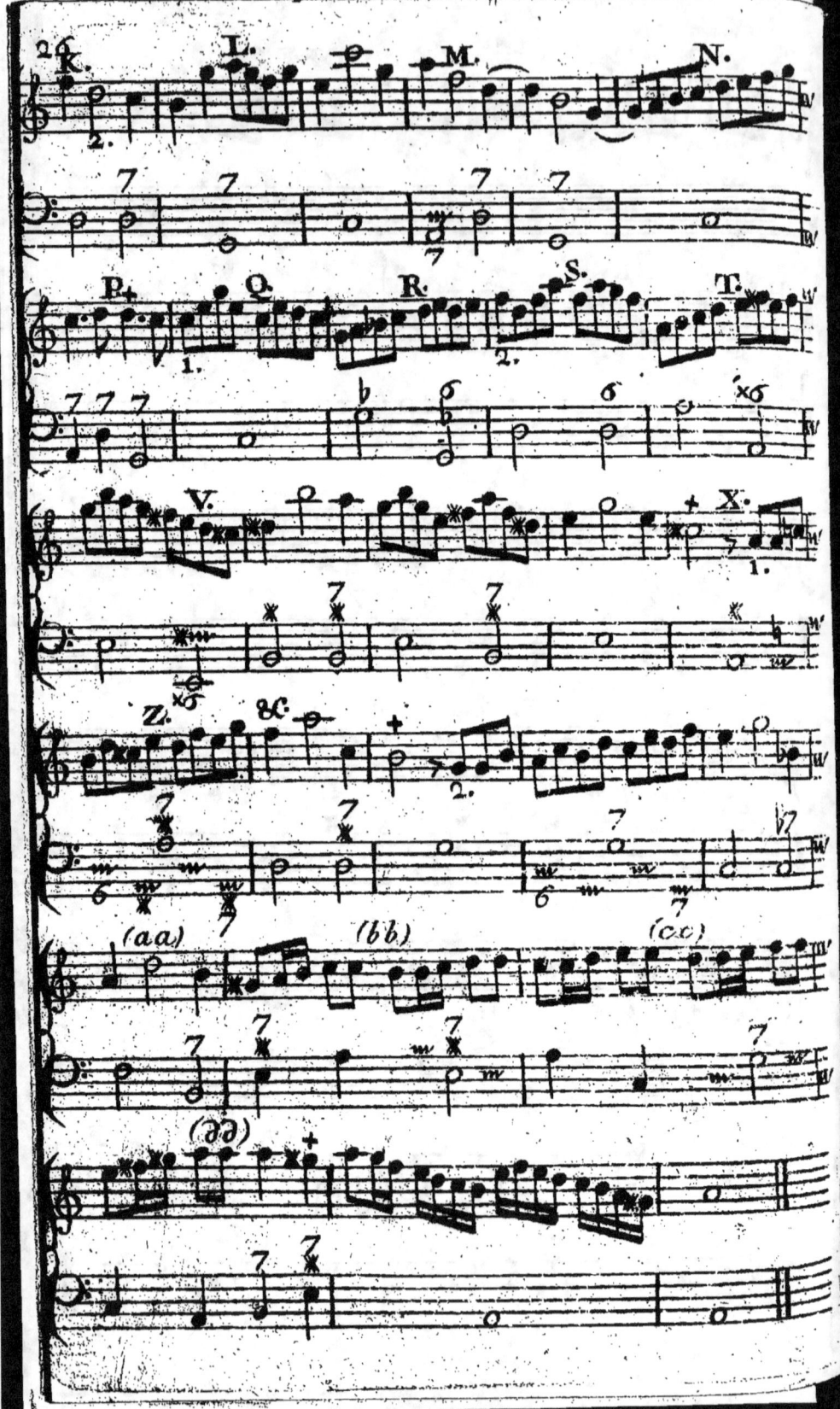

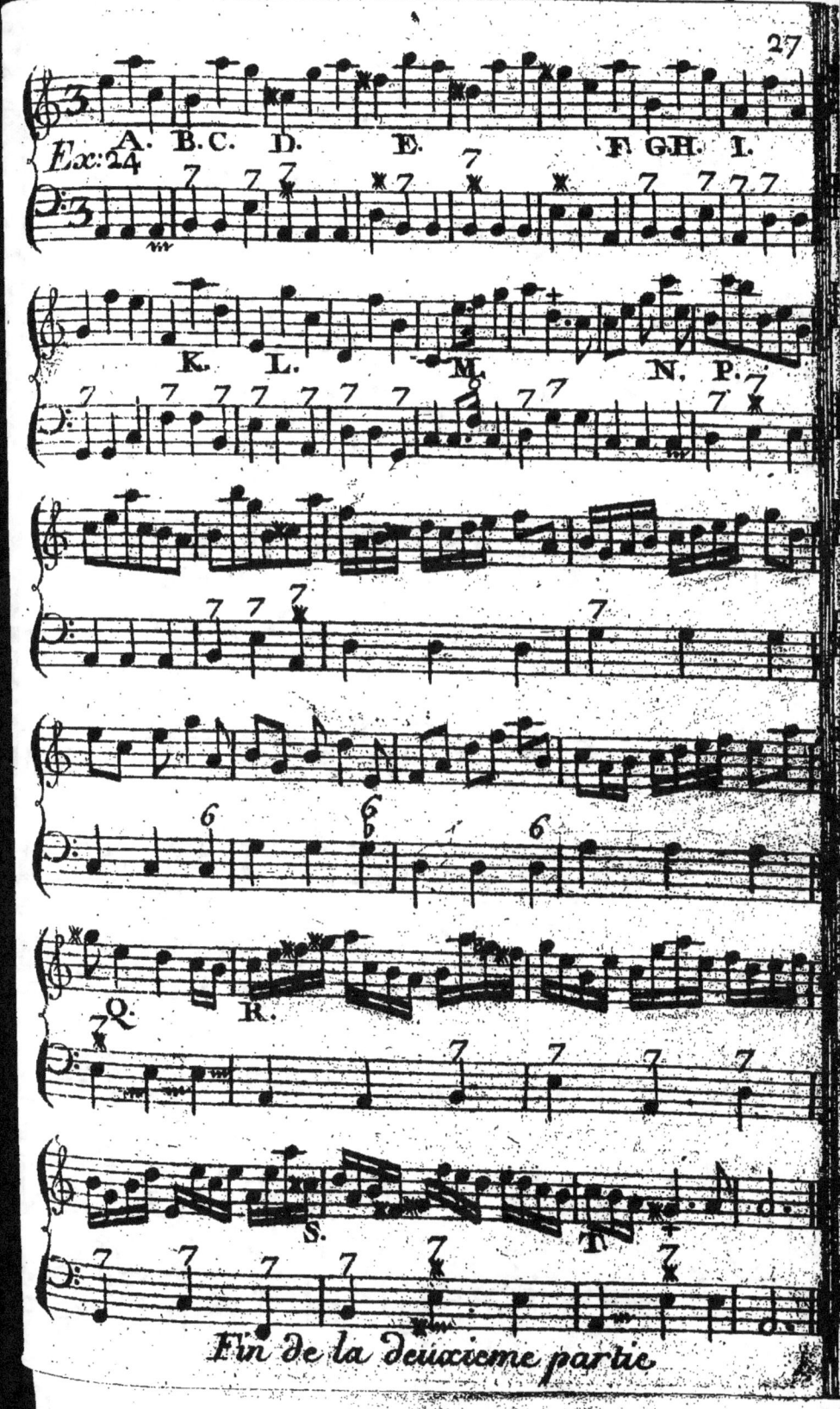

Fin de la deuxieme partie

EXEMPLES RELATIFS

aux Regles Contenues dans la Troisieme partie
Du Guide du Compositeur.

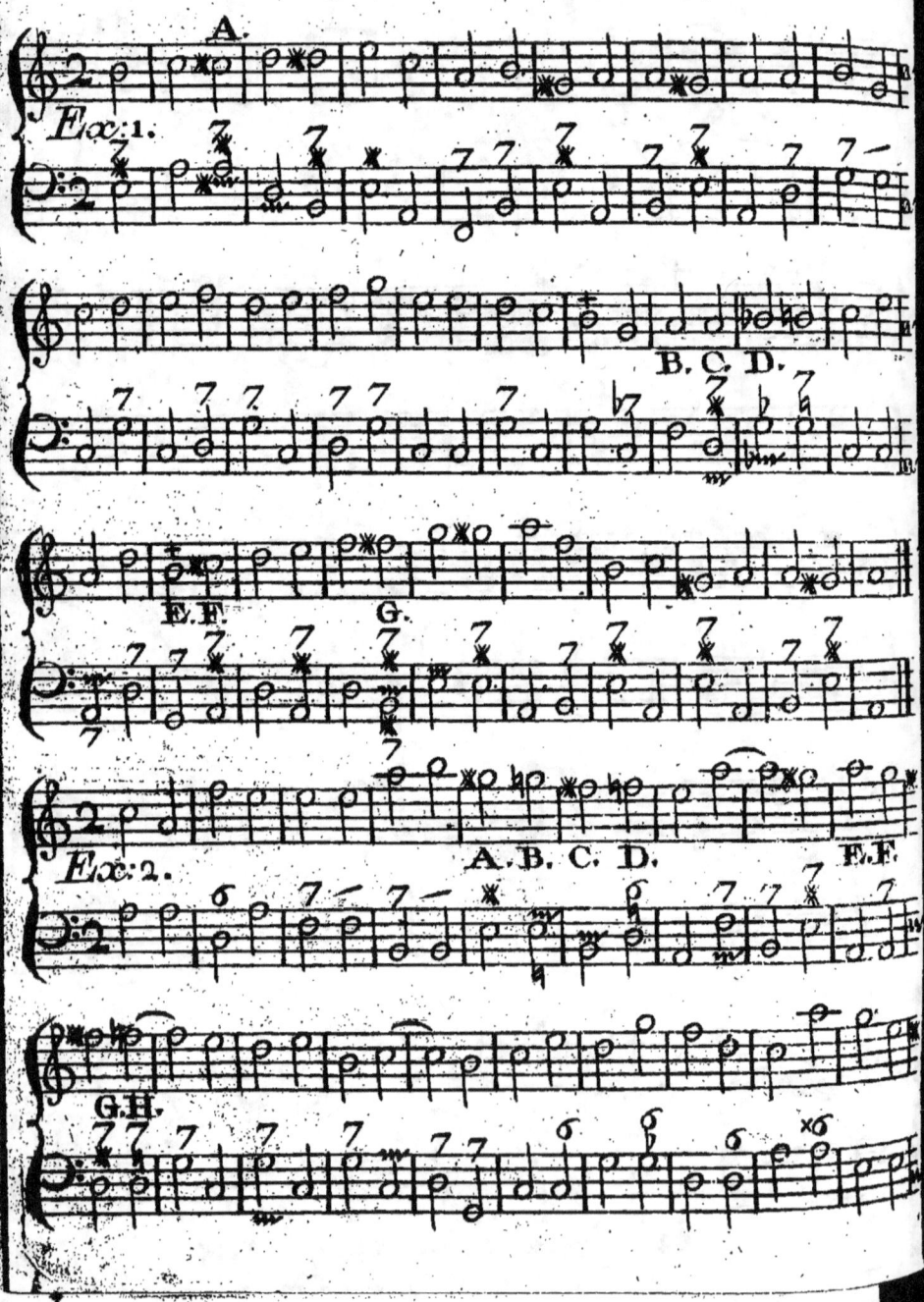

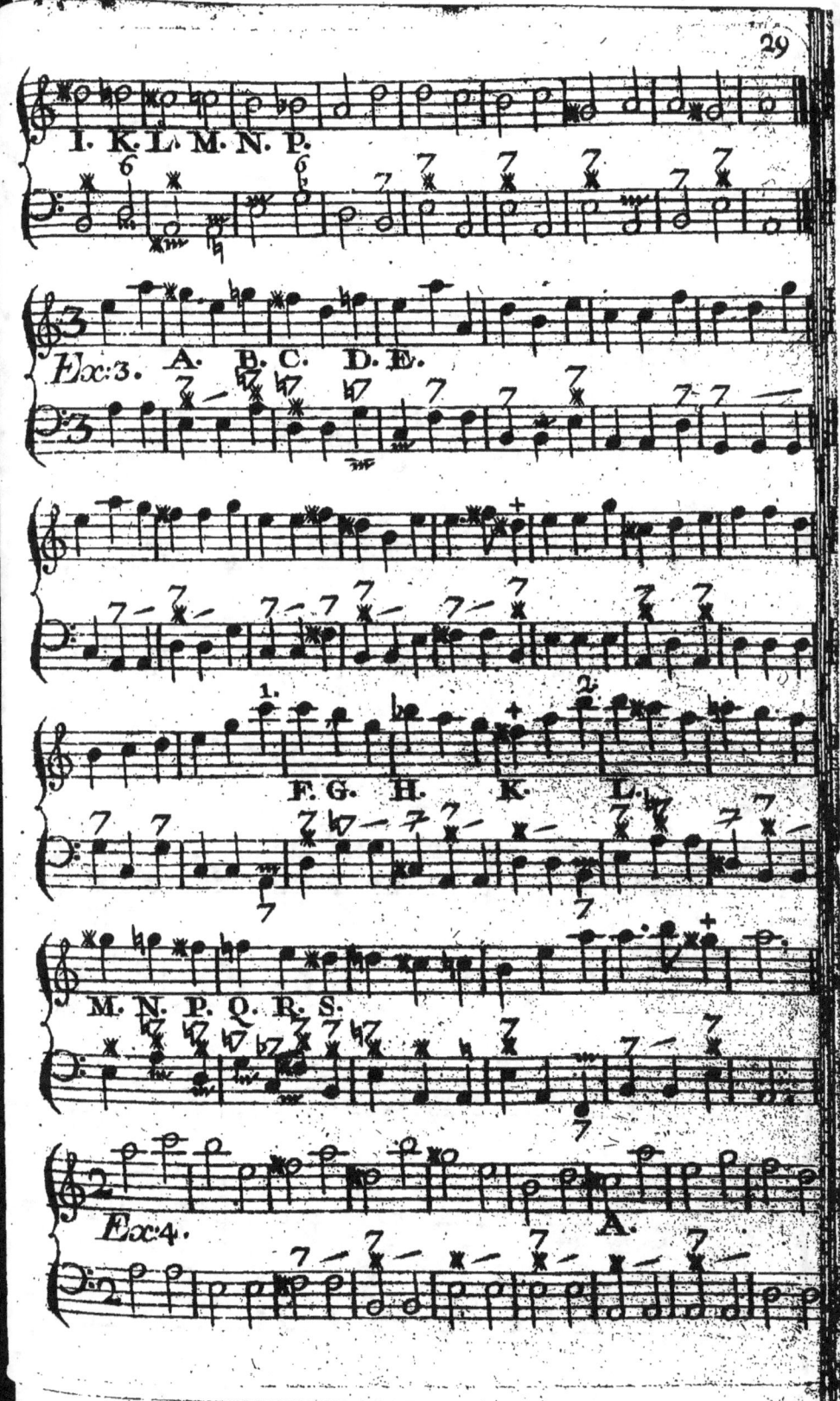

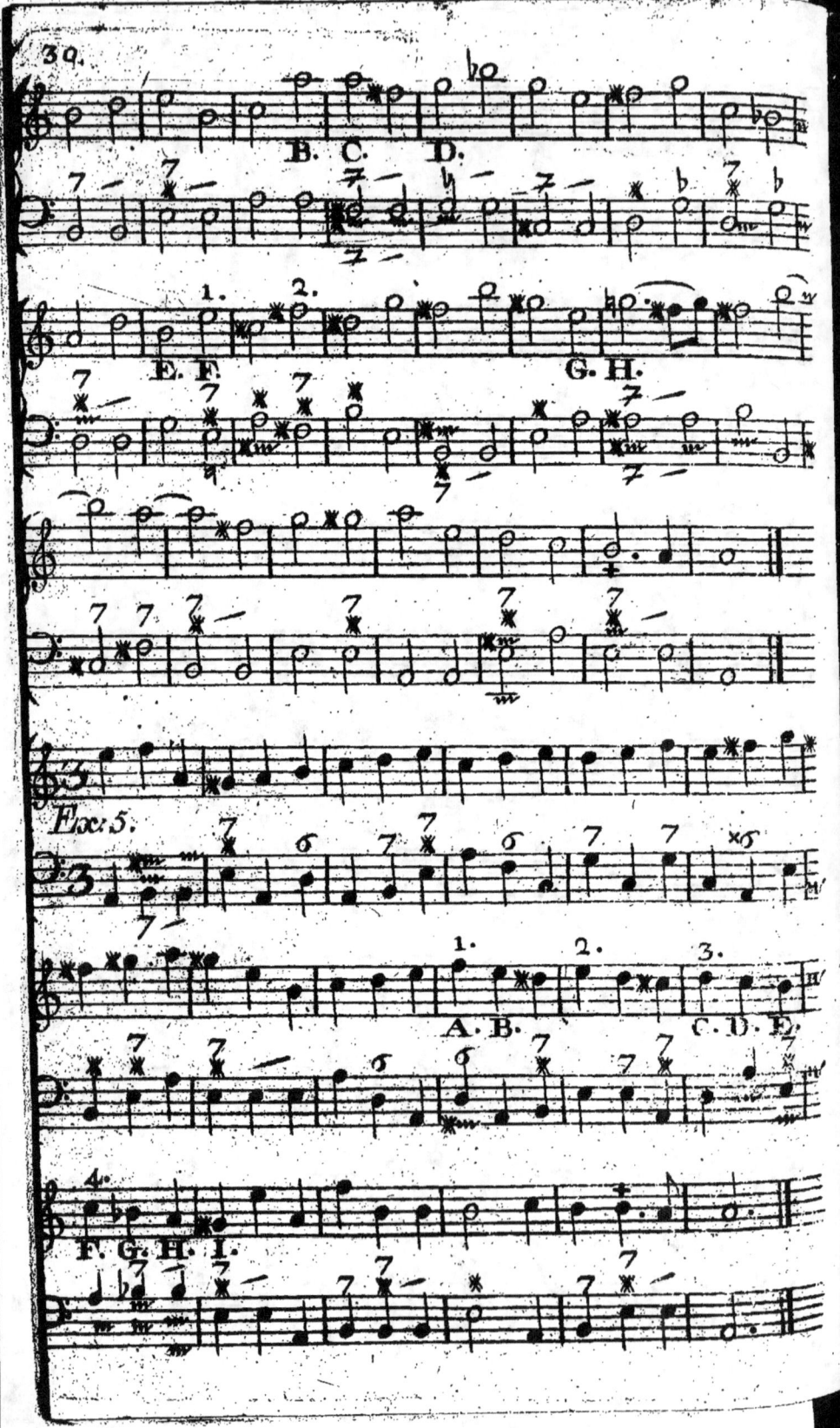

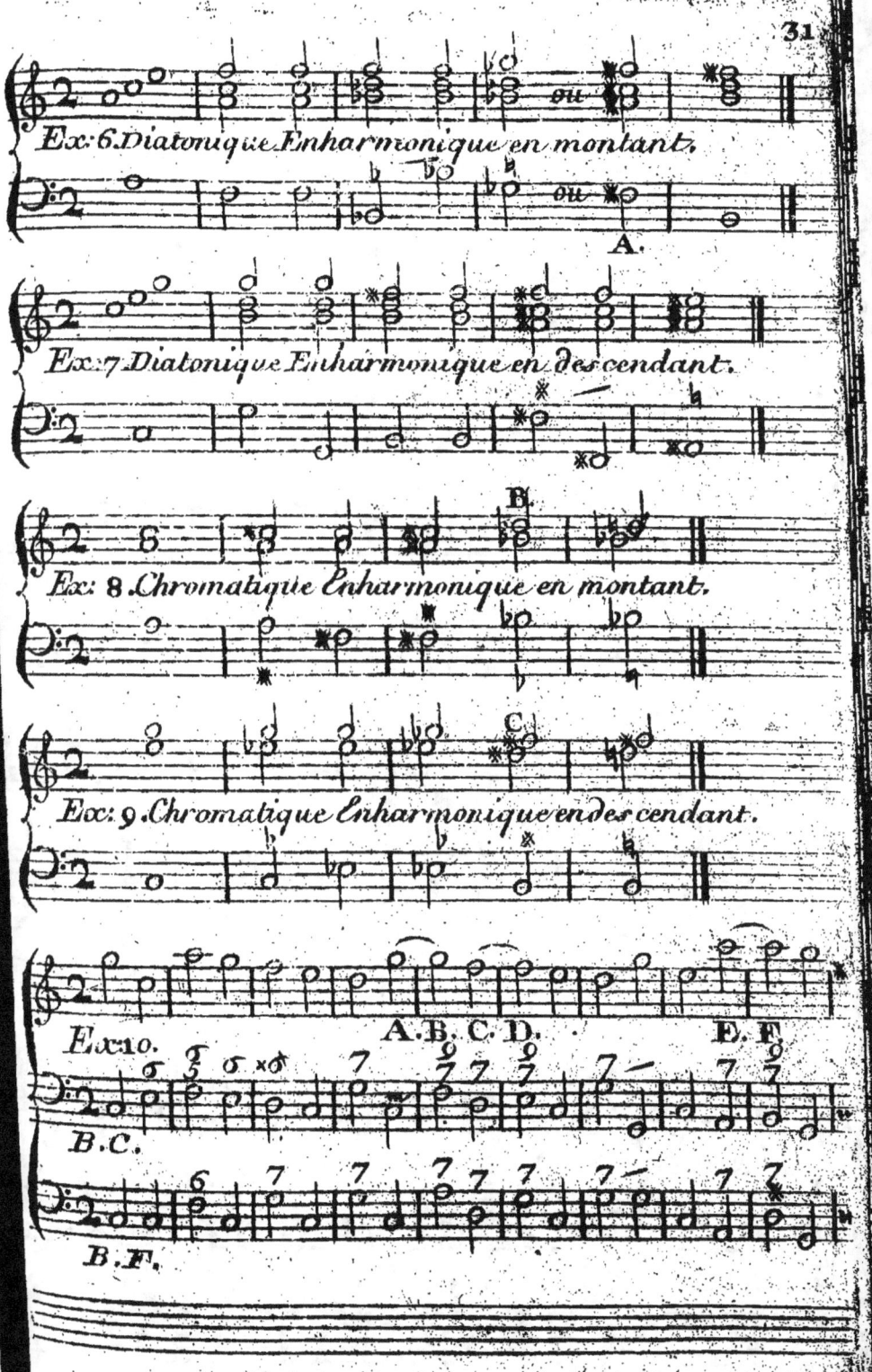

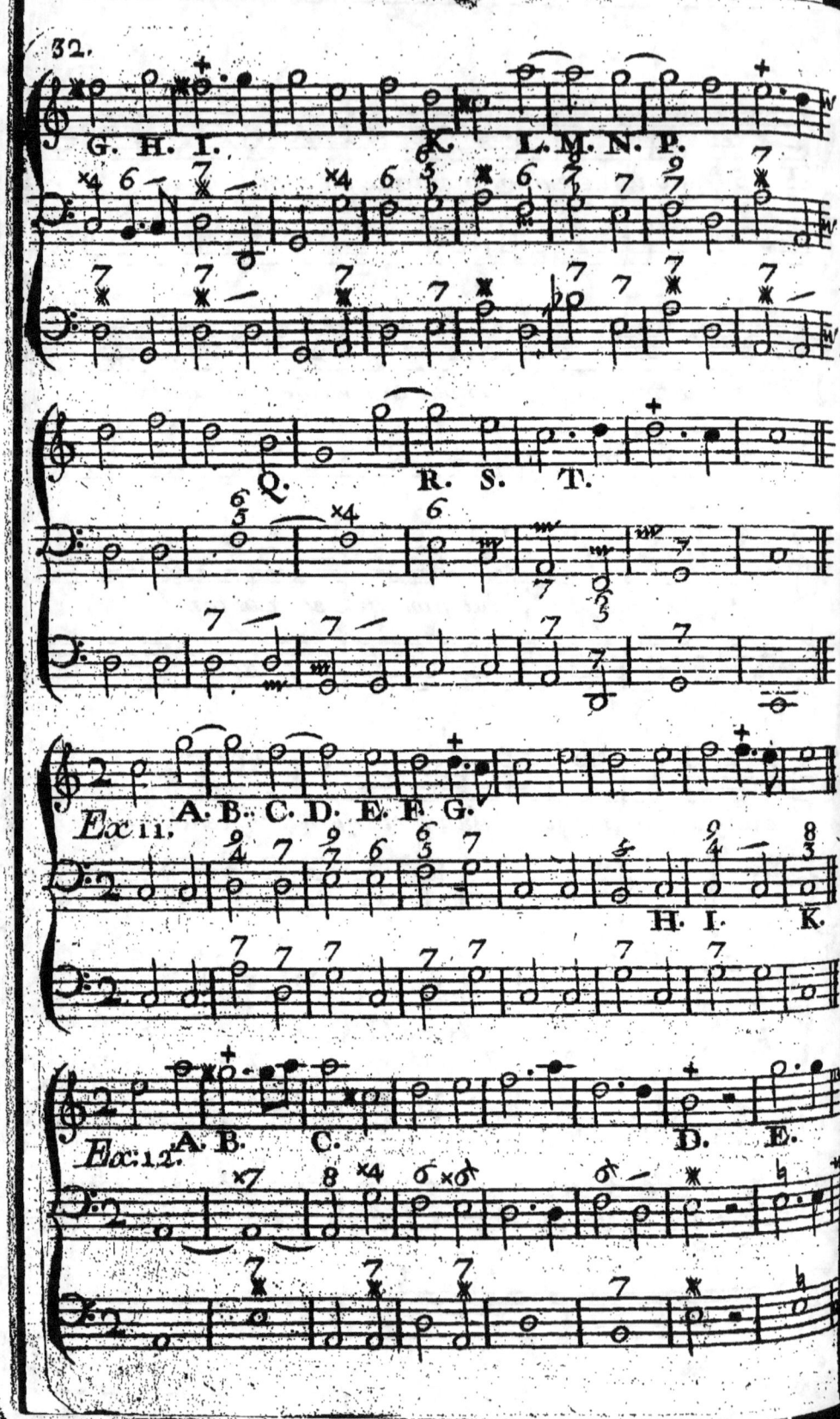

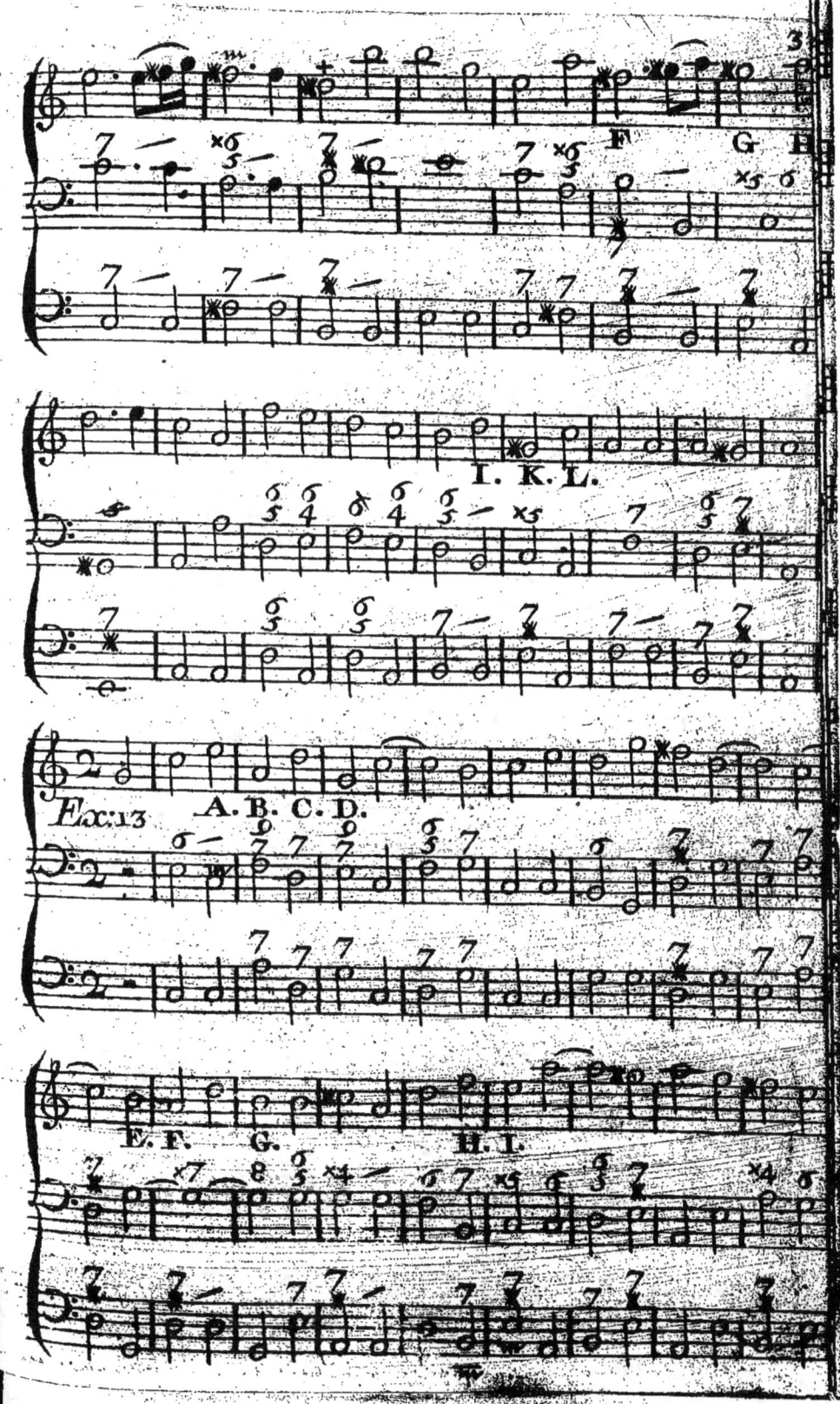

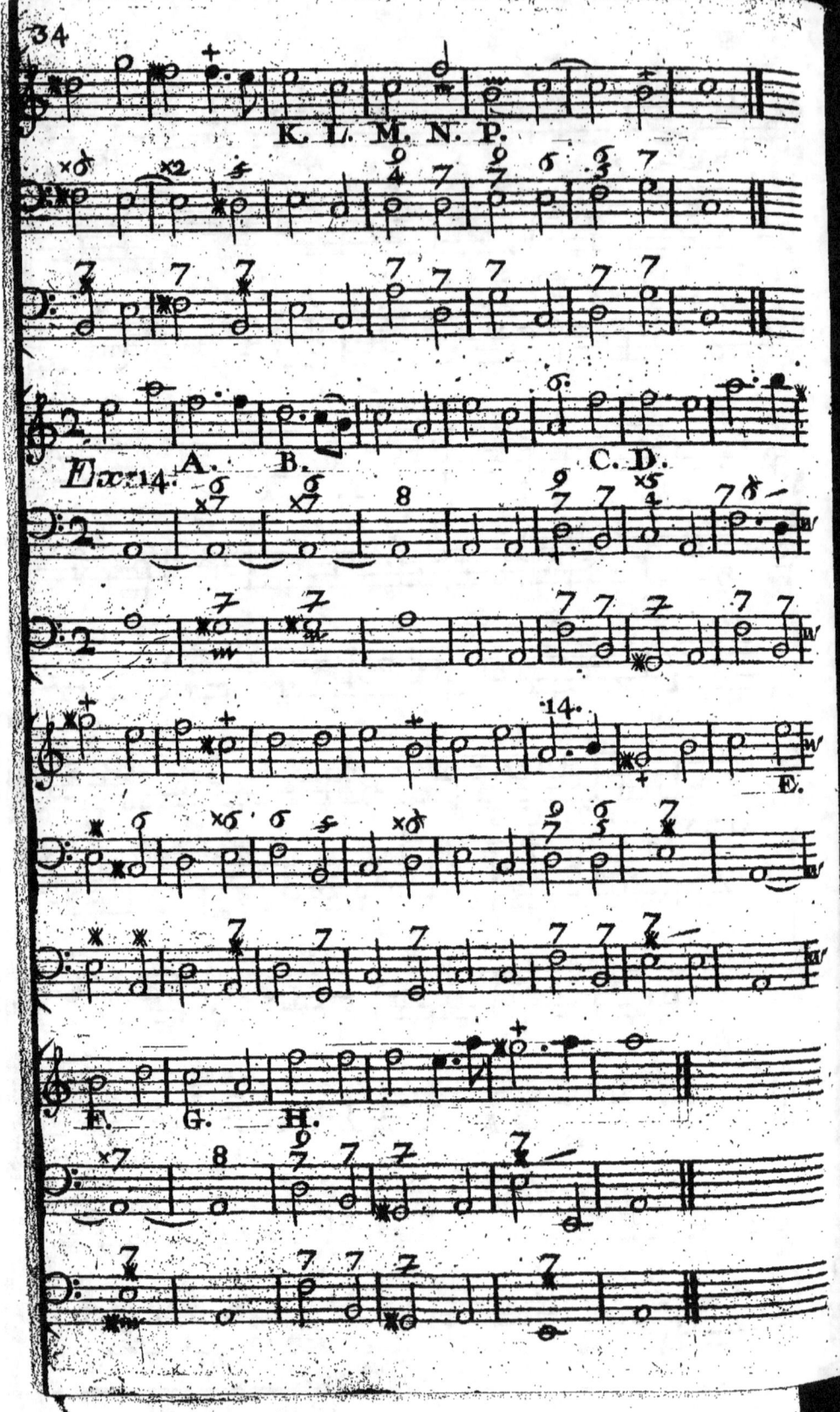

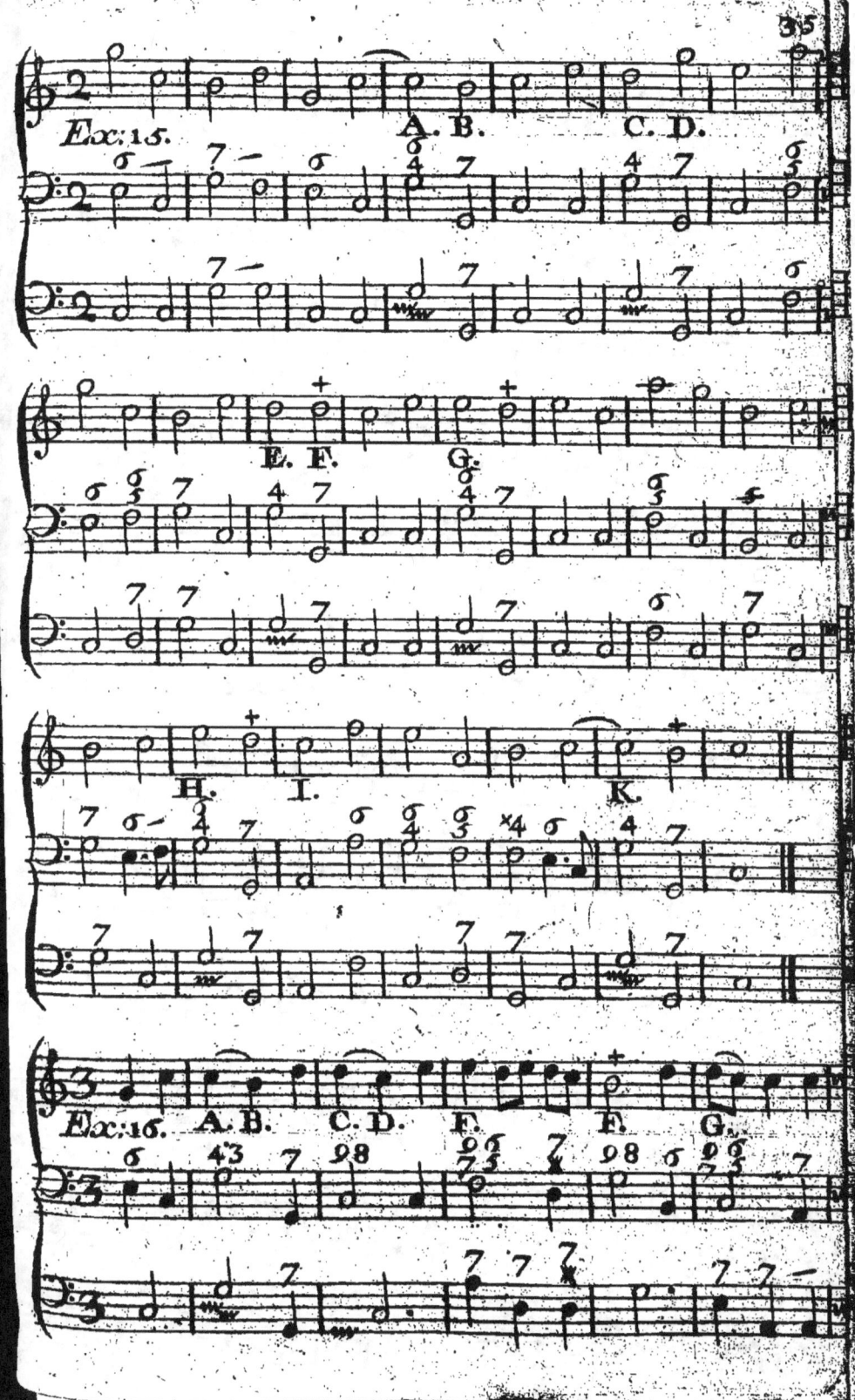

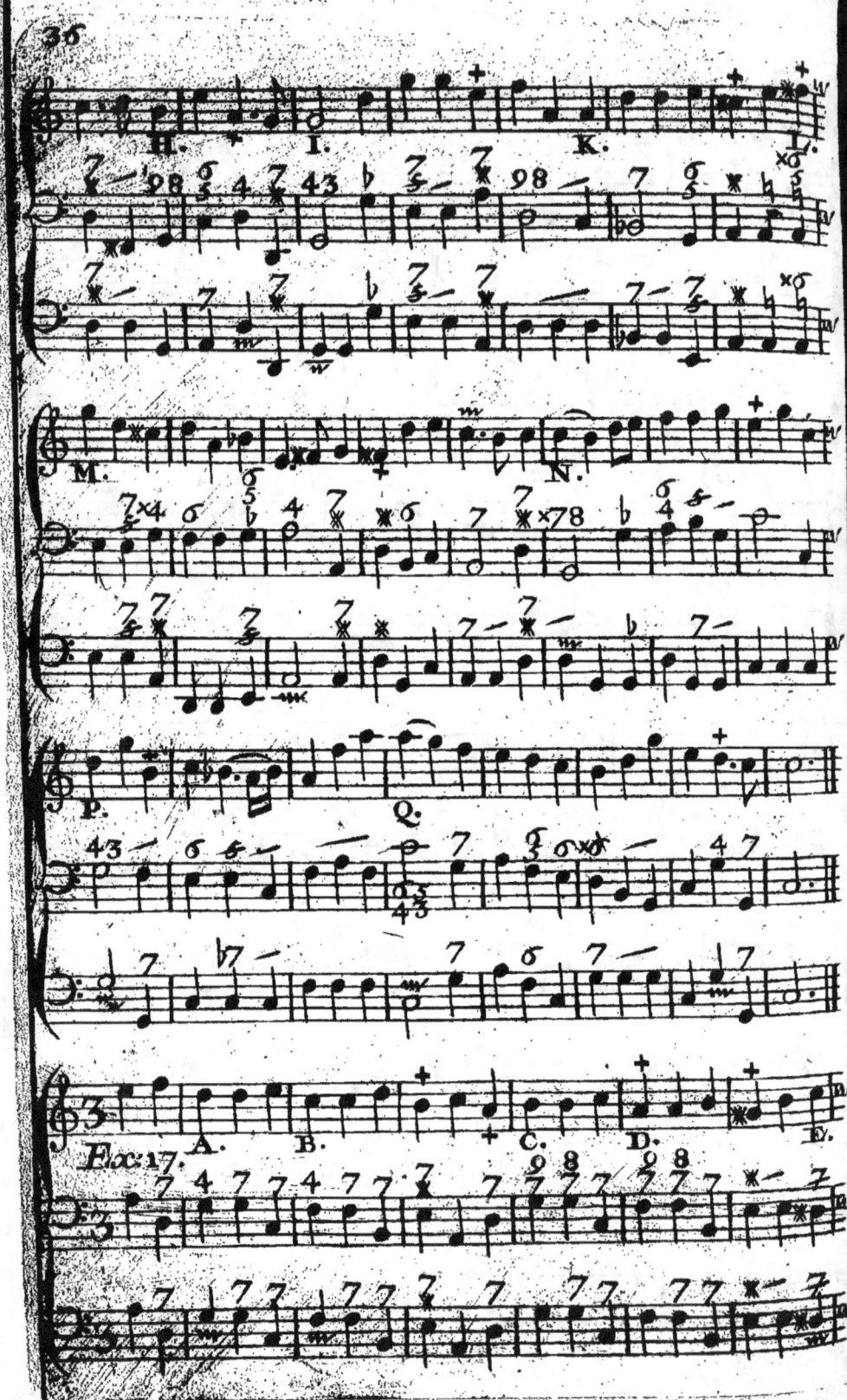

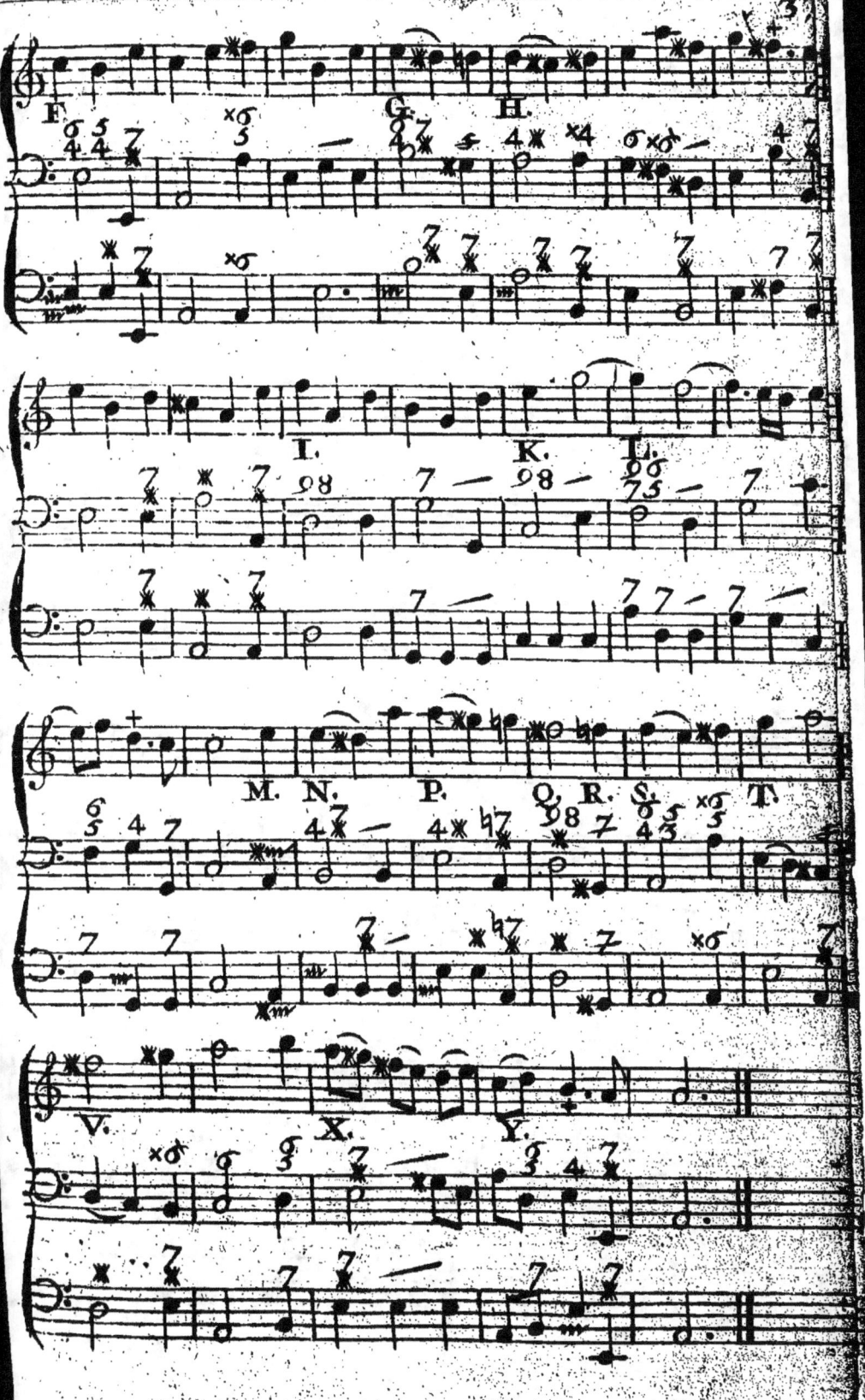

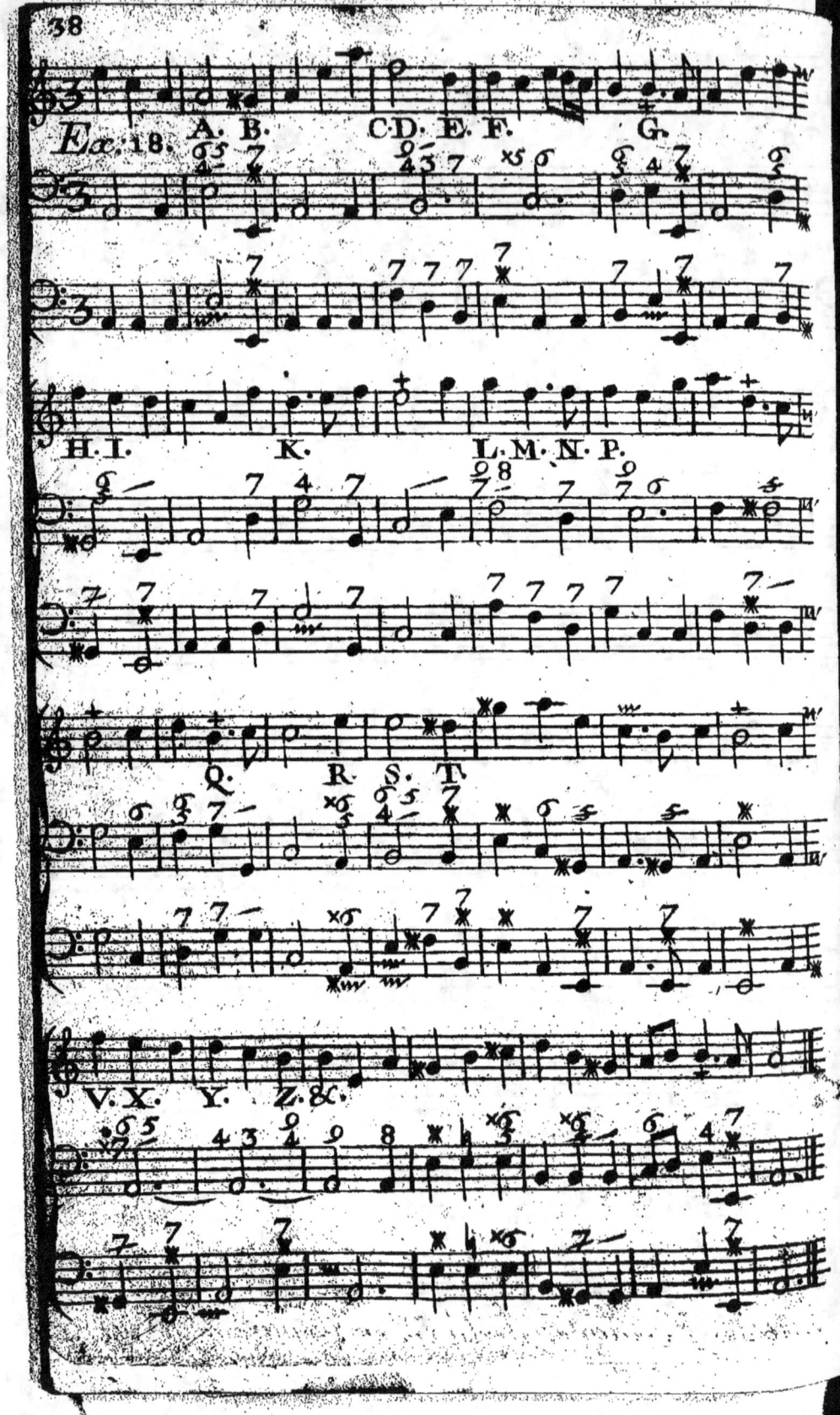

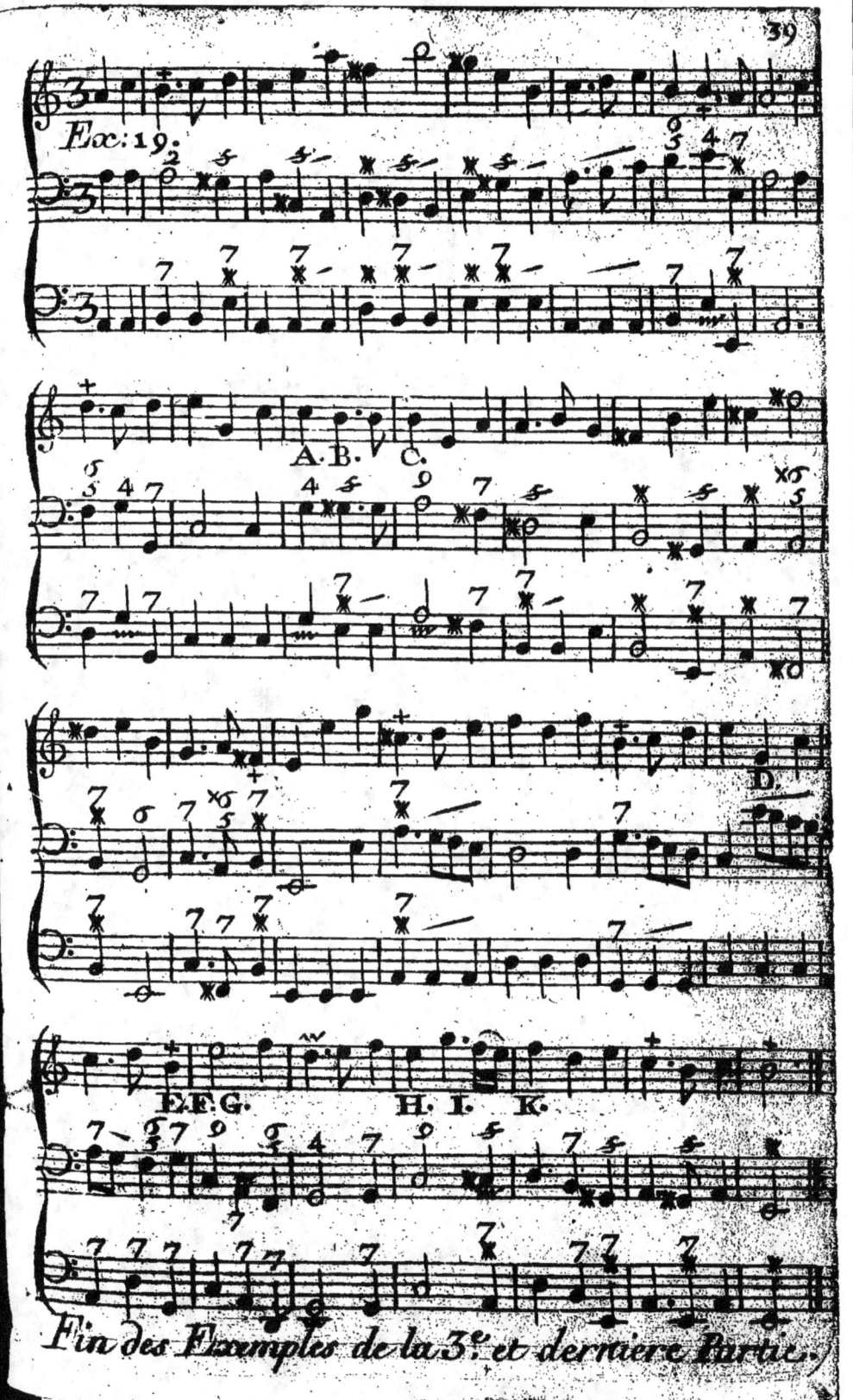
Fin des Exemples de la 3.e et derniere Partie.

www.ingramcontent.com/pod-product-compliance
Lightning Source LLC
Chambersburg PA
CBHW071612220526
45469CB00002B/320